유명 짱한 스타와 예술가는

왜 서로를 탐하는가

국립중앙도서관 출판시도서목록(CIP)

유명짜한 스타와 예술가는 왜 서로를 탐하는가 / 존 A. 워
커 지음 ; 홍옥숙 옮김. -- 서울 : 현실문화연구, 2006
 p. ; cm

원서명: Art and Celebrity
원저자명: Walker, John A.
참고문헌과 색인수록
ISBN 89-92214-02-2 03600 : \16500

600.13-KDC4
306.47-DDC21 CIP2006001494

유명 짜한

스타와 예술가는

왜 서로를 탐하는가

존 A. 워커 지음 홍옥숙 옮김

현실문화연구

차례

스스로 뉴스를 만들어 내는 이름,
유명인

명성은 우리 경제의 주요 통화(通貨)이며, 뉴스에서는 최고의 가치이 며, 자선사업의 주된 추진력이다. 그것은 아이디어와 정보, 즐거움을 주고받는 유력한 수단이다. 우리의 세계에서 명성의 서명 없이 움직 이는 것은 아무것도 없다.[1]

과거 30년 동안, 미술과 명성의 영역에 대한 해석은 대중매체 산업 의 이미지 메이킹 전략에 중요한 영향을 끼쳤다. 상호 영향이 너무 컸기에 때로는 미술을 선전과 구별하기가 쉽지 않다.[2]

……고가의 판매액수와 부상하는 시장 덕택에 현대미술가들은 점 점 유명인이 되어가고 있는데, 이것이 도움이 되기는 하지만 전부는 아니다……. 새로운 명성이란…… 언론에서 큰 제목으로 다루어지 기, 즉각적으로 알아볼 수 있는 작품, 사람들의 이목을 끄는 화랑들, 주목을 많이 받는 이벤트들, 언론에 대한 여유, 그리고 다른 분야와 의 특출한 교배수정을 통해 얻어지는 것이다. 팝의 정상. 광고. 음식. 패션. 영화. 브랜드 네임. 예술가들의 개인적인 창의성으로 이루어진

그들의 전통적인 세계를 이런 상업과 명성의 대중적인 시장과 융합했던 것은 데이비드 호크니가 패션의 권위자인 오시 클라크를 그린 이후부터가 아니었다.[3]

많은 비평가들이 공유하고 있는 지아우딘 사르다르의 명성에 관한 주장—첫 번째 인용 참고—이 약간 과장되기는 했지만, 고도로 발전된 현대 사회에서 명성의 상당한 중요성은 부인할 수 없다. 이 책은 미술가들이 이미지, 조각, 기념물, 모조유물을 통해 명성에 기여하기 때문에, 어떤 미술가들이 스타를 흉내 내기 때문에, 또 어떤 미술가들은 이 사회적인 의식에 참여하여 유명인의 지위를 누리고 있기 때문에(이들은 이 책에서 '아트 스타 art star'라 부를 것이다), 이들이 명성의 문화에 깊숙이 결합되어 있음을 밝힐 것이다. 후자들이 만들어내는 종류의 미술은 종종 그들의 명성과 부에 대한 욕구에서 영향을 받는다. 어떤 미술가들은 명성을 비판하거나 파괴하고 이를 갖고 놀거나 유명인 묘사의 대안을 찾으려고 한다. 또한 미술계 밖에 있는 유명인들이 미술품을 수집하는가 하면, 어떤 유명인들은 여가시간에 미술가가 된다(이들은 '명사—미술가celebrity-artist'라고 부를 것이다.).

사회학자인 크리스 로젝은 18세기 이후로 유명인 문화의 성장이 일상생활의 심미화와 밀접하게 관련되어 있었다고 하면서, 기호taste란 '명성의 문화에서 중추가 되며' '팬들의 그룹 형성은 기호의 문화로 여겨질 수 있다'고 주장했다.[4]

명성의 역사는 레오 브로디가 《명성의 광기》(1986)에서 상세하게 기술했고, 명성의 주된 특성과 명성이 어떻게 이루어지는가 혹은 만들어지는가에 관한 문제는 대중매체와 연예산업을 연구하는 사회학자, 저널리스트, 역사학자들이 분석해왔다(참고도서 참조). 이론가들은 또한 명성의 문화가 수행하는 것으로 생각되는 다양한 사회적 기능—사회적 통합과 같은—과 민주주의와의 역설적 관계에 대해서도 논의해왔다.[5] 이들의 성과를 모두 반복하는 것은 불가능하겠지만, 20세기에 나타난 명성의 시스템을 순서대로 요약해보면 다음과 같다.

1) 유명인들에 대한 심리적 욕구와 사회적 필요, 그리고 경제적 수요가 생겨났다.

2) 개인적 비용이 얼마가 들어가든지 간에 이러한 수요를 충족시키려는 데 열심인 유명인들과 남 앞에 나서고 싶어 하는 이들과 유명인이 되고 싶어 하는 이들의 집단이 생겨났다.

3) 지원기관과 마케팅 회사들이 지망자들을 선동하고 이들이 높은 가시성을 얻을 수 있는 대중 앞에 모습을 나타내는 다양한 행사를 조직한다.

4) 영화와 스포츠 같은 다양한 문화산업이 유명인들을 고용한다.

5) 다양한 대중매체가 이들에 대해 기꺼이 토론을 하고 이들을 찬양하거나 깎아내린다.

6) 유명인에 매혹된 다수의 청중들, 유명인을 지켜보는 이들과 팬들의 집단이 나타난다.

7) 유명인과 디자이너와 제조업자들이 팬들이 구입할 상품을 기꺼이 만들어내고 딜러들과 경매장이 기념품을 수집가에게 판매한다.

8) 단체와 기업들이 제품과 서비스를 홍보하고 선전해주는 유명인들에게 기꺼이 돈을 지불하며, 자선단체와 정당들도 자신들의 대의를 지원해주는 유명인들에게 의존한다.

유명인들과 이들에 근거한 이미지와 제품들은 분명히 자본주의 안에서 상품(사용과 교환가치가 있는 물체)이다. 유명인들은 매니저와 기업, 회사들이 이윤을 목적으로 자신들을 이용할 수 있도록 법적인 계약서에 서명을 한다. 자신의 경제적인 힘을 일단 인식한 많은 유명인들이 자신의 커리어에 더 많은 통제권을 가지려 한다는 것를 제외하면, 유명인들이 많은 돈을 받으면서 큰 재산을 모을 수 있다는 사실이 상품으로서의 그들의 지위를 변화시키지는 않는다.

한 인간은 약 250명의 사람들을 개인적으로 알고 있는 것으로 추정된다. 하지만 사람들은 소문과 미디어를 통해 단지 이름이나 직업일 뿐이긴 하지만 훨씬 더 많은 수의 사람들을 알고 있다. 대부분의 사람들은 자신의 동료에 대해 호기심을 갖고 있고 이들에 대한 뒷얘기하기를 즐긴다. 우리는 찬미하고 혐오할 사람들을 필요로 하는 것 같다. 그래서 역할모델이나 영

웅, 혐오의 대상과 희생양이 존재한다. 의심할 바 없이 이러한 필요는 아이들의 부모, 찬양을 받거나 두려움의 대상이 되는 권위적 인물에 대한 의존적이고 종속적인 관계에 그 기원을 두고 있다. 하지만 아이들은 가족을 넘어서 사회가 교사, 경찰, 고용주, 정치, 종교, 군사, 사업상의 지도자들과 같은 다른 강력한 인물들에 의해 통치되고 있다는 것을 알게 된다. 많은 십대 청소년들이 부모의 통제를 거부하고 강렬한 성적 욕구를 경험하게 되는데, 이로 인해 그들은 또래 집단이나 영화, 패션, 팝 뮤직, 스포츠에서 대안적이고 좀 더 젊은 역할모델을 찾게 된다.[6] 십대는 정체성의 문제로 가장 많이 고민하고 외모에 많은 관심을 갖는 집단이기도 하다. 따라서 이들은 다양한 정체성과 외모를 시험하게 된다. 미국의 인기 있는 일러스트레이터인 노먼 록웰은 이런 순간을 표현했는데, 그의 〈거울 앞의 소녀〉(1954)라는 그림에서 한 소녀가 영화계의 스타인 제인 러셀의 초상화가 펼쳐진 영화잡지를 들고 거울에 비친 자신의 모습을 보고 있다. 많은 십대 청소년들이 팝 스타의 옷 입는 방식을 모방하지만, 결국에는 자신의 이미지를 정기적으로 바꾸는 마돈나 같은 스타들과 보조를 맞출 경제적 여유가 없다는 것을 알게 된다.

　　고대와 중세시대의 대중들은 칙령勅令과 전설을 통해 그들의 지도자에 대해 알고 있었을 뿐이고, 시각적으로는 공공조각상이나 동전에 찍힌 옆얼굴과 같은 수단을 통해서만 이들을 알았을 것이다(명성과 돈은 일찍부터 단짝이었다. 동전의 인물들이 정확하게 실제 인물을 닮을 필요는 없었는데, 예를 들어 용감함과 같은 지도자의 덕목이 더 중요한 것이었기 때문이다.).

고대세계에서조차도 어떤 예술가, 철학자, 연예인들은 상당한 명성을 누렸다. 예를 들면 로마의 경기장에 모여든 군중들은 가장 힘센 검투사들을 따라다니면서 환호를 보냈다. 동전 덕분에 로마 황제의 이미지는 제국 전역에 광범위하게 보급될 수 있었지만, 대부분의 학자들은 과거에는 명성이 대중매체와 해외여행, 세계화가 이루어지고 있는 현 시대보다는 훨씬 지역적으로 한정된 것이었다고 주장한다. 오늘날의 팝 뮤직과 영화계 스타들은 실제로 세계 모든 나라에 팬을 가질 수 있다. 그렇다고 하더라도 한 지역이나 지방에서만 인기를 누리는 스타들도 있는데, 영국의 뛰어난 크리켓선수는 중국이나 미국에서는 별로 유명하지 않을 확률이 더 많다. 더구나 어떤 컬트 조직의 지도자라면 광신도들에게게만 알려져 있을 것이고, 더 광범위한 사람들에게 다가가는 것을 원치 않을 수도 있다.

유명인이란 명성이 있는 사람, 찬양 받는 사람(영어 단어 'celebrate'는 라틴어의 '찬양하다' 라는 뜻에서 유래했다)이지만, 무엇 때문에 그러한가?《이미지 혹은 아메리칸 드림에 무슨 일이 일어났나?》(1962)라는 평론서의 저자인 미국의 대니엘 J. 부어스틴은 완곡한 정의를 제시했는데, 유명인이란 '그의 잘 알려짐 때문에 알려진' 사람이라고 하였다.[7] 닐 게블러는 1998년에 이 개념을 새롭게 했다.

유명인은 완전히 새로운 개념으로서, 자족적인 연예이며, 영화와 TV의 인기를 빠른 속도로 추월하고 있는 연예의 일종이다. 모든 유

유명짜한 스타와 예술가는 왜 서로를 탐하는가

명인은 그들이 무슨 일을 하든지 혹은 아무 일도 하지 않든지 간에 대중의 주의를 사로잡고 유지하는 일을 하는 집단의 일원이다. 대중은 실제로는 신경을 쓰지 않는 듯이 보인다. 스타의 존재, 즉, 이들이 우리의 세계를 아름답게 해준다는 사실로 충분하다. 이것이 신문들이 파티에서, 혹은 음식점에 앉아 있거나 자선행사에 참석하거나 시사회장에 도착하거나 하는 유명인들에 관한 기사를 싣고 《배니티 페어》 같은 잡지가 사진 포트폴리오라고 불리는, 우리가 이미 수십 번 씩이나 보았던 유명인들의 사진 말고는 아무 것도 없는 긴 섹션에 많은 페이지를 할애하는 이유다.[8]

이런 진술이 미술계에 적용된다는 것을 의심하는 사람이라면 웹사이트 www.Artnet.com에 들어가서 전시회 개막식에서 찍은 미술가, 딜러, 큐레이터들의 사진이 실려 있는 것을 보면 된다.

《높은 가시성》(1997)의 저자들은 다음과 같은 정의를 인용한다. "유명인이란 일단 뉴스에 의해 만들어지고 나면 스스로 뉴스를 만들어내는 이름이다." 하지만 저자들은 명성의 핵심이 '상업적 가치'라고도 주장한다. 그리하여 이들 저자들이 좋아하는 정의가 도출된다. 즉 '그의 이름이 주목을 끌고 관심을 집중시키며 이윤을 낳는 가치를 지닌 사람'이라는 정의가 그것이다.[9]

명성은 유명인과 영웅들에게 공통된 것이지만 이들을 어떻게 구별

하는가? 영웅들은 일반적으로 용기, 능력, 지성, 힘, 대담함, 지도력으로 유명한 특출한 사람들로 간주된다. 성경의 영웅인 다윗은 골리앗에 맞선 그의 용기와 승리로 여전히 기억되며, 미켈란젤로가 묘사한 다윗의 조각(David, 1501~04, 피렌체 아카데미아 갤러리 소장)은 서양미술에서 가장 유명하고 존경받는 아이콘의 하나로 남아 있다. 그러므로 영웅들은 일찍부터 예술과 문학에서 찬미되어 왔고 이들의 보편적인 기능은 다른 이들에게 영감을 주는 것이었다. 미국의 인류학자 조지프 캠벨(1904~1987)은 '자신을 자신보다 더 큰, 자신 아닌 것에 내 준 사람'으로 정의했다. 영웅에 관한 신화와 이야기를 다룬 《천의 얼굴을 가진 영웅》(1949)에서 캠벨은 개인의 성장에 관한 영웅적인 여행의 이야기에는 단일한 패턴이 기저에 깔려 있다고 주장하면서, 영웅이 출생에서 죽음에 이르기까지 통과하는 다양한 단계(모두 12개)를 구분했다.[10] 오늘날 우리는 좀 더 냉소적이고 회의적이다. 실제의 역사적인 영웅이 아직도 현대의 독자들에게 영감을 줄 수 있는지는 확실하지 않지만, 확실한 것은 신화적인 분위기의 가상의 영웅들이 수백만 명을 즐겁게 할 수 있다는 것이다. 조지 루카스의 〈스타 워즈〉의 첫 세 편의 줄거리는 캠벨의 분석에 근거한 것이었다.

　　부어스틴의 견해에 따르면, "영웅은 그의 업적으로 구별되지만, 유명인은 그의 이미지 혹은 트레이드 마크로 구별된다. 영웅은 자신을 창조했지만, 유명인은 언론에 의해 창조된다. 영웅은 위대한 인간이지만 유명인은 대단한 이름이다."[11] 부어스틴은 또한 "2세기 전에 위인이 나타났을 때 사

람들은 그에게서 신의 의도를 찾았다. 오늘날 우리는 그의 언론담당자를 찾는다"고 신랄하게 비꼰다.[12] 딕 키즈의 그리스도에 관한 책—《명성이 위조되는 세계에서의 진정한 영웅주의》(1995)—은 많은 사람들이 참된 것과 허위, 진짜와 가짜 간의 분명한 대조를 예로 보여준다. 하지만 사람들은 영웅적인 업적을 이룬 사람들과 유명인들의 차이가 정말로 그렇게 분명한지 궁금해 한다. 서로 겹치거나 조금씩 변해가면서 같은 언론의 공간을 공유하는 것은 아닌가? 더군다나 목격자가 아닌 수백만 명의 사람들이 어떻게 커뮤니케이션과 언론 제도를 통하지 않고서 영웅적인 업적에 대해 알 수 있단 말인가?

하나의 예를 생각해보자. 남아프리카 공화국 최초의 흑인 대통령인 넬슨 만델라는 과거의 위대한 정치 지도자에 비견될 만큼 (비록 그의 적들은 한때 그를 테러리스트라고 불렀지만) 최근에 널리 인정받고 있는 인물이다. 1997년에 찍은 사진에서 그는 찰스 황태자—영국 왕실의 후계자이기 때문에 유명한 왕족인—와 함께 포즈를 취했고, 영국의 인기 팝 뮤직 그룹인 스파이스 걸스도 함께 했었다. 이런 만남은 오늘날 엘리트의 절충주의적인 특성을 보여주었다. 다른 영역에 종사하는 유명인들이 종종 같은 행사에 참석하고 상호 혜택을 추구한다는 것을 보여준 것이며, 다른 크기와 종류의 명성이 공존하며 대중매체에 의해 표현된다는 것이다. 이제 알게 되겠지만, 국립초상화갤러리NPG National Portrait Gallery와 밀랍인형 전시관은 유명한 영웅과 유명인들을 애써 구분하지 않는다. 밀랍인형 전시관에서는 악명 높은 범

죄자들도 기꺼이 전시한다.

　　이 책을 집필하고 있는 현재, 넬슨 제독의 조각상이 기념물로 세워져 있는 런던의 트라팔가 광장에 만델라의 조각상을 세우자는 제안이 있다. (이언 월터스가 이 프로젝트를 맡고 있는 조각가다.) 하지만 이런 공적인 공간에 이런 중요한 남성 영웅들과 함께 스파이스 걸스의 청동 기념물이 세워지는 것은 아무도 상상할 수 없을 것이다. 우연히도 만델라의 거대한 청동 흉상이 이미 런던 사우스뱅크의 로열 페스티벌 홀Royal Festival Hall의 바깥에 세워져 있다. 흉상은 월터스가 1982년에 아프리카민족회의ANC African National Congress* 70주년을 맞아 조각하고 1985년에 제막한 것이다. 당시 만델라는 감옥에 있었기 때문에 월터스는 그를 실물에 가깝게 묘사하기 위해 사진에 의존해야 했다. 원래 파이버글라스로 제작되었던 이 조각은 많은 정치적 행동주의의 초점이 되었고 여러 번 수난을 당했다.

> * 남아프리카 공화국의 반인종주의 운동 단체

　　록 뮤직 그룹과 세계적으로 유명한 정치인과의 또 다른 만남이 2001년 쿠바에서 있었는데, 웨일즈의 그룹인 매닉 스트리트 프리처스가 피델 카스트로를 만났을 때였다. 이 경우에는 급진적이고 좌파적 정치신념이 공통분모였다. 매닉스는 아주 열성적인 팬들을 끌어 모았었는데, 많은 팬들이 밴드 창시자의 한 사람인 리치 제임스(본명은 리차드 제임스 에드워드)가 1995년 흔적도 없이 사라졌다는 사실에 매혹되었다. 그는 자살했을 것으로 추정되고 있다.

　　인기 있는 사람들과의 교류를 빌미로 자신의 인기를 얻기 위해 정치

인들이 연예인과 함께 나타나는 관습(만델라의 경우는 그 반대라고 하는 게 사실일 것이다. 그는 '명사들의 명사'라고 불리고 있다)은 1960년대로 거슬러 올라가는데, 당시 수상이던 해럴드 윌슨은 비틀스와 함께 사진을 찍었다(이런 만남은 그 팝 스타가 후일 정치인의 정책을 비난하게 되면 역효과를 가져온다.).

오디 머피(1924~71)의 생애는 영웅주의와 명성 사이의 경계가 허물어질 수도 있음을 보여준다. 텍사스 출신으로 작은 체구에 겸손한 성격의 머피는 저격수였는데, 제2차 세계대전 당시 미국에서 훈장을 가장 많이 받

1. 〈넬슨 만델라의 흉상〉(이언 월터스, 1985)

은 전투병이 되었다. 1945년 7월, 그는 《라이프》지의 표지모델이 되었고, 이어서 영화에 출연했다. 1949년, 머피 자신의 전쟁 당시 경험을 기록한 책 《지옥에 갔다 돌아오기》(1942)는 베스트셀러가 되었고, 책은 1955년에 영화로 만들어졌다. 여느 때와 달리 머피는 자신의 역할을 연기했다. 그는 대부분의 영화—주로 B급 서부영화였다—에서 총잡이로 나왔다. 그래서 머피는 영웅적인 역할을 연기하는 할리우드의 스타가 된 진짜 전쟁영웅이었다. 하지만 그의 연기력은 부족했고 그의 소년 같은 모습은 터프가이로서는 별로 설득력이 없었다(영화배우로서 반대의 길을 걸었던 사람은 로널드 레이건으로, 그는 정치인이자 미국의 대통령이 되었다.). 머피는 전쟁으로 인한 트라우마와 스트레스 증세로 고통 받았고, 46세의 나이에 비행기 사고로 사망했다. 2000년, 미국의 미술가 리처드 크라우즈(1945 출생)는 전쟁영웅이자 영화배우로서의 머피를 기념하는 7점의 유화 시리즈를 사진을 바탕으로 제작했다. 크라우즈는 이 작품들을 오디 머피 연구재단Audie Murphy Research Foundation에 기증했는데, 재단에서는 웹사이트와 뉴스레터를 통해 머피를 기념하고 있다. 머피는 또한 팬클럽이 있고 오클라호마에 소재한 국립 카우보이 명예의 전당National Cowboy Hall of Fame에 이름이 올라 있다.

《높은 가시성》의 저자들은 유명인이 '마치 자동차나 옷, 컴퓨터처럼 만들어진다'고 주장한다. 하지만 잠재적인 스타란 비록 육체적인 아름다움 뿐이라 할지라도 그들을 유명하게 만들 수 있는 타고난 속성이나 능력을 가져야만 하는 것이 아닐까? 사실 잘생긴 외모는 대부분의 스타에게 결정적

이라 할 수 있다. 카밀 파글리아는 "우리는 아름다움을 보고 즐거워하는 것을 변명할 필요는 없다. 아름다움이란 인간의 영원한 가치다. 그것은 매디슨 가家의 어떤 방 안에서 고약한 인간들이 고안해낸 트릭이 아니다"[13]라고 말한다. 하지만 잡지와 광고에 나오는 아름다운 남녀의 이미지의 과잉은 억압적이라고 주장하는 사람들도 있는데, 이들이 일반 사람들에게는 불가능한 기준을 제시하기 때문이다.

　　매력적인 얼굴과 신체는 거의 모든 직업에서 이점이 된다. 어떤 저널리스트들은 저자가 젊고 매력적인 경우에 책표지 사진과 잡지 특집기사, TV 인터뷰에 멋지게 보일 것이기 때문에 출판사의 편집자들이 이런 사람의 새 책을 맡아 선전할 가능성이 더 많다고 주장했다.[14] 물론 사람들은 자신의 타고난 신체적 조건을 받아들여야 할 필요는 없다. 오늘날의 유명인들은 자신의 외모를 '향상'시키기 위해 미용이나 이발, 치과, 화장, 의상, 다이어트와 운동요법, 개인 트레이너, 심지어는 성형수술에 엄청난 돈을 쓰는데, 베벌리힐스 재건수술학회와 같은 클리닉을 통해 수술을 한다. 체중과 근육을 늘리고 줄이는 데 필요한 혹독한 식이요법을 알아보려면 실베스타 스탤론의 전기를 읽기만 하면 된다.

　　하지만 젊음과 아름다움이 종종 유명인의 필요조건이기는 하지만, 반드시 필수적인 것은 아니다. 평범하고 심지어는 못생긴 영화배우들도 많은데, 어네스트 보그나인이나 에드워드 G. 로빈슨이 그 예이며, 이들은 연기력으로 명성을 얻었다. 고용주가 될 사람이 그를 거부하지 않도록 로빈슨

은 '안면 가치'에서 부족한 것을 '무대 가치'로 메우겠다고 말하곤 했다. 런던에는 어글리 모델 에이전시Ugly Model Agency라는 연예기획사도 있다. 이런 못생긴 배우들은 영화에 재미를 더해주고, 잘생겼지만 재미없는 주연 배우들을 돋보이도록 하기 위해 종종 필요하다.

　　영국의 프로 축구선수인 데이비드 베컴은 지성인의 인상은 없지만 잘생기고 뛰어난 운동선수다. 하지만 언론에서는 그의 경기력만큼이나 다양한 그의 머리 스타일에 관심을 갖는다. 그가 언론의 관심을 유지하기 위해 가끔씩 의도적으로 머리 스타일을 바꾸는 것이 분명하다. 다른 분야의 또 다른 유명인인 빅토리아*와의 결혼은 그의 뉴스 가치를 높여준다. 이런 시너지 효과 때문에 유명인들은 종종 자기들끼리 데이트하고 결혼한다. 적어도 이들은 유명인의 라이프 스타일이 가져다주는 보상과 문제점을 이해하고 있다. 어떤 관찰자들은 이들의 많은 염문과 결혼이 경력상의 필요에서 '계획된' 것이며, 진정한 열정의 본보기가 아니라 실제로는 홍보 차원의 관행이라고 주장했다. 뒤에 다루어지겠지만, 유명 미술가와 포르노 스타의 결혼으로 제프 쿤스와 일로나 스톨러가 있었다.

　　사람들은 대어급의 유명인과 이류급의 유명인을 구분할 수 있다. 실제로 저널리스트들은 등급제를 이용하여 A급, B급, C급 등으로 분류한다. 오늘날 유명인들 등급 매기기는 하나의 작은 산업이다. 예를 들어 미국의 비즈니스 잡지인 《포브즈》에서는 수입, 잡지 표지모델 횟수, 언론의 기사 언급, 라디오와 TV 출연, 웹사이트의 접속 횟수 같은 기준에 따라 상위 100

* '포시'라는 별명을 가진 5인조 여성 그룹 '스파이스 걸스'의 멤버

명의 유명인 명단을 해마다 발표한다.[15] 현대미술에서 이와 유사한 시스템은 1969년 윌리 본가드 박사(?~1985)가 고안한 '쿤스트콤파스Kunstkompass'인데, 미술품 수집가들과 투자가들을 돕기 위해 만들어졌다. 매년 포인트 시스템에 기준한 명성 등급에 따라 상위 100명의 미술가들이 선정되고 배열된다. 영국인 미술가 피터 데이비스(1970 출생)도 〈멋진 백 명〉(사치 갤러리Saatchi Gallery 소장, 1997)이란 제목의 다양한 색채를 사용한 그림을 그렸는데, 주로 20세기에 활동한 미술가 100인을 선정하고 이름과 논평을 달았다. 데이비스에 따르면 브루스 나우만이 1위, 앤디 워홀은 5위, 잭슨 폴록은 24위, 데미언 허스트는 28위, 줄리안 슈나벨은 30위에, 요제프 보이스는 41위, 제프 쿤스는 57위, 신디 셔먼은 70위에 선정되었고, 마지막은 이본 힛천스가 차지했다.

명성은 변덕스럽고 종종 일시적인 현상이다. 따라서 장기간에 걸친 유명인과 단기간에 반짝하고 마는 유명인으로 구분할 수 있다. 어떤 작가들은 명성을 얻은/얻지 못한 또는 자격 있음/자격 없음을 기준으로 한 카테고리를 사용하기도 한다. 자격이 안 되는 이들 중에는 성적으로 매력적인 개인들—소위 '섹시한 여자들'—로, 영화시사회 같은 공적인 행사에 참석하면서 거의 아무것도 걸치지 않은 것 같은 의상으로 사진가들의 눈길을 끄는 사람들이 있다. 수백 명의 스타지망생들은 매력을 높이기 위해 기꺼이 누드로 포즈를 취한다. 예를 들면, 영국에서는 스코틀랜드 출생의 TV 캐스터인 게일 포터(1971 출생)는 1999년 6월호《FHM》지의 표지 모델로 누드사진

을 찍었다(마찬가지로 남녀를 불문하고 오늘날 대중 앞에 자신들의 신체를 과시하고 싶어 하는 미술가들이 있다.). 그 잡지와 100인의 가장 섹시한 여성을 뽑는 잡지의 여론조사를 선전하기 위해, 60피트 크기의 포터의 이미지가 (5월 10일) 밤에 (역사적인 건물이자 표결 장소인) 국회의사당 벽에 비춰졌다. 이런 '앰비언트 광고ambient advertising' 혹은 '게릴라 마케팅'의 멋진 예는 커닝 스턴츠Cunning Stunts라는 런던의 기획사가 고안했는데, 크리지즈토프 보디츠코의 1980년대 프로젝션 아트projection art의 덕을 봤다.

부어스틴은 이런 해프닝을 '가짜 이벤트'라고 배격했지만, 이런 행사도 '홍보 행사'라고 불릴 수 있을 것이다(영국에서 해마다 열리는 터너상Turner Prize 수상식처럼 홍보성 행사는 이제 미술계의 특징이다.). 명성에 대해 내세울 것이라고는 홍보성 행사에 참석하는 것 뿐인 개인들이 언론에 넘쳐나고 있다. 하지만 이런 사람들도 대중의 눈에 계속 남아 있으려면 사진기자들과 저널리스트들의 관심을 유지하기 위해 노력해야 한다. 때때로 자격이 안 되는 이류 유명인이라도 일거리를 제공받고 언젠가는 좀 더 중요한 업적을 이룰 수도 있다.

단기간에 반짝하는 2급 유명인의 또 다른 카테고리는 태평양을 노를 저어 홀로 건너는 것과 같이 육체적으로 힘들지만 별 무익한 과업을 이루는 사람들로 이루어진다(사람들은 몇몇 행위예술가들의 지구력 테스트를 떠올릴 것이다.). 이들의 목표와 운명은《기네스북》에 이름을 올리는 것처럼 보인다.

2. 〈의회 벽에 투영된 게일
 포터의 이미지〉(믹 헛
 슨, 사진가, 1999. 5.
 10.)

조이 벌린은 명성이 종종 '독성이 있으며', '엄청난 압력과 소외'를
가져온다고 주장했다.[16] 존 업다이크는 '명성이란 얼굴을 파먹어 들어가는
가면'이라고 한 적이 있다. 유명인들의 라이프 스타일의 부정적인 측면을
본다면 그렇게 많은 사람들이 유명인이 되려고 애를 쓰는 것은 놀라운 일이
다. 인간들은 순응하고자 하지만 또 남들보다 뛰어나고픈 욕구 사이에서 갈
등한다. 유명인이 되고픈 사람들은 남들과 다르고 찬미와 사랑, 불멸성과

재산, 성공을 얻으려는 욕구에 의해 움직인다. 프로이트는 예술가들(이 경우에는 남성 예술가들)이 '명예, 권력, 부, 명성과 여성들의 사랑을 얻으려는' 욕구에 의해 동기화되지만, 그들이 이런 목표를 직접 성취할 수 없기 때문에 예술을 통해 간접적으로 이것을 이루려 한다고 주장했다. 프로이트의 이론은 피카소에 잘 들어맞는데, 그가 파리 미술계에서 급진적인 현대미술가로 명성을 일단 얻게 되자 국제적인 명성, 부, 여성들의 숭배가 뒤따랐다.

우리는 아마도 특출한 에너지나 강한 개성, 혹은 뛰어난 외모 혹은 건강으로 인해서 특별한 존재감—아우라aura 혹은 카리스마—을 소유한 소수의 개인들을 만난 적이 있을 것이다. 파글리아는 '위대한 교사, 연설가, 배우, 정치가들에게 항상 존재하는 개성의 선천적인 힘은 자동적으로 사람들을 권력의 중심점 둘레에 질서 있는 집단으로 이끈다'고 했다.[17] 예수 그리스도는 분명히 이러한 특출한 사람이었다. 대중매체의 시대 이전에도 시각적인 요소는 그가 청중들에게 어필하는 데 중요한 역할을 했다. 시각적 지각심리학을 공부하는 사람들은 아우라의 효과가 종종 동시적인 대조 때문임을 알 것이다. 밝은 하늘을 배경으로 실루엣으로 나타난 인물을 응시하고 나면 명암의 대조가 서로 강화되어 빛의 원광이 그 인물의 주변에 떠돌게 된다. 사람의 머리가 둥근 태양을 가리게 되면 광선이 그 뒤에서 마치 월식처럼 나오게 된다. 기독교의 모자이크와 회화에서 예수, 천사와 성인의 머리 뒤의 후광은 금빛의 광륜과 원반을 통해 분명해지고 움직이게 되며, 연촛점soft focus과 백 라이팅은 스튜디오에서 찍는 영화배우들의 초상과 비

숫한 빛을 준다.[18] 무대 공연과 뮤직 비디오에서는 스포트라이트가 천상에서 내려오는 빛의 역할을 하고, 연기구름이나 드라이아이스가 연기자들에게 마술처럼 형체를 부여한다. '하늘에서 볼 수 있는 빛을 내는 물체'라는 의미의 '스타'는 인간에게 적용되면 물론 비유가 된다. 하지만 진짜 별들의 빛이 사람들의 시선을 모으듯이, 여배우들과 멋진 남성 로커들이 선호하는 보석류와 반짝이가 붙은 의상들도 빛을 반사시킨다. 더군다나 'glitter(빛나다)'와 'literati(지식계급)'를 결합하여 'glitterati(부유하고 패셔너블한 사람들 혹은 유행의 최첨단을 걷는 사람들)'란 단어가 생겼다. 1980년에 워홀은 〈다이아몬드 더스트 슈즈〉(1980)란 제목의 회화와 요제프 보이스의 초상화를 제작했다. 보이스의 초상은 표면이 문자 그대로 반짝였는데, 페인트에 공업용 다이아몬드 가루를 섞었기 때문이다. 1960년대에 워홀 자신은 아우라를 얻었고, 그 아우라를 사고 싶어하는 회사들이 그에게 접근했다.

아마추어 화가였던 히틀러와 직업적 화가였던 피카소의 경우 날카로운 눈이 그들을 만나는 사람들에게 인상을 남겼다(사진작가 데이비드 더글라스 던컨은 한 때 피카소의 얼굴을 클로즈업으로 찍었는데, 그의 '뚫어보는 듯한 시선' 혹은 '강렬한 시선mirada fuerte'을 전면에 내세웠다.). 많은 경우, 카리스마가 있는 인물의 타고난 혹은 후천적으로 얻어진 속성은 기계적 수단에 의해 전달되거나 증대될 수 있다. 예를 들어, 마이크와 라디오는 히틀러의 웅변가로서의 힘을 강화시켰다. 히틀러는 또한 개인 초상을 찍을 때 사진사였던 하인리히 호프만을 위해 연극적인 포즈를 취했고, 불온하게

도 레니 리펜슈탈의 강력한 선전영화에서 '주연'을 맡았다. 물론 현재 히틀러의 범죄는 인류에 반하는 것으로 기억된다(조지 그로스는 〈카인 혹은 지옥의 히틀러〉(1944)라는 제목의 그림에서 히틀러가 애처롭게 앉아 자신이 저지른 파괴 행위의 잔해 속에서 이마의 땀을 닦고 있는 것으로 묘사했다.). 이런 괴물들을 보통 '증오스러운' '악명 높은' '반영웅'으로 불려지는데, 나이팅게일이나 톰 페인, 간디처럼 사회를 이롭게 한 영웅들과 구분 짓기 위해서다. 하지만 이들이 사회적 규범을 어느 정도 위반하는 것은 로젝이 주장하는 것처럼 '유명인이 되는 것은 관습적이고 일상적인 삶의 바깥에서 사는 것이므로 유명인에게는 본질적'이라고 할 수 있다.[19] 이것은 또한 19세기와 20세기 보헤미안들과 아방가르드 예술가의 특징이기도 했다.

 알 카포네, 존 딜린저, 네드 켈리, 제시 제임스, 크레이 형제, 칼스 맨슨, 마크 '차퍼' 리드와 오사마 빈 라덴과 같은 폭력범, 무법자, 테러리스트들과 같은 주요한 범죄자들은 사람들을 매혹시킴과 동시에 거부감을 불러일으킨다. 이들은 종종 무자비함과 사회의 법을 기꺼이 어기는 것 때문에 찬양을 받는다. 이들의 극단적인 행동은 기자들과 전기작가, 대본작가들을 매혹시킨다. 이들에 관한 영화는 인기가 있고, 심지어는 그들의 장례식도 많은 사람들을 끌어 모은다. 19세기의 아일랜드계 호주인 산적이었던 네드 켈리는 민간의 영웅이 되었고, 1940년대 시드니 놀란의 회화 주제가 되었으며, 1970년에 만들어진 영화에서 믹 재거가 그의 역을 맡기도 했다. 위홀은 〈열세 명의 지명수배범〉(1964) 시리즈에서 뉴욕 경찰이 발행한 범죄자

들의 얼굴사진을 토대로 위험하지만 흥미로운 이런 인물들을 그렸다. 영국의 미술가 폴린 보티와 마커스 하비도 악명 높은 범죄자들을 그렸고, 독일의 미술가 게르하르트 리히터는 바더 마인호프 그룹Baader-Meinhof gang of terrorists*을 그렸다.

* 독일 적군파: 1979년 서독 극좌파 학생운동 지도자였던 안드레아스 바더와 울리케 마인호프가 마오주의에 입각한 사회주의국가 건설을 목표로 결성했던 테러 단체

제프리 아처, 개리 글리터, 휴 그랜트, 마이클 잭슨, 믹 재거, 조너선 킹, O. J. 심슨, 마이크 타이슨, 시드 비셔스 등의 경우처럼, 유명인들 자신이 범죄를 저지르거나 범죄로 기소를 당하는 경우 두 가지 카테고리는 겹치게 된다(FBI는 피카소와 워홀에 대한 파일을 공개했다!). 소수의 미술가들이 무거운 죄를 지어 기소를 당했다. 예를 들어 월터 지커트는 살인범으로 기소를 당했고, 1980년대에 미국의 미니멀리스트 조각가 칼 앤드리는 뉴욕의 법정에서 아내이자 동료 미술가인 애너 멘디에타를 살해한 혐의로 재판을 받았다.[20]

유명인들의 명성을 설명해주는 것은 이들의 속성과 기술만이 아니다. 주요한 유명인사들은 문화적 갈망, 사회의 트렌드나 분위기를 체현하거나 예증하는 것 같다. 이런 인물들은 자신들보다 더 큰 뭔가를 구현한다고 할 수 있을 것이다. 예를 들면 1960년대에 비틀스는 창조적이고 젊고 활기차고 멋진 브리타니아(Britannia, 영국)의 유행에 관한 모든 것의 전범이 되었으며, 1960년대 말 밥 딜런은 새로운 급진적 세대의 대변자가 되었다. 1980년대에 영국의 수상인 마거릿 대처는 대처주의로 알려진 우익의 이데올로기를 몸소 보여주었다. 그런가 하면 1990년대에 다이애나비는 동정심

과 상처받기 쉬움의 특성을 보여주었다. 피카소의 전기작가인 아리아나 스타시노풀로스 허핑턴은, 피카소의 생애가 "바로 20세기의 자서전이며, 피카소가 문화적 영웅이 되고 격동의 우리 시대를 체현한 전설적인 인물이 된 것은 20세기와 시대의 고통을 그의 삶과 예술 양면에서 반영하고 요약했기 때문이다"고 했다.[21]

유명인들을 창조함에 있어서 19세기와 20세기에 재현과 커뮤니케이션의 현대적인 수단들—신문, 사진술, 라디오, 영화, TV, 그리고 인터넷—이 했던 역할은 잘 기록되어왔다. 고객들이 높이 평가하는 일류 요리사와 '스타 요리사'의 차이는, 수백만 명이 TV의 요리 프로그램과 이와 연계된 수익성 높은 요리책을 통해서 후자를 알고 있다는 것이다. 알버트 아인슈타인을 제외하고는 남성과학자들이 매력으로 인해 잘 알려지진 않지만, 영국의 물리학자 스티븐 W. 호킹은 《시간의 짧은 역사》(1988)라고 하는 우주에 관한 베스트셀러로 유명해지면서 '스타 과학자'라는 이름을 얻었다. 영국의 미술가인 디노스 채프먼과 제이크 채프먼은 호킹을 조각작품으로 기념했는데, 이 작품에서 휠체어에 앉은 그의 불구의 몸—그 자체로 차이와 고통의 생생한 표시다—은 산꼭대기에 올려져 있다. 이는 그가 신체적인 질병에도 불구하고 별을 향하고 있음을 보여준다.

이리하여 아트 스타들의 전제조건은 그들의 원래 직업을 훨씬 넘어서 그들을 유명하게 해주는 대중매체의 보도다. 이런 이유로, 나는 아트 스타들이 금세기와 지난 세기와 연관된 현상이라고 주장하는데, 물론 역사적

으로 선례가 있고 사망한 다음에 일어난 특정 예술가에 대한 숭배도 있기는 하다. 아트 스타들의 수는 아직도 상당히 적지만 이들은 미디어의 상당한 관심을 차지하고 있다(5장에서는 14명의 예를 다룬다.). 또 다른 아트 스타들의 특성은 그들의 삶과 개성이 그들의 작품만큼이나 중요하다는(때로는 더 중요하게 된다는) 것이다. 작품도 대개는 이들의 삶과 개성의 직접적인 표출로 간주된다.

유명인들의 시각적인 재현은 관음증을 용이하게 해주는데, 우리가 응시하는 대상한테는 관찰당하지 않으면서도 이들을 지겹도록 관찰할 수 있기 때문이다. 유명인들의 사생활을 카메라의 줌 렌즈로 모르게 또는 허가받지 않고서 기록할 수도 있다. 이런 사생활 침해의 관행을 막기 위해 어떤 유명인들은 현재 사생활과 인권에 관한 법에 호소하기도 한다.

많은 배우들과 모델들에 대해 "포토제닉이다" 또는 "카메라가 이들을 사랑한다"고 말한다. 사진작가들 또한 그 대상을 잘 묘사하는 방법과, 수정작업을 통해 얼굴의 결점을 가리는 방법을 알고 있다. 전문가들이 찍은 홍보사진을 기초로 해서 작업을 한 미술가 중에는 워홀이나 리처드 해밀턴 같은 이들이 있다. 클로즈업으로 찍은 영화배우의 얼굴이 극장의 대형화면에 걸릴 때처럼, 언론은 시각적인 외모를 강조하고 확대한다(그렇게 많은 유명인들이 실제로 보면 작아 보이는 이유 중의 하나가 바로 이것 때문이다.). 또한 세계 도처의 극장과 TV 화면에 비친 이런 이미지의 존재는 배우들을 만나본 적이 없는 수백만 명의 사람들한테 친숙해지게 한다. 관객들은

자기가 스타들을 알고 있다고 느끼고, 그래서 리처드 쉬클이 사용하는 '친밀한 타인intimate strangers'이란 역설적인 표현이 나오는 것이다.[22]

스타들에 대한 추가적인 정보는 잡지의 인터뷰와 기사, TV 토크쇼 출연, 기록영화, 고백조의 자서전과 폭로성 전기 같은 이차적인 수단을 통해 전달된다(전기는 현재 인기 있는 문학의 한 장르인데, 전기와 〈명성〉, 〈전설〉, 〈할리우드의 위인들〉 같은 시리즈물만 방영하는 TV 채널이 있을 정도다.). 팬들은 자기 숙모나 삼촌보다도 자신의 우상의 삶과 성격에 대해 더 많은 것을 아는 경우가 종종 있다. 심지어 TV는 영화에 비해 화면이 훨씬 더 작지만서도 그 가시성과 선전효과는 매우 크다. 이 때문에 프로그램의 리포터 같이 비중이 작은 인물이라도 그들의 이름은 대중의 시선에서 보이지 않는 편집자나 프로그램의 제작자 같은 스텝들보다 더 잘 알려질 수 있다. 다만 영화산업에서만큼은 감독이 주역을 맡는 배우들과 같은 정도의 영향력을 갖고 있는 것 같다.

더군다나 여러 종류의 다양한 매체가 있다는 것은 별로 보도할 가치가 없다고 하더라도 인포테인먼트(연예정보)와 가십에 관한 엄청난 욕구가 있음을 의미한다. 그래서 매체에는 기존 스타들이 있는 은하계에 새로운 스타가 계속적으로 유입될 필요가 생긴다. 오늘날 보여줄 것이나 보도할 만한 것이 없다는 이유로 TV 방송이 일찍 끝나거나 신문이 적은 면수로 발간되는 것은 상상할 수 없을 것이다. 내용은 현재의 지면을 채울 수 있도록 확대되고, 지면은 계속 늘어난다. 그 결과 반복과 방대한 양의 하찮은 뉴스거

리를 통해 정보는 넘쳐난다. 후자의 예를 하나만 들자면, 2001년 8월 28일 영국의 모든 타블로이드 신문의 1면에는 빅토리아 베컴의 사진이 실렸는데, 그녀가 아랫입술에 금속 링으로 피어싱을 했다는 것이다! 이런 가십거리를 보면 유명인사의 삶에서 아무리 작은 부분도 언론이 간과할 정도로 하찮은 것은 없다는 것을 알 수 있다(그리고 보도할 만한 뉴스가 없으면 홍보 담당과 저널리스트들은 이야기 하나쯤 만들어내는 것도 서슴지 않는다.). 이런 규칙은 이제 영국의 아트 스타인 데미언 허스트와 트레이시 에민에게도 해당된다. 2002년 3월, 에민이 더킷Docket이라는 고양이를 런던에서 잃어버리자 길거리에 포스터를 붙였다. 하지만 포스터가 돈이 될 만한 예술작품이라고 생각한 사람들이 포스터를 죄다 뜯어 가버렸다. 《더 타임즈》에 보도가 된 이 이야기는 더킷을 찾고 해피 엔딩으로 끝나기는 했다.

　　유명인들을 보도의 일부로 포함하는 주류 언론 외에도 유명인에 관한 뉴스거리와 특집기사를 전문으로 하는 잡지들이 있다. 예를 들면 《블리스》,《셀러브리티 보디즈》,《히트》,《헬로!》,《인터뷰》,《오케이!》,《내셔널 인콰이어러》,《나우》,《피플》,《스타》,《배니티 페어》 등이다. 시각적 이미지는 《헬로!》(1988~)와 《오케이!》같은 잡지에서 아주 중요한데, 사실상 거의 똑같은 거나 마찬가지인 이 두 잡지는 주로 잘 차려입고 매력적이고 미소 짓고 있는 유명인들이 호화로운 배경에서 뻐기고 있는 컬러사진으로 구성된다. 나쁜 뉴스들을 보도하는 언론과는 달리, 이런 잡지가 전달하는 압도적인 인상은 낙관주의와 향락, 사치, 그리고 고급스러운 생활이다. 독자들에

게 힘든 현실과 일상생활의 지루한 일과로부터 피난처를 제공하는 일종의 유토피아 비전이라고 결론지을 수 있을 것이다.

미국에서는 오프라 윈프리(《오 매거진》), 마사 스튜어트(《마사 스튜어트 리빙》), 로지 오도넬(《로지 매거진》)[23]과 같은, 유명인사들이 출판하는 여성잡지가 있다. 인터넷에도 유명인 전반에 걸쳐 혹은 특정 인물을 다루는 웹사이트들이 존재한다. 특정인에 대한 웹사이트는 유명인 자신이 만들었거나 팬클럽에서 만든 것이다. 웹사이트를 통해 자신을 선전하는 미술가들을 보기 위해서는 웹사이트 'www.peterhowson.co.uk'를 보면 된다.

과거와 현재 사이에는 세 가지 차이가 존재하는데, 일정한 정도의 명성을 현재 누리고 있는 사람들의 숫자, 이들이 명성을 얻게 되는 속도, 유명인들의 급속한 재편성이 그것이다. 또 다른 차이는 유명인에게 편의를 제공하고 보좌하는 데 도움을 주는 많은 전문가와 지원기관의 역할이다. 할리우드의 스튜디오에는 인물 사진작가, 메이크업 아티스트, 헤어 스타일리스트, 의상 제작자, 신인 발굴 담당자, 홍보와 마케팅부가 있고, 주요한 유명인들은 매니저, 마약 중개인, 언론 대변인, 심리치료사, 성형외과의사, 변호사들을 고용한다. 정치인들은 이미지 컨설턴트, 연설문 대필자, 보도대책 조언자들을 기용한다. 바쁜 유명인들에게 조수는 필수적이며 이들은 CPA(유명인의 개인 조수Celebrity Personal Assistants) 혹은 CA(유명인 조수Celebrity Assistants)라고 불린다. 미국에는 이들을 공급하는 전문 회사도 있다. 성공적인 미술가들, 제프 쿤스나 줄리안 슈나벨, 데미언 허스트 같은 이들도 개인

조수와 스튜디오에 조수를 고용한다.

영국의 PR 컨설턴트인 맥스 클리퍼드는 대중매체에서 아주 잘 알려져 있는 인물이다. PMK라는 미국의 PR 회사의 팻 킹슬리는 영화스타 고객을 대신하여 막강한 권력을 휘두르는 것으로 알려져 있다.[24] 오늘날 유명인들은 종종 저널리스트들과 사진기자들에게 자신의 동정에 대해 귀띔을 해주고, 이들의 언론 대변인들은 정기적으로 소문과 이야기들을 퍼뜨리며, 필요한 경우 고객의 부를 이용하여 돈을 들여 선전을 할 것이다.

과거에는 유명인들을 만들어내는 과정이 대부분 숨겨져 있었지만 오늘날은 이를 공개하는 것이 신비감을 없애기보다는 오히려 오락의 요소로 작용하고 있다. 히어세이처럼 잘 알려지지 않은 사람들 가운데서 가수들을 뽑아 팝 뮤직 그룹을 만드는 과정을 기록한 TV 시리즈를 보면 이를 알 수 있다. 그룹이 결성된 지 몇 달 후에 이들에 대한 책이 나오자 히어세이는 2001년에 순위 1위에 올랐다.[25] 이런 시리즈를 보게 되면 시청자들은 자신이 전문가인 것처럼 느끼게 된다. 또 다른 예는 소위 TV의 '리얼리티 쇼' 인데, 무명의 사람들을 경쟁 관계에 놓고 계속적으로 카메라로 이들을 촬영한다. 이런 프로그램이 점차 인기를 얻는 이유는 제작비가 저렴하기 때문이다. TV 회사들은 이런 사람들에게 엄청난 출연료를 지불할 필요가 없다. 시청자들은 이런 프로그램에 열광하는데, 똑같은 기회가 주어진다면 자신들도 무명에서 스타로 발돋움할 수 있을 것이라고 상상하기 때문이다.

영화제작자, 유명인과 미술가들은 모두 유명인과 명성의 경험에 대

해 곰곰이 생각해보기도 한다. 1998년, 우디 앨런은 〈셀러브리티〉라는 제목의 풍자적인 영화를 감독했으며, 데이비드 보위와 마돈나는 스타덤을 자신들이 부른 몇몇 노래의 주제로 삼은 가수들이고, 워홀은 명성에 관한 자신의 생각을 출판한 미술가다.[26]

한 개인을 언론이 띄우는 것 외에도 우리에게 친숙한 것은 그 반대의 과정이다. 많은 이유에서(하지만 주로 신선한 이야기 거리 혹은 재미있는 스캔들의 필요 때문에) 언론은 규칙적으로 유명인들에게 반대 기치를 들고 이들을 깎아내리고 모욕한다. 언론은 유명인들의 신체와 옷 입는 감각을 비판하고, 이들의 마약과 알코올 중독, 섭식 장애, 무모한 행동, 간통사건, 이혼과 실패한 사랑, 지나친 돈벌이와 씀씀이를 보도하면서 이들의 명성을 깎아내린다. 게다가 영국의 타블로이드 언론은 유명인들이 방심한 틈을 타서 취재하기 위해 속이거나 함정에 빠뜨린다. 매저 마흐무드는 《뉴스 오브 더 월드》에 은밀하게 고용된 기자로, 아랍계의 족장이나 사업가로 변장해서 유명인들을 런던의 호텔 스위트룸으로 유인한 다음, 숨겨 놓은 녹음기로 이들의 무분별한 행동을 보도했다. 역설적으로 이런 공격과 노출이 어떤 유명인들을 파멸로 이끌지만, 또 다른 유명인들의 명성을 손상시키는 데는 실패하고 오히려 이들의 명성을 드높일 수도 있다.

그래픽 아티스트들이 일반적으로 유명인들의 얼굴과 신체를 그로테스크하게 왜곡한 캐리커처를 만들어내 유명인들에 대한 공공의 비판에 기여할 때도 있다. 제럴드 스카프(1936 출생)는 오랜 기간 영국에서 캐리

커처를 그려왔고, 세바스티안 크뤼거(1963 출생)는 캐리커처에 뛰어난 독일 만화가다.27 크뤼거가 그린 유명인들 중에는 요제프 보이스, 재스퍼 존스, 피카소와 워홀 같은 미술가들도 포함되어 있다. 1980년대 영국에서 폼foam이나 라텍스 고무를 이용해 만든 인형이 정치인, 왕족, 온갖 유명인들을 우스꽝스럽게 희화했다. 피터 플럭, 로저 로와 이들의 조수들이 만들어낸 인형들은 ITV 코미디 시리즈인 〈스피팅 이미지〉28를 통해 대중에게 알려졌다. 좀 더 최근의 TV 시리즈로는 트리픽 필름Triffic Films Ltd에서 제작한 것으로, 2001년 10월에 방송을 시작하면서 〈2DTV〉라는 제목으로 알려졌다. 프로그램은 컬러의 컴퓨터 그래픽을 사용한 애니메이션으로 된 최신의 풍자 스케치로 이루어져 있다. 여기서 공격의 대상이 된 유명인들에는 윌리엄 왕자, 토니 블레어, 오사마 빈 라덴과 그의 '탈레반 교도'들이 있다. 이런 캐리커처가 주는 웃음은 권력을 쥐고 있는 정치인들과 유명인들에 대해 많은 사람들이 느끼는 적대감을 분산시키는 카타르시스의 기능을 한다.

충격 요법과 같은 수단을 통해 대중을 자극하는 미술가들은 신문의 카툰에서 비난을 받을 수도 있다. 하지만 언론의 궁극적인 제재는 유명인을 무시함으로써 영원한 망각의 블랙홀로 밀어 넣는 것이다. 물론 컴백이나 재기, 재생도 항상 가능하다.

마지막으로 전반적인 유명인사 시스템을 지지하는 관중들, 유명인을 지켜보는 사람들(다양한 유명인들에게 관심을 갖는 사람들), 특히 팬들(특정 스타를 추종하는 사람들)이 있다. 이들의 숭배와 열정, 수집의 열의

3. 〈세 개의 캐리커처 — 잭 니
콜슨, 로버트 드니로, 마돈
나 — 책 《스타즈》에서〉
(세바스티안 크뤼거, 1997)

와 구매력은 유명인의 숭배를 부채질한다. 배리 디볼라의 책《팬클럽: 팬의
세상에서 팝 스타들이 산다》(1998)는 유명인이 아니라 팬들이 권력을 행사
한다고 주장한다. 유명인들을 살해하는 팬들이 그들의 집착의 대상에게 궁
극적인 힘을 행사하고 있는 것이다.

스포츠, 영화, 록 뮤직, SF, 만화 같은 특정 분야의 팬들에 대해 전문
적인 연구가 이루어져 왔지만, 미술 관객들은 대중문화와 비교하면 수적으
로 더 적고 더 오래된 경향이 있고, 그래서 비명을 지르는 십대 팬이나 오빠
부대 같은 현상들은 드물다. 권력은 화랑을 찾는 대중들보다는 미술중개상,
큐레이터, 수집가들에게 있다. 그럼에도 앞으로 살펴 보겠지만, 미술계의
관객들은 점차 확대되고 젊어지고 있으며, 트레이시 에민 같은 영국의 미술
가들은 젊은 미술학도들 사이에 일종의 컬트 현상을 일으켰다. 에민은 '크
로스오버', 즉 전문적인 미술을 다루는 언론과 마찬가지로 타블로이드 신

문에도 잘 등장하는 많은 미술가 중의 한 사람이다. 많은 관객을 끌고 다니는 인물들은 주요한 전시회를 올리는 미술관의 책임자나 큐레이터들에게도 중요하다. 이 때문에 이들은 관객들을 즐겁게 하기 위해 애를 쓰고, 홍보와 마케팅, 스폰서에도 더 많은 노력을 들인다.

물론 관객의 경우 가벼운 관심에서 광적인 집착까지 다양한 단계의 참여가 있다. 팬들은 유명인의 영광에 기여하지만 이를 공유하기도 한다 (대부분의 팬들은 명성과 불멸을 얻고 싶어 하는 자신의 욕망은 이룰 수가 없겠지만, 다른 사람들의 성공을 대신 즐긴다.). 많은 전기와 전기영화에서 다루는 '무명에서 명성으로, 거지에서 부자'가 되는 이야기는 영원한 매력이 있다. 운동경기나 록 콘서트에서 개인들이 엄청난 관중에 동참하여 목이 터져라 고함을 지르면, 이들은 어떤 개인적인 문제나 사회적 관심을 옆으로 제쳐놓는 감정적이고 집단적인 경험에 동참하게 된다. 가장 적극적인 팬들은 함께 뭉쳐 클럽을 형성하여 일종의 공동체 혹은 하위문화에 대한 소속감을 공유한다. 팬들은 친필서명, 포스터와 다른 기념품들을 모으면서 부유한 사람들이 미술품을 모으면서 얻는 것과 같은 수집의 즐거움을 누린다.

친필서명을 하는 일은 '유명인이 되는 것의 정의'로 알려져 왔다. 전업으로 '직접' 친필서명을 구하러 다니는 사람들은 서명을 모아 딜러들에게 팔고, 수집가들은 유명인을 졸라대기도 한다. 어떤 스타들은 친필서명을 여러 가지로 만들어서 미리 정한 값을 받고 이런 서명 헌터들에게 넘기기도 한다.29 물론 스케치와 회화에 들어 있는 미술가의 서명은 미술의 영역에

서는 진품의 증거로 필수적이다.

　　많은 팬들은 창조적인 면모를 보이기도 하고 그들의 우상에게 바치는 시각적인 찬사를 만들어내며, 어떤 팬들은 자신이 만든 것들을 유명인에게 선물하기도 한다. 팬들에 의한 예술품들은 매릴린 먼로의 물품 경매에서 팔리기도 했고, 비틀스와 매닉 스트리트 프리처스에 바쳐진 전시회에서 전시되기도 했다.[30] 나중에 나오겠지만 미국과 호주의 일부 미술가들은 팬들과 유사한 방식으로 유명인들을 묘사한다.

　　미국의 게리 리 보아스는 영화계의 스타에서부터 대통령, 포르노 배우까지 모든 유명인에 관심을 보이면서 인스터매틱 카메라 instamatic camera[*]로 찍은 이들의 사진을 모으는 얼뜨기 팬의 흥미로운 예다. 그는 때때로 무엇 때문에 유명한지도 모르면서 유명인들의 사진을 찍는다. 그의 파파라치 같은 취미는 수십 년 동안 지속되었고 6만장의 사진을 모았다. 1966년에서 1980년 사이에 찍은 사진 중에서 일부를 골라《스타스트럭》(1999)이라는 책을 출판했다.[31] 2000년 2월, 그의 사진들은 뉴욕에 있는 미술관인 디치 프로젝트Deitch Projects에서 전시되었고, 2001년 4월에는 런던의 포토그래퍼스 갤러리Photographer's Gallery에서 전시되었다. 하지만 많은 사진들이 구성도 형편없고 찍힌 상태도 흐렸다. 또 다른 흥미로운 사실은 워렌 비티 같은 유명인들이 보아스가 아마추어적으로 찍은 자신의 사진을 찬미하며 수집을 했다는 것이다. 보아스는 엘리자베스 테일러나 레이건 같은 스타들 옆에서 자신도 같이 사진을 찍는 것을 좋아했다(그의 친구

* 미국의 코닥 사에서 제작한 고정초점 카메라

가 셔터를 눌러주었다.). 그 자신도 유명해져서 '열성팬에서 유명인이 된 사람'으로 알려졌다.

제시카 부어생거(1965 출생)는 런던에 사는 미국인 미술가로, 다양한 매체를 동원해 흥미롭지만 생각을 하게 만드는 방식으로 스타와 팬이라는 주제에 천착해왔다. 1970년대의 어린 시절, 뉴욕에서 그녀는 배우 겸 가수였던 데이비드 캐시디(1950 출생) 같은 스타들과 그들의 가족이 출연한 TV 프로그램에 매혹되었다. 그녀는 팬들의 열망을 보답받지 못한 사랑이라고 생각한다. 부어생거는 1993년 골드스미스 칼리지Goldsmiths College에서 석사학위 전시회를 캐시디를 주제로 열었고, 같은 해 그녀는 마침내 그와의 만남을 비디오로 찍을 기회를 가졌다. 부어생거의 부탁에 대한 답으로 쓰여진 유명인들의 편지와, 리처드 브랜슨, 마이클 오웬 같은 인물들과의 만남을 사진이나 비디오로 찍은 것들이 후일 그녀의 전시회에 포함되었다. 안달하는 팬이나 저널리스트처럼, 그녀는 밥 겔도프 같은 유명인들의 쓰레기를 뒤져 구한 것들을 미술로 전시했다. 그녀는 소리 지르는 팬들의 무리한테 습격당하는 흥미진진하지만 무섭기도 한 유명인들의 경험을 1997년에 흉내 냈다. 젊은 여성들을 고용해서 '팬-오-그램Fan-O-Gram'이란 것을 조직하였는데, 이것은 아직 유명인은 아니지만 유명인이 될 사람을 미리 선정하는 것이 목표였다. 그녀의 다른 작품의 예는 나중에 언급할 것이다.

아이린 로젠즈바이그의 책 《아이 헤이트 마돈나 핸드북》(1994)과 '스파이스 걸 때리기Slap a Spice Girl' 같은 인터넷게임을 보면 유명인들에 관

심을 갖는 사람들이 모두 숭배자는 아니다. 실제 많은 사람들이 유명인들의 어리석은 행동을 보고 즐거워하며, 이들의 실패와 불안에 악의적인 즐거움을 느낀다. 일을 하고 있지 않을 때라도 연예인은 사람들을 즐겁게 할 수 있다. 유명인들의 고통, 자살, 사고사에 대한 뉴스 보도는 공포의 전율이나 사디스트적인 즐거움을 제공해줄 수 있다. 이런 사건들은 대부분의 사람들의 지루한 삶에 흥분을 더해주고 중요한 사건에 참여하고 있다는 느낌을 준다.

문화상품을 만드는 유명인들은 전문적인 비평가로부터 공정한 평가와 함께 모진 비난을 받을 수 있기 때문에 뻔뻔스러워질 필요가 있다. 미국의 R. B. 키타이와 슈나벨은 영국의 작가들로부터 받은 부정적인 논평에 격분했다. 또한 유명인들이 정치, 종교, 섹스와 같은 논란의 소지가 있는 주제에 대해 의견을 내겠다고 결심하면, 이들은 팬이 아닌 비판자들, 경찰, 정치인, 성직자, 청교도 등의 주목을 받을 것이다. 물론 충격요법은 분노를 일으키고, 그리하여 유명인들이 공짜로 선전하기 위해 의도적으로 채택하는 경우도 있다. 아방가르드의 역사도 또한 '충격미술'의 예로 넘쳐난다.

우리 모두는 내면의 자아와 외부의 자아 사이의 불일치를 경험하며, 공적인 페르소나 혹은 가면이 직업 유지나 사회적인 역할 수행에 필요한 것임을 잘 알고 있다. 하지만 "공적인 가면 아래 지속되는 진정한 개인적인 내면의 자아가 있는가, 혹은 우리는 단지 우리의 가면의 합일 뿐인가?"하는 문제가 생긴다. 유명한 배우들은 대개 허구의 캐릭터를 연기해야 한다. 배우가 훌륭할수록, 그가 연기할 수 있는 역할은 더 다양해진다. 어떤 관객들

4. 〈행복은……〉(휴 맥클리오
드, 2001)

은 스크린이나 무대의 가상의 캐릭터와 실제 개인을 구분하지 못하며, 또 구분하기를 꺼린다. 대부분의 팬들이 사적인 인간을 잘 모르기 때문에 배우가 연기한 역할을 배우와 섞어버리게 된다(또한 많은 미국의 영화스타들, 존 웨인이나 로버트 미첨 같은 사람들은 어떤 역을 맡든지 간에 항상 자신처럼 보였다.). 예를 들어 TV 시리즈에서 의사 역을 하는 배우들은 의학적인 조언을 구하는 팬들의 편지를 받았던 적도 있다! 《삶은 곧 영화》(1988)라는 책에서 닐 게블러는 연예는 이제 "현실을 정복했다"고 결론짓는다.

개인을 스크린에서 맡는 배역과 동일시하는 잘못은 록 허드슨 (1925~85, 본명은 로이 쉐러)의 예에서 잘 드러나는데, 할리우드의 필름 스튜디오에서는 이 키 크고 잘생긴 배우를 강인하고 남성적인 이성애자 연인의 역으로 기용했지만, 사생활에서 그는 동성애자였다. 허드슨은 자신의 성적 취향을 에이즈로 죽으면서 더 이상 숨길 수 없을 때까지 그의 팬들에게 숨기면서 살았다. 1992년, 미국의 독립영화 제작자인 마크 라파포트 (1942 출생)는 〈록 허드슨의 홈 무비〉라는 제목의 유머러스한 비디오를 제작했는데, 비슷하게 생긴 배우(에릭 파)와 허드슨의 할리우드 영화 클립을 이용, 그의 경력에서 게이로서의 숨은 의미를 찾아냈다.[32]

페르소나의 문제는 인간의 정체성과 개성에 관해 상당히 복잡한 개념적 문제를 야기한다. 마돈나와 엘리자베스 테일러의 팬으로 1990년대에 자신도 나름대로 유명인이 되었던 미국 학자인 파글리아는 이 문제를 연구해오면서 이 단어의 기원을 다음과 같이 설명한다.

페르소나는 그리스나 로마의 극장에서 배우들이 쓰던 점토 혹은 나무로 만든 가면을 일컫는 라틴어다. 그 어원은 personare로, "뚫고 울리다 혹은 울려 퍼지다"라는 뜻이다. 가면은 일종의 확성기로서 배우의 음성을 객석의 가장 먼 곳까지 보냈다. 시간이 지나면서 페르소나는 배우의 역할, 나중에는 사회적인 역할 또는 공적인 기능을 포함하는 것으로 의미가 확장되었다……. 서구에서 '인격'이란 가면의 개념에서 기원한다.[33]

앞으로 살펴보겠지만, 이 문제는 특히 신디 셔먼과 마돈나의 작품과 관련되며, 워홀과 야스마사 모리무라의 미술도 관련된다. 이것은 2000년 볼로냐에서 열린 '외양Appearance'이란 제목의 전시회 주제이기도 했다.

어떤 유명인들은 매니저나 기획사가 자신을 변화시키거나 '개조'—새 이름과 모습을 주는 일—하도록 허용해왔지만, 어떤 유명인들은 이런 과정을 자신이 맡아 팬들의 관심을 끌기 위해 잠정적인 가상의 페르소나를 직접 만들어냈다. 비틀스가 가상의 악대—페퍼 상사의 론리 하츠 클럽 밴드—를 채택한 것이 잘 알려진 예다. 폴 매카트니는 비틀스가 '네 명의 작은 더 벅머리 청년'에 진저리를 내고, 그래서 "우리 자신이 아닌 다른 사람이 되어보자. 제2의 자아를 만들면 우리가 알고 있는 이미지를 투영할 필요가 없을 거야. 훨씬 자유로울 거야. 정말 재미있는 것은 이 다른 그룹의 페르소나가 실제로 되는 일일 거야"[34]라고 생각했던 당시를 회상했다. 데이비드 보

위라는 이름을 쓰고, 나중에 지기 스타더스트와 씬 화이트 듀크 등의 캐릭터를 만들어낸 데이비드 존스는 또 다른 예다. 존스라는 개인적인 인물과 '미디어의 괴물'인 보위의 차이에 대해 데이비드 버클리는 이렇게 말했다.

> 대부분의 문화적 아이콘들처럼, 보위는 가장 '신화에 적합'하다. '가면 뒤에 있는 진짜 인간을 드러내는' 데 집중하는 전기작가들은 계속적으로 요점을 놓치고 있는데, 어떤 '진정한' 에센스를 찾아내려는 무딘 노력보다도 훨씬 더 흥미로운 것은 신화다……. 보위가 문화 아이콘으로서 한 일은 영웅주의와 악행, 희극과 비극처럼 상징적인 의미를 갖고 있는 이러한 용인된 스테레오타입에 질문을 던지는 것이었다. 이런 원형들은 우리 문화를 지지하는 내러티브 형성에 도움을 준다. 영웅이 됨에 있어서, 특정한 종류의 영웅—미디어를 조종하며 장르를 초월하며 모든 성적인 것을 포괄하는—이 됨에 있어서 그는 우리 주변에 있는 것들을 우리가 이해하는 방식이라는 바로 그 문제를 갖고 놀았다.[35]

명성에 의해 과장된 공·사의 구분과 배우들이 연기를 하도록 요청받는 많은 가상의 캐릭터들은 분열된 복수의 인격을 낳을 수 있다(일반적으로 복수의 인격을 갖고 있는 사람은 정신적으로 문제가 있는 것으로 간주된다!). 프로이트 학자들과 장난꾼들은 모두 가짜 정체성을 채택하고 다른

사람으로 가장하는 것(소위 '정체성 훔치기')을 좋아한다. 가짜 정체성을 가장하는 것—새로운 이름, 다른 나이와 성—은 인터넷에서는 아주 쉬운 일이며, 수백만 명의 인터넷 사용자들이 창의적인 놀이, 사생활 혹은 범죄 등의 목적으로 이런 가능성을 유용해왔다.[36]

영화와 음악계 스타들은 보디랭귀지, 의상, 머리 염색, 가발, 메이크업과 다양한 소품 등의 수단을 통해 독특한 외모를 갖는다(사람들의 인식을 돕기 위해 고대 그리스와 로마의 신들에게 부여된 속성들을 떠올리면 된다.). 1999년 순회전시 '록 스타일: 음악 + 패션 + 태도Rock Style: Music + Fashion + Attitude'는 록과 팝 스타들을 위해 특별히 디자인된 의상의 중요성을 확인시켜주었다. 앞으로 살펴보겠지만, 일부 미술가들이 이런 예를 따랐다.

어떤 스타들은 좀 더 영구적인 방법으로 표백제와 성형수술을 통해 외모를 바꾸는 짓을 서슴지 않는다. 어릴 때부터 스포트라이트를 받았던 미국의 가수이자 댄서인 마이클 잭슨이 그 예다. 그는 외모와 인종적 정체성을 흑인에서 백인으로 바꾸려 한 것처럼 보인다. 잭슨의 조각을 만든 제프 쿤스는 기꺼이 '자신을 이용'한다는 점에서 마이클 잭슨을 높이 평가했다. 미술에서 올랑으로 알려진 프랑스 여성과 같은 행위예술가들은 수술이라는 수단으로 자신의 신체를 기꺼이 변화시키고 있고, 영국의 길버트&조지의 '생체조각'의 경우 그들의 사적인 정체성과 공적 정체성 간의 혼합이 너무나 완전한 나머지, 보는 이들은 이를 구분하기가 어려울 정도다.

흉내 내기는 유명인이 아닌 사람들에게는 오락과 수입의 원천이 될

수 있다. 예를 들어 우연히 유명인과 닮은 사람들은 그 유명인을 흉내 내는 모델로 돈을 벌 수 있다. 영국의 미술가이며 사진작가인 앨리슨 잭슨은 실물과 유사한 모델들을 사용하는데, 그녀의 작품은 나중에 다루겠다. 많은 팬들이 또한 비슷한 의상을 입고 그들 우상들의 매너리즘을 흉내 내며 우상들을 모방하고자 한다. 드본 캐스와 존 필리먼은 《더블 테이크: 유명인 개조의 기술》(1997)이라는 책을 냈는데, 이 책은 팬들에게 어떻게 하면 그들의 우상을 모방할 수 있는지를 조언하고 있다. 신디 셔먼은 무명의 가상의 영화배우처럼 포즈를 취한 '영화스틸 사진'으로 국제적으로 알려진 미국 예술가다. 그녀는 매릴린 먼로도 흉내 냈다. 이미 언급한 것처럼, 그녀의 작품과 마돈나의 작품과의 관계는 1장에서 다루어질 것이다. 일본인 모리무라는 유명 여배우들을 흉내 낸 자신을 사진으로 찍으며, 영국의 개빈 터크는 유명 팝 뮤직 스타와 정치인들을 흉내 낸 조각으로 유명하다.

　　방관자로 지켜보는 사람들에게 유명인은 화려한 생활을 즐기는 부러운 사람들로 보이지만, 우리가 알고 있는 것처럼, 명성을 유지하고 영속적으로 남에게 보여야 하는 스트레스, 사진기자와 저널리스트들의 무자비한 요구, 사생활의 부재, 스토킹 위험, 정신적으로 불안한 사람들한테서 공격과 죽음의 위협을 받는 스트레스 등 부정적인 측면이 있다. 존 F. 케네디와 로버트 케네디, 마틴 루터 킹 목사, 샤론 테이트*, 존 레논, 질 댄두**, 레베카 셰퍼***, 셀레나 퀸타닐라****의 사건을 떠올리기만 하면 명성에

대해 이들이 치르는 엄청난 대가를 인식할 수 있다. 타임─라이프에서 출간된 《죽음과 명성》(1993)은 '유명인 살해'가 주제였다. 망상에 사로잡힌 어떤 사람들은 결과가 비난과 감옥에서 형을 사는 것일지라도 즉각적인 악명을 얻기 위해 유명인들을 공격한다. 마크 채프먼이 1980년 뉴욕에서 레논을 살해한 것은 단지 명성 혹은 악명을 얻고자 하는 것 때문이었다. 발레리 솔라나스는 1968년에 위홀을 쏘아 상처를 입힌 과격한 페미니스트로 주로 기억되고 있다(솔라나스는 위홀이 "그녀의 삶을 지나치게 많이 조종하고 있다"고 주장했다.). 1996년에 매리 해런이 감독해서 만든 극영화는 솔라나스와 살해 시도로 이어지는 사건들을 다루었다. 네덜란드의 아트 스타인 롭 숄트(1958 출생)는 또 다른 공격의 희생이 되었다. 1994년에 알려지지 않은 공격자—아마도 질투심에 찬 그의 경쟁자였을 것인데—가 그의 차에 폭탄을 터뜨렸고, 그는 무릎 아래로 두 다리를 잃었다.

어떤 사람이든 사고로 죽을 수 있지만, 유명인의 삶의 함정은 운전기사가 운전하는 경우와 마찬가지로 전세 낸 헬리콥터와 비행기로 이동—미국 소울 음악의 디바였던 알리야 호튼은 2001년 8월, 22세의 나이로 비행기 사고로 죽었다—하고, 고속의 스포츠카와 모터보트를 운전하고, 이국적인 장소와 수영장에 갈 수 있고, 다량의 마약과 알코올에 쉽게 접근할 수 있는 삶을 수반하여 사고의 위험이 커진다는 것이다. 파리에서의 다이애나비와 도디 알─파예드의 자동차 사고는 일단의 파파라치의 추격을 따돌리려는 운전기사의 부주의한 운전이 원인이었던 것으로 여겨지고 있다. 영국

의 미술평론가인 피터 풀러도 기사가 운전하던 중 자동차 사고로 사망했다.

더군다나 꾸준한 감시 하에서 살아야 하는 압박은 유명인들이 갖고 있는 개인적인 문제를 악화시키는 경향이 있어서 종종 약의 과용과 자살이라는 결과를 초래한다. 이언 커티스, 매릴린 먼로, 커트 코베인, 마이클 허친스, 시드 비셔스, 폴라 예이츠* 등이 그랬다. 물론 어떤 스타가 사고나 병 혹은 자살로 젊은 나이에 죽게 되면, 사후에 그의 명성은 커진다. 비행기 사고로 죽었던 버디 홀리, 자동차 사고로 죽은 제임스 딘, 뇨관 중독으로 26세에 죽은 진 할로우 등이 이런 경우의

* 가수 밥 겔도프의 부인이자 마이클 허친스의 연인이었던 방송인으로, 헤로인 중독으로 사망

예다. 매리엔 싱클레어는 1979년 그녀의 책《요절한 사람들: 20세기의 컬트 히어로》에서 유명인들의 이런 문제를 다루었다(현대의 미술가들 중에서 요절한 사람들로는 장-미셸 바스키아, 폴린 보티, 헬렌 채드윅, 데릭 저먼, 키스 헤링, 에바 헤세, 피에로 만조니, 아메데오 모딜리아니, 블링키 팔레르모, 잭슨 폴록, 스튜어트 섯클리프와 로버트 스밋슨 등이 있다.). 1980년대에 로스앤젤레스에 살고 있는 미국의 미술가 래리 존슨(1959 출생)은 영화배우 살 미네오(1939~76, 낯선 이에게 칼에 찔려 사망함) 같은 유명인들을 기념했는데, 이들의 이름을 파란색의 하늘과 구름이 있는 컬러사진에 올려놓음으로써 이들이 '하늘나라에 갔음'을 나타냈다.

어떤 사람이 연예인이 되겠다고 결심하면, 일반적으로 새로운 예명을 갖는데, 개인과 공적인 페르소나 사이의 간격을 쉽게 확립시킬 수 있기 때문이다. 일급 스타로 성공하면 혼자서 보내는 시간은 줄어든다. 무명, 고

독, 자기를 의식하지 않는 일, 사생활은 명성을 위해 희생된다. 유명인들이 점차 스포트라이트 속에서 살게 되면, 이들은 실제로 모든 일이 카메라에 담기는 그런 단계에 이르게 된다. 결국 사적인 혹은 개인적인 정체성은 공적인 페르소나에 압도당하고, 어떤 유명인들은 관객과 카메라맨이 옆에 없으면 사람으로 기능할 수 없는 지경까지 이를 수도 있다. 이들은 자신들의 공포와 나약함을 카메라 앞에서 과장하거나 고백한다. 다큐멘터리 〈진실 혹은 대담〉(1991, 일명 〈마돈나와 침대에서〉)의 한 재미있는 장면에서 마돈나는 화장을 하는 동안 조수들에게 수다를 떤다. 그녀는 당시 동반자였던 배우 워렌 비티—그 자신도 카메라가 낯설지 않은 사람이었다—에게 대화에 끼어들라고 설득하지만, 그는 뒤로 숨어서 침묵을 지킨다. 나중에 그는 씁쓸하게 "그녀는 카메라와 떨어져 사는 걸 원하지 않아요……. 카메라가 없으면 왜 뭔가를 말하려고 애를 쓰겠어요?"라고 했다. 확실히 비티는 마돈나의 영화에서 단역을 맡는 것을 싫어했을 뿐만 아니라, 그녀와의 관계를 카메라를 통해 계속 보여주는 것도 원치 않았다. 공·사의 구분을 유지하고 싶었기 때문이다. 에민 같은 미술가들은 자신의 삶과 고통을 작품으로 만들어 공공미술관에 전시하면서, 자발적으로 공과 사의 구분을 무너뜨린다.

유명인들이 명성을 얻게 되는 것이 자신을 기꺼이 공적으로 과시하고자 하는 의지에 달려 있기 때문에, 이들이 사생활을 요구하기 시작하면 언론과 대중들은 대개 매정해지는 것이 당연하다. 다이애나비가 언론의 압박으로 인해 고통을 받았다고 하더라도 그녀가 홍보과정의 협력자였고, 필

요하면 자신의 목적을 위해 언론을 이용했었다고 주장하는 사람들도 있다. 이미지가 수입의 중요한 원천이기 때문에, 사생활에 대한 요구는 때로는 이미지 공개를 통제하고자 하는 욕구에서 기인한다. 예를 들어 마이클 더글라스와 캐서린 제타-존스 같은 스타커플은 허락을 받지 않은 사람들이 그들의 결혼식 사진을 찍는 것에 반대했는데, 이미 결혼식 사진의 독점 출판권을 특정 잡지에 팔았기 때문이었다. 파파라치들의 의욕을 북돋우는 것은 스타들의 사랑이 아니라 저작권이라는 상품으로 얻을 수 있는 엄청난 보수다.

어떤 유명인들은 은둔생활을 함으로써 공적인 영역에서 물러나려고 한다. 영화배우 그레타 가르보, 소설가 J. D. 샐린저와 그룹 핑크 플로이드의 시드 배릿이 그 예다. 부유한 유명인들은 목장과 땅을 구입해 주위를 담장으로 두르고 24시간 경비를 세워 공공의 시선으로부터 떨어져서 살려고 하지만, 이곳에서도 보통은 수십 명의 조수들과 하인들, 경호원들에 둘러싸이게 된다. 이럴 때 사생활이 보장된다는 법은 없는데, 어떤 고용인이 이들의 이야기를 신문에 파는 경우가 있기 때문이다. 더구나 은둔의 책략이 때로는 팬들과 언론의 호기심을 부채질하기 때문에 실패할 수도 있다. 은둔하는 스타들이 마음을 바꾸는 경우 컴백이 어렵게 될 수도 있다.

대다수의 유명인들이 명성을 추구하지만, 어떤 이들은 셰익스피어가 말했던 것처럼, 출생이나 우연히 '명성이 그들에게 던져졌을' 수도 있다. 이 예에는 '유명인 희생자들celebrity victims'이 있는데, 유괴나 자기 아이들의 살해와 같은 운명적인 사고로 인해, 혹은 열차사고의 생존자가 되어 사

5. 〈마돈나와 침대에서〉(일명
〈진실 혹은 대담〉, 1991)
에서의 마돈나

고예방을 위한 안전 캠페인을 벌이거나 하면서 보통사람들이 유명해지는 경우가 있다. 1960년대 초, 워홀은 신문의 보도와 사진에 기초해 자동차 사고와 식중독의 희생자들을 그림으로 추모했다. 거물급 정치인과 관련된 스캔들도 종종 별로 유명하지 않은 관련자들을 언론의 유명인으로 변모시킨다. 1963년, 크리스틴 키일러를 영국에서 유명인으로 만들었던 프로퓨모 Profumo 사건을 떠올려보라. 앞으로 살펴보겠지만, 이 스캔들은 폴린 보티의 그림의 주제가 되었다.

왕족과 귀족들은 이제 정치적으로는 과거에 그랬던 것보다 힘이 없지만, 많은 이들이 아직도 언론에서는 유명인의 지위를 누리고 있다. 이들의 명성은 그들이 이룩한 업적이 아니라 출생이라는 우연으로 인한 것이므로 가치가 없는 것이다(하지만 이들은 이 사실을 유리하게 이용할 수 있는데, 적어도 영국 왕실의 한 일원─찰스 황태자─은 예술적인 기질과 관심(수채화와 건축)이 있는 데다 환경보호에도 관심이 있고, 명성과 부를 긍정적인 목적으로 이용했다. 다른 군소 왕족들은 왕실과의 관련을 이용해서 사업을 해왔다.). 연예계의 유명인들─이들 중 많은 사람들이 노동자계층 출신이다─이 과거의 상류계층을 크게 잠식한 것은 확실히 민주주의의 확대와 사회의 진보를 보여주는 표시다. 옛날에는 왕족과 귀족, 중상류층의 일원이 소위 사교계 혹은 상류사회라는 것을 구성했었다. 미국의 사교계에 대해 글을 쓴 클리블랜드 에이머리는 "누가 그것을 죽였나"라는 질문을 던졌다. 주된 범인은 스타다.[37] 그럼에도 불구하고 두 영역이 합병된 예를 지적

할 수 있는데, 1956년에 있었던 미국의 영화스타 그레이스 켈리와 모나코의 레이니에 3세와의 결혼이 그 예다(켈리(1929~82)는 자동차 사고로 죽었다.). 변변찮은 집안 태생의 유명인들이 영국에서 귀족이 되는 경우도 있는데, 밥 겔도프, 엘튼 존, 폴 매카트니, 클리프 리처드 같은 팝 뮤직의 스타들에게 기사작위가 내려진 사실을 기억해보라.

1660년 찰스 2세의 왕정복고 이후, 영국은 군주제 폐지를 꺼렸고, 덕분에 현재 군주제는 유명인의 문화와 전통유산 · 관광산업의 일부로 존속되고 있다. 유명인들 역시 사회의 엘리트층을 이룬다는 점에서 왕족과 유사하다. 주요한 팝과 록 뮤직의 스타들은 '왕'이나 '여왕'으로 불려지며, 정상급 연예인들은 '록의 왕족'이라 불려진다. 런던 미술계의 중요 인사들은 '귀족'이라 불려져 왔다. 유명인들은 종종 찬미자들로 구성된 '조정朝廷'을 갖고 왕조를 세울 수도 있다. 영화 스타들의 자녀들 역시 스타가 되는 경우를 보라. 예를 들어 헨리 폰다의 자녀인 제인과 피터, 손녀 브리짓 폰다가 그 예다. 피카소는 아버지가 화가에 미술교사였기 때문에 미술가로서 유리한 출발을 했고, 피카소의 자녀들도 아버지의 이름 덕을 보았다(아래 참조).

명성은 스타와 가까운 사람들에게 이어질 수도 있다. 친척과 동료들이 나름의 스타가 될 수 있는데, 존 F. 케네디 대통령의 부인이자 미망인인 재키 케네디가 그러했고, 클린턴 대통령과 부적절한 관계를 가졌던 백악관의 인턴 모니카 르윈스키가 그 예다. 그리고 형 빈센트가 미술을 하지 않았더라면 우리가 미술상 테오 반 고흐에 대해 알기나 했을까? 빈센트가 그를

몰랐고 그의 초상을 그리지 않았더라면 우리가 가셰 박사에 대해 알기나 했을까? 제임스 모나코는 그런 사람들을 가리켜 '유사 유명인paracelebrities'이란 표현을 사용했다.38

데얀 수직은 프랑소와즈 질로와 파블로 피카소의 딸인 팔로마 피카소(1949 출생)를 아버지의 성을 잘 이용하여 향수와 기타 상품을 만들어낸 사람으로 인용했다.

팔로마 피카소는 굳이 말하자면 불특정한 종류의 유명인이라고 해야 할 것이다. 그녀는 특별히 뭔가로 유명하진 않다……. 그녀가 뭔가로 유명하다면…… 그건 파블로 피카소의 딸이라는 것 때문이다. 그리고 모든 소비자들에게 그녀가 전부가 될 수 있는 것은 그 사실 때문이다. 제조업자들은 피카소라는 이름이 스포츠를 싫어하는 사람들에게 거부감을 주지 않을 것이며, 영화스타들은 너무 뻔하다고 생각하는 사람들에게 혐오감을 주지도 않을 것이라고 확신할 수 있다. 그리고 그녀의 이름은 신기하게도 어떤 특정 국가 언어의 억양도 갖고 있지 않은데, 미국적이지도 않고, 그렇다고 유럽적이지도 않지만 대서양의 양안에서 똑같이 알아볼 수 있는 이름이다. 시장에서의 최대한의 어필을 위해 적확하게 계획된, 그러면서도 문화적인 의미를 희미하게나마 유지하고 있는, 시험관에서 만들어질 수 있는 종류의 명성이다. 당신의 제품에 피카소라는 이름을 붙이는 것은 다

른 무명의 제품군과는 차별화시키는 데 확실히 도움이 된다.[39]

1999년, 팔로마의 재산은 3억 5,000만 파운드에 이르는 것으로 추정
된다. 그녀의 상업적인 가치는 아버지가 이룩한 명성에 대한 찬사다. 피카
소는 영화와 팝의 스타들과 어깨를 나란히 해 국제적인 명성을 얻은 20세
기의 몇 안 되는 미술가 중의 한 사람이었다. 어떤 작가는 진정한 업적을 이
룬 유명인들을 '피카소들'이라고 부르는 버릇을 갖게 되었을 정도였다.

소위 '유명인의 보증'이라고 하는 것이 현재는 흔하고 상업적(광고
에서 제품이나 서비스를 선전하는 것)이거나, 자선 혹은 정치적인 이유로
행해진다. 이 세 가지 경우 모두 유명인들에게는 추가적인 홍보가 뒤따르기
때문에, 대의를 위한 그들의 지원도 사심이 전혀 없는 것은 아니다.[40] 종종
유명인들이 자선단체를 돕는 것이 그들의 이미지를 바꾸고 너무나 돈을 잘
벌면서 특권을 누리는 것에 대한 죄책감을 완화시키기 위한 것처럼 보일 때
도 있다. 부의 소규모 재분배가 근본적인 정치적 변화에 의한 더 근본적인
재분배를 대체하고 있다. 런던의 서펜타인 갤러리Serpentine Gallery처럼 돈에 쪼
들리는 미술기관들은 기금 모금을 위해 갈라 디너를 열고 경매를 마련한다.
2000년 6월, 갤러리의 30주년을 기념하는 한 행사에서 찰스 사치는 데미언
허스트가 특별히 컬러풀한 점들로 장식한 미니Mini 차 한 대에 10만 파운드
를 지불했다. 일찍이 1994년에 다이애나비는 서펜타인을 사교계의 지도에
올려놓았는데, TV에 중계된 찰스 황태자의 결혼 고백을 돋보이게 하기 위

해 사람들의 눈길을 사로잡는 검은 드레스를 입고 결혼식에 참석했던 것이다. 다이애나비의 친구의 한 사람인 팔럼보 경은 부유한 부동산 개발업자에 미술계의 거물이었다. 앞으로 살펴보겠지만 아트 스타들은 이제는 경제적인 소득을 위해서 상품을 기꺼이 선전하려고 한다(피카소처럼 이미 사망한 예술가들의 이름도 신차 같은 제품을 선전하는 데 동원된다.).

점점 더 많은 미술가들과 큐레이터들이 유명인에 대해 관심을 갖고, 미술, 명성, 종교 간의 겹침에 대해 관심을 갖게 되었다는 것은 최근 들어 세계 도처에서 열리는 전시회를 보면 명백해진다. 예를 들어, '핀업: 60년대 이후의 글래머와 명성Pin-Up: Glamour and Celebrity since the Sixties, Tate Riverpool'(2002. 3.~2003. 1.)과 같은 전시가 열렸다. 이런 전시회는 뒤에서 다룰 것이다.

유명인의 문화에 대한 학자들과 저널리스트들의 글의 대부분은 매우 비판적이다. 일례로, 미국 작가인 신트라 윌슨은 이를 '광범위하게 부풀어오른…… 그로테스크하고 큰 타격을 줄 수 있는 질병'이라고 부르면서, 이는 '기본적인 인간적 가치에 대한 악성의 살인자'라고 주장한다. 그녀는 이것이 이제는 '통제 범위 밖'에 있으며, 유명인들이 '지나치게 사랑을 받고' 보통사람들은 '사랑이 결핍'되어 있다고 생각한다. "명성이란 변태적인 기형이며 과도하게 큰 성기처럼 우스꽝스럽게 부풀어 오른 자아이고, 이런 명성을 가진 사람들은 대개 의도적으로 그리고 용의주도하게 자기 자신에 대해 결코 다시는 어떤 기분 좋은 혹은 인간적이거나 혹은 정상적인 뭔가를 가질 수 있는 단계를 벗어날 정도로 엉망이 된다"고 호된 비판을 한

다.[41] 명성의 체계에 대한 모든 불만을 여기서 반복할 만큼 여유는 없지만, 미술에 대해 적용할 만한 것들은 이 책에서 논의해볼 것이다.

　　유명인의 문화에 대한 무차별적인 저주 또한 온당치 못한데, 타일러 코웬이 주장하듯이, 민주적이고 상업적인 사회에서는 이것이 부정적인 영향뿐만이 아니라 긍정적인 영향력도 있기 때문이다. 그는 정치인들이 대중을 즐겁게 하는 연예인들과 경쟁해야만 한다는 사실 때문에 정치인의 권력이 통제된다는 것을 그 예로 든다. 비록 "지도자들이 그들의 고매함을 잃어버리고 다른 종류의 유명인이 된다고 하더라도…… 유권자들과 언론과 같은 다른 외부의 힘들은 이전보다도 더 많은 정치인들에 대한 통제를 행사할 것이다. 유명한 정치인들은 단기간의 계약을 맺고 있는 셈이다……. (그러므로) 정치적인 남용의 위험과 나쁜 결과는 (과거에 비하면) 적다."[42]

　　이제는 일부 미술가도 포함되는 유명인 숭배는 너무나 깊숙이 정착되었고 널리 퍼져 있어서, 인간이 만든 것을 인간이 항상 파괴할 수 있다고 하더라도 이를 넘어서서 보기란 어렵다. 하지만 1800년 이래로 미술가들이 추구했던 대안들은 4장에서 볼 것이다. 결론에서는 유명인의 미술과 미술가들의 장단점을 검토할 것이다. 그리고 "미술이 연예와 유명인의 시대에 생존할 수 있을까? 미술이 나름대로의 정체성을 유지할 수 있을까? 아니면 유명인의 문화에서 하찮은 것으로 저주받게 될 것인가? 미술에서의 높은 질은 명성과는 양립할 수 없는가? 미술이 현대의 우상숭배에 관해 비판적 기능을 수행할 수 있을까?" 등의 문제에 대한 답을 찾아볼 것이다.

1

미술을 사랑한 유명인,
유명인을 사랑한 미술

● 할리우드는 수집한다 ● 유명인을 묘사한 미술, 유명인이 창조한 미술
● 화랑의 부랑자, 데니스 호퍼 ● 팝의 여왕이자 미술수집가, 마돈나
● 포스트모던 르네상스인, 데이비드 보위 ● 진지한 아마추어 화가, 폴 매카트니

영화, TV, 록 뮤직과 같은 분야의 유명인들은 아주 창의적인 사람들이기 때문에 미술가와 관련이 있는 경우가 있다. 어떤 스타가 미술가들을 만날 때, 우정과 공동작업이 뒤따르기도 한다. 크로스오버도 생겨나는데, 영화계 스타들이 그림을 시작하기도 하고, 어떤 미술가들은 영화를 감독하기도 한다. 많은 주연 배우들이 영화에서 예술가의 배역을 맡았던 덕분에 이러한 예술가들의 삶과 작품, 작업방식을 자세히 연구하기도 한다. 찰스 로턴은 〈렘브란트〉(1936)에서 렘브란트를, 호세 페레는 〈물랑루즈〉(1952)에서 툴루즈-로트렉을 맡았으며, 〈열정의 랩소디〉(1956)에서 커크 더글라스는 빈센트 반 고흐, 앤서니 퀸은 폴 고갱의 역을 맡았다. 찰턴 헤스톤은 〈고뇌와 황홀〉(1965)에서 미켈란젤로를, 에드 해리스는 〈폴록〉(1999)에서 잭슨 폴록을 연기했다.[1]

할리우드는 수집한다

성공한 연예인들은 수백만 달러를 번다. 이 때문에 많은 돈을 쓰고

투자할 여력이 있다. 이들 중 일부는 진지한 미술수집가가 된다. 그리고 (외국에 있는) 큰 저택과 아파트를 구입하기 때문에, 집안 장식과 가구를 들여놓을 필요가 생긴다. 할리우드의 많은 인사들은 비싼 미술품, 도자기, 가구, 디자이너 브랜드의 물품들을 경쟁적으로 구입해 소위 '스타들의 집' (할리우드의 버스관광과 TV 시리즈의 주제가 되는 집들)이라는 곳에 전시해 놓았다.2 1970년에 미국 서부의 화가인 폴 스타이거(1941 출생)는 커크 더글라스와 랜돌프 스캇 같은 스타들의 저택 외관과 소유물을 사진과 같은 사실주의로 그렸다. 그 제목들은 정확한 주소를 제공했지만, 오늘날 떠오르는 영화스타들은 스토킹 위험 때문에 주소를 비밀에 붙이려는 경향이 있다.

과거와 현재의 할리우드의 유명 미술품 수집가들에는 마이클 케인, 더글라스 크레이머, 토니 커티스, 커크 더글라스, 데이비드 게펜, 리처드 기어, 알프레드 히치콕, 데니스 호퍼, 샘 재프, 찰스 로턴, 스티브 마틴, 잭 니콜슨, 클리포드 오데츠, 빈센트 프라이스, 실베스타 스탤론, 빌리 와일더, 에드워드 G. 로빈슨 등이 있다.

로빈슨(1893~1973, 본명은 에마뉴엘 골든버그)은 20세기 초에 미국으로 이주한 루마니아계 유태인의 가정에서 태어났다.3 로빈슨은 뉴욕에서 성장하면서, 시가 밴드(그는 나중에 시가 애호가가 되었다)와 야구선수 그림이 있는 담배 카드, 무대와 뮤직홀 여성 스타들의 사진을 즐겨 모았다. 그의 관심은 미술로 옮겨갔고, 레밍턴, 렘브란트, 고야의 복제품을 모으기 시작했다. 그는 배우가 되겠다는 야망을 품고 뉴욕 무대에서 성공을 거둔

후, 할리우드의 제의를 받아들였다. 1931년에 그는 영화 〈리틀 시저〉에서 갱 리코의 역으로 유명해졌다. 로빈슨은 맘에 들지 않았겠지만, 이 역으로 영원히 기억되었다. 영화제작자 헬 월리스 또한 미술품 수집가였다.

　　로빈슨은 영화스타가 되었지만, 명성과 돈이 그의 문화적 욕구를 충족시키지 못한다는 것을 알았다. 하지만 그는 진품을 살 수 있었고, 외국의 큰 도시로 여행을 갈 때마다, 공공미술관과 개인소유의 화랑을 방문하곤 했다. 1926년에 그는 경매를 통해 처음으로 유화를 구입했고, 곧 그의 관심은 인상파와 후기 인상파에 맞추어졌다. 진지함과 심미안을 갖춘 구매자인 로빈슨은 세잔, 샤갈, 코로, 드가, 들라크루아, 마티스, 모네, 모리조, 피카소, 피사로, 르누아르, 루오, 쇠라, 반 고흐 같은 유럽화가와, 미국화가인 그랜트 우드의 작품을 포함한 크고 가치 있는 컬렉션을 갖게 되었다(우드는 그와 친구가 되었다.). 그는 미술품 중개인에게 조언을 구하기도 했지만, 직접 스튜디오로 미술가들을 찾아기도 했다. 예를 들어, 그는 70세 생일을 맞은 마티스를 파리에서 만났고, 로마에서 샤갈과 이야기를 나누었다. 1939년에 아내와 아들과 함께 파리에 머물다가 뷔야르를 만났을 때, 돈이 궁한 그에게 가족의 초상화를 부탁하기도 했다. 로빈슨은 멕시코 여행에서 공산주의자이며 벽화가였던 디에고 리베라를 만나 그림을 몇 점 구입했다. 리베라는 아내인 프리다 칼로의 수채화작품을 보여주었고, 로빈슨은 역시 작품을 샀다. 그는 마돈나 이전에 칼로를 이미 평가했던 셈이다(리베라는 또한 망명 중이던 레온 트로츠키*를 삼엄한 경비가 세워진 빌라에

* 1879~1940, 러시아의 공산주의 이론가·혁명가

서 만나도록 주선해주었다.). 1947년에 로빈슨은 런던의 카플란 화랑에서 영국인 미술가인 월터 R. 지커트의 그림 한 점을 구입했는데, 그 그림은 갱 영화인〈총탄 혹은 투표〉(1936)에 주연을 맡은 로빈슨과 조안 브론델을 묘사한 것이었다. 〈잭과 질〉(1936~37)이라는 제목이 붙은 그 그림은 영화의 스틸사진에 기초한 것이다.4

로빈슨은 베벌리힐스에 살았지만, 남들처럼 수영장을 덧붙이는 대신 화랑을 지어 미술 애호가와 학생들에게 일주일에 두 번씩 화랑을 공개했다(몇몇 할리우드의 저택에는 조각 정원이 있다.). 1953년 5월, 워싱턴의 국립미술관은 로빈슨의 컬렉션에서 40점의 회화작품으로 전시회를 열기도 했다. 로빈슨의 첫 번째 아내였던 글래디스는 아마추어 화가였고, 로빈슨

6. 〈잭과 질〉(월터 R. 지커트,
 c. 1936~37)

자신도 말년에 취미로 그림을 시작했다. 1956년, 이혼 합의를 위해 아끼던 컬렉션을 팔아야 했을 때, 이 그림들은 325만 달러를 호가했다. 자신을 '미술 중독자'라 고백할 정도였던 로빈슨은 그림을 되팔아서 곧 또 다른 컬렉션을 구입했는데, 이 중에는 아프리카 조각품들도 있었다. 이 컬렉션은 나중에는 512만 5,000달러에 팔렸다. 자신의 구매욕에 대해 로빈슨은 일찍이, "내가 미술품을 모은 것이 아니라 미술품이 나를 수집했다. 내가 그림을 발견한 것이 결코 아니고, 그림이 날 찾아낸 것이다. 나는 결코 미술품을 소유했던 적이 없었고, 작품이 나를 소유한다. 사람들이 나의 컬렉션이라 부르는 것은 서로를 수집한 걸작품들의 그룹이고, 그 청구서를 감당하느라 난 빚더미에 올라 앉았다."[5] 로빈슨의 미술에 대한 수집과 평가 덕택에 그 주변의 많은 사람들이 같은 길을 걷게 되었다.

빈센트 프라이스(1911~93)는 키가 크고 잘생긴 용모에 매력적이고 외향적인 성격과 독특한 목소리를 지닌 미국인이었다. 그는 공포영화에서 사악하지만 예의 바르고 유머 있는 악당 역으로 유명해졌고, 연극무대와 라디오, TV에서도 재능을 발휘했다. 연기자가 되기 전에 그는 미술과 미술사에 매료되었다.[6] 유복하고 교양 있는 세인트루이스의 중산층 출신인 그는, 미술책을 통해 미술에 관심을 갖게 되었다. 곧 그는 세인트루이스의 미술관에서 원화를 보는 것을 즐기게 되었다. 미술품 수집에 대한 그의 집착은 37달러 50센트에 렘브란트의 에칭화를 샀던 열두 살 때부터 평생 지속되었다. 열여섯 살 때 부모의 허락을 얻어 유럽을 여행했을 때, 그는 열정적

으로 박물관과 미술관, 대성당을 돌아다녔다. 그때부터 시간이 있을 때마다 프라이스는 중고품 가게며, 개인 미술관과 박물관을 돌아다니면서 미술과 그 금전적인 가치에 대한 지식을 늘려갔고, 싼 물건을 찾아다녔다. 1960년 대에 필자는 그를 런던의 존 카스민의 화랑에서 만난 적이 있는데(그는 엘 스트리에서 촬영하는 영화 때문에 종종 영국에 머물렀다.), 스크린의 우상 을 직접, 게다가 화랑에서 만나고 매우 놀랐던 것을 기억한다. 영화스타가 현대미술에 관심을 갖고 있으리라는 생각은 할 수 없었기 때문이었다.

프라이스는 예일 대학교에서 영문학과 미술사를 공부했다. 젊은 시 절 그의 은밀한 야망은 예술가나 배우가 되는 것이었다. 그는 실제로 미술 공부를 시작했지만 자신이 소질이 없음을 알았다. 더군다나 그는 색맹이었 다. 그 후 런던의 코톨드 미술학교Courtauld Institute에서 석사과정을 밟았고, 알 브레히트 뒤러와 다뉴브 파에 대한 주제로 논문을 썼다. 런던에 머물던 1935년, 그는 영국계 미국인 조각가인 제이콥 엡스타인의 전시회 오프닝에 나타나기도 했는데, 엡스타인의 작품들은 당시만 해도 대중을 격분시켰었 다. 프라이스는 사극에서 배역을 맡으면서 코톨드에서의 학업을 포기했다.

미국으로 돌아온 후, 프라이스는 뉴욕의 연극무대에서 큰 성공을 거 두었다. 그는 미국의 화가 버나드 펄린에게 여러 채의 아파트 중의 한 작은 욕실에 아담과 이브의 벽화를 그려줄 것을 부탁했고, 멕시코 화가인 호세 오로스코가 그린 혁명지도자 에밀리아노 사파타의 대형 유화를 구입했다. 프라이스도 나중에 친구가 된 로빈슨처럼 영화를 찍기 위해 뉴욕에서 할리

우드로 옮겨갔다. 그는 두 번째 아내인 메리―무대의상 디자이너이자 열렬한 수집가였던―와 함께 로스앤젤레스에 몇 채의 저택을 사서 미술품들로 장식했다. 막스 베크만과 루피노 타마요 같은 저명한 예술가들과 십대의 데니스 호퍼를 포함한 수많은 방문객들이 그의 저택과 미술 컬렉션을 구경했다. 1950년대 초, 프라이스의 집에서 호퍼는 추상화를 그렸고, 프라이스 부부가 소유한 가마를 이용해 타일을 구웠다. 프라이스의 집에서 보았던 드쿠닝, 폴록, 리처드 디벤콘의 작품은 호퍼에게 깊은 인상을 남겼다.

 미술에 대한 프라이스의 이해는 여러 문명과 시기를 망라했다. 미국의 현대미술을 과거의 걸작품과 마찬가지로 높이 평가했으며, 계속 늘어나는 그의 컬렉션은 실로 광범위했다. 아프로Afro, 앙드레 드랭, 디벤콘, 고야, 폴록(소품), 마크 토비, 블라맹크의 그림들이 포함되었고, 데생, 회화, 수채화가 가격 면에서 더 쌌기 때문에 프라이스의 수집목록으로 인기가 있었다. 그의 수집품에는 오노레 도미에의 석판화, 아담을 그린 모딜리아니의 데생, 들라크루아의 데생, 마티스의 자화상, 콩스탕탱 기의 투우사를 그린 수채화, 툴루즈―로트렉이 그린 아일랜드의 가수 메이 벨포트의 석판화 등이 포함되었다. 한때 그는 고갱이 자필로 가톨릭교회를 비판하기 위해 쓴 글을 소장하기도 했다. 프라이스는 (베닌의 청동작품과 인디언의 토템폴 조각을 포함한) 아프리카와 북미 부족의 공예품, 민속품과 도자기, 콜럼버스 이전의 멕시코와 페루의 예술품도 수집했다. 때로는 프라이스의 심미안도 틀릴 때가 있어서 위작으로 밝혀진 '반 고흐의 데생'을 구입한 적도 있었다.

1943년에서 1944년 사이, 프라이스는 베벌리힐스에 리틀 갤러리The Little Gallery를 열고 미술중개업에 손을 댔다. 찰스 로턴이 그의 고객 중 한 사람이었는데, 그는 모리스 그레이브스의 작품을 구입했다. 프라이스는 후일 로스앤젤레스 현대미술관 설립 운동에 뛰어들었고, 1948년에서 1950년까지 현대미술관이 문을 열었지만, 기금은 곧 고갈되어버렸다. 프라이스는 로스앤젤레스와 영화계의 미술 수준을 끌어올리려고 애를 썼다. 고군분투하던 프라이스는 어떤 기자에게 "그들(할리우드를 움직이는 돈 많은 이들)에게 죄악을 팔 수도, 섹스를 팔 수도 있겠지만, '문화'를 팔아보려고 하면, 무지몽매라는 단단한 벽에 정통으로 맞닥뜨리게 된다"고 하소연했다.[7]

　　프라이스의 예술에 대한 지원이 널리 알려지자, 많은 예술위원회, 심의회, 심사위원단에서 봉사해달라는 요청이 잇따랐다. 1958년, 그는 마르셀 뒤샹과 리오넬로 벤투리 교수와 함께 피츠버그 국제전Pittsburgh International Exhibition에서 심사위원을 맡았다. 그 해의 수상자는 스페인의 화가인 안토니 타피에스였다.

　　프라이스는 자신이 예술을 향유하는 것에 만족하지 않고 대중이 즐거움을 함께 누리기를 원했기 때문에 대중강연이나 라디오 담화, 글을 써서 대중을 예술로 이끌려고 했다. 오늘날에도 그의 '시각적 자서전'인 《나는 내가 아는 것을 좋아한다》(1959)는 큰 영향력이 있다.[8] 그가 개인적으로 저술하거나 공동으로 저술한 책과 카탈로그에는 《들라크루아의 그림》(1961), 《수족의 현대회화》(1962), 《미켈란젤로가 그린 성경》(1964), 《빈

센트 프라이스 컬렉션의 미국 미술》(1972) 등이 있다.

1950년대에 미국에서 엄청난 인기를 끌었던 TV 퀴즈 프로그램 중에 《64,000달러의 문제》(그리고 《64,000달러의 도전》)가 있었는데, 그는 두 번이나 공동우승을 했다. 그의 상대자 중의 한 사람이 친구이자 동료 수집가였던 에드워드 G. 로빈슨이었다. 3,500만 명 내지 5,000만 명이 이 프로그램을 시청했고, 프라이스는 이 프로그램으로 인해 대중들의 시각예술에 대한 인식과 이해가 증가했다고 확신했다.

1960년대에 그는 80개 이상의 신문에 배급, 연재되는 칼럼을 위해 건축, 정크 조각, 모던 아트, 미술품 수집, 미술에서의 나체, 미술관과 미술책 등에 대한 기사를 썼다. 1962년에 그는 시어스 로벅사에서 위임을 받아 회사 소유의 백화점을 통해 대중에게 판매될 1만 5,000점의 오리지널 미술품을 선정하기도 했는데, 오래되거나 새로운 미술품을 사느라 몇 년 동안 세계를 여행했다(그는 시어스사를 설득, 생존 작가들에게 즉시 대금을 지불할 수 있도록 수표책을 받아냈다.). 메리 프라이스는 모든 구매 작품들을 돋보이도록 하기 위해 액자를 만드는 공방을 설립했다. 이른바 '빈센트 프라이스 컬렉션'은 재정적인 면, 미술계와 시어스 로벅사에 대한 대중의 관심도 면에서 대성공이었다. 하지만 프라이스의 '백화점 미술'의 판촉은 한 로스앤젤레스의 미술중개인으로부터 따끔한 비난을 들어야 했다.

1950년대 초, 프라이스는 몬터레이 파크의 이스트 로스앤젤레스 대학에 90점의 작품을 기증하여 '미술교육을 위한 컬렉션'을 설립하도록 했

다. 주로 히스패닉계가 거주하는 지역의 이 2년제 대학은 많은 예술가와 배우들을 훈련시켰고(에드워드 제임스 올모스가 그 중의 하나다.), 이후 교내에 빈센트 프라이스 갤러리를 열어 프라이스의 작품들을 보관하고 시각예술에 관한 그의 열정을 널리 알렸다. 갤러리에서는 1983년에 열린 프라이스 자신에 대한 전시를 포함해 일련의 전시회를 열었고 웹사이트도 운영하고 있다.[9] 시각예술에 대한 미국 대중의 이해 증진에 기여한 프라이스의 공헌은 아무리 과대평가해도 결코 지나침이 없을 것이다.

실베스타 스탤론(1946, 뉴욕 출생, 일명 '이탈리아 종마'로 알려짐)은 권투선수 록키와 베트남 참전용사 람보의 역으로 1970년대와 1980년대에 세계적인 영화배우가 되었다. 그는 현재 베벌리힐스에 살고 있지만, 1990년대에 그는 마이애미에 1,600만 달러가 나가는 큰 저택과 장원을 소유했었다. 1997년, 비스케인 만을 굽어보는 스탤론의 네오클래식 스타일의 빌라는 《건축 다이제스트》에 소개되었다.[10] 스탤론은 건축과 건물에 열정을 갖고 있었고, 상당한 돈을 들여 저택을 개조했다. 스타들에게 어필했던 이탈리아의 패션디자이너(또한 유명인 살해의 희생자이기도 했던)로 마이애미의 사우스비치에 집을 갖고 있던 친구 지아니 베르사체(1946~97)의 바로크적 환상과 파리와 베니스에서 본 건물의 실내에 영감을 얻어, 스탤론은 '열정과 과감성, 화려함과 최고의 신화'를 추구했고, 이탈리아 디자이너 마시모 파피리에게 '나를 최대한 로코코화 시켜 달라'고 부탁했다.

댄 포러의 사진에서는 우화를 그린 천장 프레스코와 장식적인 샹들

유 명 짜 한 스 타 와 예 술 가 는 왜 서 로 를 탐 하 는 가

7. 〈영화배우 빈센트 프라이스를 모델로
 한 스피팅 이미지의 한 멤버〉(앤드루
 맥퍼슨, 1984)

리에와 가구, 많은 회화와 조각으로 화려하게 치장된 실내를 볼 수 있다. 스
탤론의 예술에 대한 취향은 절충적이다. 그의 컬렉션은 19세기 아카데미
미술가인 윌리엄 아돌프 부그로*와 루이 리카르도 팔레로, 영국 * 19세기 프랑스의 고
 전주의 화풍의 화가
화가인 프랜시스 베이컨, 미국화가인 리로이 니먼과 앤디 워홀(둘
다 스탤론의 초상을 그렸다)의 회화, 로버트 그레이엄의 조각과 장—바티스
트 카르포의 대리석으로 된 여성의 나신상, 로댕의 청동 이브 조각상을 포

함되어 있다. 오래된 석조 조각상들이 광활한 대지의 열대 수목 사이에 배치되어 있고, 수영장 옆에는 스탤론이 연기한, 한쪽 팔을 올리고 있는 록키 발보아의 청동상이 있다. 이 조각은 미국의 드 레스프리가 제작한 것으로, 그녀는 다수의 영화계 스타들로부터 조각상 제작 의뢰를 받았다.

　이번에는 두 팔을 치켜든 또 다른 록키의 조각상이 1980년에 영화의 소도구로 제작되었다. 잠깐 여담을 하자면, 이 조각상은 물의를 일으킨 공공조각이 되었다. 〈록키〉 1 (1976), 2편(1979)에서 록키는 필라델피아 미술관Philadelphia Museum of Art으로 이르는 계단을 뛰어올라 승리의 확신에 차 두 팔을 번쩍 치켜든다. 〈록키 3〉(1982)에서 승리의 순간을 기념하는 조각은 필라델피아시에 기증되어 미술관 앞에 놓이게 되었다. 스탤론의 전기작가인 프랭크 사넬로는 이렇게 적고 있다.

　스탤론이 삶이 그의 예술을 모방하도록, 유명 조각가 A. 토머스 솜버그(1943 출생, 운동선수들의 조각상과 공공기념물을 제작한 콜로라도의 조각가)가 만든 6만 달러 짜리 조각을 기증하기로 했을 때, 시의 원로들은 그 기증이 홍보를 위한 제스처라고 생각하고 조각상을 키치로 간주하여 스탤론에게 도로 가져가도록 했다. 이 조각상은 그 형제애의 도시 주민들이 그들의 '록키'를 되찾아오려는 운동을 펼 때까지 말리부에 있는 스탤론의 집 뒷마당 나무에 묶여서 방치되었다. 솜버그의 조각상은 하키, 농구, 권투 경기장으로 쓰이는 필라

델피아 스펙트럼 앞에 세워졌다. 그들의 고상한 기호에 대한 반격에 당황해 필라델피아시의 예술위원회는 〈록키 3〉이 개봉된 처음 두 달 동안은 조각상을 미술관 앞에 전시하는 것을 허용했다······.11

미술관의 교육담당 큐레이터인 다니엘 라이스는 영화 속 인물이 진취성을 지닌 자유의 신화적 비전을 강조했고, 그래서 성공을 추구하는 아메리칸 드림에 걸맞기 때문에 록키의 청동조각이 인기가 있었다고 주장했다.12 〈록키 5〉(1990)가 만들어졌을 때, 조각상은 원래의 위치로 되돌아갔지만, 스탤론은 조각상이 그곳에 남아 있기를 원했다. 스탤론은 그와 록키가 벤저민 프랭클린보다도 필라델피아와 그 관광업에 기여한 바가 더 크다고 언론에 말했다. 라이스는 "관광에 대한 양보로서, 시는 '록키의 발자국'을 새긴 콘크리트 판을 말 많던 기념물이 서 있던 미술관 계단 꼭대기에 설치했다"고 기록했다.

스탤론의 홍보담당인 헨리 로저스는 스탤론의 예술품 제작과 수집에 대한 관심을 주제로 《라이프》지에 6쪽 분량의 기사가 나가도록 주선했었다. 스탤론이 실제로는 교양 있는 사람임을 보여줌으로써, 그가 투박한 람보와 같은 인물일 거라는 대중의 인식을 바꾸어보려는 것이 목적이었다.

많은 할리우드의 수집가들은 몇몇 생존 예술가들의 작품을 전문으로 모으면서 이들과 친분을 쌓았다. 찰스 로턴, 모리스 그레이브스, 토니 커티스, 조지프 코넬, 빈센트 프라이스, 윌리엄 브라이스가 이런 사람들이다.

8. 〈록키〉(A. 토머스 숌버그, 1980)

1970년, 캘리포니아의 오티스 미술관Otis Art Institute은 '할리우드는 수
집한다Hollywood Collects'라는 제목으로 전시회를 열었는데, 여기에는 60명의
영화배우와 연예계 인사들의 소장 작품들이 선을 보였다. 각 수집가는 한
작품씩을 내놓았다. 조지 쿠커(브라크의 정물화), 토니 커티스(조지프 코넬
의 상자로 된 작품), 커크 더글라스(피카소가 그린 어린이의 그림), 진 켈리
(메리 커샛의 어린이 파스텔화), 버트 랭카스터(레제가 구아슈로 그린 가

족 그림), 그레고리 펙(서커스를 그린 라울 뒤피의 유화), 빈센트 프라이스 (마크 토비의 반추상 구아슈), 잭 워너(달리가 그린 앤 워너 여사 초상), 빌리 와일더(에른스트 키르히너의 여인 누드)가 포함되었다. 전시회는 할리우드 수집가들의 취향이 다양하며, 추상과 구상, 유럽과 미국, 현대미술과 최신의 동시대 경향의 작품 모두를 구매했음을 보여주었다. 헨리 J. 셀디스는 카탈로그의 서문에서 심미적 즐거움과 투자, 수집벽 외에 할리우드가 왜 미술품 수집을 하는지에 대한 두 가지 이유를 들었다. "일 사이사이에 찾아오는 권태와, 최고의 영화제작자들이 갖춘 고도의 시각 지향성 덕택에 그들은 세계 도처의 화랑을 찾는다."[13] 몇몇 영화스타들은 로케이션을 하기 위해 해외 여행을 하면서 외국의 박물관과 예술품 가게를 찾아다닐 기회가 주어진다면 별로 마음에 들지 않는 영화의 배역도 기꺼이 수락하기도 한다.

지금까지는 뉴욕이 미국의 미술품 시장을 주도하고 있지만, 크리스티와 소더비 같은 경매회사들은 베벌리힐스에 지사를 갖고 있고, 재정 서비스와 하이테크 산업과 연예산업에서 부를 획득한 로스앤젤레스의 부유한 시민들을 위한 사설 화랑이 많이 있다.

미술중개상들은 유명인들과 영화계의 스타들을 환영하는데, 프라이스가 일찍이 지적했듯이 스타들은 추종자들을 몰고 다니며 그들의 행동과 쇼핑은 뉴스거리가 되기 때문이다.

유명인들은 아주 바쁘고, 종종 미술계와 미술작품의 금전적인 가치를 잘 모르기 때문에, 대개의 경우 조언자들과 중개상들에게 도움을 구한

다. 하지만 역시 문제가 발생할 소지가 있다. 예를 들어 1980년대에 스탤론이 미술품을 구입할 당시, 그는 미술 컨설턴트인 바버라 구겐하임의 조언에 의존했다. 그녀는 부그로와 독일작가 안셀름 키퍼의 회화를 구입해주었다. 하지만 부그로의 작품이 심한 복원과정을 거쳤음을 알게 되고, 키퍼의 작품이 부서지기 시작하자 스탤론은 곧 실망을 했고, 구겐하임을 상대로 3,500만 달러의 손해배상을 받기 위한 소송을 내려고 하였다. 또한 일부 조언자들이 파렴치한 인물임이 밝혀지는 경우도 있다. 미국 미술과 공예운동에 관한 전문가였던 토드 볼프는 미술중개상으로, 1980년대에 할리우드의 엘리트들이 미술품을 '경쟁적으로 축적하는 것'을 도와 줬는데, 그는 파산을 하고 사기 혐의로 투옥되었다. 나중에 그는 린다와 제리 브룩하이머, 잭 니콜슨, 조엘 실버, 팻시와 스티브 티시, 바브라 스트라이샌드와 브루스 윌리스 같은 고객들을 위해 그가 수행한 서비스를 숨김없이 글로 적었다.14

때때로 스타들은 공공미술관에서 자기가 좋아하는 예술가들의 작품전을 후원하기도 하고 주요 예술기관의 위원회에 직함을 맡기도 한다. 왕년의 영화배우 제니퍼 존스(1919 출생, 본명은 필리스 아이슬리)는 부유한 사업가이자 자선 사업가였던 노턴 사이먼과 결혼했으나, 사이먼은 1993년에 죽었다. 존스는 1989년부터 패서디나의 노턴 사이먼 박물관Norton Simon Museum을 맡았는데, 이곳에서는 세잔, 드가, 고갱, 고야, 렘브란트, 루벤스, 반고흐 같은 유명작가들의 작품을 소장하고 있다. 영화배우 그레고리 펙 또한 미술관 이사회의 임원이기도 하다.

유명인을 묘사한 미술, 유명인이 창조한 미술

'유명인의 미술'이라는 용어는 기존의 예술용어사전에는 나오지 않지만, 많은 웹사이트에서 이 용어를 찾아볼 수 있다. 여기에는 유명인들을 묘사하는 미술과 유명인에 의한 미술작품이라는 두 가지 의미가 있다. 첫 번째 의미의 유명인의 미술은 2장에서 다룰 것이며, 두 번째 의미의 유명인의 미술은 인터넷에 자선 경매와 관련하여 빈번하게 등장한다. 기금을 모으는 사람이 스타들로부터—데생(심지어는 낙서까지도), 회화, 사진작품들을—기증받아 판매를 하는 것이다.[15] 사람들은 작품 자체의 미적인 가치보다 유명한 서명이 구매자들을 유인한다고 생각한다(지난 2002년 4월, 뉴질랜드의 수상인 헬렌 클라크는 자신이 그리지 않은 낙서와 회화에 서명을 해서 자선 경매에서 팔도록 한 일로 물의를 일으켰다.). 몇몇 미국인 수집가들은 유명인의 미술을 전문으로 하고 있다. 예를 들어, 제리 길브레스 유명인 미술 컬렉션이 플로리다주의 펜사콜라 미술관Pensacola Museum of Art에서 전시되었는데. 미시시피주의 변호사이자 사업가인 길브레스는 테드 케네디, 테네시 윌리엄스, 데이비드 보위, 도나 서머의 미술작품을 소장하고 있다.

놀랄 정도로 많은 수의 연예계 스타들이 여가 시간을 이용하여 드로잉, 회화, 조각과 같은 창작활동을 하고 있다.[16] 그들은 일종의 긴장완화나 취미, 소일거리, 치료의 목적으로 종종 창작에 의지하기도 한다. 혼자 작업할 수 있고 완전한 예술적 통제를 행사할 수 있기 때문에 매력적이기도 하

다. 이들 중 몇 사람은 작품을 전시하고 판매까지 할 정도로 성공적이다. 데이비드 번, 롤프 해리스, 킴 노박과 로니 우드(이들은 미술학교에서 교육을 받았다), 허브 앨퍼트, 토니 베넷, 제프 브리지스, 찰스 브론슨, 피어스 브로스넌, 리차드 챔벌린, 토니 커티스, 마일즈 데이비스, 패트릭 유잉, 피터 포크, 헨리 폰다, 빈센트 갈로, 제리 가르시아, 진 해크만, 존 허스턴, 할리 존슨, 파이퍼 로리, 조니 미첼, 잭 팔랑스, 앤서니 퀸, 아놀드 슈와제네거, 제인 시무어, 실베스타 스탤론, 존 보이트, 돈 반 블리엣 등이 그러하다.

대중에게 모습을 잘 드러내지 않는 미국의 가수, 음악가, 시인이자 미술가인 반 블리엣은 유명인 예술가 중에서 특이한 예인데, 우선 음악에서 회화로 완전히 전향을 했고, 다음으로 그의 회화가 미술계에서 아주 높게 평가되는 점이 그렇다. 반 블리엣은 1941년에 캘리포니아의 노동자계급의 가정에서 태어났고, 돈 글렌 블리엣으로 세례를 받았다. 나중에 '반'이란 이름을 채택한 것은 반 고흐에 대한 경의의 표시였다. 어린 시절에 독학으로 공부한 반 블리엣은 조각, 회화, 드로잉의 분야에서 뛰어났고, 잠시 앤틸로프 밸리 미술대학Antelope Valley College of Art에서 상업미술을 공부하기도 했다. 그러나 십대가 되자 그의 관심은—친구인 프랭크 자파와 마찬가지로—로큰롤로 옮겨갔다. 그는 1964년부터 1982년까지의 18년 동안 캡틴 비프하트Captain Beefheart로 히즈/더 매직 밴드His/The Magic Band의 리더로서, 급진적이고 난해하고 불협화음의 노랫말과 록 뮤직을 작사·작곡하고 연주했다.

반 블리엣은 많은 앨범을 녹음했고, 오늘날까지도 그에게 헌정된 책

들과 웹사이트가 존재하는 걸로 판단하건대, 컬트 추종자들을 거느렸지만, 그의 음악적 경력은 상업적으로 실패했다. 그는 록 스타가 되려는 야망은 없었다. 41세가 되던 1982년, 그는 회화로 관심을 돌렸다. 사실 1960년대와 1970년대 순회공연 중에도 그는 그림을 그리고 스케치를 계속해왔다. 일부는 그의 레코드 재킷의 삽화로 사용되었다. 1980년대 중반 이후로, 반 블리엣은 유럽과 북미의 공공미술관과 사설 갤러리에서 전시회를 갖기 시작했다(그는 1980년대에 일어난 표현주의류의 회화에 대한 관심이 부활한 덕을 보았다.). 직업미술가로서의 늦은 출발에도 불구하고, 판매와 주요 미술잡지의 호의적인 비평과 논평이 뒤따랐다. 미술가 슈나벨과 A. R. 펭크는 찬미자가 되어 쾰른과 뉴욕에 화랑을 갖고 있던 독일의 미술중개상 미하엘 베르너에게 그를 추천했다. 베르너는 그에게 음악과는 완전히 결별할 것을 충고했는데, 그렇지 않으면 '그림도 그리는 음악가' 정도로만 인식될 것이라고 했다. 반 블리엣의 그림 40점이 1994년에 순회 회고전에 출품되었다.

반 블리엣은 액션페인팅 화가인 프란츠 클라인에게서 영향을 받았으며, 클라인의 그림—일부는 구상(인간과 동물의 원시주의적 이미지들), 일부는 추상(기하학적 추상이 아니라 앵포르멜informal)인—들이 1950년대 액션페인팅의 본능적이고도 즉흥적인 성격을 잘 보여준다고 하였다. 즉 대형의 포맷, 빠른 제작시간, 즉석에서 만들어지는 상징, 그대로 드러나는 붓자국, 두꺼운 물감, 미완성 혹은 임시적인 느낌 등이 그러하다. 그의 음악과 그림 사이에는 실제로 도상학iconography, 체계, 스타일 면에서 겹치는 부분이

있었다. 반 블리엣은 모든 예술은 '동일한 바탕'에서 유래한다고 생각한다.

당연히 캡틴 비프하트의 팬들은 반 블리엣의 미술작품에 대해 호기심을 갖고 전시장을 가득 메웠다. 전위적인 록 뮤지션으로서 그가 이전에 얻었던 명성은 미술계에서 언론의 관심을 끄는 데 도움이 되었던 반면에, 미술가로서의 진지한 평가를 내리는 데 방해될 수도 있었다. 궁극적으로 그의 드로잉과 회화는 그런 점에 대한 우려를 충분히 극복할 수 있을 정도로 독창적이었고 우수했다.

1975년부터 롤링 스톤즈와 함께 공연해온 백만장자 기타리스트인 로니 우드(1947 출생)는 전통적인 삽화를 즐겨 그리기는 하지만 뛰어난 아마추어 미술가다. 그는 1960년대 초에 일링 미술대학Ealing College of Art에서 공부했으며 1980년대에 그림을 다시 시작했다. 순회공연 중에도 그는 스케치를 놓지 않았다. 척 베리, 보위, 밥 딜런, 믹 재거, 애니 레녹스 같은 동료 음악인들을 그린 것은 당연한 일일 것이다. 대부분의 그의 작품은 초상화지만 그는 동물을 그리는 것도 좋아한다. 자연보호를 위한 자선단체인 상아기금 Tusk Trust을 위해 아프리카의 야생동물을 그린 우드의 그림과 판화에 관한 기사가《헬로!》지에 소개가 되었었다. 디스턴트 드림즈 월드와이드 홀리데이 즈Distant Dreams Worldwide Holidays는 우드가 레와Lewa 야생동물 보호구역에서 멸종위기에 처한 동물들을 스케치할 수 있도록 그의 케냐 여행을 후원하기도 했다. 2001년에 우드는 앤드루 로이드-웨버 경의 위임을 받아 좀더 응석받이로 키워진 종들, 바꾸어 말하자면, 런던의 유행의 첨단을 걷는 값비싼 레

9. 〈크레이프와 검은 램프〉
(돈 반 블리엣, 1986)

스토랑인 '디 아이비The Ivy'를 메운 60명의 동시대의 저명인사들과 그들의 막후인물들의 대규모 단체 초상화(15피트×8피트)를 제작하였다. 저명인사들은《런던 다이닝》에 수록되기 위해서 적어도 일주일에 한번씩은 디 아이비에서 식사를 해야만 했는데, 베컴 부부는 제외될 수밖에 없었다. 이 대작은 드루리 레인 극장Drury Lane Theatre과 테이트 모던 갤러리Tate Modern Gallery에 전시될 예정이다. 우드가 그려준 초상화를 받기 위해 그의 킹스턴어폰템스 저택에서 포즈를 취한 사람들 중에 저널리스트인 마리엘라 프로스트럽이 있었다. 스튜디오에서 그녀는 2001년의 9·11사태의 연작을 보게 되었는데, 우드는 뉴욕시의 소방관들을 돕기 위해 경매를 할 예정이었다.[17]

우드는 세계 도처의 화랑에서 여러 번의 개인전을 열어왔다. 샌프란시스코의 한 화랑은 그의 그림과 판화를 300만 달러 이상 판매했다고 주장한다. 그의 작품의 복제화는 많은 웹사이트, 전기와 그의 창작활동에 관한 한정판의 책에서 찾아볼 수 있다.[18]

아일랜드인과 멕시코인의 혈통을 지닌 앤서니 퀸(1915~2001)은 로스앤젤레스에 이민을 온 이래 가난 속에서 성장했고, 엄청난 에너지와 정력, 창조적인 힘을 갖춘 영화배우다. 그의 네오 포비즘·표현주의적인 그림들은 그의 영화와 연극에서의 역에 기초한 것이기 때문에 배우—미술가의 흥미로운 본보기가 된다. 예를 들면, 그는 영화 〈열정의 랩소디〉에서 폴 고갱의 역할을 연기하는 자신과 〈희랍인 조르바〉(영화는 1964년 개봉, 브로드웨이 공연은 1984년)에서의 알렉시스 조르바를 연기하는 자신을 그렸

다. 1920년대에 퀸의 아버지는 할리우드의 셀리그Zelig 스튜디오에서 카메라를 담당했었다. 퀸이 아직 어렸을 때 아버지가 우연한 사고로 사망했고, 퀸은 돈을 벌기 위해 머리를 짜내야 했다. 그림에 소질이 있었기 때문에, 더글라스 페어뱅스, 폴라 네그리, 라몬 노바로, 루돌프 발렌티노 같은 당대 스타들의 사진을 크레욜라 색연필로 복사해서 답례를 받을 희망으로 배우들에게 우편으로 보내기도 했었다. 하지만 페어뱅스만이 유일하게 10달러를 동봉한 답신을 보내왔을 뿐이었다.[19] 11세에 퀸은 에이브러햄 링컨의 흉상

10. 〈믹 재거의 그림과 함께 선 로니 우드〉(존 폴 브룩, 2001)

으로 주 규모의 조각 콘테스트에서 입상했다. 십대에는 건축가가 되려는 희망을 갖고 있었기 때문에, 그는 폴리테크닉 공예고등학교Polytechnic High School에서 건축을 공부했다. 유명한 미국의 건축가 프랭크 로이드 라이트에게 조언을 구했을 때, 그는 건축가들이란 고객들에게 유창하게 말을 할 필요가 있으니 언어장애를 고쳐보라는 충고를 듣게 되었다. 퀸이 건축가 대신 배우가 된 것은 혀를 수술한 후에 발성훈련을 받은 덕택이었다.

퀸이 기술을 연마할 무렵, 전설적인 배우 존 배리모어(1882~1942)와 친분을 갖게 되는데, 그는 뉴욕의 예술학생연합Art Students League에서 가르친 적이 있었고, 프리랜서 스케치화가로 한동안 일하기도 했었다. 그를 통

11. 〈뉴욕 스튜디오에서의 앤서니 퀸〉(1980s)

해 퀸은 로스앤젤레스의 화가 존 데커(1895~1947)를 만났다. 데커는 이류 화가로 지금은 거의 알려지지 않았지만, 당대에는 '할리우드가 키운 미술 가'로 알려져 있었다. 그는 화려하고 보헤미안적인 기질에 유머감각도 있 었으며 특별한 어린 시절을 보냈다. 그의 아버지는 프러시아의 귀족으로 폰 더 데켄이란 이름을 가졌고, 어머니는 샌프란시스코 출신이었다(데커는 샌 프란시스코에서 태어났다.). 데커는 제1차 세계대전이 일어나기 전에 영국 에서 성장했고, 런던의 풍경화가인 조지프 해커에게서 그림을 배웠고, 월터 지커트와 함께 슬래이드 미술학교Slade School of Art에 다녔다. 그는 반 고흐와 고갱, 위트릴로 같은 현대의 대가들의 그림 위조를 배우기도 했고, 전쟁 중 에 적성국가의 외국인으로 맨Man 섬에 수용되기도 했다. 나중에 그는 파리 에서 지냈고, 모딜리아니를 만났다.

데커는 미국에 돌아와 연기를 시도했고, 《뉴욕 이브닝 월드》,《뉴요 커》,《새도우랜드》같은 출판물에 연극무대와 영화스타들의 캐리커처를 그 려서 생계를 유지했다. 그는 1930년대 초에 캘리포니아로 옮겨간 이후, 초 상화, 풍경화, 정물화를 주로 그렸다. 유감스럽게도 데커는 제대로 된 기법 에는 별로 신경을 쓰지 않았다. 합판 받침에 빠른 속도로 그림을 그리고, 빨 리 건조되어 곧 금이 가는 유약을 사용했다. 브렌트우드의 번디 드라이브에 위치한 그의 오두막 스타일의 스튜디오는 배리모어, W. C. 필즈, 진 파울러, (영화배우이자 미술수집가였던) 토머스 미첼과 그들의 오랜 친구들이 즐 겨 모여 술을 마시는 장소가 되었다.[20] 데커가 수많은 그의 채권자들을 궁

지에 몰아넣었던 방법은 클라크 게이블, 에롤 플린, 비어트리스 릴리, 하포 맑스와 같은 스타들의 기억을 더듬어 풍자적인 초상화를 그리는 것이었다. 예를 들면, 그는 W. C. 필즈를 조니 워커 위스키에 나오는 멋진 신사가 있는 배경에 빅토리아 여왕처럼 옷을 입고 부풀어 오른 뺨과 붉은 코를 한 모습으로 그렸다. 파울러는 초상화를 주문해서 사무실에다 걸었는데, 많은 배우들과 작가들이 이 그림을 보았다. 데커는 또한 배리모어를 왕권을 조롱하듯이 양배추가 꼭대기에 달린 홀을 들고 광대의 누더기를 걸치고 있는 모습을 그렸다. 이 그림은 〈방랑자 왕〉이라는 제목이 붙여졌다. 하포 맑스는 게인즈버러의 〈블루 보이〉처럼 묘사되었다.

1941년, 데커는 채플린, 매 웨스트 등의 할리우드의 영화스타들을 묘사한 카툰 스타일의 벽화를 월셔 볼Wilsher Bowl 식당에 그렸는데, 이 스타들은 영화의 황금시대에 '은막The Silver Screen'이라는 카바레를 드나들었다. 벽화를 위한 수채화 스케치들은 워싱턴의 국립미술관에 보관되어 있다.[21]

그후 1944년에 데커는 에롤 플린과 함께 '할리우드 사람들에게 줄 수 있는 최상의 그림을 만들고자' 로스앤젤레스에 동업으로 화랑을 개관했다. 데커는 화랑의 책임자로 일했다.

퀸은 플린, 존 폰테인, 아티 쇼처럼 데커의 그림을 몇 점 구입했다. 그러나 데커는 할리우드의 일부 미술품 수집가들을 경멸했는데, 그들이 무식하고 그림은 단지 지위의 상징으로 구입한다는 것이 그 이유였다. 퀸은 데커가 루오의 그림을 위조해서 작곡가 · 배우 · 작가였던 빌리 로즈

(1899~1966)에게 1만 5,000달러에 팔았다고 적고 있다.[22]

퀸은 영화와 영화 사이, 혹은 촬영장소에서 각 장면 사이에 생기는 빈 시간에 그림을 다시 시작했다. 그는 보석도 디자인했고, 조각과 판화도 만들어 수천 달러에 팔기도 했다. 퀸은 자신의 고유한 스타일을 발전시킨 적은 없었고, 마티스, 피카소와 헨리 무어 같은 현대의 대가들로부터 스타일을 빌려왔다. 1982년에는 미술품, 사진, 원고, 메모 등의 개인 컬렉션을 기증한 것 때문에, 로스앤젤레스 카운티의 공립도서관 한 곳에 그의 이름이 붙여졌다. 같은 해에 그는 하와이의 센터 아트 갤러리Center Art Gallery에서 대규모 전시회를 열었는데, 개막식에는 말론 브랜도도 참석했다. 작품은 매진되었고, 200만 달러의 판매가를 기록했다. 다른 저명인사의 작품과 마찬가지로 퀸의 그림도 디스커버사의 딘 위터에 의해 프라이빗 이슈 신용카드에 사용되었고, 로열 캐러비언사의 소속 유람선인 '엑스플로러 오브 더 시Explorer of the Sea'에서 전시되었다.

퀸은 이탈리아에 사는 동안 저명한 조각가인 지아코모 만주(1903~91)와 친구가 되었는데, 만주는 퀸에게 청동 흉상을 선물로 만들어주었다. 하지만 퀸의 아내는 그 흉상이 남편보다는 그레고리 펙을 더 닮았다고 생각했다.[23] 평생 동안 퀸은 로댕의 두상과 피카소의 그림을 포함한 총 2,800만 달러에 달하는 컬렉션을 조성했다.

1990년대에 스탤론은 불면증으로 고생할 때, 마이애미 대저택의 차고로 쓰이던 곳에서 그림을 그렸다. 그는 그림이 재미있을 뿐 아니라 치료

에 도움이 된다고 했다. 그는 주로 추상화를 그려왔지만, 1997년에 〈부족의 밤〉이라는 시리즈를 그렸는데, 이것은 주술사와 무당의 얼굴을 투박하게 그린 것이었다. 스탤론은 섬뜩한 색채와 물감을 두껍게 바르면서 팔레트 나이프로 직접 그렸다. 사실 그는 자신의 그림 그리는 맹렬한 스타일을 펜싱에 비유하기도 했다. 또한 스탤론은 자신의 어떤 그림들은 어떻게 명성이 저명인사를 파괴하는지에 관한 것이라고 말하기도 했다. 스탤론은 일찍이 1990년에 뉴욕의 핸슨 갤러리Hanson Galleries에서 개인전을 가졌는데, 그의 그림은 비싸게는 4만 달러를 호가하지만 스탤론은 자신이 '진정으로 굶주리는 화가'가 아니라서 그림 파는 것을 '좀 천하다'고 느꼈기 때문에 자선단체의 경매에 종종 그림을 기부했다.[24]

이와는 대조적으로 토니 커티스는 주저하지 않고 마티스 스타일의 그림과 판화, 코넬Cornell 스타일의 아상블라주를 런던의 캐토Catto 갤러리 같은 곳에서 팔았다. 실제로 그가 영화에서 몰락의 길을 걸을 때 그림 판매에서 나오는 돈은 쓸모가 있었다. 커티스가 매릴린 먼로와 〈뜨거운 것이 좋아〉(1959)에서 공연했기 때문에 당연히 먼로의 초상화도 그렸다.

어떤 화랑은 저명인사의 미술로 번창한다. 남태평양 하와이의 마우이섬의 제라르 마티는 음악가들의 미술작품을 전문으로 하는 '로큰롤 미술갤러리(뉴욕-파리 갤러리)'를 만들었다. 그는 나중에 저명한 연예인이 만들거나 저명한 연예인에 관한 작품을 전문으로 하는 '셀레브리티에Célébritiés'라는 화랑을 라하이나에 열었다. 1986년, 유메 호타카 유명인 미술

관Yume Hotaka Celebrity Art Museum이 일본의 호타카에 개관했는데, 하나 이상의 분야에 재능을 가진 사람들—배우, 가수, 영화감독—이 만든 작품들을 전시했다. 일본의 현대미술관Modern Art Museum도 또한 유명인의 미술전을 개최했다.

유명인의 미술이 팬들에게는 호기심을 유발하는 것은 확실하지만, 미술계의 많은 사람들은 '미술에 피상적으로 헌신하는 사람들이 만든, 고가에다 제한된 수의 친필 서명' 정도로 취급한다. 로스앤젤레스의 비평가 더그 하비는 대부분의 전문적인 미술가들이 유명인 '일요화가들'에 대해 다음처럼 생각한다고 말했다.

> 자신의 부와 명성을 지렛대 삼아 희소한 시장 지분, 화랑 공간, 미디어의 보도를 분에 넘치게 얻어내려는 응석받이 아마추어 미술 애호가. 미술계는 작은 분야고 미술가가 만들어 낸 작품보다 유명한 사람들이 만든 미술에 관심이 가는 것이 더 쉽다……. 저명인의 미술은 강력한 복제를 만들어내고 관심을 끈다.

하지만 그는 반대로 유명인 미술가들이 "진지한 미술언론으로부터 정당한 평가를 거의 받고 있지 못하다"는 것도 시인했다.[25]

일반적인 이야기를 계속하는 것보다는 네 명의 명사—두 명의 미국인과 두 명의 영국인—인 데니스 호퍼, 마돈나, 폴 매카트니, 데이비드 보위를 살펴보자.

화랑의 부랑자, 데니스 호퍼

모험적이고 반항적인 기질, 마른 체격에 열정적인 데니스 호퍼는 1936년 캔자스의 다지 시티에서 태어났다. 부모는 부유했지만, 중서부의 평평한 농업지대에서 유년시절을 외롭게 보냈고, 영화의 생생한 상상력과 환상의 세계가 그의 도피처가 되었다. 미술과 시 암송 외의 수업에는 관심이 없었다. 사춘기 때, 캔자스 시티의 넬슨−앳킨스 미술관Nelson-Atkins Museum of Art에서 미술 강의를 들었는데, 잭슨 폴록을 가르쳤던 그 지역의 화가인 토머스 하트 벤튼(1889~1975)에게 배웠다. 유럽의 마티에르 미술에 영향을 받은 호퍼는 1955년까지는 무거운 질감의 그림을 그렸다. 1961년 화재로 인해 그의 벨 에어 스튜디오에 있던 300여 점의 추상화가 불탔을 때 그의 미술가로서의 경력은 타격을 입었다.

어쨌든 1950년대에 호퍼는 연기로 방향을 바꿨고, 샌디에고의 한 극장에서 셰익스피어극을 공연하던 중에 할리우드의 눈에 띄었다. 제임스 딘과 〈이유 없는 반항〉(1955)과 〈자이언트〉(1956)에 출연했고, 호퍼와 딘은 절친한 친구가 되었으며 딘 역시 그림을 시작해보기도 하였다. 한 영화감독과의 불화 끝에 호퍼는 뉴욕으로 옮겨와 스타니슬라브스키의 연기법을 배우는 한편, 사진을 시작하면서 추상표현주의가 해프닝, 네오−다다, 팝아트에 자리를 내줄 무렵에 미술계에 발을 들여놓았다(호퍼는 팝아트를 '현실로의 회귀'로 생각했고, (추상표현주의의) 제스처적인 흔적을 좋아하기는

했지만 그는 (팝아트의) 발견된 오브제들found objects*을 이용하곤 했다.). 뉴욕에 머무는 동안 호퍼는 '화랑의 부랑자'가 되었는데, 전시된 모든 작품이 눈에 들어올 때까지 현대미술관Museum of Modern Art을 돌아다녔다.

호퍼의 다재다능함은 그가 영화배우이자 감독이며 화가에 조각가, 사진가에 미술품 수집가였다는 사실에서 드러난다. 또한 그는 전시회용 카탈로그에 보 바틀렛이나 케니 샤프 같은 예술가에 대한 논평을 쓰기도 했다. 더 나아가 그는 TV 드라마와 광고에 출연했고, 광고와 예술의 상호작용에 관한 TV 다큐멘터리를 만들기도 했다. 1983년에 그는 다이너마이트가 폭발하는 동안 다이너마이트가 원형으로 쌓인 공간을 웅크린 채로 지나가는 위험한 퍼포먼스를 벌이기도 했다!

호퍼는 100편 이상의 영화에 출연했지만, 그가 감독했고 썼다고도 주장하는 대항문화의 영화 〈이지 라이더〉(1969)에서 장발의 오토바이 폭주족에 코카인 밀수업자인 빌리 역, 데이비드 린치의 영화 〈블루 벨벳〉(1986)에서 사디스트적인 마약 딜러 프랭크 부스로 잘 알려져 있다. 호퍼는 기대치 않았던 〈이지 라이더〉의 상업적 성공으로 〈최후의 영화〉(1971)라는 현실적이고 지적으로 야심 찬 상징적 영화를 감독할 수 있었다. 페루에서 촬영된 이 영화는 영화 만들기, 환상과 실제, 외국 문화에 대한 미국의 영향에 관한 영화였다. 호퍼는 영화라는 매체를 전면에 부각시키는 자신의 영화편집을 현대회화에 비유했다. "어떤 점에서 그것은 추상표현주의 회화

와 같아, 한 남자가 연필 선을 보여주고 캔버스에 여백을 남기고, 붓 자국을 보여주고는 약간의 자국이 흘러내리도록 하면서, '그래, 난 물감과 캔버스와 연필 선으로 작업하고 있어'라고 말하는 것과 같다."[26] 그는 서부 지역의 미술가 브루스 코너(1933 출생)가 자투리 필름으로 만든 실험영화들이 〈이지 라이더〉와 〈최후의 영화〉에 영향을 주었다고 시인하기도 했다. 〈최후의 영화〉가 베니스 영화제에서 상을 타긴 했지만, 박스오피스에서의 성적은 시원찮아서 호퍼의 감독으로서의 경력은 9년의 공백이 생기게 되었다.

1960년대와 1970년대에 호퍼는 월리스 홉스, 브루스 코너, 앨런 캐프로우, 에드워드 키엔홀츠, 리히텐슈타인, 에드 루샤와 워홀 같은 동부와 서부 지역의 미술가들과 월터 홉스, 어빙 블럼 같은 미술중개상들과 어울렸다. 영화배우이자 수집가인 프라이스와의 오랜 교분은 이미 언급했었다. 코너는 호퍼처럼 아상블라주를 만들었고, 1970년대 초에 동판화의 세 시리즈를 만들면서 사람들의 오해를 살 만한 〈데니스 호퍼 원맨쇼〉라는 제목을 붙였다. 워홀이 어빙 블럼 화랑에서 수프 캔과 엘비스 프레슬리에 관한 그림을 전시하러 로스앤젤레스를 1960년대 초에 방문했을 때, 호퍼는 그를 환영하고 그림을 사주었다(워홀은 호퍼의 초상화를 제작했고, 호퍼는《아트포럼》1964년 1월호의 표지에 쓰인 워홀의 사진을 찍었다.). 워홀이 호퍼가 주최한 파티에 참석했을 때, 그는 트로이 도너휴, 살 미네오, 딘 스톡웰 같은 젊은 남자배우들을 만나보고 좋아했다고 한다. 호퍼 또한 코카콜라와 미국제 자동차의 이미지를 이용하여 팝아트의 전형들을 만들어냈다.

위홀은 로스앤젤레스에서 그의 최초의 16밀리 영화를 촬영했다. 〈다시 찾은 타잔과 제인…… 등등〉(1964)이라는 영화에 호퍼도 출연했다. 호퍼는 1963년 10월 패서디나 미술관Pasadena Art Museum에서 열린 마르셀 뒤샹의 회고전에 위홀과 같이 참석해 감명을 받았고, 뒤샹을 직접 만난 이후, 그의 레디메이드readymade의 사용, 아이러니의 사용, '미술'이라는 개념에 대한 질문 등에 영향을 받았다. 1997년의 "이것이 예술이다"라 쓰인 네온 사인 작품─〈이것이 예술이다(마르셀 뒤샹 딜레마)〉란 제목이 붙여진─같은 것들은 이 프랑스의 다다이스트에게 보내는 오마주다.

캐프로우는 그가 뉴욕에서 벌인 혼합매체의 해프닝으로 1950년대부터 유명했다. 1964년에 그가 로스앤젤레스에 머무르는 동안 〈유체〉(1964)라는 작품을 만들었는데, 그것은 밤에는 섬광으로 빛이 나는 얼음덩어리로 만들어진 직사각형의 울타리였다. 호퍼는 이 작품을 '얼음 궁전'이라 불렀고, 그 제작과정을 카메라로 담았다.

1960년대에 호퍼가 만난 미술중개상 중에는 영국인 로버트 프레이저(1937~86)가 있었다. 프레이저는 런던의 메이페어에 화랑을 열고 짐 다인이나 클레이즈 올덴버그 같은 미국의 팝아트 작가들을 전시하였다. 1964년 12월, 프레이저는 미국의 아상블라주 작가인 코너의 조각전을 열었고 그의 영화 몇 편을 보았다. 1965년, 프레이저는 그룹전을 위한 여덟 명의 작가를 만나기 위해 캘리포니아를 방문했고, 호퍼를 알게 되어 같이 멕시코의 '원시미술'을 찾아 멕시코에 가기도 했다. 프레이저는 마약중독자였으며

호퍼도 코카인에 손을 대게 되었다. 전시회는 1966년 1월에 런던에서 열렸는데, '오늘의 로스앤젤레스Los Angeles Now'라는 제목으로 코너, 래리 벨, 월리스 버만, 에드 루샤와 고무폼으로 만든 호퍼의 조각을 전시했다. 호퍼는 사진장비를 갖고 대서양을 건너 전시회를 찾았고, 유행의 첨단을 걷고 있던 런던을 경험했다. 그는 깊이 감명 받았고, 나중에 "내가 본 것 중에서 가장 믿을 수 없고, 놀랍고…… 가장 흥미진진한 시기였다"고 회고했다.[27]

호퍼는 할리우드의 주류에 반대하여 1960년대의 급진적인 정치운동에 공감하고 있었다. 1965년, 그는 앨라배마주의 셀마에서 있었던 흑인 민권운동 행진에 참가하여 이를 카메라에 담았다. 1967~68년 사이에 베트남에서 전쟁이 확대되고 있을 때, 호퍼는 쓰레기장에서 발견한 제2차 세계대전 때 비행기에서 나온 폭탄 투하장치에 기초한 플렉시글라스, 스테인리스 스틸, 네온으로 만든 〈폭탄 투하〉(1967~68)란 제목의 냉소적이고 움직이는 대형 조각을 만들었다.

유명인들은 자신과 같은 분야뿐만 아니라 다른 분야의 유명인들과도 쉽게 연결된다. 그런 까닭에 호퍼의 사진이 갖는 매력의 하나는 말론 브랜도, 피터 폰다와 제인 폰다, 재스퍼 존스, 리히텐슈타인, 폴 뉴먼, 워홀 같은 사람들이 등장한다는 것이다. 호퍼는 배우이자 감독으로서 '장면 뒤의', 말하자면 영화세트나 촬영지에서의 스타들을 찍을 수 있었다. 1962년에 그는 존 웨인과 딘 마틴이 말을 타고 있는 장면을 서부영화 〈케이티 엘더의 아들들〉를 촬영하는 중에 찍었다. 호퍼는 전경에 무비카메라의 삼각대를 댄

채로 연기 중인 배우에게 카메라를 가져갔다. 1963년, 케네디 대통령의 암살 이후, 호퍼는 흑백 TV로 중계된 국장國葬 장면을 연작 사진으로 담았다. 1979년의 프란시스 포드 코폴라 감독의 월남전에 관한 영화 〈지옥의 묵시록〉에서 호퍼는 아주 적절하게도 마약중독의 사진기자로 캐스팅되었다.

호퍼의 사진은 단순한 아마추어 스냅사진이 아니다. 호퍼의 사진은 내용뿐만 아니라 형식이나 구성 면에서 뛰어나고, 여러 나라에서 전시되고 몇 권의 사진집이 출판되기도 했다. 《60년대로부터》는 현재 수집가들의 값비싼 소장품으로 알려져 있다. 빌 크로스비, 아이크와 티나 터너, 폴 뉴먼, 로젠퀴스트를 찍고 호퍼가 친필 서명한 한정판 사진들은 인터넷 상의 가상 갤러리인 'Eyestorm.com'에서 판매되었다.

호퍼의 업적은 1987~88년에 미니애폴리스의 워커 아트 센터Walker Art Center를 시작으로 순회 전시된 회고영화와 전시회 '데니스 호퍼: 방법에서 광기까지'에서 잘 드러났다.[28] 그의 시각예술에 초점을 맞춘 두 번째의 회고전은 2001년 2월 암스테르담의 권위 있는 현대미술 전시관인 암스테르담 시립미술관Stedelijk Museum에서 열렸다. 미술관의 8개 전시실을 차지한 전시회는 책과 카탈로그로 출판되었다.[29] 이 전시회는 비엔나에서도 공개되었다.

호퍼는 미국의 주도적인 미술가들과의 친분, 시각예술에 관한 그의 이해 덕택에 통찰력과 과감함을 겸비한 현대미술 수집가가 되었다. 사실 그는 생전에 세 개의 다른 컬렉션을 모았고, 그 중 두 개는 이혼문제를 해결하

기 위해 처분해야 했다(그는 다섯 번 결혼했었다.). 이미 언급한 것처럼, 할리우드에서 미술품 수집은 전통이 되었다. 호퍼가 수집한 미술품의 작가는 바스키아, 헤링, 리히텐슈타인, 살르, 신디 셔먼, 워홀 등이었다(호퍼가 소장했던, 워홀이 그린 마오쩌둥 주석의 그림은 호퍼가 술에 취해 쏜 총에 맞는 홀대를 겪기도 했다.). 그는 미국의 100대 미술수집가에 포함되기도 했고, 그의 현재 컬렉션은 몇 백만 달러의 가치가 있는 것으로 추정된다.

호퍼가 1986년 뉴욕에서 첫 사진전을 열었을 때, 그는 1970년대 말과 1980년대 초에 명성을 얻은 슈나벨을 만났다. 두 사람은 친구가 되었고, 호퍼는 슈나벨의 트레이드 마크가 되다시피 한 토기 부조 그림을 그의 컬렉션에 추가했다(슈나벨은 후일 깨어진 접시에다 호퍼의 머리와 어깨를 초상화로 그렸다.). 1988년, 슈나벨이 〈바스키아〉로 영화감독을 시도했을 때, 그는 호퍼에게 스위스 미술상인 브루노 비숍버거를 연기하도록 설득했다.

토니 샤프라지는 1960년대 초 왕립미술학교RCA Royal College of Art의 학생이었고, 런던에 살던 무렵에는 프레이저와 친구가 되었다. 1980년대에 그는 프레이저를 따라 한때 뉴욕에서 미술상으로 활약하면서 화랑을 운영했는데, 이때 바스키아, 헤링, 샤프 같은 많은 젊은 미술가들이 길거리 낙서화가로 두각을 나타내고 있었다. 호퍼는 헤링과 샤프라지와 같이 단체사진에 모습을 보이고 있는데, 이 그룹들과 친했음을 의미한다. 샤프라지는 호퍼의 사진전을 주선했고, 사진에 관한 책을 펴내기도 했다.

여러 해 동안 호퍼는 뉴멕시코 타오스의 낡은 영화관에 큰 스튜디오

12. 〈피터 폰다와 에드워드 G. [로빈슨]〉(데니
 스 호퍼, 1964)

를 운영했지만 지금은 캘리포니아의 베니스비치에 복합건물을 갖고 있다. 이것은 유행하는 '해체주의' 건축가인 프랭크 O. 게리가 설계한 두 채의 아파트와, 1987년 인습타파적 건축가 브라이언 머피가 디자인한 주택으로 이루어진 건물이다. 범죄율이 높은 지역에 세워진 머피 빌딩은 철제로 된 문, 현관까지의 통로와 계단, 그리고 철제 그물 지붕으로 이루어진 성채 같은 건물이다. 내부에는 호퍼의 미술 컬렉션 외에 게리가 구겨진 판지로 만든

가구가 있다. 그의 집을 현대건축의 극단적인 본보기 안에 두기 좋아하는 것이 호퍼의 특징이다.

　　로스앤젤레스의 가장 유명하고 특징적인 예술적 기념물은 와츠 타워인데, 사이먼 혹은 샘 로디아(1879~1965)라는 포크 혹은 아웃사이더 미술가들이 1921년에서 1954년 사이에 디자인하고 세웠다. 하나가 거의 100피트 높이에 이르는 세 개의 탑은 철근, 콘크리트, 깨진 접시, 조개껍질과 타일로 만들어졌고, 1965년 폭동과 화재의 현장이었던 흑인밀집거주지역에 세워졌다. 1988년, 호퍼가 감독하고 숀 펜, 로버트 듀발이 두 명의 경찰관으로 나온 영화에 이 타워가 등장했다. 이에 대해 새러 슈랭크는 다음과 같이 밀했다.

　　예술이 삶을 도착적인 한 예로, 망가진 와츠 타워(즉, 복원 당시의 실수로 인해 망가진)가 영화 〈범죄와의 전쟁〉(1988)에 나오는데, 영화는 사우스 센트럴 지역 갱단의 폭력을 다루고 있다……. 자동차에서 총을 쏘는 장면에서 도망치는 갱들이 경관들한테 와츠 타워로 추격당한다. 타워를 롱쇼트로 잡아, 알만한 관객들은 그 주변 지역이 어디인지를 알아볼 수 있게 했다. 장면은 도주차량이 타워에 충돌해서 폭발하여 두 개의 타워를 날려 올리고 갱들이 하늘로 솟아오르는 것으로 절정을 이룬다. 호퍼는 와츠 타워를 사용하여 갱들, 경찰의 폭력과 마약에 의해 흑인공동체가 어떻게 분열되는지를 은유적으

로 보여준다. 할리우드의 특수효과팀을 거느린 호퍼는 시 정부가 결코 어떻게 해보지 못했던 것—타워와 흑인 공동체에 대한 일반적인 재현—을 깨뜨리고 불태운다. 그런 다음, 또 한번의 비틀기로, 타워는 영화의 마지막에 이전의 멋진 모습으로 다시 한번 등장한다.[30]

〈범죄와의 전쟁〉의 사회적 주제와 도상은 호퍼로 하여금 1991~92년에 일련의 다면 회화 혹은 '접합물joiner'이라는 연작을 만들게 하였다. 이 작품은 영화에서 발췌한 거친 결의 흑백 스틸(아마포亞麻布에 인쇄)이 컬러의 핸드 스프레이로 된 낙서를 따라 배치되었다.

배우로서 호퍼는 정신병에 걸린 살인자를 종종 연기했다. 〈뒤로 가는 남과 여〉(1989, 또는 〈추적〉으로 알려짐)에서 그는 살인사건을 목격한 (조디 포스터가 분한) 앤 벤튼이라는 여성 미술가를 찾아 제거하라는 명령을 마피아로부터 받는 고용된 청부살인업자 마일로의 역을 맡았다(호퍼는 또한 〈뒤로 가는 남과 여〉를 감독했지만, 편집에 관한 의견의 불일치 때문에 자신의 이름을 크레디트에서 삭제시켜버렸다. 이 덕택에 감독의 이름은 '알란 스미시'가 되어버렸다.). 벤튼은 움직이는 전자 간판에 표시되는 슬로건 타입의 미술로 알려진 개념미술가conceptual artist다. 이 인물은 분명히 미국의 실제 미술가인 제니 홀저(1950 출생)에 기대고 있다. 홀저는 "권력의 남용은 놀랍지 않다", "돈이 멋을 만든다" 같은 슬로건으로 잘 알려져 있고, 호퍼는 영화에 사용할 작품을 홀저에게 만들어 줄 것을 부탁했다. 영화에

나오는 슬로건은 "내가 원하는 것으로부터 날 보호해줘", "카리스마의 결핍은 치명적이다" 등이었다. 벤튼을 추적하기 위해 마일로는 현대미술의 기초강좌를 수강하고, 화랑에 그녀의 작품전을 보러 가며 "살인은 피할 수 없지만 절대 자랑할 것은 아니다"라는 반짝이는 사인을 산다. 그것을 마피아 보스들—보스 중에서 돈 리노 아보카는 빈센트 프라이스가 연기했다—에게 보여주자 한 사람이 돈을 낭비했다고 불평하고, 다른 하나는 '그 계집이 죽으면 작품 가격이 천정부지로 오를 것'이라며 투자의 기회라고 한다. 다른 재미있는 장면은 마일로가 개념미술conceptual art을 설명한 책을 연구하는 장면이다. 빙빙 돌려 말하는 언어와 철학적인 수수께끼들은 마일로의 머리를 질리게 만들고, 그는 "도대체 내가 뭘 하고 있는 거야……?"라고 자문한다. 벤튼은 다른 도시로 옮겨 새 이름을 쓰고 광고 카피라이터로 직장을 찾아 추적자들을 피해 도망가려고 하지만, 마일로는 이제 그녀의 스타일을 알아볼 정도로 충분히 지식을 갖추었고, 그녀의 은신처를 찾아낼 수 있다.

밥 딜런도 전기톱으로 추상화가 그려진 목각구조물을 고치는 예술가로 〈뒤로 가는 남과 여〉에 카메오로 등장한다. 또한 보티첼리, 보쉬, 조지아 오키프의 작품들도 간략하게 언급된다. 과거와 현재의 미술에 대한 호퍼의 관심이 없었더라면 이런 전형적인 할리우드의 스릴러영화에 이렇게 많은 예술에 관한 언급이 등장하는 것은 거의 불가능했을 것이다.

시각예술에 대한 관심과 팝적인 감수성 덕택에 호퍼는 도시적인—특히 로스앤젤레스의—풍경들과 간판들에 민감했다. 그는 자전거 타는 사

유 명 짜 한 스 타 와 예 술 가 는 왜 서 로 를 탐 하 는 가

람들, 자동차 도로, 더러운 담벽, 찢어진 포스터, 빌보드 광고판, 담벼락의 낙서를 사진으로 담았고, 음식점과 주유소를 선전하는, 사람의 모습을 한 높고 조야한 입식 광고물을 찬미했다. 그는 부유한 덕택에 전문 상업미술가들을 고용하여 〈멕시칸〉이나 〈라 살사 맨〉이나 〈모빌 맨〉의 복제품을 만들어 그의 빌보드 이미지를 사진과 같은 사실적인 모습으로 그리도록 했다 (그래서 빌보드의 사진을 다시 빌보드로 만든 셈이다.).

건물의 정면은 도시환경이나 영화세트 둘 다에 흔하다. 2000년에 호퍼는 목재, 치장벽토stucco, 플라스틱판, 물결 모양의 울타리, 금속판로 된 담의 입식 아상블라주 시리즈를 만들기 시작했다. 이들은 고도로 세분화된 도시의 임시적이고 노후해가는 이미지를 나타냈다. 얀 하인 사센은 이것들을 '호퍼가 선택하고 우연한 아름다움 때문에 재생한 도시의 세부적인 것들'로 묘사하면서, "도시라는 현실이 영화세트의 환상과 이제 직접적으로 연결된다"고 하였다.[31]

1970년대와 1980년대 초에 호퍼의 자기파괴적인 행동은 극에 달했다. 그가 엄청난 양의 술을 마시고 코카인을 복용한 채, 두 명의 아내에게 폭력을 휘두른 것 때문에, 할리우드 제작사의 간부들은 여러 해 동안 그를 영화에 출연시킬 수 없다고 치부해버렸다. 호퍼는 술과 마약에 탐닉한 것이 창작의 과정에는—특히 시작 단계에서—필연적이었다고 주장한다. 호퍼를 인터뷰한 영국의 저널리스트 린 바버는 천재가 되려는 호퍼의 엄청난 야망에 주목하고 이렇게 평했다. "유감스럽게도 작품보다 천재들의 라이프 스

타일을 연구하는 흔한 실수—즉, 소위 내가 귀를 잘라내면 반 고흐처럼 그림을 그릴 것이란 환상—를 저질렀다."[32] 호퍼는 바버에게 예술을 하는 그의 목적은 '자신의 시대보다 조금 더 지속하는 뭔가를 남김으로써 죽음을 약간 속여보자는' 희망이라고 말했다.

여러 해 동안 호퍼는 영화제작과 아방가르드 예술에 대한 그의 후원으로 큰 명성을 얻었다. 그러나 《이지 라이더, 레이징 불: 섹스─마약─로큰롤 세대가 어떻게 할리우드를 구원했나》(1998)의 저자인 피터 비스킨드는 호퍼가 나이가 들고 성공을 거둠에 따라 보수적이 되었다고 생각한다. 그는 호퍼가 〈워터월드〉(1995) 같은 졸작을 홍보하기 위해 여러 TV 토크쇼에 출연하고 비싼 양복을 입고 골프를 치고 미국의 총기소지를 지지하고(실제로 그는 여러 해 동안 카우보이 모자를 쓰고 총기를 소지해왔다) 공화당에 투표한다고 지적한다.

암스테르담의 회고전에서 드러난 이종적disparate이고 불연속적인 호퍼의 작품 특성은 이해와 평가를 어렵게 만든다. 영화들도 종종 논리 없이 촬영되고, 이런 점은 그의 예술적인 진보가 반복적이고 연속성이 없다는 점에서 호퍼의 특성으로 귀착된다. 예를 들어, 그의 그림에서 추상표현주의적 시기는 1982~83년과 1994년에 나타났다. 영화 출연과 감독으로 인한 단절로 인해 그의 발전 또한 스타카토처럼 돌발적이다. 전문화를 거부하는 것도 그의 사후에는 호퍼에게 불리하게 작용할 것이다. 그가 재능 있는 영화배우/감독으로 기억될 것인가 혹은 재능 있는 시각예술가로 기억될 것인가? 그

의 이력을 살펴보면 그가 영화와 시각예술에의 참여에서 풍부하고 상호 유익한 관계를 이끌어냈음은 분명하다.

팝의 여왕이자 미술수집가, 마돈나

2001년 12월 9일, 마돈나는 런던의 테이트 브리튼에서 연례 터너상 Turner Prize 수상자인 마틴 크리드에게 수표를 시상했다. 마돈나는 팝 스타나 미술가로서가 아닌 '미술수집가'로 소개되었다. 이런 상이 '바보같다'고 하면서 욕설을 한 것 때문에 그 다음날 신문들이 대서특필을 하긴 했지만, 그녀의 명성과 매력을 현대 영국미술을 알리는 행사—채널 4에 생중계되었다—에 접목시키려는 시도로 그녀를 행사에 참석시킨 이면에는, 런던 미술계에서 한몫 하려는 마돈나의 욕심이 있기도 했다. 셜리 덴트는 "명사는 이제 예술이 만들어지는 재료가 되었다"고 주장하면서 시상식은 '그 자체로는 아무것도 말할 것이 없고 그냥 번쩍거림과 명사 그 자체'인 문화를 포착했다고 비판했다.[33]

놀랍게도 '마돈나'라는 엄청나게 효과적인 브랜드 네임은 소위 머티리얼 걸Material Girl이자 팝의 여왕이자 매지Madge의 실제 세례명이었다. 마돈나 루이즈 베로니카 치코네는 1958년 미시간주의 베이시티에서 태어나 자동차와 '모타운' 음악으로 유명한 디트로이트 근교에서 성장했다. 마돈

나는 중하류층에 속하는 가톨릭 가정의 여섯 아이 중 한 명이었으며, 아버지는 대학교육을 받은 이탈리아계 미국인으로 엔지니어로 일했다. 역시 마돈나라는 이름을 가졌던 어머니는 프랑스계 캐나다인이었다. 어머니가 유방암으로 일찍 죽은 것 때문에 마돈나의 어린 시절은 엉망이 되었다.

마돈나가 시각예술을 처음 접한 것은 가족들의 그림과 스케치, 그녀가 다닌 가톨릭교회의 장식을 통해서였다고 회상했다.[34] 종교적 이미지들은 후일 옷이나 뮤직 비디오, 무대 공연의 도상학 측면에서 중요한 것이 된다. 십자가에 못 박힌 예수상은 어린 시절부터 중요한 상징이었다. 그녀는 '십자가에 못 박힌 예수와 예수 그리스도의 고난에 관한 모든 생각들은 모든 종류의 마조히즘과 연관되어 있고, 가톨릭 신앙은 나의 성장, 과거, 영향의 큰 부분'이라고 말했다.

디트로이트 미술관은 두 명의 혁명적인 멕시코 예술가—즉 디에고 리베라와 프리다 칼로—의 작품과 삶에 대한 그녀의 관심을 불러일으켰다. 하지만 고등학교와 대학 시절 마돈나를 가장 매혹시킨 예술은 무용과 연극, 그리고 재즈였다. 역할 연기와 젠더 벤딩gender bending* 에 대한 관심은 게이클럽에 가기 위해 남자아이처럼 옷을 입던 때부터 일찍 시작되었다고 그녀는 주장한다. 그녀는 동성애에 관대한 태도를 지니고 있고, 여장남성을 찬양하고, 게이 무용수와 공연을 하고, 에이즈 자선단체들을 위한 행사에서 공연을 해왔으며, 그녀의 최초의 팬들의 상당수가 동성애 집단이었다. 또한 마돈나는 레즈비언과 사도마조히즘에 빠지기도 했고, 그녀는

* 행동·복장 따위를 통해 상대 성性을 흉내 내기

유명짜한 스타와 예술가는 왜 서로를 탐하는가

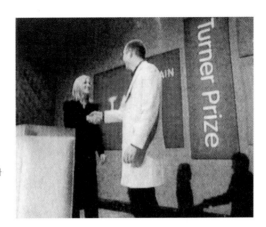

13. 〈TV에 나온 터너상 수상식에서의
마돈나와 마틴 크리드〉(이즈마일 사
레이, 2001)

모든 사람이 어느 정도는 양성애자라고 믿고 있다.

　　1977~78년 사이에 그녀는 뉴욕으로 옮겨와 무용을 계속하며 사진 작가들과 미술학과 학생들을 위해 누드모델을 하면서 생계를 유지했다. 이 시절의 사진들이 1985년 《펜트하우스》와 《플레이보이》지에 실렸다. 돈이 없었기 때문에 그녀는 입장료가 없는 (메트로폴리탄 미술관의 분관인) 클로이스터즈Cloisters 같은 뉴욕의 미술관에 종종 다녔다. 1979년, 그녀는 한 디스코 쇼단의 일원으로 파리에 머물렀다. 연기, 춤, 노래 실력이 대단치 않다는 것을 일부 평론가들과 그녀 자신도 인정함에도 불구하고, 그녀는 팝 가수와 영화배우로 출세가도를 달려 1980년대에 엄청난 상업적 성공과 세계적 명성을 얻게 되었다.

　　1985년에서 1989년 사이, 마돈나는 미국의 영화배우인 숀 펜과 결

혼생활을 했다. 1980년 그녀는 '금발의 야망Blond Ambition'이란 제목으로 세계 순회공연을 가졌고, 이 공연은 알렉스 케시시안이 감독한, 솔직한 무대 뒤의 모습을 담은 다큐멘터리 영화 〈진실 혹은 대담〉(1991, 일명 〈마돈나와 침대에서〉)의 주제가 되었다. 1996년, 마돈나는 뮤지컬 〈에비타〉에서 아르헨티나의 배우이자 독재자의 아내인 여주인공을 맡았다. 2002년 5월에는 런던에서 데이비드 윌리엄슨의 풍자극 〈손쉽게 얻다〉에서 냉혹한 미술상인 시몬느의 역을 맡았다. 현재 그녀는 영국의 영화 및 비디오 제작자인 가이 리치, 두 아이—루르드 레온과 로코 리치—와 함께 영국에서 살고 있다.

　　　뉴욕의 이스트 빌리지에서 보낸 시절 동안, 마돈나는 나이트클럽에 다녔고 미술계의 사교모임에서 어울렸다. 그녀는 노리스 버로우즈, 바스키아, 헤링 같은 그라피티 운동과 연관된 예술가들과 친분을 맺었다. 헤링(1958~90)은 마돈나보다 조금 늦게 뉴욕으로 옮겨왔는데, 지하철과 나이트클럽에 그려진 생동감 있고 원시적인 '빛나는 아이들'의 그림으로 명성을 얻었고, 곧 화랑에서 전시를 하기 시작했다. 마돈나는 한동안 자신을 '소년 장난감boy toy'으로 표현했고 헤링의 디자인으로 장식한 치마를 입고 'Boy Toy'를 써넣은 상의를 입고 다녔다. 게이였던 헤링은 마돈나가 '금발의 야망' 투어로 바쁠 때 에이즈로 사망했다. 공연팀이 뉴욕에 왔을 때, 마돈나는 무대에서 이 예술가 친구에게 헌사를 했다.

　　　우리는 같은 환경에 처한 두 마리 이상한 새였다. 나는 키스가 길의

밑바닥에서부터 올라오는 것을 지켜봤는데, 그곳은 내가 온 곳이기도 했다. 나는 언제나 키스의 예술에 반응했다. 처음부터 세상에 대한 가차 없는 인식과 짝지어진 순수함과 즐거움이 있었다. 사실은 내 작품이 그런 것처럼 키스의 작품에는 아이러니가 많은데, 이때문에 난 그의 작품에 매력을 느낀 것이다. 대담한 색채와 아이 같은 인물과 많은 아기들이 있는데, 이들을 자세히 들여다보면 아주 강렬하고 정말 섬뜩하다.[35]

지방 출신, 야망과 정력, 이런 것만이 헤링과 마돈나의 공통점이 아니었다. 둘 다 대중을 즐겁게 만들려고 했고, 구매할 수 있는 상품을 제공했다. 헤링의 삶과 작품들은 사후에도 웹사이트와 온라인 '팝숍Pop Shop'에서 계속 판매되고 있다.

1982년 가을, 마돈나와 바스키아는 잠깐 동안 교제했다. 둘 다 같은 클럽과 파티에 갔었고, 둘 다 춤을 잘 추었다. 바스키아는 광적인 재즈팬으로 그레이(의사들과 미술가들이 사용하는 참고서인 《그레이의 해부학》이라는 이름에서 따온 밴드로, 같이 연주한 사람들 중에 빈센트 갈로가 있었는데, 그는 화가, 사진가, 배우, 영화감독, 작곡가로 알려진 다재다능한 사람이었다.)라는 예술가 밴드에서 연주를 했었다. 둘 다 육체적인 매력을 지니고 있었고, 엄청난 색기로 연인을 줄줄이 갈아치웠다. 그들이 처음 만났을 때, 바스키아는 뉴욕의 미술계에서 점차 이름이 알려지는 중이었고, 마돈나

14. 〈키스 헤링 디자인의 스커트를 입은 마돈나〉(마이
클 퍼트랜드, 1983)

보다 먼저 명성을 얻었지만, 마돈나가 곧 따라잡았다(바스키아에 대해서는
5장을 참조). 그들은 바스키아가 전시회를 열었던 로스앤젤레스에서 함께
시간을 보냈다. 바스키아의 열렬한 팬이던 로스앤젤레스의 미술상 래리
'고고' 가고시언Larry 'Go-Go' Gagosian의 비치하우스에 머물렀다.

그렇지만 그들의 로맨스는 생활방식의 차이 때문에 오래가지 못했
다. 바스키아는 술고래에 마약을 하고 있었고, 정크푸드를 먹고 늦게까지
잠을 자는 반면, 마돈나는 일찍 일어나 건강에 좋은 음식을 먹고 운동을 하

고 마약은 거들떠보지도 않는 스타일이었다. 바스키아가 혼돈을 즐긴 반면, 마돈나는 질서를 좋아했다. 둘 다 명성과 부에 대한 욕망을 갖고 있었지만, 마돈나가 훨씬 더 자기통제가 되어 있고 사업가 기질이 있었다. 마돈나가 명성이 가져다주는 압력에 잘 대처해 나갔지만, 바스키아는 이를 이기지 못했다. 마약과 불안한 섹스의 위험 때문에 마돈나는 관계를 정리했다. 당연히 바스키아는 화가 났고 그녀에게 선물로 주었던 그림들을 되돌려달라고 요구했다.[36] 마돈나의 전기작가인 앤드루 모턴은 바스키아와 마돈나는 '예술가적인 용기'를 갖고 있었다고 한다.[37] 또한 미술과 대중문화에서 모티브를 차용하는 것을 공통점으로 들 수도 있을 것이다.

바스키아가 죽은 지 4년이 되던 1992년, 휘트니 미술관Whitney Museum은 그의 회고전을 열었고, 마돈나는 그 기금 마련에 도움을 주었다. 1996년, 런던의 서펜타인 갤러리에서 바스키아전이 열렸을 때, 마돈나는 바스키아와의 연애를 이렇게 회상했다.

그는 내가 정말로 부러워했던 몇 안 되는 사람 중의 하나였다. 하지만 그는 자신이 얼마나 훌륭한지를 몰랐고 불확실성으로 고통받았다. 그는 음악이 사람들을 훨씬 더 감동시키고 쉽게 다가갈 수 있다는 이유 때문에 내가 부럽다고 말했었다. 그는 미술이 엘리트 집단들에 의해서만 감상된다는 생각을 못 견뎌했다.[38]

바스키아는 앤디 워홀을 존경했고 나중에 같이 작업을 했다. 마돈나도 워홀을 만났는데—그녀는 바스키아, 헤링, 워홀과 뉴욕의 한 음식점에서 식사를 했다고 회상했다—그가 '사업가적인 미술'을 하는 것에 감명을 받았다. 그녀와 숀 펜은 헤링과 워홀을 1985년 8월에 캘리포니아에서 있었던 비공개 결혼식에 초청했다. 결혼 선물로 헤링과 워홀은《뉴욕 포스트》의 표지를 복제한 실크스크린 페인팅을 만들었는데, 여기에 헤링은 그의 반짝이는 아이와 하트 모양의 표시를 덧붙였다. 4년 후, 마돈나는 워홀의 저명인사에 대한 잡지인《인터뷰》에서 인터뷰를 했다.

마돈나는 경제적 여유가 생기는 대로 원화를 수집하기 시작했다. 베니스의 한 미술관 창립자이며 폴록과 다른 현대미술가들을 처음 수집하기 시작했던 페기 구겐하임이 역할모델이 되었다. 마돈나는 달리, 레제, 타마라 데 렘픽카, 맥스필드 패리쉬, 프리다 칼로와 스코틀랜드 출산의 화가인 피터 하우슨(1958 출생)의 작품을 구입했다. 마돈나는 숀에게 선물하기 위해 하우슨이 그린 권투선수의 그림을 샀다(하우슨은 논란을 불러일으킨 마돈나의 누드 초상화를 그렸고, 그림들은 2002년 4월에 공개되었다.). 데이비드 살르는 자신의 스케치 하나를 마돈나에게 선물했다. 마돈나는 에드워드 호퍼, 피카소, 만 레이, 브르통과 초현실주의자들의 작품을 좋아했다. 그녀는 피카소가 그린 도라 마르의 초상화를 갖고 있었는데, 그 작품이 마르의 외모보다는 성격을 나타낸 것으로 생각했다. 피카소는 여러 번 스타일을 바꾼 화가였는데, 마돈나가 주기적으로 변신하는 데 일종의 선례가 되었다.

마돈나는 리 밀러가 다른 여자에게 키스하는 만 레이의 사진을 자신의 사무실에 걸어놓고 레즈비언의 이미지를 사용하는 데 영감을 얻기도 했다.

마돈나는 미술에 끌리는 것은 '고통과 아이러니와 일종의 기괴한 유머감각'이라고 말한 적이 있다. 칼로(1907~54)에 대한 마돈나의 관심—거의 집착이라 할 만한—은 칼로가 상처입고 고통으로 얼룩진 신체와 원만치 않았던 결혼생활로 잘 알려져 있었으므로 첫 번째의 특징과 일치한다. 칼로에게 끌렸던 또 다른 이유는 칼로가 가끔씩 남자처럼 옷을 입었고(리 밀러가 그랬던 것처럼), 남자 옷을 입는 데 대한 마돈나의 관심을 부추겼기 때문이었다. 1991년, 마돈나는 앞으로 자신이 주연을 맡는 칼로의 삶에 관한 영화를 만들겠다는 뜻을 밝혔다. 하지만 2001년에 칼로의 전기영화가 두 편이나 제작되기로 한 것 때문에 마돈나는 기회를 잃은 셈이다.[39]

마돈나는 여성으로서 여성성과 페미니즘 둘 다를 의식하고 있다. 여성 예술가들과의 친밀함은 "우리 여자들은 함께 뭉쳐야 해요"라고 한 그녀의 말에서 잘 드러난다. 마돈나의 선전 덕분인지, 칼로는 미술사뿐만이 아니라 대중문화의 영역에서도 사후에 명성을 얻은 사람이 되었다.[40] 1990년대 초에 있었던 대중매체의 마돈나—칼로의 짝짓기는 재니스 버그먼-카톤의 비판적인 반응을 불러일으켰다.

마돈나—칼로의 관계는 할리우드의 선전가들과 미술계의 사업가들, 그리고 마돈나 자신이 만들어낸 계략으로, 오래되고 신뢰할 만한 선

전수단이라 할 수 있는 예술가―저명인사의 인준규칙validation code을 이용한 것이다. 이 방법으로 칼로는 마돈나가 그녀의 작품을 수집하기 때문에 더 훌륭한 미술가(이자 투자대상)로 여겨지고, 마돈나는 칼로의 작품을 수집하는 것 때문에 더 중요하고 존경받는 명사(이자 투자대상)로 여겨진다. 이런 상호관계는 영화관에서, 미술관의 자산(금고)에서, 레코드 회사와 미술시장에서 공명한다.[41]

하지만 버그먼―카톤은 마돈나와 칼로가 전형적인 여성상에 비판적이었고, '젠더의 표현이라는 이데올로기 문제를 극적으로 표현하기 위해 자신의 신체를 통제'하고 '승인된 성적 행동의 사회적 변수'에 도전했음을 또한 주장했다. '매우 유동적인 정체성을 형성하기 위해 남성의 의상으로 바꿔 입음으로써' 문화적 기호들을 조종하고 종교적 도상들을 다시 만들어냈고, 그 결과 '독특하고 본질적인 자아'를 거부하였다.

마돈나는 사람들을 당황시키는 칼로의 〈나의 출생〉(1932)이라는 그림을 뉴욕의 아파트에 걸어놓고 방문객들을 실험하였다. 그 그림을 싫어하는 사람이면 그녀의 친구가 될 수 없었다. 2001년, 마돈나는 또 다른 칼로의 그림 〈원숭이가 있는 자화상〉(1943)을 한 초현실주의 전시회에 전시하도록 테이트 모던 갤러리에 대여했다.

팬들과 파파라치들에게 수도 없이 사진을 찍었고 많은 전문 사진가를 위해 포즈를 취했던 마돈나가 사진이라는 매체에 끌리는 것은 당연한 일

이다. 그녀는 기 부르댕, 티나 모도티, 위지(본명은 아서 펠리그), 에드워드 웨스턴의 작품을 모았고, 낸 골딘, 루이스 하인, 호스트 P. 호스트, 이네스 반 램스위드, 리 밀러, 헬무트 뉴튼, 로버트 메이플소프, 파올로 로베르시의 작품을 좋아했다. 초상화나 가족사진, 홍보용 사진, 책과 앨범 재킷용 사진을 찍어준 사람들은 스티븐 메이젤, 허브 리츠, 데이비드 라샤펠, 마리오 소렌티, 마리오 테스티노 등이다. 그녀는 '일종의 예술가-뮤즈의 관계'가 자신과 메이젤, 리츠, 소렌티 사이에 형성되었다고 주장한다. 이 작가들은 많은 돈을 받았고 유명인이 되었다(2001년 8월, 메이젤은 런던의 화이트 큐브 2 갤러리White Cube 2 gallery에서 전시회를 가졌고, 테스티노는 2002년 런던의 국립초상화갤러리National Portrait Gallery에서 전시를 하는 영광을 얻었다. 어떤 비평가는 테스티노를 '침이라도 핥아 줄 아첨꾼'이라고 평가했는데, 그가 그만큼 모델을 잘 찍었기 때문이었다.). 리츠는 1989년 '체리시Cherish'의 뮤직 비디오를 감독했다. 마돈나가 사진을 아주 잘 알고 있는 전문가임은 확실하다.

신디 셔먼(1954 출생)은 영화의 한 장면을 연출하여 자신의 사진을 찍었고, 특히 매릴린 먼로의 모습으로 사진을 찍은 미국의 작가로 마돈나의 관심을 끌었다. 특히 두 사람 사이의 예술적인 아이디어가 아주 비슷한 것이 그 이유였는데, 마돈나도 극단적인 외양의 변화를 보여주는 일련의 역할과 상상적인 인물을 채택했다. 1985년의 〈머티리얼 걸〉의 뮤직 비디오에서 마돈나는 1962년의 뮤지컬 영화인 〈신사는 금발을 좋아한다〉에 나온 먼로

의 모습을 가져왔다. 영국의 팝 스타인 데이비드 보위도 마돈나에게 중요한 영향력을 행사했는데, 그도 역시 무대에서 다양한 인물을 꾸며냈고 양성구유적인 성향을 드러냈기 때문이다.

서먼은 1980년대 초에 미술계에서 국제적으로 명성을 얻었지만, 마돈나는 대중문화라는 훨씬 더 넓은 영역에서 유사한 아이디어를 실험했다. 한 예술가의 삶과 정신세계가 직접적으로 예술에 표현된다고 믿는 순진한 사람들은 실제의 마돈나를 그녀가 연기하는 역이나 그녀가 쓰는 노랫말의 이야기와 종종 동일시하려고 한다. 하지만 마돈나가 가톨릭신자로서의 경험을 이용한 것은 사실이다. 하지만 인터뷰를 살펴보면, 그녀가 예술이 책략과 발명, 창조력, 가장에 의존하고 있고, 개인의 경험뿐만 아니라 이전의 예술과 사회 현실, 문학, 신화의 이용에 의존하는 것임을 잘 알고 있다는 것이 드러난다. 예술은 예술가의 감정과 개인이 살아온 경험을 반영할 수도 있지만 그렇지 않을 수도 있는 것이다(범죄 소설가가 그럴듯한 살인에 관한 추리소설을 쓰기 위해 살인을 저지를 필요는 없는 것처럼). 예를 들어 그녀의 책《섹스》(1992)에 나온 에로틱한 이야기들이 상상으로 많은 사람들이 공유하기 때문에 자신의 것이라고는 볼 수 없는 것이라고 밝혔다(매 웨스트는 1927년에 〈섹스〉라는 연극을 쓰고 출연했는데, 이 때문에 구속되고 '외설죄'로 벌금을 물어야 했다.). 메이젤은 이 베스트셀러에 나온 마돈나의 사진을 찍었고, 이 사진은 앨범 〈에로티카〉에서도 인쇄되었다.

마돈나는 또한 만 레이의 사진과 워홀의 영화, 루치노 비스콘티의

유명짜한 스타와 예술가는 왜 서로를 탐하는가

영화 〈망령들〉(1969)에 나온 여배우 잉그리드 툴린을 그 책의 시각적 영향으로 언급했다(피에르 파올로 파솔리니는 종교와 성적인 황홀경을 결합시킨 영화로 마돈나에게 영감을 준 또 다른 유럽의 감독이다.). 그녀는 또한 셔먼의 카멜레온 같은 변신을 약간의 '비틀기'와 좀 더 과감함을 가미하여 모방하고 싶어했다. 마돈나는 나중에 메이젤을 위해 과감한 포즈를 취하는데 '재미를 느꼈는데', "이 모든 것이 행위예술 같았다"라고 회상했다.

셔먼의 작품에 대한 마돈나의 몰두는 1997년 뉴욕의 모마MoMA(The Museum of Modern Art: 뉴욕현대미술관)에서 셔먼이 연출한 영화스틸 사진 전시회를 후원한 것에서 나타난다(그녀는 또한 티나 모도티의 전시를 후원했다.). 마돈나의 미술상인 달렌 루츠가 이를 중재했고 피터 갤라시가 큐레이터를 맡았다. 일찍이 1995년에 모마에서는 《무제 영화스틸 사진들》의 전작 세트(69장의 흑백사진)를 100만 달러에 구매했다고 알려졌다. 1998년, 마돈나는 이상하게도 자신이 셔먼의 사진은 한 장도 갖고 있지 않다고 빈센트 알레티에게 털어놓았다.

팝 스타 마돈나와 셔먼은 1997년 6월 모마에서 개인적으로 만났다. 보수적인 비평가인 힐튼 크레이머는 "내 생각에, 그들의 관계는 그들이 특히나 서로에게 가치가 있다는 것이다. 쓰레기가 쓰레기를 후원하는 것이고 여러 가지의 혐오스러운 의상과 소도구로 치장하는 일종의 가장예술이다. 대부분의 아이들은 사춘기를 지나면 이런 것을 극복한다"고 폄하했다.[42]

셔먼과 마돈나가 하는 작업들은 자아의 정체성에 의문을 제기한다.

자아가 고정된 것인지 아니면 유동적인지, 하나인지 아니면 여럿인지, 스타들이 쓰는 공적인 마스크 뒤에 진정한 개인적 자아가 있는지? 카밀 파글리아는 "페미니즘은 '가면은 그만' 이라 말한다"고 말했다. 마돈나는 우리는 가면일 뿐이라고 말한다.[43] 하지만 파글리아 자신은 "모든 텍스트 뒤에는 진정한 사람이 있고 …… 사람은 그의 가면의 합일 뿐이다. 변화하는 인격의 얼굴 뒤에는 자아, 진정한 자아일 …… 수는 있지만 유연성이 있어 고무줄처럼 원래의 모습으로 금방 되돌아오는 자아의 딱딱한 덩어리가 있다"고 믿는다.[44] P. 데이비드 마샬은 적어도 팬들에 관한 한 이런 저런 자아를 택하는 것보다 오히려 진정성과 밖으로 보이는 모습 사이에 미스테리를 자아내는 변증법적인 관계가 있다고 주장한다.

데이비드 보위와 마돈나는 …… 자신을 변형시키고 탈바꿈하며, 이런 변화를 통해 가변적인 주관성을 부여하고, 궁극적으로는 자신의 진정한 자아에 수수께끼를 던진다. 그들의 수수께끼 같은 특성은 대중음악이라는 담화에 대한 진정성이라는 아이디어로 강화된다. 자아와 이미지를 갖고 노는 것은 록이 진정성을 추구해야 한다는 주장에 대한 아이러니한 양식이다. 실제로 그들의 주장은 예술가가 뛰어난 배우처럼 변화하는 '천재성' 을 갖는 미학에의 어필로 해석될 수 있다. 계속되는 그들의 매력의 핵심은 수수께끼의 해결이 계속 지연되는 것으로, 진정한 자아는 결코 완전히 노출되지 않는다.[45]

유 명 짜 한 스 타 와 예 술 가 는 왜 서 로 를 탐 하 는 가

리처드 콜리스도 유사한 관찰을 하고 있는데, "마돈나가 매혹적인 것은 그녀가 모든 현실이고 모든 거짓이라는 것—바꾸어 말하면, 완전히 쇼 비즈니스라는 것이다"[46]라고 말했다. 모호성은 마돈나의 의상에 꾸준히 반복적으로 나오는 특색이며, 이것이 관객과 비평가의 해석능력을 자극했다. 심지어 다큐멘터리인 〈진실 혹은 대담〉도 보는 사람이 어느 것이 계획된 것인지 어느 것이 자연스러운 것인지를 모르기 때문에 모호했다. 마돈나는 여기에 대해, "난 이게 사실인지 혹은 아닌지 하는 혼동을 좋아한다. 인생이 예술을 모방하는가 아니면 예술이 인생을 모방하는가 이것은 같은 혼동이다"라고 했다.

비록 마돈나가 쓸모없는 것을 만드는 데 큰 몫을 차지했지만, 미국의 학자들이 분석한 그녀의 뛰어난 비디오는 그 복잡성과 기억할 만한 사운드와 이미지를 갖고 있음을 보여준다. 1983년부터 MTV 등에 나왔던 그 비디오는 마돈나의 성공에 중요한 역할을 했고, 마돈나는 "내가 만든 모든 비디오는 어떤 회화나 (사진을 포함해서) 미술작품에서 영감을 얻었다"고 주장했다. 일례로 초현실주의 여성화가였던 레오노라 캐링턴과 레메디오스 바로는 〈베드타임 스토리〉(1995) 같은 환상적인 비디오에 영향을 주었다.

많은 작가들이 마돈나에게 있어 시각적인 것의 중요성을 강조했고, 어떤 이는 그녀의 커리어를 '이미지의 연속'이라고 말하기도 했다. 셔먼의 꾸며낸 사진과는 달리, 마돈나의 이미지는 스틸사진에 국한되지 않는다. 영화에서 그녀의 이미지는 동적인 것이었고 '금발의 야망'이란 스테이지 쇼

에서의 이미지도 동적이면서 3차원적이었다. 마돈나가 지적했듯이, 이러한 쇼가 전형적인 록 콘서트와 다른 것은 주제가 있는 연극적 경험을 제공하기 때문이다. 감정적이고 에로틱하며 유명한 노래가 음악, 춤, 의상, 조명, 세트, 마돈나와 백업 싱어와 무용단의 엄청나게 활기찬 공연과 결합되면 대형 스타디움에 모인 관객들은 열광의 도가니에 빠진다. 스타와 대중간의 일치감이 드러나며 물리적 거리감도 줄어드는 듯이 보인다. 이렇게 자극적인 경험을 제공할 수 있는 예술의 형태나 예술가는 별로 없으며, 이것이 마돈나가 그렇게 많은 열렬한 추종자를 끌어 모으며 슈퍼스타로 군림하는 이유다.

분명히 마돈나는 활기 없는 팝 스타는 아니며 매니지먼트의 산물도 아니다. 그녀는 미술, 문화, 성정치학, 젠더 문제, 패션, 영화, 음악, 사진과 스타일에서의 트렌드를 꿰뚫어보고 있다. 그녀는 포스트모더니즘, 문화적 다원주의, 차용appropriation과 성의 구별이 없어지는 유행의 시대에 예술가로 성장했기 때문에, 결과적으로 그녀는 다양한 범위의 문화와 새로운 트렌드를 적극 수용하는 것이 브리콜라주bricolage 미학*과 인기 유지에 필수적임을 알고 있는 것이다(오랜 커리어를 원하는 스타라면 자신을 주기적으로 재창조해서 대중이 지루하지 않도록 해야 한다. 더구나 스타와 관객들이 나이가 들고 성숙해짐에 따라 변화는 필수적이라 할 수 있다.). 마돈나는 다양한 출처에서 아이디어를 빌려와서 자신의 목적에 맞게 사용했다. 학구적인 파글리아가 그녀를 칭찬했을 때(둘 사이에는 공통점이 많다.), 흑인 작가 벨 훅스는 그녀가 흑

* 인류학자 레비-스트로스가 그의 저서 〈야생의 사고〉에서 사용한 문화용어로, 다양한 장르에서 다양한 요소들을 짜맞추기 혹은 짜깁기하는 현대예술의 한 방식.

인문화를 맘대로 사용해서, 훅스가 주장하는 것처럼, 많은 유색인종의 여성들이 그녀를 미워하도록 만들었다고 한다.

유명인들이 명성과 패션 현상을 심사숙고하는 것은 필연적이며, 몇몇은 자신의 예술을 이용하여 거기에 논평을 가한다. 예를 들어, 마돈나의 1990년도에 나온 노래와 비디오 〈보그〉는 할리우드의 매력에 경의를 표했고, 마를렌 디트리히, 그레타 가르보, 매릴린 먼로, 진저 로저스 같은 스타들을 언급했다. "포즈를 취한다"는 노래 가사는 마치 셔먼에게서 배운 가르침처럼 들린다.

세계의 자본주의 초강대국의 산물이자 우상이며 엄청나게 부유한 마돈나(1,400만 파운드로 평가되는 미술 컬렉션을 포함하여 2001년에 그녀의 재산은 4억 9,000만 파운드로 추정됨)가 공산주의자로 알려진 예술가(칼로, 리베라, 모도티)를 찬미한 것은 아이러니다. 물론 피카소의 경우가 부와 공산당원이 공존할 수 있음을 보여주지만, 역시 마돈나가 어떤 급진적인 신념을 갖고 있는가 하는 의문이 남는다. 그녀의 커리어는 어느 정도의 전복으로 특징지어지는 것이 사실인데, 뮤직 비디오 〈기도처럼〉(1989)에서 섹스와 종교를 섞어놓음으로써, 그녀는 우익과 가톨릭의 비난을 받았다. 마돈나에 반대하는 그들의 움직임으로 펩시콜라와의 홍보계약은 취소되었다. 토론토에서 경찰은 무대에서 자위행위를 흉내 낸 것 때문에 체포·기소를 하겠다고 위협했다. 그녀의 과감함과 자신감, 에너지, 일의 속도, 여성에 대한 원조로 1980년대 중반에 많은 젊은 여성 팬들을 으쓱하게 만들

었다. 하지만 마돈나의 커리어를 통해 반복적으로 나타나는 전복적인 내용과 쇼킹한 전략은 음악산업이 허용하는 범위 안에 머물러 있었고, 공격적이고 반항적인 이미지에 필수적인 것으로 인식되었다. 정치가 아닌 스타일 내에서의 반란이라 부를 만한 것이다.

물론 마돈나의 엄청난 성공은 일군의 다른 재능 있는 사람들—미술 감독, 안무가, 패션 디자이너, 비디오 디렉터, 사진사 등—의 도움이 없이는 불가능했을 것이고, 영화, 출판, 레코드와 TV 회사의 후원 없이는 불가능했을 것이다. 영악한 사업가인 마돈나는 결국에는 자신의 회사—메브릭 레코드Maverick Records(워너 브라더스사의 보호를 받기는 했지만)—를 설립했고, 그녀가 함께 작업하거나 고용하고 싶은 아티스트들을 직접 선택할 수 있었다. 그녀가 운용할 수 있는 재정적, 기술적인 자원은 가장 상업적으로 성공한 미술가를 훨씬 능가하며, 덕분에 문화의 영역에서 그녀는 엄청난 창조의 자유와 권한을 누릴 수 있다.

마돈나의 도상학과 영감의 주된 원천이 가톨릭에 근거한 대중문화이고 영화, 사진, 음악이라는 대중매체였지만, 20세기 미술 또한 중요한 영향이었음은 위의 글에서 분명히 드러난다. 더군다나 그녀의 1급 뮤직 비디오들은 현대미술관의 소장품으로도 충분한 가치가 있다.

워홀은 미술과 상업 간의 관련성을 인정한 최초의 미술가 중의 한 사람이었다. 워홀을 따라 마돈나는 "내가 하는 일은 완전한 상업주의지만 또한 예술이기도 하다"라고 말했던 적이 있다.[47] 마돈나의 커리어에 관한

유 명 짜 한 스 타 와 예 술 가 는 왜 서 로 를 탐 하 는 가

스트로베리 사로얀과 미셸 골드버그 간에 벌어진 온라인 논쟁에서 전자는 아무도 봐주는 이 없는 굶주린 예술가는 시대에 뒤떨어졌다는 이유로 마돈나의 예술과 상업의 변형을 옹호했다. 골드버그는 "마돈나는 훌륭한 장사꾼이지만 위대한 음악가인가? 그게 문제가 되지 않는가?"하고 말한다. 그녀도 명성은 이제 그 자체로 예술가를 정당화시키며, 시장은 '문화적 가치의 궁극적인 조정자'라고 했다. 골드버그는 "마돈나의 스타로서의 전략—강한 자의식과 시대정신에 맞추어가는 것—은 이제 어디에나 있다. 이제 어떤 유명인도 자신의 이미지를 아주 주의 깊게 꾸며냈다고 가정할 수 있다…… 마돈나의 변신술—뱀 허물처럼 여러 페르소나를 벗어던지는 능력—은 그리 놀랄 만한 것은 아니다"라고 덧붙인다.[48] 골드버그는 또한 마돈나의 영향 때문에 "예술적인 결과물은 명성의 이유가 아니라 명성의 부산물이 되었고 …… 마돈나가 퍼지는 데 도움을 준 예술의 한 형태로서의 명성에 대한 오늘날의 생각은 소름끼치는 영향력을 갖는다"고 생각했다. 이에 대한 답으로, 사로얀은 "명성의 본질은 바뀌었다……. 현대의 유명인이 되는 일이 반드시 공허 또는 초만원sell-out일 필요는 없다. 대신…… 어떤 사람의 예술의 핵심에는 특정한 프로젝트나 영화나 레코드보다 큰 메시지가 있다는 것을 의미한다"고 했다. 골드버그는 현대의 명성을 '과대 선전이 예술적 성공의 척도로 내용을 대체하기 때문에 그로테스크하고 영혼을 침식하는' 것으로 규정하면서, 마돈나는 예술적 순수와 진정성에로의 회귀를 시도했다고 주장했다. 사로얀은 "나한테는 그녀는 진정성이 있고 순수성이

있다"고 받아쳤다. 저널리스트 딜런 존스에 따르면, 마돈나는 영국의 미술가인 트레이시 에민을 좋아하는데, 그녀가 '지적이고 상처받았고 자극적이며 뭔가 할 말이 있기 때문'이라고 한다.[49] 이런 찬사는 이들이 대조적인 예술가들이기 때문에 이상하게 들린다. 마돈나는 책략과 조종을 대표하는 반면, 에민은 진정성과 자기표현을 구현하기 때문이다(에민과 마돈나는 2000년 3월 23일, 영국 테이트 모던 갤러리의 개관식 파티에서 서로 만났다.). 아마 골드버그는 에민에게서 '진정성'을 찾아야만 할 것이다.

포스트모던 르네상스인, 데이비드 보위

데니스 호퍼와 마찬가지로 보위의 창조적 성취는 요약하기가 쉽지 않은데, 아주 다양하고 많은 영역―작사, 작곡, (다른 스타일의) 록과 팝 음악 연주와 제작, 영화, 뮤직 비디오, 연극 연기, 미술 창작과 수집, 미술 비평, 출판, 젊은 예술가의 후원, 인터넷 웹사이트 만들기―에 걸쳐 있기 때문이다(그는 한때 자신을 '만능선수generalist'라고 적절하게 묘사했고, '포스트모던 르네상스인'이라고 했다.). 보위는 새로운 매체와 예술의 형태를 시험해보려는 그의 자발적 태도에 관해 전기작가인 조지 트렘렛에게 '다른 매체가 나에게 더 중요하다는 생각이 들면, 나는 그것으로 옮겨갈 것'이라고 했으며, 인터넷이라는 새로운 매체의 수용성도 그래서 나온 것이다.[50] 몇 명

의 매니저에게 착취당했던 경험 때문에 보위는 사업을 기민하게 대했다.

보위(본명은 데이비드 로버트 존스)는 1947년에 중·하류계층 가정의 사생아로 태어났다. 그는 사우스 런던의 브릭스턴이라는 가난한 지역에서 어린 시절을 보냈고, 십대 시절은 켄트주의 브롬리라는 교외지역에서 지냈다. 극장의 안내원이었던 그의 어머니는 노래 부르기를 좋아했고, 이복형인 테리는 재즈팬이었다. 보위는 그의 가정을 '기능장애dysfunctional'라고 묘사했으며, 테리가 정신분열증으로 자살을 시도했기 때문에 보위는 자신도 정신병에 걸릴까봐 무서워했다. 그가 유일하게 학교에서 받은 자격증은 미술과 목공이었지만, 보위는 엄청난 지적 호기심이 있었고 독학을 했다. 13세에 그는 색소폰 연주를 배웠고 재즈와 로큰롤을 들었다. 그는 곧 무대에서 연주를 했고 스키플sciffle*과 팝 그룹에 모습을 보였다. 스타덤에 대한 추구가 이어졌지만, 1960년대의 형성기 동안 그는 많은 잘못된 시작과 실패를 겪었다.

<small>* 1950년대 영국에서 유행한 민요조의 재즈 음악</small>

보위가 영국의 많은 다른 록 스타들이 그랬던 것처럼 미술학교를 다녔다는 소문이 있지만, 이는 사실이 아니다. 하지만 그는 상업미술과 그래픽 디자인에 관심을 보였고, 본드 스트리트의 네벤디 허스트Nevendi Hirst 밑에서 '하급 화가junior visualiser'로 6개월 동안 일했다. 자신의 외모, 무대의상과 세트, 레코드 재킷의 디자인에 쏟은 그의 관심은 그가 일찍이 미술과 디자인에 가졌던 흥미가 지속적인 것이었음을 보여준다. 보위는 미술학교에는 다니지 않았지만, 미술학도의 감수성을 갖고 있었으며, 고급문화와 대중문

화를 기꺼이 혼합할 준비가 되어 있었다. 보위에게 있어서 도전이란 자신의 예술적 순수성을 유지하는 동시에 상업적인 성공을 얻는 것이었다.

보위의 첫 번째 매니저이자 친구인 켄 피트는 한때 슬래이드 미술학교Slade School of Art에서 공부했던 세련된 동성애자였다. 그는 보위의 문학과 예술에 대한 관심에 감명을 받았다. 1966년, 피트는 워홀을 만나기 위해 뉴욕에 갔고, 루 리드와 벨벳 언더그라운드의 레코드를 갖고 돌아왔다. 보위는 워홀의 영향을 받는데, 스타덤은 만들어질 수 있다는 그의 증명과, 특히 팩토리 스튜디오의 성도착자인 '슈퍼스타들'과 워홀의 '사업 미술'의 철학, 리드와 벨벳 언더그라운드의 사운드에 영향을 받았다. 리드와 보위는 나중에 같이 음악을 하게 된다. 1971년, 보위는 워홀에게 경의를 표하는 노래를 썼고(〈헝키 도리〉 앨범에 수록되었다), 그에게 노래를 증정하기 위해 워홀을 방문했다. 가사는 "앤디 워홀은 비명처럼 보이고, 그를 내 벽에 달아맸네, 은막 앤디, 그들을 구별할 수 없네"라는 내용을 담고 있었다. 워홀은 흥미를 보이지 않았다. 보위의 노래에 언급된 다른 미술가들은 조르주 브라크와 미국의 행위예술가 크리스 버든이다.

보위는 카멜레온에 비유되곤 했는데, 초기부터 열정, 음악적 기호, 자기 이미지가 급격하게 변했기 때문이다. 그는 한 기자에게 "나는 십대의 형성기를 변장과 역할 바꾸기를 하면서 보냈다. 한 때 나는 음악가에다 연주자였고, 다른 때에는 뭔가가 되기를 막 배우는 모드mod*였다"고 말했다.[51] 그의 관심은 불교, 마임 예술, 무용(린제이 켐프와 같이

* 보헤미안 같은 옷차림을 즐기는 십대

유 명 짜 한 스 타 와 예 술 가 는 왜 서 로 를 탐 하 는 가

공부했다), 일본문화와 신비주의의 이론을 아울렀다. 마임을 하는 보위의 사진은 두꺼운 흰색 분장의 가면 뒤에 얼굴을 숨긴 모습을 보여준다. 보위는 무대에서 마임을 할 때, 사운드 트랙으로 음향이 나오게 했다. 그가 연기한 최초의 영화 중 하나는 〈이미지〉(1967)라는 단편이었고, 마이클 암스트롱이 감독했다. 보위는 사진을 베껴 초상화를 그리는 화가의 역할을 맡았다. 나중에 1972년에 그는 기자에게 "난 단지 이미지의 인간일 뿐이다. 나는 이미지를 엄청나게 의식하며 그 속에서 살고 있다"고 말했다. 차용, 인용과 텍스트 사이의 연관은 포스트모던 문화의 주요한 특징이며, 이런 점에서 보위는 포스트모더니스트다."

보위는 더 높은 지적인 야심, 스타덤과 관련된 술책, 전형적인 아방가르드 미술을 연상시키는 창조에의 실험적이고도 한계를 뛰어넘으려는 태도로 인해 영국 대부분의 팝 뮤지션들과는 구별된다. 기자들에게 문화적 영향에 대해 이야기할 때, 그는 윌리엄 버로우즈의 장난스런 글쓰기 기법, 다다의 카바레와 콜라주, 초현실주의와 독일 표현주의 영화, 달리와 뒤샹의 미술, 레코드와 음악가를 들곤 했다(하지만 보위가 무시했던 것은 아방가르드의 정치에 관한 혁명적인 견해였다.). 피트는 보위가 만능 패밀리 엔터테이너로 성장할 것을 꿈꾸었지만, 보위는 다른 생각이 있었다. 평범한 것은 어떻게든 피해야 할 것이었고, 마돈나가 나중에 그랬던 것처럼, 자신의 커리어의 모든 면들을 점차적으로 통제했다. 또한 그는 자신이 존경한 다른 음악가들—마크 볼란, 브라이언 에노, 로버트 프립, 루 리드, 이기 팝, 스티

브 스트레인지, 심지어는 빙 크로스비—과 클라우스 노미와 조이 아리아스 같은 행위예술가들과 수많은 공동작업을 했고, 무용가 린제이 켐프, 패션 디자이너 나타샤 코르닐로프와 미스터 피시, 레코드 제작자, 사운드 엔지니어, 미술가들과 같은 사람들의 기술을 동원하였다.

1969년, 미국인이 달에 착륙했을 때, 보위는 탐 소령이라는 가상의 우주인을 다룬 〈스페이스 오디티〉(1969)로 첫 번째 히트를 기록했다. 켄트 주의 베켄햄에서 보위는 소위 '아츠 랩Arts lab'이라는 것을 만들고, 술집 위층 방에서 보위와 그의 친구들이 연주를 하고 미니 페스티벌을 열었다.

1970년대 초, 〈세계를 판 사나이〉(1971), 〈헝키 도리〉(1971), 〈지기 스타더스트의 융성과 쇠퇴〉(1972), 〈알라딘 세인〉(1973) 등의 앨범과 함께 보위는 세계 정상급 가수 · 작사가 · 작곡가로서의 명성을 얻게 되었다. 서론에서 언급했던 것처럼, 보위는 가상의 페르소나와 중고의상과 분장을 사용하여 무대에서 이런 캐릭터를 보여주는 것을 좋아했는데, 그는 자신이 무대에서는 록 뮤지션이기보다는 배우처럼 느낀다고 말한 적도 있었다. 보위의 페르소나가 주기적으로 바뀌는 것은 관객들에게 충격을 주고 자신에 대한 관객들의 관심을 새롭게 해서 그의 커리어가 지속될 수 있도록 하면서, 자신도 지겨움이나 반복을 벗어나고자 하는 목적이 있었다.

조위란 아들이 있는 안젤라 바넷과 결혼을 하기 했지만, 보위는 자신이 양성애자이며 양성구유와 젠더 벤딩을 좋아한다고 주장했다. 글램 록glam rock*이 유행할 때, 보위는 실크 드레스에

* 1970년대 영국에서 유행했던 문화로, 화려한 의상과 이색적이고 섹슈얼한 화장, 감각적인 사운드를 내세웠다.

립스틱과 마스카라를 바르고 어깨 길이의 머리카락을 밝은 색으로 염색했다. 기자들은 로렌 바콜이나 그레타 가르보 같은 할리우드의 스타들을 떠올렸다. 호모와 같은 외모와 여장남성 같은 흉내는 논쟁과 주목을 불러일으키기 위한 마케팅의 수단이었고 또한 성공했다. 이는 또한 1970년대에 있었던 성적 성체성에 관한 논쟁과 동성애자 해방운동에 공헌했다.

유머와 패러디는 혼합mix의 일부였다. 데이비드 버클리는 보위가 '카무플라주camouflage와 오보誤報를 자신의 실질적인 예술의 일부'로 만들었고, '록 스타를 연기하는 것'과 '자신을 널리 알리는 것'을 좋아한다고 주장하였다.[52] 1971년, 보위는 존 멘델손에게 팝과 록 뮤직은 너무 진지하게 다루어져서는 안 되며, '꾸며지고, 창녀로 만들어져야 하고, 스스로를 패러디해야' 한다고 했다. "그것은 광대이며 피에로의 매개체이어야 한다. 음악은 메시지가 쓰고 있는 가면이며—음악은 피에로이고, 연주자인 나는 메시지다"고 하였다.[53] 이 때 그는 자신을 '이미지가 있는 복사 사진기Photostat machine'에 비유했다(이 말은 기계가 되고자 하는 워홀의 욕망과 그 주변의 문화를 '거울처럼 되비추는' 관행을 떠올리게 한다.). 그러면서 보위는 팝 비즈니스는 '그 이면에 무엇이 되건 영원한 철학을 가지지 않은 무관심한 예술의 형태'라고 표현했다.

보위는 자신의 팝 콘서트가 화려하고 굉장하고 연극적인 구경거리라야 한다고 결심했고, 어떤 콘서트는 루이 브뉘엘과 달리의 초현실주의 영화들을 상영하는 것으로 시작했다. 1973년, 달리는 망토를 두르고(보위도

망토를 좋아했다) 뉴욕의 라디오 시티 뮤직홀에서 열린 콘서트에 참석했는데, 바로 후자의 콘서트였던 것이다. 당연히 달리는 이 새로운 페르소나와 선전의 달인이 어떤 것을 보여주는지에 관심을 가졌던 것이다. 자신이 스타라는 것을 팬들과 기자들에게 각인시키기 위해 보위는 순회연주 동안에는 리무진, 호화로운 호텔, 보디가드 등을 동원하여 스타의 역할을 연기했다.

보위는 자신이 항상 정치에는 관심이 없다고 말해왔지만, 1970년대 중반 그는 파시즘에 발을 들여놓았다는 비난을 받았다. 그는 1980년대에 영국과 미국에서 일어나게 될 우익으로의 경도를 예견했으며, 이를 환영하는 것처럼 보였고, 한동안 나치의 상징과 선전의 시각적인 힘에 매혹당하기도 했다. 그는 니체의 초인Übermensch의 개념을 인식했고 무비판적인 찬미자들이 지도자적인 인물을 경배하는 점에서 히틀러의 대중집회와 록 콘서트의 유사성을 잘 알고 있었다.

보위는 자신이 스타가 되어가는 과정을 가사에 반영했다. 〈페임Fame〉, 〈변화Changes〉, 〈영웅Heroes〉, 〈스타Star〉, 〈스타맨Starman〉, 〈패션Fashion〉과 같은 노래가 그러하다. 음악가로 성공을 거두자 영화 출연제의가 이어졌다. 그가 연기한 손꼽을 만한 역들은 니콜라스 뢰그의 〈지구로 떨어진 사나이〉(1976)에서 외계인, 오시마 나기사의 〈전장의 메리 크리스마스〉(1983)에서 영국 군인, 줄리언 템플의 〈철부지들의 꿈〉(1986)에서 광고회사 중역 등이다. 특히 이 책에 적절한 것은 바스키아에 관한 슈나벨의 영화(1995)에서 맡았던 위홀 역이다. 그는 시각적으로 인상적인 뮤직 비디오에 많이 출

연했다. 데이비드 맬릿과 만든 〈재에서 재로〉(1980)는 불도저가 있는 바닷가 장면과 솔라리제이션solarization[*] 된 이미지, 기괴한 색채와 검은 하늘 등으로 해서 기억할 만하다. 그는 4분짜리 뮤직 비디오에서 피에로와 우주비행사, 정신병원의 환자 등 세 가지 역을 맡았다.

* 사진의 감광재료가 과도하게 노광露光 되어 현상 후 적정 노광의 경우와 흑백의 관계가 반전되어 나타나는 현상

보위는 1975년에 그림을 그리기 시작했고 많은 작품 활동을 하는 화가가 되었다. 보위는 그림 외에 석판화, 컴퓨터 판화, 엽서, 포스터, 혼합매체로 구조물과 설치를 제작했는데, 이 중 많은 작품들을 자신의 웹사이트(BowieArt.com)를 포함한 인터넷 사이트에서 보고 구입할 수 있다. 1994년, 그가 로라 애쉴리를 위해 디자인한 벽지 샘플은 맨체스터의 휘트워스 아트 갤러리Whitworth Art Gallery에 전시품으로 보존되어 있다.

1995년 4월, 그는 '데이비드 보위: 회화와 조각, 새로운 아프로 · 페이건과 작품 1975~1995'이라는 제목으로 런던 코르크 가의 더 갤러리The Gallery에서 첫 번째 개인전을 열었다.⁵⁴ 전시회는 미술중개상인 친구 케이트 처타비언의 도움으로 기획되었다. 이스트 엔드East End^{**}가 등장할 때까지 코르크 가는 영국의 상업화랑 시스템의 중심지였지만 보

** 영국 런던 북동부 템스강 북안에 있는 한 구역의 속칭

위는 장소를 빌려야 했고 카탈로그를 직접 돈을 주고 샀다. 데미언 허스트, 쟈넷 스트리트 포터와 제레미 아이언스 같은 스타들이 비공식 관람에 참석했다. 보위의 명성과, 일본인 수집가와 찰스 사치가 작품을 구입한 덕택에 많은 관람객들이 전시회에 몰렸다(실제로 모든 전시 작품들이 다 팔렸다.). 미학적 질이나 미술적 독창성에서 볼 때, 아크릴 회화와 컴퓨터 프린트, 목

탄과 초크로 그린 그림, 크롬 도금한 브론즈, 혼합매체의 설치작품으로 이루어진 전시회는 곤혹스러울 정도는 아니었고, 어떤 관람객에게는 유망한 미술학도의 전시쯤으로 비춰졌다. 미노타우루스Minotaur[*], 조상과 같은 인물ancestor figures, 함께 샤워하는 흑인 남성과 백인 여성의 초상화와 이미지들이 전시되었다.

* 소의 머리에 사람의 몸을 한, 그리스 신화에 나오는 괴물

　　리버풀의 팝 싱어이자 프랭키 고우즈 투 할리우드Frankie Goes to Hollywood의 스타인 할리 존슨은 자신도 화가였기 때문에《모던 페인터즈》에 전시회 비평을 썼다. 보위의 팬이었던 존슨은 그의 '샘플링' 기법과 데생 솜씨를 칭찬했지만, 원자폭탄 구름과 함께 그려진 '원시적인' 아프리카적 도상은 취향이 뛰어나지 못하다고 생각했고, 몇몇 작품들도 '그의 마음에서 우러나지 않았다'고 평했다.[55]

　　1995년 이후, 보위는 스위스와 일본에서 다른 개인전을 가졌고, 아르망, 허스트, 에노, 패트릭 휴즈, 오노 요코, 토니 아워슬러 같은 국제적으로 알려진 작가들과 함께 단체전에 참가했다. 이런 전시회들은 가난한 미술학과 학생들과 워 차일드War Child 같은 자선단체들을 돕기 위한 목적으로 열렸다. 워 차일드를 돕기 위해 1994년 보위는 〈우리는 미노타우루스를 보았다〉라는 제목의, 상자에 담은 프린트 시리즈를 기부했고, 2년 후 그는 다른 이들의 도움을 얻어 사진, 포마이카, X-레이, 라이트박스로 만든 3부작을 워커 브라더스를 위해 만들었다.

　　보위는 마약중독에 반대하는 미술Art Against Addiction이란 자선단체를

15. 〈아프로-페이겐〉(데이비드 보위,
1995)

도왔다(보위는 한때 코카인 중독자였다.). 그는 영국인 화가인 마틴 말로니
와 함께 위원회를 이끌었고, 그들은 기금 모금을 위해 2001년 2월 소더비를
설득, 미술가 73인의 중독이라는 주제의 작품들을 경매에 붙이도록 했다.

1995년, 보위는 허스트와의 공동작업으로 회전하는 원형의 그림을
만들었다. 그 중 하나는 〈뷰티풀, 헬로, 스페이스 보이 페인팅〉이란 제목이
붙여졌다(그들이 섬뜩하다고 생각했던 또 다른 프로젝트는 황소의 머리를
인간의 몸에 붙여 미노타우루스를 만드는 것이었다.). 보위를 보는 허스트

의 평가는 그리 높지 않다. "보위는 자신의 작품에서 자신의 목적을 위해 미술의 힘을 이용하려고 한다. 그리고 그는 불쌍하게도 실패하고 있다. 그는 기본적으로 음악가 데이비드 보위를 미술가 데이비드 보위로 바꾸려고 한다. 이건 한 마디로 실망스럽다."[56] 1년 후, 보위는 런던의 현대미술협회

* 프랑스의 부조리 극
작가

Institute of Contemporary Arts에서 아르토와 쥬네[*]에 관한 회의를 위해 설치작품을 제작했다. 이탈리아 비평가이자 큐레이터인 뉴욕 구겐하임 미술관의 제르마노 첼란트가 보위에게 사이버 크롬 인물과 〈그들은 어디서 오는가? 그들은 어디로 가는가?〉(1997)라는 제목의 혼합매체의 구성작품을 의뢰했다. 작품은 1997년 피렌체에서 열린 '새로운 페르소나 / 새로운 우주New Persona/New Universe' 전에서 전시되었다. 토니 아워슬러(1957 출생)는 말하는 두상이 마네킹과 조각에 소형비디오 프로젝터를 통해 이미지가 겹쳐지는 기괴한 설치작품으로 유명한 미국의 미술가로, 보위의 얼굴을 투사한 작품을 제공했다. 엄청나게 큰 안구와 기형의 동물에게 얼굴을 투영한 그의 작품이 〈작은 경이〉라는 노래를 위해 1997년에 만들어진 프로모션용 비디오에 나왔고, '지구인Earthling' 순회전시회에도 나왔다. 로리 앤더슨과 남아프리카공화국의 미술가 비지 베일리가 보위와 함께 스케치와 그림을 제작했다.

보위의 회화는 초현실주의, 아웃사이더와 '프리미티브primitive' 아트 같은 몇 가지 미술사적 영향을 반영하지만, 표현주의가 가장 두드러진다 (예를 들어, 보위가 베를린에 머무는 동안 제작한 〈베를린의 아이〉(1976)

는 뭉크를 많이 닮았다.). 이는 유명인사들이 만든 미술 대부분에 해당되는데, 표현주의가 주관적이고 상상력이 풍부하고 직접적이고 속도감이 있어 그들의 민첩한 기질과 단기간의 주의력에 잘 들어맞기 때문이다. 이들의 직업의 중압감을 고려할 때, 유언 어글로 식으로 공들여 누드 모델의 객관적인 그림을 몇 달 혹은 몇 년에 걸쳐 그린다는 것은 기대할 수 없는 일이다.

보위의 많은 그림들은 현재의 아내인 이만과 이기 팝 같은 친구들, 자신의 초상화다. 그의 초상화를 그린 화가들은 데렉 보쉬에, 피터 하우슨, 폴 매카트니, 제시카 부어생거 등이 있다. 보쉬에는 1980년에 보위가 브로드웨이 무대에서 맡았던 역인 엘리펀트 맨으로 그렸다. 십대였을 때 부어생거는 보위의 팬이었고, 그녀는 앞좌석 세 번째 열에 앉아 그의 공연을 본 적이 있었다. 몇 십 년이 지나 그녀는 보위의 얼굴을 〈데이비드들〉(2001)이란 그림에 그려 넣었는데, 그 그림은 베컴, 캐시디, 소울처럼 같은 세례명을 가진 여덟 명의 유명인 초상화였다. 전문 예술가는 아니지만 열렬한 팬들이 그린 보위의 초상화를 보여주는 웹사이트들도 있다.

부유한 슈퍼스타인 덕택에 보위는 유럽과 미국에 개인 미술 컬렉션과 가구로 장식한 몇 채의 집과 아파트를 소유하고 있다. 그는 고가구 전시, 개인화랑의 전시회, 크리스티 같은 경매장의 경매를 찾아다닌다. 아서 래컴, 오브리 비어슬리, 케이트 그리너웨이가 삽화를 그린 책들과 갈르Emile Galle*와 랄리끄의 아르누보 유리제품, 에르테Erte의 디자인과 아르데코 제품을 샀던 1970년대 초부터 수집을 시작했다. 이때부터 보

* 아르누보 양식의 유리 세공가

위는 루벤스와 틴토레토와 같은 오래된 거장들과 프랑크 아우얼바하, 데이비드 봄버그, 길버트&조지와 데미언 허스트 등의 현대작가들의 작품들을 샀다. 1994년, 보위는 임페리얼 전쟁미술관Imperial War Museum에서 물의를 일으켰던 보스니아 전쟁에서의 강간을 묘사한 피터 하우슨의 그림을 샀다.

1990년대에 보위는 미술서적을 전문으로 취급하는 21 출판사21 publishing Ltd를 창립했고, 영국의 비평가 피터 풀러가 1988년에 창간한 잡지 《모던 페인터즈》에 기고를 함으로써 현대미술에 관한 글을 썼다. 《모던 페인터즈》는 보위, 미국 화가인 줄리안 슈나벨과 제프 쿤스(쿤스의 뉴욕 스튜디오에서 보위와 함께 찍은 사진이 잡지의 1988년도 봄호의 표지에 나왔다.), 영국의 데미언 허스트, 트레이시 에민과의 인터뷰 기사를 실었다. 그는 바스키아와 에로틱하고 상징적인 그림을 그리는 발투스에 관한 글도 썼다. 보위는 이런 미술가들의 작품에 관해 상당한 견문을 보여주며, 그들을 존경하기 때문에 이들에게 비판적인 판단은 피하는 경향이 있다. 평이한 기고에서부터 좀더 시적이고 의식의 흐름 기법을 동원한 텍스트에 이르기까지 다양한 그의 글은 워홀의 《인터뷰》지와 《가디언》, 《이브닝 스탠더드》, 《데이즈드 앤 컨퓨즈드》, 《Q 매거진》 등에 실렸다.

1990년대에 보위는 컴퓨터를 좋아하는 아들을 통해 인터넷에 빠져들게 되었는데, 보위는 이렇게 회상했다.

사진을 조작하는 패키지인 포토샵을 통해 디지털 이미지 작업을 하

기 시작했고, 이메일을 발견했을 때, 나는 인터넷이 나의 프로로서의 생활에 큰 영향을 미칠 수 있음을 인식하기 시작했다. 나한테 어필하는 일종의 장난을 제공해주는데, 그것은 교환의 즐거움이다……. 내가 만든 첫 번째 사이트는 미술에 관한 것으로, 주로 나의 작품을 전시하는 것이었다……. 그런 다음 (미술학과 학생을 포함한) 다른 사람들의 작품을 보여줄 수 있도록 사이트를 확장했는데, 화랑에 에이전트가 없는 사람들이 웹사이트를 그들의 주소로 삼을 수 있게 한 것이다. 작품을 사고 싶은 사람은 직접 화가들과 연락을 할 수 있었다(보위는 판매 수수료를 받지 않았다.). 디지털 아트를 널리 알리는 좋은 방법일 뿐만이 아니라 조각가와 화가들의 작품도 널리 보급하는 좋은 방법이었다. 사이트는 'www.Bowieart.com'이 되었고, 느리지만 확실히 커져가고 있다(보위는 그때 Bowie Net을 만들었다.)……. 사용자로부터 많은 피드백을 받는데, 이들의 논평은 편집되지 않고 그대로 사이트에 올린다……. 나는 채팅방chat room 을 좋아하는데, 사람들이 진짜로 뭘 생각하는지를 들을 수 있기 때문이다. 나와 나의 홈페이지 회원들 간의 대화는 그 어느 때보다도 친밀해졌다……. 이것은 미술가가 어떤 사람인지에 대한 새로운 자리매김이며 탈신비화다.[57]

보위는 인터넷의 전달과 창작의 가능성에도 흥미를 가졌고, 이를 통

해 새로운 음악의 보급을 계획했다. 팬들은 다운로드로 음악을 들을 수 있다. 인터넷 사업의 전망이 그의 흥미를 끌었다. 2000년, 그는 미국의 한 은행과 공동브랜드 계약을 맺었는데, 온라인 은행 'www.BowieBanc.com'을 만드는 일이었다.

보위는 그의 회화와 미술비평보다는 창의적인 자기 변신, 팝 음악, 패션과 영화 연기에 대한 기여로 주로 기억될 것이다. 하지만, 호퍼, 매카트니, 마돈나(와 브라이언 페리, 브라이언 에노와 존 레논)의 경우처럼, 그의 작품의 성격에서 시각예술의 영향은 너무도 중요해 무시할 수는 없다.

진지한 아마추어 화가, 폴 매카트니

매카트니(1942 출생, 본명은 매카)는 제2차 세계대전 중 노동자계층의 가정에서 태어났고, 책과 미술에 대한 접근은 제한되어 있었다. 하지만 그는 호기심이 많았고 학습 속도도 빨랐다. 리버풀의 건축양식과 공공미술관은 영국의 다른 도시에서는 부족한 시각적인 자극을 그에게 제공햇다.

어린 시절 매카트니는 만화 캐릭터인 루퍼트 베어Rupert Bear를 좋아했었는데, 그가 그린 루퍼트의 스케치는 비틀스의 미술에 관한 전시회에 나왔으며, 이 전시회에는 존 브래트비와 샘 월쉬가 그린 매카트니의 초상화도 포함되었다. 그림 그리기에 관한 어린 시절의 열정은 그가 비틀스에 합류한

이후에도 계속되어 존 레논과 비틀스가 만난 사람들의 캐리커처를 그렸다. 11살 때, 매카트니는 학교 글쓰기의 부상으로 책 상품권을 받아 현대미술에 관한 삽화가 있는 책을 사는 데 썼다. 몇 년 후, 그는 리버풀에 있는 현대적 교회인 세인트 에이던을 그려서 또 다른 상을 받았다.

초기의 비틀스 멤버였던 레논과 스튜어트 섯클리프와는 달리, 매카트니는 미술학교를 다니지 않기 때문에 열등감을 갖고 있었다. 그가 다녔던 공립학교인 리버풀 고등학교에서는 영문학이 그의 주요 과목 중 하나였다. 1950년대에 그는 학교 공부에서 기타 연주, 록 뮤직, 엘비스 프레슬리의 사진으로 주의를 돌렸고, 시각예술에 점차 관심을 갖게 되었다. 그는 한 때 르 꼬르뷔제의 현대건축에 관한 대학 강의를 듣기도 하였다. 매카트니는 레논과 (니콜라스 드 스타엘을 좋아했던) 섯클리프와의 친분을 통해 미술에 관해 더 많은 것을 알게 되었고, 한 때는 함부르크에서 섯클리프의 독일인 여자친구인 아스트리드 키르케와 그녀의 디자인 학교 친구들인 클라우스 부어만, 위르겐 볼머와의 접촉을 통해 사진과 디자인, 패션에 관해 배웠다.

1963년, 비틀스가 세계적인 성공을 거둔 후, 매카트니가 시간과 재력을 가진 독신남으로 런던에 살면서 도시의 사교, 문화생활을 즐길 여유를 갖게 되었을 때, 그는 많은 예술가, 미술중개상들과 친분을 맺어 시각예술에 관한 그의 인식을 넓혔다.[58] 이 중에는 존 던바, 피터 애셔, 배리 마일즈 (서적상) 등이 있었는데, 마일즈는 1965년 현대 실험미술과 문학을 위한 화랑 겸 서점을 내기로 결심했다. 화랑은 웨스트 엔드의 매이슨즈 야드에

* 움직임을 이용한 조
각미술

** 기하학적 형태나
색채의 장력張力을
이용하여 시각적 착
각을 다룬 추상미술

*** 제2차 세계대전
후 샌프란시스코와
뉴욕을 중심으로 활
동하던 비단체적 그
룹의 시인과 소설가

위치했었고, 인디카Indica라고 불렸다. 화랑은 키네틱아트Kinetic Art*
와 옵아트Op art**의 경향들과 크리스토, 타키스, 홀리오 르 빠르끄,
배리 플래너건, 오노 요코 같은 예술가들을 소개했다. 매카트니는
실질적인 도움을 주었고 단골이었다. 친구들을 통해 매카트니는
비트 작가beat writers***, 윌리엄 버로우즈, 존 케이지, 전자음악을
접하게 되었다. 아방가르드 시와 음악의 어떤 측면이 매카트니가
비틀스를 위해 만든 음악과 가사에 영향을 주었다.

　　　1960년대 유행의 첨단을 걷던 런던에서는 팝 뮤직, 패션,
사진, 그래픽 디자인, 팝아트가 꽃피었고 런던으로 수렴되었다.59 예를 들
어, 영국과 미국의 팝아티스트들을 후원했던 로버트 프레이저는 비틀스와
롤링 스톤즈의 멤버들과 친하게 지냈다(그는 믹 재거와 마약 복용혐의로
체포된 후 같이 수갑을 차기도 했다.). 그는 또한 말론 브랜도나 데니스 호
퍼 같은 할리우드의 배우들, 미켈란젤로 안토니오니 같은 이탈리아 영화감
독도 잘 알았다. 매카트니는 프레이저를 1966년에 만나 그의 갤러리와 아
파트를 찾아다니면서 비정규적인 미술교육을 받았다. 그는 클라이브 바커,
앨런 존스, 에두아르도 파올로찌, 리처드 해밀턴, 피터 블레이크 같은 영국
의 팝아티스트들의 작품을 잘 알게 되었다. 어느 날 저녁 프레이저와 매카
트니는 워홀의 영화 〈엠파이어〉(1964)를 함께 보았고, 매카트니는 그 '무
의미함'에 고무되어 영화 카메라를 사서 실험적인 홈 무비를 찍었다.

　　　프레이저는 블레이크와 블레이크의 당시 아내였던 잰 하워스가 비

틀스의 앨범 〈사전트 페퍼〉(1967)의 레코드 재킷 디자인을 맡도록 주선해 주었는데, 그것은 가장 유명한 재킷 디자인이 되었다. 블레이크와 하워스는 레논과 매카트니와 함께 아이디어를 토론하였고, 3차원적인 혼합매체의 설치작품을 만들었고, 마이클 쿠퍼가 사진을 찍었다. 물론 레코드 커버는 남녀와 생사를 불문하고 많은 유명한 영웅들을 모아놓은 것으로 유명했는데, 이 영웅들은 사진을 오려낸 것으로 재현되었다(팝 포의 밀랍작품도 있었다.). 이 공동작업 덕분에 블레이크는 매카트니와 친구가 되었고, 블레이크가 회화에 대해 '엄격한' 태도를 좋아하고 매카트니는 '느슨한' 접근방식을 좋아하기는 했어도 기술적 문제들을 토론할 수 있는 동료화가가 되었다.

　　매카트니는 또한 이후의 소위 〈화이트 앨범〉(1968)의 디자인에 관여했는데, 이는 흔히 팝아트의 창시자로 간주되는 리처드 해밀턴이 만들었다. 매카트니는 노스 런던의 혼지에 있는 해밀턴의 집과 스튜디오를 방문해 작품의 진행을 지켜보았다. 해밀턴은 〈사전트 페퍼〉의 복잡하고 다채로운 구성과는 뚜렷한 대조를 원했으므로, 간결한 백색의 재킷을 고안해냈다. 그러나 안에는 해밀턴에게 빌려준 비틀스의 사진 콜라주로 만든 포스터가 들어 있었다.

　　1969년, 레논은 일본계 미국인이자 아방가르드 시각예술가인 오노 요코와 결혼했고, 같은 해 매카트니도 시각예술, 즉 사진에 능했던 린다 이스트만과 결혼했다. 레논과 요코는 함께 영화를 만들었고, 1960년대 후반에 잘 알려진 미술 전시회를 몇 번 열었는데, 매카트니도 이를 본 것이 틀림

* 1960년대 초부터
1970년대에 걸쳐
일어난 국제적인
전위예술 운동

없고, 플럭서스 운동Fluxus Movement*에 기원을 두었던 요코의 작품을 잘 알게 되었다.

매카트니는 장 콕토의 스케치 소품들을 구입하면서 미술품 소장을 시작했다. 시각적인 장난으로 유명한 벨기에의 초현실주의 화가 르네 마그리트는 이미 현대화가로 자리를 잡았지만 1960년대에 전시회와 책을 통해 더욱 유명해졌다. 매카트니는 열렬한 팬이 되었고, 프레이저는 그를 파리로 데리고 가서 마그리트의 미술중개상인 알렉상드르 아이올라를 만났다. 매카트니는 그 때 마그리트의 그림을 몇 점 구입했고, 프레이저는 나중에 '안녕au revoir'이라는 글씨가 가로질러 쓰여 있는 커다란 초록색 사과 그림을 사서, 그림을 매카트니의 런던 집에 놔두어 그가 직접 그림을 발견하도록 했다. 매카트니가 기뻐한 것은 물론이었고, 사과 이미지는 비틀스가 1960년대 후반에 창립한 기구의 로고가 되었다. 1966년에 매카트니는 그리스의 예술가인 타키스의 모빌 조각을 인디카 갤러리로부터 구입했고, 로버트 프레이저 갤러리에서 해밀턴의 구겐하임 미술관 부조를 구입했다. 그는 또한 블레이크에게 에드윈 랜드시어 원작의 변주variation인 〈골짜기의 군주〉를 그리도록 했다. 찬장과 피아노 같은 가구들을 피터 심슨이나 데이비드 본 같은 예술가에게 장식을 부탁하거나 맞추었다.

린다도 매카트니가 개인 수집품을 확장하는 것을 도왔는데, 예를 들어 그녀는 마그리트의 이젤, 탁자, 안경 같은 유품과 티에폴로의 스케치 등을 사주었다. 잉크를 단순히 날려 씀으로써 콧구멍을 표현해내는 티에폴로

의 스케치 솜씨는 매카트니에게 호소력이 있었다.

미국의 부유한 가정 출신인 린다는 애리조나 대학교에서 미술사를 공부했으며, 나중에 록 스타들의 사진 찍는 것을 전문으로 했다(1998년에 그녀는 유방암으로 죽었다.). 40세에—"인생은 40세부터 시작된다"—매카트니는 뭔가 새로운 것을 찾고 있었고 그림을 시작했다. 그림은 오랫동안 가슴에 품어왔던 야망이었지만 정식 미술교육을 받지 않은 것 때문에 그는 망설여왔었다(하지만 매카트니는 정규 음악교육을 받은 적도 없었다.). 매카트니는 린다를 통해 뉴욕의 변호사이자 미술품 수집가인 장인 리를 만났다. 리는 인상파와 추상표현주의자들의 그림을 소장하고 있었다. 그 결과 매카트니는 마크 로스코, 필립 거스톤, 로버트 마더웰, 1950년대 액션페인팅의 대표주자였던 네덜란드계 미국인 윌리엄 드 쿠닝 같은 미술가들을 좋아하게 되었다. 드 쿠닝의 변호사이기도 했던 리 이스트만은 드 쿠닝을 개인적으로 잘 알았고, 1970년대 후반 폴과 린다 매카트니가 롱아일랜드의 애머갠셋에 있는 드 쿠닝의 스튜디오를 방문하도록 주선해주었다. 1983년, 린다는 모자를 쓰고 비드를 달고 나란히 앉아 개와 함께 정원에서 카메라를 쳐다보고 있는 두 예술가를 찍었다. 방문에서 매카트니는 그림을 그리고 싶은 소망을 피력했고, 드 쿠닝은 시작하라고 격려를 해주었다. 드 쿠닝은 또한 린다와 폴에게 그의 '풀스pulls'(신문지를 사용하여 젖은 오일 페인팅의 표현에서 직접 얻은, 자줏빛 산과 같아 보이는 프린트)를 한 장 주었다.

1982~83년 쯤 그림을 시작했을 때, 매카트니는 어떤 종류의 작품을

만들고 싶은지도 잘 모르는 채, 물감과 붓, 팔레트 나이프를 갖고 움직여보고 싶은 충동만 있었다. 매카트니는 드 쿠닝의 자유에 대한 강조와 주택 도색용 붓을 사용한 즉흥적인 접근방식에 영감을 얻어, 자신의 본능을 믿고 상상력에 따라 그리는 과정 중에 이미지를 만들어내고 찾아보기로 했다. 매카트니는 드 쿠닝이 이용했던 골든 이글Golden Eagle이라는 미술재료상에서 재료를 구입했다. 또한 롱아일랜드 바닷가의 모래색을 표현해보려고도 했다. 나중에 매카트니는 기자들에게 기분이 날 때만 그림을 그리며, 직업적 화가들과는 달리 결코 의뢰를 받거나 그림을 팔거나 하지 않는다고 말했다.

매카트니는 추상과 구상을 다 그렸지만, 대부분의 작품들은 서정적이고 색채가 강조되고 공통적으로 표현주의적인 특성을 지니는데, 물감이 떨어지는 느낌, 튄 듯한 붓 자국, 물감으로 휘갈긴 듯한 자국과 선들, 선명한 색깔, 거친 스케치 등은 추상표현주의와 1980년대에 유행한 독일의 신표현주의의 영향을 보여준다. 그는 인물과 풍경을 그렸지만 자연주의와 사진적 사실주의와 연관되는 객관적인 기록의 방식은 피했는데, 정확성은 부자연스러운 결과를 낳는다고 생각했기 때문이었다. 꿈과 무의식은 초현실주의자들에게는 아주 중요한 것이었는데, 매카트니에게도 가끔 가사와 멜로디에 대한 영감의 원천이 되었고, 그는 그림의 이미지에도 이를 응용하였다. 매카트니는 음악과 시각예술에 공통되는 창조성이 소리와 색채에 생기를 불어넣는다고 믿으며, 예술가는 한 가지에만 제한될 수 없다고 생각한다.

매카트니의 어떤 그림들의 도상은 가면과 켈틱Celtic 모티브를 포함

16. 〈폴 매카트니와 윌렘 드 쿠닝, 이스트 햄턴〉(린다 매카트니, 1983)

하고 있는데, 상징적이거나 비유적이며, 이런 스타일은 샤갈이나 나이브 아트naive art*를 떠올리게 한다. 그림의 주제는 종종 자전적인데, 그가 만났던 유명인들, 워홀이나 엘리자베스 2세 같은 이들이 포함된다. 물론 매카트니는 여왕을 로얄 커맨드 퍼포먼스Royal Command Performance에서 만났었고, 여왕이 농담을 좋아한다는 것도 알게 되었다. 1991년, 그는 잡지 사진에 근거해 여왕의 유머러스한 초상화 세 장을 회색, 청색, 초록색으로 그렸다(매카트니는 공화주의자는 아니며, 그런 까닭에 기사 작

* 19세기 말 20세기 초에 걸쳐 자연과 현실에 대해 야생적이고 소박한 태도를 보여준 미술

위를 받았을 것이다.). 그는 여왕에 대해 "어떤 점에서 나는 여왕이 자신의 명성에 갇혀 있다는 것이 유감스럽다. 나의 유명함은 왕족의 유명세와는 달리 자유가 동반된다……"고 말한 적이 있다.[60]

매카트니는 또한 자신의 첫 번째 아내였던 린다(특히 1998년 그녀가 죽은 후에)나 레논과 같이 그에게 가까운 사람들을 그렸다. 〈피아노와 함께 있는 노란색의 린다〉(1988)의 스타일은 마티스의 영향이 두드러지지만, 잘 통제되고 주의 깊게 그려진 초상으로 그의 작품 중 최고라 할 수 있다. 얼굴 옆면을 그린 1989년의 자화상에서 매카트니는 마이크로 노래하는 엘비스 프레슬리를 흉내 냈다. 데이비드 보위를 그린 냉소적인 초상화에서는 그의 구토하는 모습을 보여준다.

1999년 5월에서 7월 사이에 600점이 넘는 작품 중에서 추린 73점으로 매카트니의 전시회가 독일 베스트팔리아 지겐Siegen의 쿤스트 포럼 리즈 Kunstforum Lÿz에서 열렸다. 그런 다음 브리스톨의 아르놀피니 갤러리Arnolfini Gallery와 리버풀의 워커 아트 갤러리Walker Art Gallery에서 순회전시가 열렸다 (2002. 5.~8.). 전시기획을 맡은 볼프강 서트너는 일찍부터 매카트니의 작품에 관심을 가졌고, 매카트니의 서섹스 스튜디오를 직접 찾아가서 그림을 보았다. 이런 이유로 해서 매카트니는 다른 큐레이터보다도 서트너를 선호했다. 그는 자신이 그림을 그리는 장소를 드러내지 않기를 원하는 큐레이터들은 자신의 작품의 예술적 가치보다 유명인으로서의 지위를 이용하려고 한다고 생각했다. 영화배우 토니 커티스를 알고 있던 매카트니는 그림을

17. 〈토하는 보위〉(폴 매카트니, 1997)

그리는 유명인이라는 신드롬을 경계했고, 자신의 작품을 전시하는 것을 꺼렸다. 하지만 피드백을 얻기 위해 그는 마침내 전시회에 동의했다.

　　매카트니는 전문가의 영역을 벗어나서 자신의 그림을 대중의 평가에 노출시키는 위험을 무릅쓰고 있다는 사실을 인식하고, 그림이 불리한 평가를 받을 것임을 깨달았다. 매카트니는 비평을 피하기 위해 기자들에게 자신이 그림 그리기를 진지하게 생각하지만, '진지한 아마추어' 이상의 것은

시도하지 않는다고 주장했다(매카트니는 종종 방어기제로 자신을 비하하는 말을 한다.). 매카트니가 그림 그리기를 즐기며 그것이 그에게 치료적인 기능을 하는 것은 분명하다. 많은 그의 그림들은 풍부함과 유머, 즐거움으로 특징지어진다.

A급의 유명인이 하는 모든 일은 뉴스 미디어의 관심을 끌게 마련이다. 따라서 매카트니의 전시회가 광범위한 언론의 취재를 받았고(300명의 기자들이 독일에서의 전시회 오프닝 때, 매카트니의 기자회견에 몰려들었다), 3만 7,500명이 전시회에 다녀간 것은 놀라운 일이 아니다. 1년 후, 그의 멋진 도록을 낸 출판업자도 행복해했다.[61] 매카트니의 작품 200점 이상이 컬러 도판으로 실렸고, 스튜디오에서 작업하는 남편을 담은 린다의 사진이 수록되었다. 또한 미술가 브라이언 클라크와 큐레이터인 서트너와 배리 마일즈의 에세이와 매카트니와의 인터뷰도 실렸다. 어떤 갤러리나 출판사가 관심을 갖지는 않았지만 매카트니는 화랑을 대여하고 직접 책을 출판할 만큼 부자였다. 소수의 나이 많은 무명의 화가들이 발견되고 환영을 받는 경우도 있기는 하지만, 미술계는 미술교육을 받은 젊은 화가들이나 확고한 명성을 가진 중진들을 선호하는 것이 일반적이다. 그러므로 매카트니가 세계적으로 유명한 사람이 아니었다면, 아마 미술계가 그의 그림을 주목하지 않았을 것이다. 미적인 특질이 없는 것은 아니지만, 그의 그림은 현대미술의 경로에 어떤 새로운 기여는 하지 않는다. 비틀스에서의 작곡가와 가수, 그리고 공연자로서의 매카트니가 일찍이 이룬 업적에 필적하지도 않는다. 하

지만 매카트니의 수백만 명의 팬들에게 그의 그림이 호기심의 대상이 되는 것은 의심의 여지가 없다.

매카트니의 예술, 훈련된 인력을 위한 연예산업의 필요, 창조력 키우기에 대한 또 다른 헌신의 표시는 '페임 스쿨fame school', 즉 리버풀공연예술학교LIPA Liverpool Institution of Performing Arts에 대한 그의 재정적, 정신적 지원이었는데, 이 학교는 1989년에 계획되어 1996년에 개관할 때 여왕이 참관하였다. 매카트니는 100만 파운드를 기부하고 그의 명사로서의 지위를 이용하여 데이비드 호크니, 마크 노플러, 에디 머피, 제인 폰다, 랄프 로렌과 같은 유명인사로부터 추가적인 지원을 끌어냈다. 리버풀공연예술학교는 매카트니가 다녔던 옛 공립학교(1825~1985)가 있었던 마운트 스트리트의 네오클래식한 건물을 개조한 것이었다. 매카트니는 리버풀공연예술학교의 마스터 클래스에서 가르치기도 했다. 학교의 학문의 경계를 뛰어넘는 정서가 매카트니 자신의 태도와 업적에 잘 어울리는 것이었다.

리버풀공연예술학교는 다음과 같은 질문을 제기한다. 영국에서 고등교육기관이 국가의 주도가 아닌 개인의 주도에 의존해야 하는가?(그 기금은 개인과 공금 양쪽에서 나왔다.) 유감스럽게도 최근의 언론은 리버풀공연예술학교에서의 운영 위기, 학생들의 성적 책임accountability * 과 직원들의 사임을 보도했다.

* 학교 자금, 교사의 임금이 학생의 성적에 따라 배분됨

2

미술가들의 영원한 주제, 유명인

여러 세기 동안 미술가들은 유명인, 부자, 권력자들을 초상화와 조각으로 묘사해달라는 의뢰를 받아왔다. 현대에도 이것은 계속되었지만 이제 유명인은 패션, 영화, 스포츠 등의 분야의 저명인들을 포함한다는 차이가 있다. 이제는 만화가와 사진가들을 포함해 미술가들은 아첨하는 것뿐만이 아니라 (그들이 독재국가에 살지 않는 한) 자유롭게 비판하고 풍자할 수도 있다. 이런 것들을 자세하게 밝히려면 책 한 권이 필요하겠지만, 이 장에서는 미술가들이 만들어낸 현대의 유명인의 이미지에 초점을 맞추려고 한다. 하지만 약간의 역사적인 여담이 먼저 필요하다.

밀랍인형으로 제작되어 명예의 전당에 전시되는 유명인

유명인을 대중이 감상하는 데 있어서 중요한 발전은 밀랍인형과 타블로tableau*로 이루어진 전시회의 출현이었다. 1770년에 독일 출신의 의사이자 숙련된 모형제작자였던 필리페 쿠르티우스가 파리에서 밀랍작품으로 전시회를 열었을 때 왕실에서도 관람객들이 모여들

* 극적인 장면을 묘사
한 회화

었다. 후일 마담 튀소로 알려진 마리 그로스홀츠(1761, 스트라스부르 출생)가 그의 제자가 되었고, 숙련 기간을 거친 후 그녀는 루소와 볼테르의 인형을 만들었다. 프랑스 대혁명의 공포정치 기간에 그녀에게는 단두대의 희생자들의 머리에서 데드마스크를 떠내는 섬뜩한 임무가 맡겨졌다.

쿠르티우스가 1794년에 사망했을 때, 마담 튀소는 밀랍전시회를 물려받았고, 1802년에 영국으로 그것을 가져갔다. 30년 동안 전국 순회전시를 거친 다음, 1835년에 런던에 상설전시가 되었다. 마담 튀소는 1850년에 죽었지만, 그녀의 명소는 자손에 의해 계승, 확장되었다.[1] 메릴러본 가에 있는 현재의 박물관은 1884년에 개장했고, 매년 거의 300만 명의 방문객이 찾는다. 오늘날 런던 이외에도 윈저, 암스테르담, 뉴욕, 라스베가스, 홍콩에 마담 튀소의 밀랍인형 전시관이 있다. 유럽의 선도적인 저명인사를 주제로 한 관광지 개발 및 운영업체인 튀소 그룹이 그 운영을 맡고 있다.

밀랍인형은 점토로 모형을 만들고 밀랍으로 뜨는데, 길게는 6개월이 걸리며 하나를 만드는 데 3만 파운드가 든다(움직이는 인형들은 10만 파운드가 든다.). 이 작품들은 실물 크기이며 실물과 아주 흡사하다. 얼굴은 밀랍으로 만들고 몸체는 파이버글라스로 제작한다. 인모人毛가 실제로 사용되며 진짜 옷이 입혀지는데, 종종 인형 모델들이 옷을 기증하기도 한다. 조명이 중요하며 어떤 인형은 극적인 배경 속에 놓아둔다. 제작자의 목표는 잠시 동안 눈을 속이는 환상이고 그러한 인형에서 느끼는 전율의 일부는 그들이 자아내는 기분 나쁜 느낌에서 나온다. 이런 느낌은 아마도 밀랍인형이

처한 생과 사의 중간쯤의 불확실한 상태에서 기인할 것이다. 파리의 그레뱅 박물관Musee Grevin에 있는 밀랍인형들을 즐겨 보았던 살바도르 달리는 이 인형들을 "유령 같고 섬뜩하다"고 묘사한 적이 있었다. 가열하면 밀랍이 물러지는 변화로 인해 그를 매혹시켰고, 밀랍인형을 녹이는 것은 해체와 시체의 용해를 떠올리게 한 것이다.

해마다 밀랍인형을 구경하러 오는 수백만의 관광객과 어린이들은 비록 유명인의 인형이란 것을 알지만, 그들 가까이에 가보고 그들 사이로 걸어보고 직접 보는 데서 즐거움을 느끼는 것이 분명하다. 방문객들은 유명인들 옆에서 사진 찍기를 즐긴다. 프랑스 대혁명 당시 공포정치의 유물에 기원을 두고 있는 공포의 방의 무시무시한 전시물들이 특히 인기가 있다.

밀랍작품들은 영웅, 유명인, 범죄자를 구분하지 않고, 왕족, 수상, 영화스타, 팝 가수와 팝 그룹, 스포츠 선수, 살인자 등을 전시하는데, 명성과 악명이 전시되기 위한 유일한 기준이다. 다시 전시관을 찾도록 하기 위해, 전시품들을 새롭게 하기 위해, 어떤 인물이 인기를 잃고 다른 인물이 각광을 받게 되면, 전시된 인형들의 위치를 바꾸기도 한다. 대부분의 생존 유명인들은 마담 튀소의 전시관에 자신의 인형이 전시되는 데 동의한다. 이런 제의를 거절했던 한 사람은 마더 테레사였는데, 그녀는 자신이 아니라 인도에서의 자선사업이 더 중요하다고 말했다.

런던의 마담 튀소 박물관에 전시된 화가들은 피카소와 데이비드 호크니가 있다. 밀랍인형을 만드는 예술가들은 사진을 찍고 모델의 치수를 재

18. 〈피카소의 밀랍인형〉(마담 튀소 전시관, 1985)

고 몇 개월의 작업 기간을 거치지만, 인형들은 확신을 불러일으킬 만한 흡사함을 얻는 데는 실패했다는 비판을 받았다.[2] 대중들은 인형 제작자들의 이름을 모르고, 제작자들도 그들의 조각에 어떤 개인적인 표현이나 예술가적인 자유로움을 삼가한다. 초상화를 그리는 미술가들은 외형의 모습을 베끼는 것이 반드시 모델의 개성이나 인격을 포착해내지 않는다는 것을 알고 있다. 인물에 생기를 불어넣기 위해서는 과장이 필요할 수도 있다. 로댕이 발자크를 파리인으로 묘사한 유명한 조각을 떠올려보라. 밀랍인형 제작은

유명짜한 스타와 예술가는 왜 서로를 탐하는가

점차 록 스타와 팝 뮤직 스타들의 인형에 자동인형 같은 기법을 사용하여 생기를 주는 방식으로 이 문제를 극복하려고 한다.

　　1990년대에 유행의 첨단을 걷던 포스트모던 일본계 미국인 사진가인 히로시 스기모토(1948, 토쿄 출생)는 베를린의 독일 구겐하임 미술관 Deutsche Guggenheim Museum으로부터 〈초상화〉라는 제목의 대형 흑백사진 포트폴리오를 제작하도록 의뢰를 받았고, 작품은 유럽과 미국에서 전시되었다.[3] 스기모토는 1970년에 일본을 떠나 로스앤젤레스로 유학을 갔는데, 이곳에서 그는 미니멀아트minimal art와 개념미술conceptual art에 영향을 받았다. 스기모토의 주제가 살아 있는 사람들이 아니라 회화에 기초해 만들어진 것처럼 보이는 역사적 인물들을 묘사하는 밀랍인형이라는 것이 기묘하다. 헨리 8세와 여섯 왕비들, 셰익스피어, 렘브란트, 나폴레옹 등 사진의 시대 이전에 살았던 사람들의 사진적인 기록이라는 패러독스가 생기는 것이다(스기모토가 디오라마diorama*와 밀랍인형 전시관에 끌린 것은 1976년으로 거슬러 올라간다.). 주요 작품은 레오나르도의 〈최후의 만찬〉을 밀랍인형 타블로(멕시코 제작자들이 만든)로 만든 것을 25피트 길이의, 다섯 개의 패널로 찍은 사진이었다. 스기모토는 일본의 한 소도시에 있는 박물관에서 이 타블로를 발견했다.

　　스기모토는 또한 초상사진에서 모델을 만든 것으로 보이는 좀 더 최근의 인물들의 사진을 찍기도 했다. 오스카 와일드, 윈스턴 처칠, 엘리자베스 2세, 다이애나비 등이 여기에 해당한다. 대부분의 작품들은 런던의 마담

* 사진이나 풍경화를 사용한 배경막으로 틈을 통하여 대상을 보게 하는 전시법

튀소 박물관에서 촬영되었다. 복제의 복제라기보다는 생생한 초상화라는 인상을 주기 위해 각 밀랍인형에 극적인 조명을 주고 어두운 배경 속에 홀로 배치했다. 스기모토는 세 가지의 매체—초상화, 밀랍인형, 사진—를 융합했고, 다른 역사적인 순간들이 섞여 있기 때문에 모호한 시간 감각이 생겨난다. 그의 작업에서 모든 복제는 가상과 현실의 혼합이라고 가정한다.

　　미국 영화제작의 중심지였던 로스앤젤레스에서는 할리우드라는 장소의 역사를 찬양하고 영화, 라디오, TV, 기록예술의 중요 사건을 보존하기 위해 박물관이 세워졌는데, 할리우드 연예박물관Hollywood Entertainment Museum이 그것이다. 여기에는 방문객들이 분장 등을 직접 해볼 수 있는 인터랙티브interactive 시설이 갖추어져 있다. 미국에는 또한 명예의 전당이라 불리는 곳들이 많다. 위대한 미국인을 위한 최초의 명예의 전당은 뉴욕 대학 총장이었던 헨리 미첼 맥크라켄의 아이디어였는데, 뉴욕의 브롱스에 있다. 1901년에 완성된 이곳은 (건축가인 스탠포드 화이트가 설계한) 야외의 주랑柱廊과 102명의 뛰어난 미국인들을 기념하는(미국의 유명 조각가들이 제작한) 청동 흉상과 명판tablet들로 구성되어 있다. 대통령들과 발명가 알렉산더 그레이엄 벨, 작가 에드거 알렌 포, 해리엇 비처 스토우와 흑인 교육자 부커 T. 워싱턴, 화가 제임스 애벗 맥니일 휘슬러 등이 포함되어 있다. 학생들이 단체 관람을 하러 이 기념물을 찾는 것 외에는 방문객이 거의 없다.

　　다른 명예의 전당들은 어릿광대, 카우보이, 뛰어난 업적을 이룬 여성, 야구선수, 프로 미식축구선수, 발명가, 교사, 사업가와 같은 특정한 부류

의 사람들에게 바쳐진다(심지어 인터넷에는 냉소주의자들에게 바쳐진 명예의 전당도 있다.). 오하이오주의 클리블랜드에 있는 로큰롤 명예의 전당 Rock ' n' Roll Hall of Fame은 1995년에 문을 열었다. 새로운 스타가 컬렉션에 추가될 때는 소위 '입당식'이라는 의식이 열리고, 생존 스타라면 이 의식에 초대된다. 대부분의 명예의 전당에는 다른 미국인들과 후세에 역할모델이 될 만하다고 여겨지는 뛰어난 인물들에 대한 기록과 이미지, 유품이 소장된다.

미술가들이 묘사하는 유명인

이제 연예인들을 묘사하거나 인용해온 예술가들을 살펴보자. 프랑스의 귀족 출신이었던 앙리 툴루즈—로트렉(1864~1901)은 대중적 연예인 즉, 카바레와 서커스 공연자, 카페 연주회와 서커스, 파리의 몽마르뜨의 음악홀의 무용가와 가수들을 그린 최초의 화가들 중의 하나였다. 그들 중의 몇몇—아리스티드 브뤼앙, 쇼콜라, 제인 아브릴, 라 굴뤼, 메이 벨포트, 이베트 길베르—들은 1890년대의 스타였다. 유흥업소 운영자들은 로트렉의 그림에 만족, 포스터를 디자인하도록 의뢰했는데, 이 중 몇 점이 응용미술관에 보관되어 있다.[4] 앞서 언급했듯이 미국 영화스타인 빈센트 프라이스는 그의 개인 컬렉션에 툴루즈—로트렉의 작품 몇 점을 구입했다.

툴루즈—로트렉이 죽은 후, 그의 미술은 더 인기를 얻었고 그의 보헤

미안적인 생활방식들이 알려지게 되었다. 나중에 존 휴스턴이 감독한 전기 영화(《물랑루즈》, 1952)가 만들어졌다. 호세 페레가 물랑루즈와 파리의 매음굴을 쏘다녔던 난쟁이 알콜 중독자 화가로 등장했다. 바즈 루어만이 감독하고 니콜 키드먼이 나왔던 〈물랑루즈〉라는 뮤지컬 영화는 2001년에 나왔다. 존 레귀자모가 툴루즈-로트렉의 단역을 연기했다.

사람들과 동물들을 스케치하고 그리는 툴루즈-로트렉의 관행을 계속한 영국의 화가는 매기 햄블링(1945 출생)이다. 1980년대 초에 그녀는 유명한 영국의 코미디언이자 슬픈 어릿광대인 맥스 월(1908~90, 본명은 맥스웰 조지 로리머)[5]을 연작으로 그렸다. 햄블링은 그의 모델을 화가다운 열정과 인간적인 동정심으로 표현했으나, 월이 멜랑콜리한 분위기에서 쉬고 있는 정적인 초상화들은 그의 열정적인 무대 연기나 이를 담은 필름에는 미치지 못한다. 그러나 1981년에 그린 초상화 한 점은 특히 흥미로운데, 월이 어두운 실루엣을 뒤로 하고 발을 올리고 앉아 있다. 실루엣은 '월로프스키 교수' (긴 머리에 검은 타이츠와 흰 양말, 큰 부츠를 신고 바보같이 걷는 기묘하고 마른 인물)라는, 월의 무대에서의 캐릭터를 나타낸 것이다. 그리하여 개인과 그의 공적인 페르소나가 같은 회화 공간에 있는 것이다.

동성애자에 줄담배를 피우는 외향적 성격의 햄블링은 또한 이 책의 주제에 적합한 인물인데, 그녀가 1980년대에 채널 4에 〈갤러리〉라는 예술에 관한 퀴즈 프로그램에 출연하여 TV 명사가 되었기 때문이다. 재즈 가수이자 팝아트 역사가인 조지 멜리가 패널로 나왔고, 그들은 친구가 되었다.

유 명 짜 한 스 타 와 예 술 가 는 왜 서 로 를 탐 하 는 가

19. 〈맥스 월과 그의 이미지〉(매기 햄블링, 1981)

둘 다 유머를 즐겼고 복장도착과 보드빌vaudeville[*]에 관심이 있었 * 음악이 있는 짧은
희극

다. 멜리는 프로그램에 출연하는 동안, 그들이 진지했던 적(술이

취하지 않았던 적)이 결코 없었고, '화가를 연예인으로 바꾸는 데' 기여하

고 있다고 누군가가 불평했다고 기억한다.[6] 물론 햄블링은 멜리의 초상화

를 그렸는데, 그림은 영국의 국립초상화갤러리에 전시되고 있다. 햄블링이

묘사했던 유명하지만 이미 작고한 또 다른 인물로는 극작가 오스카 와일드

가 있다. 이번에는 매체가 조각이었다. 1998년 런던의 아델레이드 가에서

화강암 석관에서 나오는 청동의 두상으로 된 공공기념물이 개막되었다. 불행히도 비평가들은 작품을 '그로테스크'하고 '기묘'하다고 생각했다.

런던의 레스터 스퀘어에서 조금 떨어진 곳에는 1981년에 만들어진 방랑자의 유명한 배역으로 옷을 입은 찰리 채플린의 청동상이 있다. 골드스미스 칼리지에서 공부한 조각가인 존 더블데이(1947 출생)의 조각이다. 더블데이가 조각한 다른 유명한 인물들은 비틀스, 넬슨 만델라, 딜런 토머스와 소설에 나오는 탐정인 셜록 홈즈가 있다.

연예인들을 그린 또 다른 영국의 예술가는 요크셔 출신의 조각가 그레이엄 입슨(1951 출생)이 있는데, 그는 트렌트 폴리테크닉Trent Polytechnic과 왕립미술학교를 나왔다. '대중의 조각가'로 알려진 입슨은 탄광에 갇힌 광부들의 공공기념물을 제작했고, 코미디언인 에릭 모어캠(또는 모어캠 베이), (울버스턴시를 위해) 스탠 로럴과 올리버 하디와 (브리스톨시를 위해) 영화 우상이었던 케리 그랜트의 청동상도 만들었다. 브리스톨에서 나고 자란 그랜트(1904~86, 본명은 아치볼드 리치)는 1920년에 미국으로 건너갔다.[7] 입슨의 인물들은 대체적으로 생기 있고 아카데믹하고 자연주의적인 스타일로 만들어졌다. 결과적으로 작품들은 일반인들이 이해하기 쉽고, 제작의뢰도 전형적인 대중적 수요의 결과다. 개인 수집가들의 요구에 부응하기 위해, 입슨은 노먼 위즈덤, 토니 행콕, 베니 힐 같은 영국 코미디언들을 묘사한 30센티미터 높이의 콜드캐스트의 청동상도 만들어냈다. 작품들은 그의 웹사이트를 통해 적당한 가격에 판매된다.[8]

추상화가들도 명성을 위해 영화계의 스타들을 끌어오는 것으로 알려져 있다. 1950년대 후반, 윌리엄 그린(1934 출생)은 왕립미술학교의 학생이었다. 그의 별나고 실험적인 제작 기법 때문에, 그는 잠시 동안 미디어의 자그마한 화제가 되었다. 그는 추상화가였고, 폴록과 이브 클랭에 영향을 받은 액션페인터로, 바닥에 놓인 아스팔트 판 위에서 춤을 추고 자전거를 타면서 표면을 망가뜨리거나 변형시켰다. 그는 또한 판 위에 산酸을 들이붓거나 불에 태웠다. 켄 러셀은 한 TV 뉴스 프로그램을 위해 이런 그린의 모습을 찍었고, 캐나다의 어떤 영화집단에서도 그를 찍었다. 잡지와 신문사의 기자들도 그를 사진으로 찍었다. 영국과 프랑스의 신문에 냉소적인 기사가 나왔고, 영국의 코미디언인 토니 행콕은 1961년 영화인 〈반역자〉에서 그린이 자전거 타는 모습을 패러디하기도 했다.

그린은 자신의 출세를 위해 마케팅 기법을 사용하는 것에 거리낌이 없었다. 1959년 12월, 그는 런던의 뉴 비전 센터에서 '에롤 플린 전시회Errol Flynn Exhibition'라는 개인전을 열었다. 카탈로그의 표지에는 그때 막 사망한 영화배우 플린의 사진을 실었다. 하지만 전시회에 플린을 묘사한 그림은 없었다. 그린은 기자에게 추상화를 그리는 동안 플린을 생각했었다고 말했다. 갤러리의 책임자인 데니스 보웬은 "플린의 이름은 훌륭한 선전거리고, 사람을 불러 모을 것이다"라고 말했다. 다른 유명인들도 그린의 관심을 끌었다. 그는 엘비스 프레슬리의 네거티브 필름을 포토스타트 사진기로 프린트했고, 다른 추상작품에도 제목에 프랑스의 나폴레옹 황제를 가져왔다.

그린의 명성 혹은 악명은 15분짜리의 한 종류였다. 그가 왕립미술학교를 졸업할 무렵에는 전도유망해보였지만, 그는 그 후 25년간을 교사로서 생계를 유지하면서 무명으로 지냈다. 미술계에서 완전히 사라진 나머지 죽었다는 소문이 돌기도 했다. 그러다가 1993년, 그는 미술상과 큐레이터에게 다시 발견되어 잠깐이나마 명성을 되찾았다. 1993년, 잉글랜드 앤 컴퍼니England & Co에서 단독전시회를 열면서 그린은 또 다시 선전수단으로 영화배우의 이름과 이미지를 사용했다. 이번에는 수전 헤이워드였다. 제작연도가 1992년과 1993년으로 적힌 17점의 역청瀝靑 bitumen*이나 니스 작품들에는 헤이워드의 이름이 제목으로 붙여졌다. 그린이 젊었을 때 '누렸던' 상당한 미디어에의 노출로 인해 이런 시끄러운 소동으로부터 그가 은퇴하게 되었는지가 궁금해진다.9

* 천연의 아스팔트나 흑갈색 또는 갈색의 타르 같은 물질

팝아티스트와 영화스타들

팝아트가 대중문화에서 차용한 이미지를 재작업하는 것으로 정의되고 있는 만큼, 팝아티스트들이 많은 저명인사, 특히 영화와 록과 팝 뮤직의 영역에서 활동하는 스타들을 묘사하는 것은 필연적이었다(대부분의 팝아티스트들은 이들의 사진을 수집해서 그것을 다중 이미지의 콜라주로 만들려고 벽에 붙여 놓았다.). 예를 들어, 1955년 십대의 우상이던 제임스 딘

의 자동차 충돌사고와 죽음은 워홀과 영국의 조지 리브, 존 민턴, 토니 메신 저 같은 이들에 의해 예술적인 기념물이 만들어지는 계기가 되었다.

제럴드 레잉(1936 출생)은 1963년 세인트 마틴 미술대학St. Martin's College of Art의 학생이었을 때, 애나 카리나와 브리지트 바르도 같은 유럽 영화스타들의 입자가 거친 신문 사진들을 이용하여 일련의 작품을 만들었다. 데이비드 멜러는 이렇게 평했다.

레잉은 출판을 위해 이들의 얼굴과 명성을 복제하는 사진 스크린 프로세스를 이용하여 이들을 대형의 이미지의 그림으로 만들어냈다. 이런 기법은…… 사진적 지시대상을 크게 부풀려 원자화atomize하는 데, 장 뤽 고다르의 스타인 애나 카리나의 경우에는 12피트의 크기로 확대시켰다……. 스타의 사진적 환영photographic apparition의 물질성에 대한 레잉의 추구는 이미지를 찾아 헤매는 스타들을 그린 앤디 워홀의 실크스크린 작품과 유사하다……. 레잉은 명성이라는 주제와 스타들의 소비를 복제라는 산업적 외양을 통해 강조했는데, 이는 영국미술에서는 1930년대의 지커트의 거친 질감의 회화에서만 그 전례를 찾을 수 있었다. 레잉은 《이브닝 스탠더드》와의 인터뷰에서 "우리는 브리지트 바르도를 모른다—우리는 신문의 이미지를 통해서만 그녀를 알고 있다"고 했다. 브리지트의 얼굴은 선전처럼 보이고 단색으로 정보의 격자grille에서 분리되어 있다. 레잉의 전략은 (피

터) 블레이크와는 전혀 다른데, 블레이크의 경우 〈걸리 도어〉(1959)

* 벽에 핀으로 꽂아
두는 여배우나 모델
들의 야한 모습이 담
긴 사진

에서 보는 이를 '진지한 팬'과 핀업 사진* 수집가의 친밀하고 개

인적인 단계의 경험으로 익숙하게 만들었다.¹⁰

　　브리지트 바르도는 물론 미국의 '섹스의 여신'인 먼로에 대한 프랑
스의 대안이었다(두 스타는 피터 필립스의 〈남성 전용—MM과 BB 주연〉
(1961)이라는 그림에 나란히 등장했다.). 바르도의 얼굴 위에는 가장 중요
한 얼굴 윤곽을 에워싼 원이 겹쳐져 있다. 이 장치를 추가하여 레잉은 케네
스 놀랜드의 추상적인 '타깃' 그림target paintings과 르네상스의 형상적figurative
그림과 회화 구성을 지배하는 기하학을 염두에 두었다.¹¹ 후일 1968년에
레잉은 이 그림을 200개의 실크스크린 판화로 제작했다. 이 판화에서 원은
분홍색으로 채색되었다. 2001년, 레잉은 1963년의 캔버스 그림의 또 다른
버전을 현재의 바르도의 사진을 이용해 그렸다(현재 바르도는 동물 권리
애호가로 잘 알려져 있다.). 그는 옛날 그림과 새로운 그림들을 나란히 전시
할 계획을 갖고 있다. 또한 2001년에는, 1963년 그림의 포스터가 영국의 가
구 체인점인 해비타트Habitat에 의해 발행되었다.

　　멜러가 언급한 블레이크의 〈걸리 도어〉는 지나 롤로브리지다, 셜리
멕클레인, 엘사 마르티넬리, 킴 노박, 먼로 같은 여자 영화배우들의 핀업 사
진을 포함한다. 먼로는 또한 블레이크와 하워스의 〈서전트 페퍼즈 론리 하
츠 클럽밴드〉(1967)의 유명한 레코드 재킷에도 나온다.

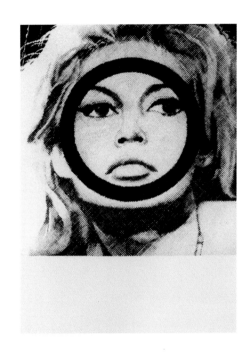

20. 〈브리지트 바르도〉(제럴드 레잉, 1963)

수많은 이미지로 왜곡된 이름, 매릴린 먼로

많은 모델들과 영화배우들이 그랬던 것처럼 노마 진 모텐슨 혹은 베이커(1926~62)는 직업상 예명을 사용했다. 이런 관행은 즉각적으로 개인과 공인 간의 간격을 만든다. 먼로는 자신이 연기하도록 요구된 머리 나쁜 블론드의 역할에 만족하지 않았다(먼로의 선구자이자 역할모델 중의 한 사람은 할리우드 스타인 진 할로우였는데, 영국의 화가 피터 블레이크가

1964년의 그림에서 그녀를 찬미했다.). 먼로는 스타로서 그녀가 받은 찬사를 즐겼지만, 하나의 물체로 취급되는 것을 싫어했다. 그녀는 일찍이 "섹스 심벌은 물건이 된다. 난 물건이 되는 게 싫다"고 말했다. 그녀의 두 번의 결혼 상대는 다른 영역의 스타들이었는데, (야구 영웅인) 조 디마지오와 (퓰리처상을 받은 극작가) 아서 밀러였고, 그녀의 연인들은 케네디 형제와 프랑스의 영화배우인 이브 몽땅을 포함했다.

　먼로는 육감적인 매력, 아이 같은 천진난만함과 나약함의 조화가 남녀 영화팬들에게 어필하면서 1950년대에 세계적인 명성을 얻었다. 추상표현주의자인 드 쿠닝은 원형적이지만 기괴한 여성을 과감한 태도로 표현한 회화로 잘 알려졌는데, 그 중의 하나가 〈매릴린 먼로〉(1954)라는 작품이다. 그는 분명 먼로의 초상화를 그리려고 하지는 않았다. 그녀의 이미지는 그리는 도중에 우연히 떠오른 것이다. 이 작품은 소재가 된 사람보다는 화가에 대해 더 많은 것을 드러냈는데, 드 쿠닝은 여성을 두려워한 것처럼 보인다.

　먼로의 가장 유명한 에로틱한 이미지의 하나가 1955년에 만들어진 〈7년만의 외출〉인데, 이 중의 한 장면에서 먼로는 지하철의 통풍구 위에 서서 치마가 바람에 날려 허벅지와 흰 나일론 팬티가 드러나는 모습으로 나왔다(1954년에 촬영장에서 이 장면을 찍은 많은 스틸사진들이 출판되었다.). 다음 해, 인디펜던트 그룹의 멤버였던 세 명의 영국 지식인—리처드 해밀턴, 존 맥헤일, 존 뵐커—이 화이트채플 아트 갤러리Whitechapel Art Gallery에서 열린 '이것이 내일이다This is Tomorrow'라는 전시회에서 팝 문화의 아이콘들을

유명짜한 스타와 예술가는 왜 서로를 탐하는가

21. 〈M M 10〉(클라이브 바커, 1999)

전시하면서 이 이미지를 선택했다. 1996년, 일본의 모리무라는 부풀어 오른 치마를 입은 먼로의 포즈를 취하고 있는 자신의 사진을 연출했다(3장 참조). 2000년에 영국의 팝아티스트인 클라이브 바커는 먼로의 같은 이미지에 기초한 청동조각을 작은 크기로 만들었는데, 코카콜라 병 위로 요정이 나오는 모습으로 만들었다.

　　1958년, 유명한 미국의 사진가인 리처드 애비던(1923 출생)은 릴리언 러셀, 테다 바라, 클라라 보우, 진 할로우, 디트리히처럼 옷을 입고 화장

을 한 먼로의 사진 시리즈를 찍었다. 먼로는 역사적인 신빙성을 주기 위해 다시 만들어진 시대 배경에서 포즈를 취했다. 이 중의 몇 장은《라이프》지를 위해 독점으로 제작되었고, 출판이 되었을 때, 먼로의 남편이던 밀러가 서문을 썼다. 약간은 근친상간적인, 그림 같은 모습으로 흉내를 낸 화보는 후일 신디 셔먼, 마돈나, 모리무라의 기법을 예견하는 듯하다.

1962년 8월, 먼로가 수면제 과용으로 죽었다는 소식이 보도되었을 때(음모론을 제기하는 사람들은 그녀가 바비 케네디의 면전에서 살해당했다고 주장해왔다.)[12] 워홀은 영화〈나이아가라〉(1953)에 쓰기 위해 진 콘맨이 찍은 홍보용 흑백사진을 이용한 실크스크린 회화 시리즈를 만들었다(워홀은 먼로를 만나본 적이 없었지만, 그녀의 죽음은 그의 눈길을 끌었고, 1960년대 초의 중요한 뉴스 중의 하나였다.). 워홀은 자신이 카메라를 계속 들고 다니면서 수천 장의 사진을 직접 찍었지만 다른 사람들이 찍은 사진을 즐겨 사용했다. 길거리의 즉석 사진관에서 찍은 사진들도 그가 제작한 많은 초상화의 기초가 되었다. 어릴 때부터 그는 관심 있는 유명인들의 사진을 모아왔고, 그의 자료에는 먼로의 사진도 여러 점 포함되었다. 실크스크린 기법으로 다수의 연속된 작품 제작이 빠르고 용이하게 되었고, 워홀은 자신이 개인적으로는 감동받지 않는 사건으로도 돈을 벌 수 있었다. 그는 미국을 되비추는 거울이었다.

염색한 머리와 짙은 화장은 여배우들이 그들이 연기하는 배역을 이루는 마스크나 스타로서의 페르소나를 얻기 위해 택하는 두 가지 수단이다.

워홀은 실크스크린으로 이미지를 뜨기 전에 캔버스에 번쩍이는 색깔을 사용하여 이를 더욱 두드러지게 했다. 그는 먼로의 머리색(노랑)과 입술(붉은색), 아이섀도우(초록과 파랑), 피부(분홍)의 색깔을 강조하고 단순화시켰다. 얼굴은 오렌지의 무지無地의 배경이나 금색과 은색의 반사하는 배경에 놓여졌다. 이렇게 하여 이미지는 더욱 2차원적으로 되었고 포스터 같은 느낌을 냈다. 깊이가 없는 표면이 얻어진 것이다. 워홀이 관심을 가졌던 것은 대중매체에 의해 확산된 공적인 아이콘으로서의 먼로였지 불안해 하는 개인으로서의 노마 진은 아니었던 것이 분명하다.

워홀은 1964년과 1967년에도 먼로의 그림과 판화를 제작했다. 어떤 작품에서는 같은 이미지가 캔버스를 가로 질러 배열되어 우표 인지나 즉석 사진관에서 뽑은 사진과 같은 유사한 느낌을 낳았다. 또 한 그림에서는 먼로의 입술이 복제를 위해 강조되었다. 반복은 엄청난 양의 먼로의 이미지를 나타내며 사진제판으로 조립라인에서 대량생산되는 특성을 보여준다. 윌리엄 개니스는 워홀의 작품에서의 반복의 문제에 관한 비평에서 "워홀의 예술은 표준적이고 정형화되고 반복되는 것을 강하게 인식하게 만든다"고 했다.[13] 먼로의 여섯 개의 이미지로 된 단색화는 〈여섯 개들이(6-pack)〉(1962)라는 제목으로, 워홀이 그녀의 이미지를 맥주 캔에 비할 수 있는 소비재로 생각했다는 사실을 강조한다. 그러나 색채와 잉크의 조절이 주의 깊게 변주되었기 때문에 이런 순열은 대중문화의 상품과 헐리우드 영화 장르에 전형적인 '같음 속의 차이'를 표상한다.[14]

22. 〈여섯 개의 매릴린 (매릴린 6개 들이)〉(앤디 워홀,
1962)

워홀은 물론 명성이라는 현상과 그가 만나보고 같이 사진 찍기를 좋
아했던 명사들에게 매혹되었던 미술가였다. 한 예로 1979년에 고급 클럽인
스튜디오 54에서 트루먼 카포티, 제리 홀, 데비 해리, 팔로마 피카소와 함께
한 워홀의 사진이 있다. 1960년대에 많은 유명인사들이 뉴욕에 있는 워홀
의 팩토리 스튜디오를 찾았다. 워홀은 무리를 지어 전시회의 개막식, 패션

쇼, 리셉션, 나이트클럽, 레스토랑과 파티에 거의 매일 참석했는데, 남들에게 보여지기 위해서, 더 많은 유명인들을 만나기 위해서였다. 워홀은 공공연히 자신의 '사교병'을 시인했다. 그는 유명인이 나온 잡지를 보고 거기 나온 모든 사람들을 알고 있다는 사실을 즐겼다.

결국 그의 그림의 판테온은 엄청나게 다양한 범위의 유명인사들을 망라하게 되었다. 무하마드 알리, 말론 브랜도, 트로이 도나휴, 제임스 캐그니, 워렌 비티, 데니스 호퍼, 나탈리 우드, 엘리자베스 테일러, 라이자 미넬리, 재키 케네디, 엘비스 프레슬리, 트루먼 카포티, 믹 재거, 베토벤, 프란츠 카프카, 레닌, 마오쩌둥, ('맥거번에게 투표를'이란 구호와 함께) 리처드 닉슨, 다이애나비, 데이비드 호크니와 그의 유럽에서의 라이벌이었던 독일의 요제프 보이스 등이 여기에 들어갔다.

1970년대에 워홀은 플래시가 달린 빅샷이라는 이름의 폴라로이드 카메라로 찍은 즉석 사진으로 부자들의 초상화를 만들어주는, 의심스럽지만 돈벌이가 되는 사업을 시작했다. 사진의 인물 중에는 패션 디자이너 입 생 로랑처럼 잘 알려진 이들도 있었다. 결과적으로 워홀은 자신의 명사로서의 지위를 이용하여 "당신도 워홀의 작품을 소장할 수 있다"는, 상류사회의 비위를 맞추는 초상화가로 전락했다. 고객들에게 스타의 이미지를 제작해 줄 때 사용했던 "당신도 스타가 될 수 있다"[15]라는 문구의 혜택을 제공했다. 먼로의 영향력은 국제적이었고, 그녀가 죽은 해 독일의 미술가인 볼프 보스텔은 손상된 사진을 사용하는 이탈리아 화가인 밈모 로텔라가 그랬던 것처

럼 면로를 소재로 작품을 만들었다. 두 미술가 모두 표면이 손상된 면로의 사진을 이용하였다. 1965년, 해밀턴은 혼합재료(보드에 사진, 오일과 콜라주)로 〈나의 매릴린〉(독일 루브비히 박물관 소장)이란 작품을 제작했는데, 작품은 비키니를 입고 바다를 등지고 해변에서 포즈를 취한 조지 배리스가 찍은 면로의 사진 12장으로 구성되었다(해밀턴은 같은 주제로 여러 가지 실크스크린 판화를 제작하기도 했다.). 이런 홍보성 사진의 연작이 놀라운 것은 자신의 공적 이미지의 배급을 통제할 권한을 갖고 있던 면로가 사진 선정 당시에 X표와 스크래치로 사진의 대부분을 손상시켜버렸었다는 것이다. 자신이 원하는 사진만을 선택한 것이다. 직접 손으로 그려 넣은 선과 사진 제판된 이미지의 대조로 인해, 또 지운 자국이 면로의 자살을 예견하는 것처럼 보였기 때문에, 해밀턴은 지워지고 손상을 입은 사진에 끌렸다. 아이러니하게도 'X'는 키스를 나타내는 사인이기도 했고, 면로는 카메라 앞에서 키스 날리기를 좋아했다. 해밀턴은 채색을 덧붙였는데, 면로의 얼굴과 몸을 지워서 실루엣으로 만들었다. 자신의 이미지에 대한 면로의 조작은 면로보다 오래가지 않았다. 그녀가 죽은 후, 사진가와 미술가들은 그녀의 이미지를 조작했다. 몇 명의 다른 미국인 영화스타들도 해밀턴의 팝 페인팅에 등장했는데, 빙 크로스비, 패트리셔 나이트와 클로드 레인즈 등이다.

　　미술평론가 데이비드 커비의 말처럼, '매릴린 매니아'는 36세란 젊은 나이로 그녀가 죽은 지 몇 십 년이 지나면서 더 강해졌다.[16] 1999년 10월, 뉴욕의 크리스티에서 1,500여 점에 달하는 그녀의 개인 물품들이 1,340

만 달러에 팔렸다. 경매는 TV로 중계되었고, 경매 카탈로그는 후에 소장가들의 수집목록이 되었다. 경매 전에 있었던 먼로의 유품들의 순회전시에는 많은 찬미자들이 몰렸는데, 이중 몇 명은 감정이 북받쳐 눈물을 흘리기도 했다. 먼로의 부동산은 'CMC 월드'가 관리하고 있으며, 170개가 넘는 회사들이 책과 광고, 제품에 그녀의 이미지를 사용할 수 있는 협약을 맺고 있어 1년에 100만 달러로 추정되는 수입을 낳고 있다. 먼로를 소재로 한 워홀의 초기 작품은 1990년대에 1,730만 달러에 팔렸다. 이제는 먼로의 어떤 유물이나 사진이라도 시장성이 있는 것처럼 보이는데, 심지어는 그녀가 살아 있을 때 팬들이 보냈던 아마추어 화가들의 그림조차도 그러하다.

더군다나 새로운 세대의 화가들이 그녀를 계속해서 인용하고 있다. 앞서 언급한 것처럼 모리무라는 먼로를 모방하여 여장을 하고 사진을 찍었다. 1999년, 미술중개상 에밀리 피터슨은 먼로의 대부분의 재현들이 남성들에 의해 행해졌다는 것에 착안하여 '매릴린 먼로 X-번: 여성들의 눈을 통해Marilyn Monroe X-Times: Through Eyes of Women'라는 단체전을 뉴욕에서 열었는데, 제인 딕슨, 로빈 튜스, 엘렌 드리스콜, 쇼나 에이델만 같은 여성화가들이 의뢰를 받고 제작한 먼로에 대한 작품들이 포함되었다. 일찍이 영국의 여성화가인 마거릿 해리슨이 그렸던 먼로에 대한 작품은 5장에서 언급할 것이다. 커비는 또한 이렇게 기록하였다.

올해(2000) 뉴욕의 미술가 E. V. 데이는 두 개의 설치작품에 블론드

의 미인이라는 주제를 변주했다. 휘트니 비엔날레Whitney Biennial를 위해 데이는 1955년 작품 〈7년만의 외출〉에서 먼로가 입었던 백색의 홀터넥 드레스를 다시 만들었다. 데이는 드레스가 마치 폭발하는 것처럼 연출했는데, 직물 조각이 공중에 철사로 매달려 떠 있는 것처럼 보이게 했다. 휘트니는 영구소장품으로 그 작품을 구입했다. 한편, 첼시 갤러리Chelsea Gallery에서 있었던 헨리 어바크 건축전Henry Urbach Architecture에서 데이는 먼로의 "생일 축하합니다, 대통령 각하Happy Birthday, Mr. President" 의상*과 유사한 은색의 세퀸 장식의 덮개sheath에 유사한 시도를 하였다. 데이의 드레스는 2만 8,000 달러에 팔렸다.

* 1962년 5월 매디슨 스퀘어 가든에서 열린 케네디 대통령의 45세 생일을 축하하는 파티에서 먼로가 노래를 불렀다

먼로가 2001년에 살아 있었더라면 75세가 되었을 것이었다. 할리우드 연예박물관은 이 사실에 착안, '해피 버스데이, 매릴린Happy Birthday, Marilyn' (2001. 6.~8.)이라는 제목으로 먼로에 대한 중요 기사들을 모은 특별전을 준비했다. 인형, 만화, 엽서, 카드playing cards, 그녀의 의상 몇 점, 버트 스턴, 더 글라스 커크랜드, 밀턴 H. 그린의 사진과 테드 르매스터, 얼 모란, 스티브 카우프만의 미술작품들이 전시되었다. 박물관의 큐레이터인 얀-크리스토퍼 호락 박사는 '매릴린 기억하기Mariyn Remembered'라는 헌신적인 수집가 그룹의 도움을 얻었다.

먼로에 대한 지속적이고도 열렬한 대중의 관심을 고려하면, 그녀가

'가장 유명한 여배우'와 '세계에서 가장 유명한 섹스심벌'로 불려졌던 것은 당연하다. 두 번째 별명은 페미니스트들의 비판과 전기연구를 촉진시키기도 했다.[17] 먼로, 혹은 그녀의 공적인 이미지는 불멸성을 획득한 것처럼 보인다. 먼로 숭배는 수그러들 것 같지 않은데, 그녀가 출연한 영화가 계속 상영되고 많은 수집가, 미술중개상, 상인들이 먼로 숭배를 유지하는 데 관심과 (이익을) 갖고 있기 때문이다.

영화감독들은 영화배우처럼 예술가들에게 화제畵題로서 그리 인기가 없다. 그러나 영화와 몽타주에 매혹되었던 미국의 화가인 R. B. 키타이(1932 출생)는 예외다. 1970년에 키타이는 로스앤젤레스에서 강의하면서 할리우드에 관한 그림을 준비하다 나중에 없애버렸다. 그림을 준비하는 동안 그는 조지 카커, 존 포드, 헨리 헤서웨이, 장 르누아르, 빌리 와일더 같은 주요 감독들을 스케치하고 사진을 찍었다. 그는 존 웨인이 주연한 존 포드(1894~1973)의 서부영화들을 굉장히 좋아했고, 포드가 죽기 얼마 전에 그를 직접 만나보려고 했었다. 몇 년 후, 키타이는 〈아메리카(임종을 맞는 존 포드)〉(1983~84, 뉴욕 메트로폴리탄 박물관 소장)를 그렸는데, 큰 캔버스에 그려진 이 그림은 그의 영화의 등장인물들, 대개는 '기병대 삼부작Cavalry trilogy'(1948~50)에서 빅터 맥라겐이 분한 유명한 퀸캐넌 상사와 같은 등장인물들의 유령에 둘러싸여 침대에 있는 포드의 얼굴 옆면을 그린 것이다. 키타이가 예술적 동질감을 느꼈던 두 명의 영화감독들에게 경의를 표한 또 다른 회화는 〈케네스 앵거와 마이클 파월〉(1973, 독일 루브비히 박물관 소

장)인데, 키타이는 두 사람을 개인적으로 잘 알았고 두 사람이 서로를 만나 보도록 주선하기도 했다.[18]

비극적인 죽음을 맞은 팝아티스트, 폴린 보티

영국의 화가 폴린 보티(1938~66)는 1960년대 초에 왕립예술학교를 나온 영국 팝아트 세대의 한 사람이었다. 그녀의 그림은 주로 문화, 정치(링컨 대통령과 피델 카스트로), 스포츠, 영화(모니카 비티와 장 폴 벨몽도)와 심지어는 범죄 세계의 유명인들(시카고의 갱인 짐 콜로시모)을 묘사했다. 보티는 초기의 페미니스트였는데, 1964년에 그린 〈한 남자의 세계 I〉은 페데리코 펠리니, 마르첼로 마스트로얀니, 존 레논, 링고 스타, 아인슈타인, 레닌, 프루스트, 케네디 대통령, 엘비스 프레슬리, 투우사 엘 코르도베스, 권투선수 무하마드 알리 같은 유명한 남성들의 초상화를 담고 있었다. 위쪽에 그려진 미국의 폭격기로 남성의 군사력과 폭력의 위협을 나타냈다.

보티는 먼로를 찬미했고 그녀의 죽음에 관한 뉴스를 접하고 충격을 받았다. 보티는 미술학교에서의 소극笑劇에서 먼로를 흉내 냈고, 후일 〈세상에서 제일 아름다운 블론드〉(1964)라는 그림으로 그녀에게 경의를 표했다.

1963년, 영국의 정계는 섹스와 안보 스캔들로 발칵 뒤집혔다. 미디어는 기혼자이자 해롤드 맥밀런 보수당 내각의 국방부 장관인 존 프로퓨모

(그의 아내는 영국의 연극과 영화계의 스타인 발레리 홉슨이었다)가 소련의 해군무관 유진 이바노프와 같은 한 여자를 정부로 공유했음을 밝혀냈다. 이 사건에 관련된 두 명의 모델이자 창녀들—크리스틴 키일러와 맨디 라이스−데이비스—은 즉각 유명인이 되었고 물리치료사이며 사교계의 명사이던 이들의 스승 스티븐 워드도 유명세를 탔다. 워드는 사교적 목적을 위해 그가 만난 사람들의 초상을 스케치 하는 아마추어 화가이기도 했다. 2001년에 출판된 회고록에서 키일러는 워드가 소련의 스파이였다고 주장한다.[19] 그는 공공연한 언론에의 노출과 포주로서의 역할에 대한 재판에 시달린 나머지 재판이 끝나기 전에 자살을 했다. 프로퓨모는 키일러와의 관계에 관해 하원에서 거짓말을 한 것 때문에 사임을 해야만 했고, 키일러는 위증죄로 실형을 선고받았다.

보티가 이 엄청난 주제에 끌린 것이 분명한데, 그녀는 이 사건에 관한 그림을 당시에 그렸다(《스캔들》, 1963). 그림에는 나체의 키일러가 아르네 야콥슨 의자(루이스 몰리의 유명한 사진에서 끌어낸 이미지)의 모조품에 도발적인 태도로 앉아서 곁눈으로 보고 있다. 키일러의 위쪽으로는 프로퓨모, 워드와 키일러의 서인도제도 출신의 두 친구인 러키 고든과 쟈니 에지콤을 보여주는 초상화의 장식띠가 있다. 그림은 매력적인 젊은 여성들—보티를 포함한—이 남성들에게 행사하는 성적인 힘에 대한 찬사로 해석될 수 있다. 그러나 1963년 이후 키일러는 대중의 호기심과 성적인 전리품이 되면서 스트레스로 가득 찬 삶을 살았다.

　　키일러는 심지어는 프랑스 화가들에게도 흥미를 자아냈다. 장 자크 르벨의 〈크리스틴 키일러 아이콘〉(1963)은 목판에 회화와 콜라주로 누드의 키일러의 사진 두 장을 담고 있다. 마이클 카튼-존스가 감독한 영국 영화 〈스캔들〉이 1989년에 프로퓨모 사건을 소재로 만들어졌다. 조앤 웨일리-킬머가 키일러로 나왔고 존 허트가 워드 역을 맡았다. 키일러는 영화가 진실을 왜곡했다고 생각했으므로 영화를 마음에 들어 하지 않았지만, 5,000파운드를 받고 시사회에 참석했다.

1960년대 초, 보티는 나름대로 유명인이 되었다. 그녀와 콜라주 작품이 켄 러셀이 감독한 TV 미술 다큐멘터리에 나왔고, 그녀의 젊음과 미모 덕분에 그녀의 사진이 언론에 등장했다. TV의 토크쇼에도 초대되었으며, 런던의 연극무대와 TV 드라마에서 연기를 하기도 했다. 하지만 보티는 너무나 일찍 찾아온 비극적인 죽음을 맞았던 예술가 중의 하나가 되었다(그녀는 백혈병으로 28세의 나이로 1966년에 사망했다.). 20년 동안 잊혀졌던 그녀의 삶과 예술에 관한 관심이 1990년대에 되살아났다. 그녀의 짧은 경력 때문에, 그리고 그녀의 예술을 그녀의 매력과 그녀에 관한 이야기와 분리시키는 것이 어렵기 때문에, 비평가들은 그녀의 작품을 평가하기는 어렵다고 얘기한다.[20]

대중음악가들을 재창조한 예술

1950년대와 1960년대의 영국과 미국의 많은 팝아티스트들은 재즈, 스키플, 록과 팝 음악의 열렬한 추종자들이었고, 그들이 존경하거나 미디어에서 크게 다루어지는 연주자들을 그렸다. 필자가 《크로스오버》(1987)에서 쓴 것처럼, 데렉 보쉬에, 호크니, 블레이크, 해밀턴, 데이비드 옥스토비, 마틴 샤프, 레이 존슨, 로버트 스탠리, 워홀 같은 예술가들은 라 베른 베이커, 비치 보이스, 새미 데이비스 주니어, 보 디들리, 에벌리 브라더스, 레터

맨, 버디 홀리, 클리프 리처드, 엘비스, 지미 헨드릭스, 프랭크 시내트라, 롤링 스톤즈, 비틀스 같은 그룹과 스타들을 그렸다.[21] 대개 화가들은 실물을 그린 것이 아니라 사진을 갖고 그림을 그렸다. 블레이크는 팝 스타의 팬들이 모으는 홍보용 사진과 팬 잡지처럼 자신의 그림이 팬들의 인기를 끌 수 있을 것으로 기대했다.

블레이크의 회화 몇 점은 팬으로서의 경험을 살린 것이다. 예를 들어, 1961년에 그는 자화상을 하나 그렸는데, 여기서 그는 엘비스를 좋아하지 않았음에도 그의 팬 잡지를 들고 그를 새긴 배지로 장식된 데님 의상을 입었다. 1959년과 1962년 사이에는 〈그들의 영웅과 함께 한 소녀들〉이라는 그림도 그렸는데, 엘비스가 영국에서는 한번도 공연을 한 적이 없기 때문에 레코드와 엘비스의 대중문화 사진들 사이에 있는 히스테리컬한 영국의 여성 팬들을 묘사했다. 블레이크는 "미술에서 은퇴했다"고 하지만, 아직 활동을 하고 있으며, 현재 '엘비스의 전당'을 구상 중이다.

미국의 댄서이자 가수인 마이클 잭슨(1958 출생)은 1970년대와 1980년대에 세계적으로 가장 유명한 팝 뮤직 스타가 되었다. 그때부터 그는 '팝의 제왕'으로 불렸지만, 아이 같은 행동과 메시아에 대한 망상으로 인해 '왜코 재코Wacko Jacko(이상한 재코)'라고 불렸다.[22] 1988년에 미국의 키치 미술(저속한 작품을 복제하거나 모방하는 미술)의 대가였던 제프 쿤스는 이탈리아의 도예가에게 마이클 잭슨이 제공한 홍보용 사진을 바탕으로 하여 네오 바로크 스타일의 도자기 조각을 만들도록 감독했는데, 이는

24. 〈마이클 잭슨과
 버블즈〉(제프 쿤
 스, 1988)

〈진부함〉(1988)이라는 제목의 10개의 작품으로 될 새로운 시리즈의 하나
였다. 〈마이클 잭슨과 버블즈〉(1988)라는 조각은 애완 침팬지를 안고 있는
실물 크기의 잭슨의 조각상이다. 잭슨은 장미가 깔린 바닥에 앉아 있고 침
팬지가 그의 무릎 위에 앉아 있다(마이클 잭슨 덕택에 버블즈라는 원숭이
는 세계적으로 가장 유명한 원숭이가 되었으며, 그의 저택인 네버랜드에서
잭슨은 개인 동물원에 다양한 동물들을 기르고 있다.). 이는 네 점의 작품으
로 만들어졌는데, 한 점은 아티스트 프루프Artist's Proof[*]였고, 세 점
은 다른 판본이었다. 이 중 두 개는 그리스와 캘리포니아에서 공
공전시가 되고 있고, 다른 하나는 2001년 5월, 뉴욕의 소더비를
통해서 알려지지 않은 소장가에게 561만 5,750달러에 팔렸다.

* 예술작품의 기록을
 보존하기 위해 한정
 판으로 제작해 따로
 보관하는 작품

잭슨은 관객을 조종하고 매혹시키는 능력으로 인해 쿤스의 모델 중한 명이 되었다(쿤스의 모델이 된 다른 두 명의 연예인은 버스터 키튼과 밥 호프였다.). 하얀 눈 같은 색을 띠고 있는 쿤스의 조각상은 흑인인 잭슨이 백인이 되기를 원하는 것처럼 보였기 때문에 말썽을 불러일으켰다(쿤스가 주장했듯이, 잭슨은 사춘기 중산층의 백인 소녀들에게 어필하기 위해 피부를 희게 만들었다.). 그러나 잭슨의 팬들은 잭슨이 결코 자신이 흑인임을 부인하고 싶어 하지 않았으며, 표백크림이나 수차례에 걸친 성형 수술은 백반병을 치료하기 위한 것이었다고 주장해왔다. 어찌 되었든, 쿤스는 비용이 얼마가 들었건 탈바꿈을 인정했다. 그는 예술가의 의무는 관객과 의사소통하고 그들을 즐겁게 하는 것이며 잭슨이 이 두 가지에 능하다고 믿었다. 대중들을 이용하는 것은 예술가의 의무이지만 이것은 또한 자기 착취self-exploitation도 요구했다. 잭슨은 외모에 관한 한, 자연이 그에게 준 것에 만족하지 않았고, 자신을 직접 변화시켰으며, 그 결과 그의 신체는 인위적으로 만들어진 것이 되었다.

이런 관점에서 쿤스가 잭슨을 정적인 모습 대신에 무대 위에서 춤추는 역동적인 자세나 유명한 뮤직 비디오에 나오는 자세로 묘사하기를 사람들이 기대할 수도 있었을 것이다. 잭슨은 쉬고 있지만, 두꺼운 화장을 하고 있고 번쩍이는 금색의 화려한 의상을 입고 있다. 그의 원숭이도 잭슨과 어울리는 옷을 입고 있는데, 잭슨의 개인 의상 디자이너가 디자인한, 20대 1로 축소된 의상이다. 쿤스는 잭슨을 화려한 장식물로 보여준다. 이 조각 중

한 점을 소장하고 있는 샌프란시스코 현대미술관San Francisco Museum of Modern Art
의 큐레이터는 "쿤스의 세라믹 사용은 유명인의 지위의 공허함과 허약함을
바로 보여준다"고 말했다. 다른 큐레이터인 도리트 리비트는 이 조각을 '그
로테스크' 하며 '외설적이고 변태적인 무엇' 이 있다고 보았다. 그녀는 "조
각의 음탕한 외면 안에 일종의 공포감이 있다"고 느꼈다.23

 1990년, 마이클 잭슨은 로스앤젤레스에서 활동 중인 화가 브레트-
리빙스톤 스트롱(1953 출생, 호주 출생)에게 초상화를 의뢰했다. 일본의 히
로미치 사에키 사의 한 중역이 잭슨에게 기자들을 위해 이 그림의 제막식에
참석하고, 그 회사가 개발한 토쿄의 위락시설의 개장식에 참석하는 조건으
로 210만 달러의 가격을 제시했다. 잭슨은 개막식에는 참석했지만 위락시
설의 개장식에는 참석하지 않았다. 살아 있는 사람의 초상화에 대한 천문학
적인 가격은 분명히 그림 자체의 미학적 가치보다는 잭슨의 명성과 그의 홍
보적 가치를 반영한다. 이 그림에는 잭슨이 책을 들고 있는 네오 아카데미
풍의 모습으로 〈책〉(1990)이라는 제목이 붙여졌다. 조각가이기도 했던 스
트롱은 또한 존 레논의 청동상을 만들었으며, 존 웨인과 로널드 레이건 대
통령에게 헌정된 기념물을 만들기도 하였다.

 네버랜드의 목장은 잭슨의 초상화들로 장식되어 있다. 1993년, 경찰
이 어린이를 추행한 혐의로 잭슨의 집을 수색했을 때, 그들은 '데이비드 노
달이 그린 2층 높이의 그림은 …… 천사와 같은 얼굴을 한 어린이들의 소용
돌이 모양의 창공에 둘러싸여 행복에 겨운 마이클의 초현실적인 초상화' 를

보게 되었다. 그런 다음, 경찰들은 '찬미하는 아이들에 둘러싸인 잭슨을 그린 다섯 점의 다른 그림'도 보게 되었다.[24] 잭슨은 형사법정에서 아동학대 혐의로 기소되어 재판을 받지는 않았지만, 한 아이의 부모가 낸 민사소송을 끝내기 위해 2,600만 달러를 지불했다.

흑인·히스패닉계의 화가 장—미셸 바스키아가 1980년대 초 미국과 유럽에서 성공을 누릴 무렵, 그는 주로 백인 그룹과 어울려 다니며 백인 여성과 염문을 뿌렸다. 시각예술의 측면에서 그가 가장 존경했고 흉내 내려고 애썼던 화가는 초기의 흑인계 미술가가 아니라 워홀이었다. 바스키아는 자신의 작품이 '흑인미술'로 분류되는 것을 원치 않았지만, 그의 개인적 우상들은 주로 연예인, 운동선수, 혁명가로 명성을 얻은 흑인들이었다. 예를 들어 그는 찰리 파커, 마일즈 데이비스, 디지 길레스피 같은 재즈 음악가, 잭 존슨, 슈가 레이 로빈슨, 조 루이스, 무하마드 알리 같은 권투선수들과 투생 루베르튀르*같은 혁명 지도자들을 존경했다. 바스키아의 많은 스케치와 회화에는 이들의 이미지와 언급이 나타난다.

바스키아는 빠른 속도로 작품을 만드는 생산적인 화가였다. 그는 종종 여러 점의 그림을 동시에 진행했고, 캔버스 앞에 앉거나 선 채로 바닥에서 작업하는 것을 좋아했다. 그림을 그리는 동안 비밥bebop**을 들으며 주위에 다양한 종류의 자료들을 늘어놓고, 거기에서 이미지와 다이어그램, 인용들을 아무렇게나 가져왔다(그의 직접적이고 즉흥적인 방법은 재즈 기법을 연상시킨

* 프랑스 대혁명 당시 아이티 독립운동의 지도자로 노예를 해방시키고 아이티를 독립시키는 데 공헌함

** 모던 재즈의 모체가 된 연주 스타일로, 1930년대 후반 젊고 혁신적인 음악가들이 당시까지의 형식을 타파하고 새로 개척한 스타일

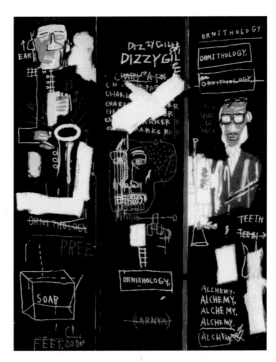

25. 〈호른 연주자〉(장-미셸 바스키
아, 1983)

다.). 〈호른 연주자〉(1983)라는 세 부분으로 된 그림에는 두 명의 흑인 재즈
음악가가 카툰처럼 투박하게 그려져 있다. 한 명은 색소폰을, 다른 한 명은
트럼펫을 들고 있는데, 직접 인쇄체로 적은 '디지 길레스피Dizzy Gillespie',
'찰리 파커Charlie Parker', '귀ear', '발feet', '비누soap', '후두larnyx(sic)',
'이teeth', '연금술Alchemy', '조류학ornithology'이라는 단어들이 쓰여져
있다. 후자는 색소폰 주자인 파커(1920~55)가 '버드Bird'라는 별명을 갖고

있었고, 그가 〈조류학〉이라는 비밥 송가anthem의 창시자였다는 사실을 언급한 것이다. 바스키아는 단어들을 반복하고 이들을 틀리게 적고 그것을 지우는 것을 좋아했다(X자로 지우는 것은 '삭제한 어구'지만 단어가 보이기 때문에 역설적인데, 바스키아가 말했듯이, 그래서 보는 사람의 시선을 끈다.). 이 캔버스에 파커의 이름은 한 단에 일곱 번 나오는데 모두 지워져 있고, 이름들의 칸은 두 줄의 굵은 흰 붓 자국으로 지워져 있다. 이 상징은 명확한데, 파커와 바스키아 둘 다 마약 중독자였고 둘 다 이 때문에 일찍 죽었다.

잘 알려진 것처럼, 많은 록과 팝 음악의 주요 스타들이 사고, 질병, 혹은 자살로 일찍 사망했다. 마크 볼란, 제프 버클리, 커트 코베인, 알마 코간, 이언 커티스, 닉 드레이크, 마빈 게이, 지미 헨드릭스, 버디 홀리, 마이클 허친스, 브라이언 존스, 재니스 조플린, 짐 모리슨, 오티스 레딩, 시드 비셔스, 진 빈센트가 그러하다. 미술가들은 이들 대부분을 추모했는데, 세 개의 예를 다루어 보겠다.

1970년대 말에 열렬한 숭배의 대상이었던 맨체스터의 밴드인 조이 디비전의 리드 싱어이자 작곡가였던 이언 커티스(1956~80)는 간질과 우울증으로 고생했다. 그는 1980년 5월, 23세의 나이로 목을 맸는데, 미국의 줄리안 슈나벨은 〈장식적인 절망〉(1980)이란 제목으로 검은 벨벳에 그의 죽음을 추모하는 그림을 그렸다. 조이 디비전의 레코드 〈더 가까이〉(1980)의 커버에서 따온 애도하는 인물이 그림에 들어 있다. 슈나벨은 커티스를 그리는 것이 아니라 그의 부재를 표현하기로 했는데, 그림의 반이 빈 여백

을 둘러싼 장식적인 액자로 되어 있다.

가수, 기타리스트, (스케치와 회화를 그린) 시각예술가 커트 코베인 (1967~94)은 1986년 너바나Nirvana라는 밴드를 만들었다. 그는 시애틀에 기반을 둔 그런지 음악grunge music[*]과 패션의 주도적 인물의 하나였고, 시애틀은 1980년대 말 미국에서 유행의 첨단이 되었다. 코베인은 1992년 가수 코트니 러브와 결혼해서 아이 하나를 두었다. 그는 록 스타로서는 드물게 명성이 허위라고 생각했고, 명성을 가진 데 대해 죄의식을 느끼고 그것을 믿지 않았다. 또한 그는 우울증과 위장병, 헤로인 중독으로 괴로워한 불행한 사람이었다. 1994년, 27세의 나이로 머리를 엽총으로 쏘아 자살했다(그가 자살을 한 것이라 생각하지 않고 사회 혹은 아내의 지시에 의해 살해 당했다고 주장하는 사람들이 있다.).

* 너바나의 얼터너티브록을 시작으로, 시애틀의 밴드들을 주축으로 유행한 언더그라운드록의 일종

로스앤젤레스의 화가 샌도우 버크(1965 출생)의 작품의 대부분은 동시대의 사회, 정치적 사건들을 다루고 있고, 코베인의 죽음은 버크에게 매력적인 주제가 되었다. 〈커트 코베인의 죽음, 시애틀〉(1994)이란 그림에서, 버크는 얼굴이 없는 소름끼치는 코베인의 시체가 피와 뇌수가 튀어나온 채 바닥에 누워 있는 모습을 그렸다. 후광이 중간에 떠 있고 배경의 큰 창을 통해 풍경이 보인다.

버크는 그룹 너바나와 그런지 음악의 팬이었지만, 코베인의 죽음에 대한 소식이 있은 후 십대 팬들의 과도한 슬픔에 놀랐고, 코베인이 끔찍한 방법으로 자살을 한 마약중독자였음에도 성인(그래서 후광이 그림에 있

다)으로 대우받고 있는 사실에 놀랐다. 무엇보다도 버크는 이 사건의 무시무시한 현실을 전달하고 싶어했다.[25]

버크는 그림이 가능한 정확하도록 《타임》지에 나온 사건현장의 사진과 범죄전문기자들의 신문 해설에 의존했다. 하지만 그림의 구성, 분위기와 환영적인 스타일은 다른 기원에서 온 것이다. 라파엘 전파pre-Raphaelite의 화가 헨리 월리스의 〈채터튼의 죽음〉(1856)이 그것이다. 토머스 채터튼(1752~70)은 18세기 영국에서 신동으로 불리던 시인이었는데, 가난과 예술적 실패를 비관, 비소를 먹고 17세에 목숨을 끊었다. 월리스의 그림은 채터튼이 죽었던 런던의 그레이즈 인Gray's Inn의 바로 그 다락방에서 그려졌다. 그림은 '보헤미안의 다락방에 버려진 천재의 비극적인 요절'류의 최초의 낭만적 재현이었다. 버크는 그의 그림에 정교하게 디자인된 프레임을 첨가했는데, 빅토리아 시대의 예술을 인용했음을 뚜렷이 보여주기 위한 것이었다. 샌프란시스코의 한 순회전시회에 이 그림이 전시되었을 때, 그림은 관객으로부터 공포, 격분, 눈물과 웃음이라는 다양한 반응을 끌어냈다.

시드 비셔스(1957~79, 본명은 존 리치)는 요절한 또 한 명의 록 뮤지션이었다. 영국의 펑크밴드인 섹스 피스톨즈Sex Pistols의 이전 멤버였던 그는 2급 살인으로 기소된 직후 뉴욕에서 약물과다복용으로 죽었다. 그는 연인인 낸시 스펀전(1958~78)을 찔러 죽인 혐의를 받고 있었다. 두 사람은 유명한 첼시 호텔에 머물면서 마약을 복용했던 것으로 알려졌다. 그들의 짧고 애처로운 삶은 후일 알렉스 콕스가 감독하고 게리 올드만과 클로이 웹이

26. 〈커트 코베인의 죽음, 시
애틀〉(샌도우 버크, 1994)

주연한 다큐-드라마 스타일의 영화 〈시드와 낸시〉(1986)로 만들어졌다.

* 영국의 젊은 예술가
들: young British
artists의 줄임말로,
1980년대 말 이후
나타난 영국의 젊은
미술가들을 지칭하
는 용어

1993년, 'YBA'* 개빈 터크(1967 출생)는 밀랍과 파이버 글라스로 진짜 옷을 입고 모형 권총을 든 실물 크기의 인체를 만들어 유리 케이스에 넣었다. 〈팝〉(1993)이라는 제목의 이 조각은 작품에서 지시하고 있는 많은 스타들의 이미지와 중층의 함축된 의미로 인해 주목할 만하다. 터크는 줄리언 템플의 영화 〈위대한 로큰롤 사기꾼〉(1980)에서 프랭크 시내트라의 〈마이 웨이〉를 부른 다음 관객들에게 총을 쏘는 모습을 한 비셔스를 흉내 냈다. 그리고 비셔스는 엘비스를 재현했는데, 서부영화 〈플레이밍 스타〉(1960)에서 권총을 든 카우보이 역의 엘비스의 모습을 흉내 냈다. 이 엘비스의 모습은 원래 영화 홍보용 사진이었는데, 워홀이 1963~64년도에 제작한 스크린 프린트 회화에서 반복적으로 나타나는 기법(스트로보광 효과)으로 엘비스를 재현한 것이었다. 줄리언 스톨라브래스는 "이 작품에는 예술가로 물려진 스타들의 복합체로 보이는데, 스타들 각각은 그들의 페르소나에 강력하게 부정적이면서도 동시에 긍정적이다. 카리스마가 있지만 또한 야비하다"26고 논평했다.

이 경우에 분명히 터크는 관객들이 미술과 대중문화 양면에 광범위한 지식을 갖고 있기를 기대하고 있었다. 터크는 자신을 조각에 포함시켜 예술가와 팝의 우상을 혼합시켰다. 터크는 "팝 문화는 나의 정체성과 유산의 일부다. 나는 예술의 마술적인 힘을 사용해 나 자신을 팝 스타로 변모시킬 수 있다"라고 주장하는 것처럼 보인다. 형태 면에서 터크의 조각은 급진

27. 〈팝〉(개빈 터크, 1993)

적이기보다는 보수적이다. 실제 밀랍작품의 전시회에서 발견되는 하이퍼리얼한 인물의 정교한 모방은 마담 튀소의 작품들이 누리는 인기를 예술이 모방하려는 시도였다.

　　터크는 한 인터뷰에서 위홀에 끌린 이유를, 위홀이 '팬이 되기'를 작품의 핵심 주제로 삼아 주류로 편입되었기 때문이라고 설명하였다. 위홀은 타인들에게 관심을 가졌으며, 그들을 개인 감정이 들어가지 않은, 거의 기

계적인 방식으로 묘사하여 주의를 자신에게서 돌렸다(이 주장은 워홀이 자신의 초상화를 많이 만들었다는 사실을 무시하는 것이다.). 터크는 비셔스가 록 스타가 된다는 이미지를 좋아했었고, 그 이전에 많은 사람들이 그랬던 것처럼 폭력적이고도 자기 파괴적인 방식으로 행동했다고 생각했다. 터크는 "나는 시드 비셔스를 일종의 문화 현상으로서 일종의 관광객들이 가는 곳, 일종의 틀이 되는 장치Framing device로 보았다"고 덧붙였다.27

평론가 브라이언 시웰은 〈팝〉을 '독창적이고 기발하며, 극히 단명한 것'으로 평가하면서, '팝아트와 팝 뮤직, 팝 스타와 팝 건pop gun에 대한 다중적인 말장난'이라고 묘사하였다.28 또 다른 평론가 리처드 도먼트는 터크가 '실체 대신 자기 확장으로 대체하며, 현대의 명사를 탄생시키는 허세와 선전의 층을 벗겨내는 오즈의 마법사'라고 생각했다. 시웰은 그 수가 적기는 하지만 눈이 높은 미술계의 관객들 사이에서 터크가 "이미 숭배의 대상의 지위를 획득했다"고 했다.29

욕망에 충실하며 자신에 찬 예술가, 엘리자베스 페이튼

현재 생존해 있거나 사망한 유명인들을 묘사한 또 다른 1990년대의 예술가는 뉴욕의 시각예술학교School of Visual Arts에서 공부하고 뉴욕에 기반을 두고 있는 미국의 엘리자베스 페이튼(1965 출생)이다. 그녀는 드로잉, 회

화, 사진으로 국제적인 명성을 빠른 속도로 얻었다. 형성기에 영향을 주었던 워홀처럼, 그녀는 주로 대중매체에서 모은 기존의 이미지들을 출발점으로 사용했다. 페이튼은 엘리자베스 1세, 루이 14세, 나폴레옹, 바바리아의 루드비히 2세 같은 역사적인 인물들을 그리는 것으로 시작하여, 존 레논, 자니 로튼(본명은 존 라이든), 시드 비셔스, 커트 코베인과 같은 록 뮤직 연주자들과 오아시스Oasis*의 리암과 노엘 갤러거, 펄프Pulp의 자비스 카커 같은 브리트팝Britpop의 스타들로 나아갔다(카커는 세인트 마틴 미술대학을 다녔고 시각예술에 많은 흥미를 갖고 있는데, 채널 4 TV에서 '아웃사이더 미술'에 관한 프로그램을 진행해왔다. 코베인처럼 그는 명성에 대해 회의를 나타냈다.). 그림의 다른 소재로는 손을 잡고 있는 오스카 와일드와 보시Bosie**, 브라이언 엡스타인***, 레오나르도 디카프리오, 독일의 영화감독 라이너 베르너 파스빈더, 영국왕실의 다이애나비(십대 때의 모습), 윌리엄과 해리 왕자, 데이비드 호크니(젊은 시절의 모습), 채프먼 형제의 디노스와 제이크 같은 예술가들이 포함된다.

페이튼은 미국의 미술중개상인 개빈 브라운 같은 친구와 친지들의 그림을 그리고 사진을 찍었다. 그 결과물들은 이들이 유명하고 중요한 사람인 것처럼 그녀가 그린 명사들의 그림과 함께 전시되었다. 비평가 크리스토퍼 마일즈는 "무명의 사람들에 대한 그녀의 그림이 갖는 진정한 중요성은 그녀의 작품대상인 유명인들의 페르소나의 힘이 그녀가 필요로 하지 않는

* 리암과 노엘 갤러거가 속한 그룹

** 알프레드 더글라스 경, 동성애자였던 와일드는 귀족이던 더글라스 경과의 관계로 재판을 받고 투옥되었다

*** 비틀스의 매니저

지주라는 것을 보여주는 것이다"라고 언급했다.[30]

페이튼은 작품의 원천인 사진들을 맹종하여 그대로 베끼는 대신, 사진들을 직관적으로, 불명확하게, 자의식적으로 아마추어 같은 방식으로 해석했다. 그녀의 수채화에는 물감의 흐름이 그대로 남아 있고, 유화는 얇고 반투명한 칠과 눈에 띄게 남아 있는 넓은 붓 자국으로 인해 수채화처럼 보인다. 색채는 감미로우며, 종종 그림 속의 젊고 창백하고 마른 남성들이 립스틱을 바른 것처럼 붉은 입술을 가진 것처럼 보이도록 과장된다. 어떤 비평가들은 페이튼의 작품이 '지나치게 일러스트레이션' 같다고 생각하지만, 다른 비평가들은 색감과 '화려한 색채'를 칭찬한다. 그녀가 그린 대부분의 초상화들은 크기가 작으며, 개인적인 터치로 인해 남성 미술가가 아닌, 찬사를 보내는 십대 여성 팬이나 고등학교 학생이 그린 작품이라는 느낌을 자아낸다. 작품들은 역설적으로 공인들에 대한 사적인 묘사인 것이다.

페이튼은 의도적으로 팬의 입장을 채택했지만, 비평가들은 그녀가 자신의 그림의 소재가 된 유명인들을 정말로 좋아하며, 그녀의 작품은 '개인적인 욕망의 분명하고 자신에 찬 표현'이라고 확신했다. 비평가들은 또한 그녀가 세월의 풍상에 찌들기 전의 젊음이의 아름다움의 순간을 포착, 보존하려고 한다고 주장했다. 동료화가인 마틴 말로니에 따르면, 페이튼은 자신의 인물들을 '나약한 댄디dandy'로 그렸으며, 한 미술사가는 그녀의 작품을 '세기말적인 병약한 멋부림dandyism'이라고 규정했다. 또 다른 작가는 그녀가 '찌푸린 젊은이를 멋진 천사로 바꾸어 놓았다'고 논평하기도 했다.

28. 〈라이너 파스빈더〉(엘리
자베스 페이튼, 1995)

진 모레노는 연장된 사춘기가 현대미술에 계속 존재하는 것에 대한
한 논문에서 페이튼의 프로젝트를 통찰력 있게 요약하였다.

내면적인 것을 박탈 당하고 모든 명성이 지향하는 드러내기를 할 준
비가 되어 있는, 페이튼이 묘사하는 어린 소년들은 양성성兩性性의 따
뜻한 빛 속에 있다. 윌리엄과 해리 왕자…… (그녀는) 이 왕족들을
깨어지기 쉬운 팝의 왕자로 변모시킨다. 그녀의 소년들은 이 세상에
속하지 않으며 천사 같고, 심지어는 천사처럼 우리는 결코 충분히
도달할 수 없는 성층권에 속한다. 우리가 그림을 볼 때, 우리의 욕망
이 투사됨을 알기 때문에, 그녀는 마음을 빼앗게 하는 이런 선동적
인 이미지들을 파는 것이다. 페이튼은 자신의 실제 삶에서의 소년들
과 자신의 소년 이상화의 주인공들을 섞어놓으며, 언제든 접할 수
있는 진부함과 멀리 떨어져 있는 화려하고 이국적인 것을 구분 짓는
엄격한 수학을 완전히 흐려놓는다. 십대처럼, 그녀는 자신의 주변환
경과, 잡지와 앨범 표지로 천천히 엮어낸 판타지의 세계 사이의 선
을 모호하게 흐려놓는 듯이 보인다. 그녀의 작품은 성장의 여정에서
의 마지막 정류장을 기념하는 행위다. 이것이 그녀의 모든 노력에
낭만적인 멜랑콜리를 불어넣는 것이다. 페이튼의 작품에서 어떤 것
도 부유하는 아름다움을 영원히 지키려는 노력이다. 그러한 아름다
움은 언론의 총아들의 덧없는 아름다움이 아니라 우리가 무모하게

욕망했던 바로 그것들을 이들이 구현하는 순간을 영원히 지키려는 노력과 관련이 있다.[31]

펑크 전문가인 영국의 존 새비지 또한 여성적·양성적인 것을 두려워하지 않는 이성애자인 소년들을 그리는 페이튼의 태도를 칭찬했다.

팝은 비주류의 성과 젠더들에게는 유일하게 안전한 피신처의 하나다. 음악계에서 아직은 젊은 여성에게 구매력이 있기 때문에 남성들은 여성화되어야 한다. 리암 갤러거에서 볼 수 있는 양성성은⋯⋯ 인류학적으로 볼 때, 샤먼의 특질 중의 하나로, 행위자가 자신의 병을 통해 치유되는 것이다⋯⋯. 페이튼은 남성의 부드러움, 아름다움, 유대, 여성성을 주의 깊게 강조한다. 이런 특질들은 열성적인 팬뿐만 아니라 주인공들 자신도 비밀스럽게 원하는 것인데, 이들은 남성에게 강인하고 동료들에게서 압박받고 무감각하기를 강요하는 전통적인 젠더 시스템에 싫증난 것이다. 오아시스의 페르소나가 취약함과 지성을 감춘다는 것이 오아시스에 대한 나의 경험이다⋯⋯[32]

현대회화에서 감정의 역할을 다룬 또 다른 사려 깊은 글에서 재클린 쿠퍼는 페이튼이 '아름다운 인물에 대한 숭배에 빠져 있다'고 주장하면서, 그녀가 "문화적 교환cultural exchange의 지배적인 통화로 명성이라는 아이디어

에 초점을 맞추었고, 초상화의 장르를 이용해 그 면모를 드러냈다"고 하였다. 더군다나 그녀가 '팝 문화의 널리 퍼진 이미지에 대한 증폭된 정서적 내용' 을 중첩시켰다는 것이다. 하지만 쿠퍼는 페이튼의 작품들이 '수동적인 초상화들'이라고 평가한다. 왜냐하면 '그것들이 전유된 기성체제에 도전하기를 점잖게 거부하기 때문에 보수적' 이라는 것이다. 대신, 작품은 사춘기에 구체화되었다가 연예산업에 의해 비극적으로 소모되고 무기력해지는 것으로 전통적으로 여겨지는 급진주의의 잔재에 대해 숙고하기를 즐기는 것 같다. 쿠퍼에 따르자면, 페이튼의 작업은 그녀의 유명인들의 '허약한 용모를 보존하고 강화시키려는' 것이었고, 그녀의 그림들이 '완벽함을 미이라화' 하고 '데드 마스크' 가 되도록 하는 것이었다. 그녀는 페이튼의 프로젝트가 '비판적이지 않고 종종 허위' 라고 결론지었다.[33]

페이튼 자신은 한 인터뷰에서 현대미술이 지나치게 무명인들을 분리시키려는 것에 대해 불만을 토로했다. 십대의 아이들이 즐겨 읽는 악보만큼이나 쉽게 십대들이 다른 인간들에 접근할 수 있으며, 그녀는 이러한 인간들이 매혹되는 경험에 대한 작품을 만들고 싶었다고 설명했다. 확실히, 페이튼의 팝의 우상에 관한 스케치와 그림들은 미적으로 즐겁고 접근이 쉽지만, 팬들이 그것을 구매할 만큼 저렴하다는 것을 의미하지는 않는다.[34] 하지만 페이튼에 관한 기사들과 그녀의 작품이 《아메리칸 보그》,《아이디》, 《엘르》,《제인》 같이 많은 부수를 자랑하는 잡지와 미술서적과 미술잡지에 실렸었다는 사실은 언급되어야 할 것이다.

역경을 이겨낸 예술가, 샘 테일러-우드

테일러-우드(1967 출생)는 1980년대 후반 골드스미스 칼리지에서 수학했고, 호화로운 실내에서 포즈를 취하고 있는 부유한 사람들의 영화와 파노라마 사진으로 미술계에서 명성을 얻었다. 그녀는 미술중개상 재이 조플링과 결혼했고, 그의 런던 화랑에서 작품을 전시하고 있다. 또한 그녀는 다른 분야의 명사들과도 교류한다. 예를 들어, 주로 20세기의 유명인들을 찍은 사진의 뛰어난 수집가인 영국의 팝 스타 엘튼 존(1947 출생, 본명은 레지날드 드와이트)이 그녀의 친구다. 그의 많은 소장품 중에는 척 클로스, 낸 골딘, 만 레이, 안드레스 세라노의 작품이 있고, 소장품의 일부는 애틀랜타의 하이 미술관High Museum of Art에서 전시되었다(2000~01). 이전에는 자동차, 유리제품, 골동품을 모았던 엘튼 존은 허스트, 게리 흄, 마크 퀸, 테일러-우드 같은 영국 작가의 작품을 샀다. 엘튼 존은 2000년에 런던의 셀프리지 백화점의 외관이 복구되는 동안 비계飛階를 둘러싸도록 테일러-우드가 고안한 대형 사진벽화(가로 900피트×세로 60피트)에 20인의 다른 문화적 아이콘들과 함께 등장했는데, 알렉스 제임스 같은 음악가, 리처드 E. 그랜트와 레이 윈스턴 같은 배우들이 포함되어 있다. 테일러-우드는 세 장의 360도 사진을 홀랜드 파크의 피콕 하우스에서 회전카메라로 촬영한 다음, 그것을 한 장으로 만들어 벽화가 날씨에 견딜 수 있도록 얇은 플라스틱에 옮겼다. 인물들의 포즈는 과거와 현재의 영화에서 나온 유명한 미술작품

에서 따온 것이었다. 백화점의 정문 위에 자신의 이미지가 40피트 높이로 걸린 엘튼 존은 5월 8일의 개막식에 참석했다. 셀프리지 백화점은 인사이드 스페이스Inside Space라는 화랑을 갖고 있는데, 유행의 첨단을 걷는 예술과 유명인들과의 연관에서 덕을 보는 것에 기뻐했고, 테일러-우드는 회사의 지원과 야심 차고 두드러진 공공미술 작품을 할 수 있는 기회에 기뻐했다. 〈15초〉(2000)라고 이름 붙여진 사진벽화(사진 세 장의 각각의 노출 시간이 5초였기에 이렇게 명명되었다.)는 5월부터 10월 사이에 옥스퍼드 거리를 지나는 수백만 명의 사람들이 볼 수 있었다. 테일러-우드는 파르테논 신전의 대리석 소벽frieze에서 영감을 얻었으며, 자신의 주제가 '쇼핑의 신전'을 장식하고 있는 '현대의 신들'이라고 설명했다. 엘튼 존은 그의 헤픈 씀씀이로 '쇼핑의 신'으로 알려져 있었기 때문에 특히 잘 어울리는 선택이었다.

테일러-우드의 팝 뮤직 스타에 관한 관심은 오래된 것이다. 학교 다 닐 때 그녀는 밥 말리*의 구아슈를 그렸고, 이후로 마리안느 페이스풀, 코트니 러브, 카일리 미노그 등이 그녀의 그림에 등장했다. 또한 펫 샵 보이즈의 무대를 위해 영화를 만들었고 엘튼 존의 노래 〈난 사랑을 원해〉의 뮤직 비디오를 감독했다.

기자들은 테일러-우드의 미술이나 유명인 친구들 때문만이 아니라 그녀가 아이를 두고 유방암과 대장암으로 고생하면서 투쟁적으로 작품 활동을 한다는 이유로 그녀의 인물평을 썼다[35](역경을 딛고 일어서는 것은 유명인을 다루는 저널리즘이 좋아하는 주제이기도 하다.). 앤드루 빌렌이

* 자메이카 출신의 레게 뮤지션

29. 〈셀프리지의 사진벽화를 배경으로
선 샘 테일러-우드와 엘튼 존〉
(2000)

그녀를 인터뷰했을 때, 감명을 받은 나머지 "그녀의 유명인 친구들은 잊어
도 좋다. 그녀 스스로도 스타로서의 자질이 충분하다"고 말할 정도였다.[36]

생생한 팝 아이콘을 창조하는 예술가, 줄리언 오피와 블러

오피(1958 출생)는 1979년부터 1982년까지 골드스미스 칼리지를
다녔는데, 데미언 허스트와 브리트팝 밴드인 블러Blur(1989 결성)의 그레이
엄 콕슨이 1980년대 후반에 같은 학교를 다녔다(블러의 다른 두 명의 멤버
도 골드스미스 칼리지와 관련이 있는데, 데미언 알반은 음악을 파트타임으
로 공부했고 알렉스 제임스는 불어를 공부했다.). 그러므로 오피와 허스트
가 블러를 위해 미술과 뮤직 비디오를 제작한 것은 당연한 일이다. 2000년
에 오피는 〈베스트 오브 블러〉 앨범의 재킷을 디자인했는데, 아주 도식적이

고 장식적으로 찍힌 멤버 네 명의 초상화가 따로 들어 있고, 광택이 없는 밝은 색에 단순한 검은 윤곽선으로 그려졌다. 영국에서는 미술가들이 미술학교에 다녔던 팝 뮤지션들과 함께 작업하고 앨범 재킷을 디자인해주는 전통이 있다.[37] 오피의 작업은 사진으로 시작해서 컴퓨터로 사진을 단순화시킨 다음, 결과물을 회화, 조각, 벽지, 애니메이션 영화 같은 다양한 매체로 출력하는 것이었다. 몇 년 동안 오피의 미술은 팝과 소비재의 방향으로 움직이고 있는데, 필수불가결한 것만을 남기고 모듈modules을 사용, 많은 작품을 만들어 우편주문 카탈로그를 이용하여 판매한다.

블러의 초상화를 본 몇몇 사람들은 그림문자나 어린이책 삽화, 에르

30. 〈블러의 네 명의 멤버들의
 초상화〉(줄리언 오피,
 2000)

유 명 짜 한 스 타 와 예 술 가 는 왜 서 로 를 탐 하 는 가

제의 땡땡Tintin 만화를 떠올렸다. 본질적으로 오피는 워홀이 먼로의 그림에서 했던 것을 확장했다. 즉, 사진을 생생한 팝 아이콘으로 바꾸는 일이다. 오피는 도시환경에서 볼 수 있는 기호의 간결한 언어에 매혹되었고, 이와 유사한 '보편적인' 시스템을 추구한다. 2001년 2월, 리슨Lisson 갤러리에서 열린 오피의 전시회에는 알반과 제임스를 그린 대형 그림도 포함되었다. 평론가 조너선 존스는 이 전시회를 '최악의 영국 현대미술'로 폄하했다. 그는 블러의 초상화가 '독선적으로 찬미하는' 것으로 여겼다(그는 블러의 음악도 높이 평가하지 않았다.). 하지만 앨범 재킷의 초상화는—포스터로 복제되고 블러의 공식 웹사이트에도 있다—기능적으로는 효과적인데, 선전의 목적을 달성하고 블러의 팬들에게 인기 있음이 증명되었기 때문이다.[38]

예술가들의 영원한 주제, 다이애나 황태자비

후일 다이애나 황태자비Diana Princess of Wales (1961~97)로 알려진 다이애나 스펜서Lady Diana Spencer는 최고의 유명인사로 묘사될 수 있을 것이다. 찰스 황태자가 그녀에게 구혼한 순간부터 다이애나는 언론의 엄청난 주목을 받게 되었다. 찰스는 1981년 세인트 폴 대성당에서 열린 결혼식에서 입었던, 우스꽝스럽게 화려한 드레스를 입은 다이애나를 수전 라이더에게 그리도록 의뢰했다. 1998년 8월, BBC1의 예술 프로그램 〈옴니버스〉에서는 사

라 애스피낼이 감독한 〈다이애나의 예술〉이라는 교양 프로그램을 방송했다. 여기에서 데이비드 핸키슨, 더글라스 앤더슨, 쥰 멘도사, 에밀리 패트릭, 브라이언 오건 등의 화가들이 의뢰를 받아 그린 수십 점의 초상화들을 검토했다.39 그녀가 죽기 전에 앙드레 뒤랑(다시 논의됨)이 그린 그림들도 여기에 들어 있었다. 공식 초상화들은 근엄함과 지나친 달콤함 사이를 오갔을 뿐, 다이애나의 쾌활함이나 내면의 정서적 혼란은 거의 드러나지 않았다. 스노우든의 스튜디오에서 찍은 다이애나의 사진들도 논의되었고(마돈나가 좋아하는 사진작가 중의 한 명), 마리오 테스티노 같은 슈퍼모델 전문 사진가들이 찍은 훨씬 비공식적인 사진들과 비교되었다. 다이애나가 포즈를 취하느라 얼마나 많은 시간을 낭비했는지를 생각해보면 끔찍해질 것이다.

TV 프로그램에서는 스틸사진과 필름, TV 클립에 나타난, 다이애나가 살아 있는 동안 맡았던 많은 이미지와 역할과 페르소나—순수한 십대의 처녀, 동화의 신부 또는 공주에서 두 아이의 어머니, 배신당한 아내, 억압된 왕실의 희생자, 에이즈 환자들의 천사, 마더 테레사 같은 인물, 국제적인 패션모델이자 섹시한 명사, 마음의 여왕, 대중들의 공주People's Princess—를 추적했다. 주요한 영화와 팝의 스타들이 갖고 있는 일종의 매력과 미디어를 다룰 수 있는 힘을 얻을 때까지 그녀가 이미지를 만드는 과정에서 점차 통제력을 얻었다는 것을 프로그램은 보여주었다. 어떤 사람은 인터뷰에서 다이애나가 '무성영화의 마지막 여배우'였다고 했다. 다이애나는 이미지와 명성의 힘을 인식한 후, 왕실의 누구보다도 시각적인 매체를 잘 이용했으

유 명 짜 한 스 타 와 예 술 가 는 왜 서 로 를 탐 하 는 가

며, 그들을 인기에서 압도했고, 20세기 후반의 왕실에 대한 대중의 생각을 변화시켰다. 마지막으로 프로그램은 워홀 식으로 팝 아이콘으로서 다이애나를 다루었던 마크 코스타비, 쿠미코 시미주 같은 예술가에 의해 그녀의 사후에 만들어진 회화와 조각들을 다루었다.

　　1997년 8월 31일, 그녀의 갑작스러운 사고사는 영국과 세계 여러 나라의 많은 사람들의 애도를 불러일으켰다(이 슬픔은 약간은 죄의식에서 비롯된 것이 확실한데, 수백만의 독자들이 다이애나의 사진이 실린 신문을 사지 않았다면 파파라치들이 그녀를 그렇게 쫓아다녔을 리가 없었기 때문이다. 그러므로 다이애나의 모든 팬들이 그녀의 죽음에 책임이 있는 셈이다.). 오래지 않아 기념비가 세워져야 한다는 요구가 있었으며, 사업가들은 기념품을 만들어내기 시작했고, 수백 명의 팬들과 화가들이 다이애나에 대한 그림과 조각을 만들기 시작했다. 예를 들면, 마크 P. 코스타는 〈계단을 올라가는 다이애나비〉(아마도 천국으로 올라가는 계단일 것이다.)라는 제목의 청동과 대리석으로 된 조각을 1997년에 제작하였다. 2001년 7월, 모스크바에서 그루지아의 기념비 조각가인 주라브 체레텔리(1934 출생)는 꽃다발을 들고 있는 아카데미 스타일의 2미터짜리 다이애나의 청동상을 개막했다. 체레텔리가 모스크바에 세운 현대미술관Museum of Modern Art에 전시하기로 된 이 조각을, 한 기자는 '카타리나 여제와 그루지아의 젖 짜는 소녀 사이의 중간'이라고 평가했다.[40] 체레텔리의 조각 수집가들은 조지 부시 대통령, 마거릿 대처 수상, 요한 바오로 2세, 로버트 드 니로의 조각을 갖고 있다!

앙드레 뒤랑(1950 출생)은 아일랜드와 프랑스계의 혈통을 가진 캐나다의 미술가로, 파리에서 공부했고 런던을 중심으로 활동하고 있다. 1981년에 다이애나가 그의 뮤즈가 되었다고 하면서 그때 이후로 다이애나에 관한 그림들을 그렸다. 뒤랑은 다이애나를 찰스와 결혼하기 전에 딱 한 번 만나봤기 때문에, 실물과 비슷하도록 사진을 가지고 작업했다. 〈윈저 시리즈〉라 불리는 작품에는 찰스와 아들인 윌리엄과 해리의 그림들도 포함되어 있다. 뒤랑은 '왕족들을 그들의 실제 문제보다도 더욱 이상한 상황으로 묘사할 수 있는 유일한 사람'으로 손꼽힌다. 그는 '즐기면서 아름다운 그림 그리기를 좋아한다'고 말했었다.

뒤랑은 일련의 과장된 이탈리아 르네상스 스타일의 우화적, 신화적, 역사적인 그림으로 잘 알려진, 상업적으로 성공한 초상화가이기도 하다. 오래된 이미지와 현대의 이미지의 혼합은 과거와 현재 사이의 간격을 연결하려는 시도이며, 고급예술과 대중문화의 간극을 메우려는 시도다. 그의 화풍은 네오 모더니스트들의 "네오 모더니즘은 포스트모더니즘에 선행하고 이를 폐지시킨다"고 주장하는 선언에 의해 이론적으로 합리화된다.

1987년, 뒤랑은 다이애나를 〈봉헌〉이란 제목의 복잡한 구성 한 가운데에 묘사했는데, 여기서 다이애나는 최초의 미국인 여성 에이즈 환자가 있는 병원을 방문하고 있다. 1996년에는 런던의 다 마리오 레스토랑에서 마리오 몰리노가 다이애나에게 '피자 다이애나'란 이름의 피자를 선물했을 때 마리오 옆에 선 다이애나의 모습을 그렸다. '피자 다이애나'는 뒤랑의

유명짜한 스타와 예술가는 왜 서로를 탐하는가

그림 제목이기도 했다(뒤랑은 돈 대신 1만 5,000 파운드 어치의 음식을 요구했다고 한다!). 같은 해, 뒤랑은 〈일식〉(1996)이란 제목의 그림을 그렸는데, 여기서 다이애나는 대양에서 흘러가고 있는 수정구슬 위에서 춤추는 로마의 여신으로 그려졌다. 뒤랑의 친구인 홍보전문가 맥스 클리퍼드가 춤추는 다이애나라는 아이디어를 냈고, 베를린에 있는 한 스파르타 여인의 고대 부조가 도상학적인 원천이 되었다.

뒤랑은 이 그림의 좀 더 복잡한 두 번째 그림을 다이애나가 죽은 지 며칠 후에 그리기 시작했고, 제목은 〈포르투나〉*로 지었다. 다이애나는 반라로 가슴이 노출되어 있고, 머리카락은 바람에 날리고 있고, 푸른색 천의 소용돌이에 둘러싸인, 기회, 운명, 행운, 풍요의 상징인 로마 여신의 모습이다. 여신의 상징 중 하나는 구체sphere였다. 포르투나는 항해 중인 배들을 인도한다고 알려졌기 때문에, 뒤랑은 그림에 바다를 배경으로 부서지는 파도와 뛰어오르는 돌고래, 햇볕을 쬐고 있는 히포캄퍼스 hippocampus**, 바다 생물의 등 위에서 파도를 타고 비틀어진 소라껍질을 들고 있는 또 다른 신화의 신인 트리튼Triton***을 그려 넣었다. 그림은 내용과 스타일 면에서 번머스의 러셀 코츠 아트 갤러리Russell Cotes Arts Gallery에 소장되어 있는 조지 스펜서 왓슨 (1869~1934)의 아카데미풍 그림인 〈비너스의 탄생〉과 아주 유사하다.

2000년 9월, 풍부한 상상력이 넘치는 뒤랑의 이 작품이 그가 레지던트 미술가로 있던 킹스턴 대학Kingston University 스탠리 픽커 갤러리Stanley Picker

* 고대 로마신화의 운명의 여신

** 말의 머리에 물고기의 꼬리를 가진 그리스 신화의 상상의 동물

*** 반인반수의 해신

Gallery에서 공개되었다. 배우, 사진가로 이전에 앤드루 왕자의 동반자로 제
법 이름이 알려진 쿠 스타크가 그림을 제막했다. 물론 다이애나를 '토플리
스'로 묘사한 것은 경악과 비난과 함께 엄청난 미디어의 관심을 불러일으
켰다. 뒤랑은, 다이애나를 이용한 것은 그녀가 생전에 이룩한 거룩한 업적
을 반영하는 것이라고 주장했다. "다이애나는 그녀의 성격에 대해 말해지
는 것과는 상관없이 새 천년의 아이콘이다. 그녀는 나와 다른 사람들에게
영감을 준다……. 그녀는 여신의 지위를 갖고 있으며, 〈포르투나〉는 이것을
반영한다"고 그는 말했다.[41] 뒤랑과 〈포르투나〉에 관한 기사가 《헬로》지에
나왔고, 그의 작품을 수록한 웹사이트는 수천 건의 접속을 기록했다.[42]

이탈리아의 종교미술 전문 공방 아트 스튜디오 데메츠Art Studio Demetz
는 1999년에 실물보다 큰 규모로 〈마돈나로서의 다이애나〉라는, 보리수나
무로 깎아 색칠한 조각을 제작했다. 데메츠의 대표 루이지 바기는 '정말로
예술이 되는 일상생활'이라는 슬로건을 채택했다. 조각은 '천국: 당신을 슬
프게 할 전시회Heaven: An Exhibition that will Break your Heart'(1999)를 위해 특별히 주
문된 것이었고, 이스라엘 큐레이터인 도리트 리비트 하튼이 기획했다. 장인
들이 손으로 조각을 했지만 개인적인 표현이나 독창성에는 관심이 없었다.
조각은 실제로 얼굴을 제외하고 카탈로그를 통해 고객이 주문할 수 있는 유
형을 따랐다(한 때는 유럽의 최고의 예술가들에게 작품을 의뢰했던 가톨릭
교회가 이제는 키치를 허용하고 있다.). 이 조각은 다이애나비를 성인으로,
공경해야 할 종교적 아이콘으로 다루고자 하는 많은 사람들의 욕구를 그대
로 드러냈다(물론 다이애나는 한동안은 그녀가 행한 박애주의적인 행동과,
그녀가 지원한 많은 운동을 통해 성인과 같은 태도로 행동했다.). 다이애나
는 긴 적색과 청색의 로브*를 입고 두 손을 경건하게 모으고 하늘 　 * 특수분야에서 직무
　　　　　　　　　　　　　　　　　　　　　　　　　　　　　　　수행시 입는 예복이
을 응시하고 있다. 오스카 와일드에게는 실례가 되겠지만, 이 감 　 나 긴 겉옷의 총칭
상적인 인물상에 웃지 않으려면 돌로 된 심장을 갖고 있어야만 할 것인데,
평론가 리처드 코크는 '이상할 정도로 창백하고 다이애나가 지녔던 카리스
마가 결핍'된 것으로 이 조각을 평했다.[43]

　　이 작품이 리버풀에서 전시되었을 때, 기독교도이자 가수인 클리프
리처드, 지역 주교, 전직 국회의원과 평론가들이 격분했다. 조각과 전시회

는 "철저하게 거슬리며, 보잘 것 없고, 저속함의 발휘이며, 품위 없고, 천박하고, 무의미하고, 공허하고, 유치하다……. 예술가들은 수치심에 목을 매야 한다……. 그들은 기술적으로는 거인이 되었지만, 도덕적으로는 피그미다……. 영국 미술계는 통의 밑바닥을 긁어모으고 있다……. 인간의 정신에 대한 혐오스러운 불경이다"라는 비난을 받았다. 하지만 전시회의 물의를 빚은 부분에 대한 언론 보도는 참관을 증가시키는 긍정적인 효과가 있었다.

불만을 가진 사람들은 그 전시회가 내건 전제의 진실을 인정하기를 꺼리는 듯이 보였다.

유명인들, 슈퍼모델과 팝 스타들은 한때 성인들과 천사들이 그랬던 것처럼, 이제는 우상화되고 경배되고 있으며, 많은 사람들이 유명인의 무덤에서, 팝 콘서트에서, 클럽과 패션쇼에서 이들을 숭배한다……. 사람들은 이제 정신적인 완벽함보다도 육체적인 완벽함을 더 고민하고 더 가치 있게 여긴다. 영광은 명성이 되었고, 순수는 청춘이, 미덕은 돈이 되었고, 천국은 해변에서의 휴가가 되었다……. '천국'에서는 유명인들에게 영광이 주어지며, 매력적인 이들은 축복받는다……. 구원은 쇼핑몰에서 찾아지고, 낙원은 관광지의 리조트에 있다는 약속이 주어진다……. 전시회는 종교와 예술에서의 대중문화의 크로스오버를 보여주고 있다.

32. 〈마돈나로서의 다이애나〉(루이지 바기, 1999)

현대사회에 대한 이러한 묘사는 불쾌할지 모르지만 분명 사실이다. 이 전시회에 대해 좀 더 유효했을 반대는 아마도 유명인의 문화에 대해 공공연하게 비판하는 어떤 예술도 부재했다는 것일 것이다.

쿤스의 마이클 잭슨 도자기도 이 전시회에서 주목을 받았고, 이에 더해 스위스의 예술가 실비 플뢰리가 '글래머glamour'라는 글자를 아크릴로 쓴 커다란 벽그림, 러시아의 '뉴 아카데미'의 올가 토브렐루츠가 아기 같은

얼굴의 미국 영화배우 레오나르도 디카프리오를 그린 르네상스풍의 그림도 함께 나왔다(디카프리오는 1997년에 제작된 할리우드의 재난영화 〈타이타닉〉에서 가난한 젊은 예술가의 역을 맡았다.). 토브렐루츠는 컴퓨터를 동원해 과거와 현재의 이미지를 결합한다. 그녀는 디카프리오의 얼굴을 안토넬로 다 메시나가 1475년에 그린 성 세바스티안에 덧씌웠다. 오래된 초상화 속에서 그녀와 동시대 사람의 얼굴을 보는 것이 토브렐루츠가 원한 것이었다. 또 다른 부드러운 디카프리오의 초상화는 독학으로 공부한 미국의 카렌 킬림닉이 그렸다.

킬림닉(1955 출생)은 초기 작품이 너무 서툴렀던 나머지 어떤 미술학교도 그녀를 받아들이지 않았다. 이런 사실에도 불구하고, 그녀는 1990년대에 페이튼과 마찬가지로 국제적인 명성을 얻었다. 1992년에 그녀는 1960년대 영국 TV의 컬트 시리즈였던 〈어벤져스〉의 '헬파이어 클럽' 에피소드에 근거한 혼합매체의 설치작품을 만들었다. 이후 킬림닉의 글, 스케치와 그림들은 의도적으로 임시적이며 십대 소녀가 일기장에 끄적인 낙서와 닮아 있다. 디카프리오 외에도 킬림닉은 (깊이 파인 검은 드레스를 입은) 프린세스 디*, 모델인 트위기와 케이트 모스(영국의 화가 게리 흄도 패션 사진을 이용해 모스의 그림을 그렸다.), 영화 〈크러쉬〉(1993)의 스타인 앨리샤 실버스톤, 영국의 배우 휴 그랜트 등을 그렸다.[44] 조녀선 존스는 "킬림닉의 초상화가 정교회의 경배용 아이콘에 빗대어 모든 팬들의 광기—우리가 이 사람을 알고 있다는 환상—를 포착했다"고 한다.[45]

* 다이애나비의 애칭

유명짜한 스타와 예술가는 왜 서로를 탐하는가

미술평론가 에이드리언 설은 '천국'의 미술과 주장에 동조하지 않으면서, "그것(쿤스)이 얼마나 형편없이 조각되었는지, 그것이 얼마나 시원찮은지 혹은 핀업 팝 스타들과 패션모델들을 르네상스식 회화의 아이콘으로 변모시키려는 생각이 얼마나 효과가 없는 것인지를 아무도 알아차리는 것 같지 않다…… 나로서는 토할 것 같다"고 말했다.[46]

죽은 다이애나에 대한 또 다른 미술적인 반응은 영국의 화가 닐 브라운이 기획, 1999년 런던의 블루 갤러리Blue Gallery에서 열렸던 '다이애나의

33. 〈캠브리지의 학교에서 트위기〉(카렌 킬림닉, 1977)

신전Temple of Diana' 전시회였다. 트레이시 에민, 해리엇 기네스, 샨탈 조페, 저스틴 모티머, 애덤 낸커비스, 휴고 리트슨, 클라우스 웨너, 캐롤라인 영거, 앨리슨 잭슨(그녀의 그림은 3장에서 다루어질 것이다.)의 다양한 매체의 작품들이 전시에 포함되었다. 평론가 조너선 존스는 다른 약점을 벌충하는 아이러니를 지닌 잭슨의 작품을 제외하면 미술가들이 지나친 칭찬 일변도이며 작품들은 단조롭다고 생각했다. 그는 전시회가 '대중문화에 다가가려고 애쓴 나머지 자신들의 좁은 한계를 드러낸 예'라고 하였다.[47]

 다이애나라는 주제에 대한 좀 더 비판적인 접근은 2000년 3월 영국의 좌파 미술가인 존 키인(1954 출생)이 런던의 플라워즈 이스트 갤러리Flowers East Gallery에서 다이애나와 함께 더 부유하고 강력한 두 명의 남성—호주 출신의 언론 재벌 루퍼트 머독과 유명한 미술수집가 찰스 사치—의 그림으로 전시회를 열었을 때 나왔다. 그림에는 인물들의 머리와 어깨만이 그려졌는데, 키인은 사진을 자료로 이용했다. 많은 그림들은 마치 젖어 있는 그림에 판자의 모서리로 문질러놓은 것처럼 흐려보였고, 줄무늬가 가로로 들어가 있었다. 어떤 초상화들은 인물들이 눈을 깜박이는 모습을 보여주었는데, '단어 자체에 대한 말장난*에 의해 연상되는 가벼운 비난에서부터, 권력 투쟁에서 포기를 뜻하는 깜박임을 거쳐, 나약함과 심지어는 죽음까지도 연상시키는 감은 눈까지', 보는 이들이 다양하게 연상할 수 있게 했다.[48] 다이애나의 경우, 그녀의 감은 눈은 죽음이나 자신을 카메라의 플래시로부터 보호하려는 여인의 반응, 혹은 아래

* 'blink'라는 단어가 '눈을 깜박이다'라는 의미 외에도 '사실을 못 본 체하다', 또는 '무시하다'라는 뜻이 있음

34. 〈더 큰 죽임〉(존 키인, 1999)

로 눈길을 향한 그녀의 잘 알려진 시선을 의미할 수 있다. 〈무제〉(유채와 콜라주, 1999)라는 작품에서 키인은 환호하는 군중의 이미지에 둘러싸여 긴장한 표정의 다이애나를 그렸으며, 〈더 큰 죽임〉(캔버스에 유채, 1999)에서는 앞의 그림과 아주 유사한 모습의 다이애나를 눈을 뜨고 무자비한 표정을 짓고 있는 머독과 나란히 배치했다. 이런 병치와 전시회의 제목인 '살인하기Making a Killing'는 키인이 다이애나를 머독이 소유하고 이윤을 얻는 언론의 희생자로 생각했음을 알 수 있다. 사치는 그가 미술의 착취자인 관계로 전시에 포함되었다.49 키인은 한 기자에게 강력한 인물들을 그린 이유가 약간의 통제권을 뺏어오기 위한 것이라고 말했는데, "당신의 악마의 모습을 그리는 것은 일종의 부두교Voodoo의 행위다"라고 하였다.50

기념품 업계에서는 다이애나의 복제품 선글라스와 웃는 모습을 담은 장식용 접시 등 수많은 다이애나 관련 상품을 내놓았다. 런던의 인도음

식점에서는 발리우드Bollywood* 스타일의 다이애나 초상화를 내걸어 손님들의 구미를 돋우었다. D. 존 브라운이라는 화가는 다이애나가 묻힌 노샘프턴셔의 알솝Althorp 가족 사유지의 호수에 있는 섬을 수채화로 그려 〈다이애나—그녀의 마지막 휴식처〉라는 제목으로 팔았지만 작품 수준은 형편없었다. 1998년 7월에 이곳에서는 다이애나 박물관이 개관했는데, 그녀의 장난감, 성적표, 엘리자베스 에마뉴얼이 디자인한 우스꽝스런 웨딩드레스 같은 유품들이 전시되었다. 다이애나의 기념품이 박물관의 기프트 숍에서 팔리고 있지만, 찰스 스펜서 백작은 기념품들이 '고상한' 것들이라고 주장한다. 그는 알솝이 미국 테네시주에 있는 엘비스 프레슬리의 무덤인 그레이스랜드Graceland처럼 우스꽝스럽게 되는 것을 원치 않는다.51

하지만 다이애나가 죽은 지 2주년이 되자 그녀에 대한 흥미는 시들었고, 영국인들은 1997년의 감정적 흥분에 후회하고 있었다. 다이애나 황태자비 기념사업기금Diana Princess of Wales Memorial Fund은 하이드 파크에 정원을 조성하고 300피트짜리 상을 세우겠다는 계획을 포기했다. 대신에 낮은 수위로 물을 채운 80미터의 온화한 돌 해자를 미국의 조경 디자이너 캐서린 구스타프슨가 만들기로 결정했다. 또 왕립장미협회Royal Rose Society에서는 2001년 7월, 세인트 알반스St Albans에 다이애나를 기념하는 6에이커의 장미 정원을 2,000만 파운드의 돈을 들여 만들겠다고 발표했다.

다이애나가 죽고 난 후, 파파라치와 왕실에 관심이 있는 사람들과 언론은 찰스 황태자와 그의 연인인 카밀라 파커-보울스와, 이미 많은 젊은 여성들에게 동경의 대상이 되고 있는 잘생긴 윌리엄 왕자에게로 주의를 돌렸다. 윌리엄이 (이성애자임을 가정하여) 결혼을 한다면, 언론은 분명 다이애나의 생전에 그랬던 것과 똑같은 열광적인 반응을 보일 것이다.

셀러브리티 아트

오리지널 스케치와 회화, 프린트와 포스터의 형태로 제작된 많은 유명인들의 이미지는 현재 갤러리와 인터넷 경매를 통해 판매되고 있으며, '셀러브리티 아트celebrity art'라는 이름이 붙어 있다. 이런 작품들은 미술보다는 유명인에 더 관심이 있는 사람들이 구매한다. 스타일 면에서 대개 자연주의적이며 사진을 베낀 것으로, 미적인 가치는 떨어진다. 이런 이미지들을 만드는 사람들에는 스캇 베이트맨, 마이클 벨, 에런 바인더, 리처드 호킨스, 존 헐, 클로드 줄리언, 신디 맥클란, 매릴린 마이클스, 론 수치우 등이 있다. 미국의 마이클 벨은 프랭크 시내트라와 엘비스의 초상화를 포함한 '셀러브리티 프린트' 시리즈를 내놓았는데, 그는 한때 뉴욕의 '갱 중의 스타'라고 불렸던 감비노 가문의 보스였던 존 고티를 그리기도 했다. 벨은 그의 미술 작품이 이 '영예로운 사람'을 기리는 것은 고티의 지지자들에게 도움을 주

고, 그가 '공정한' 새 재판을 받도록 도와주려는 것이었다고 주장한다(고 티는 몇 번의 살인으로 1992년 재판을 받고 여러 차례의 종신형을 선고받 았으며, 2002년에 감옥에서 죽었다.). 벨이 실제의 갱과 허구의 갱을 구분 하지 않는 것은 흥미로운데, 그는 알 파치노를 대부로, 로버트 드 니로를 굿 펠라Goodfella*로, 제임스 갠돌피니를 유명한 TV 범죄 드라마 〈소프 라노 가문〉의 스타인 토니 소프라노Tony Soprano로 그렸다. 물론 대 부분의 대중매체 소비자들에게는 사실과 허구와 실화소설은 나란히 존재 하는 것처럼 보이고, 차이는 무시해도 좋은 것으로 여겨진다.

* 갱 또는 범죄조직의 일원

유명인의 유품과 기념 성지

예술과 종교, 스타문화는 세 개의 분리되고 독립적인 영역이 있는 것처럼 보이지만 실제로는 서로 겹친다. 성스러운 인물들과 우상숭배(숭배 물과 관련되거나 이를 나타내는 물체의 숭배), 정기적인 방문과 순례, 촛불 행진 같은 의식을 필요로 하는 숭배물에 바쳐진 사원과 성지의 존재, 그리 고 몸에 숭배물의 이미지나 상징을 걸치는 것 등이다. 대부분의 예들이 기 독교에서 파생된 것이기는 하지만, 세계 도처의 많은 종교와 종파의 특징이 므로 보다 광범위하게 적용될 수 있다. 얀 쾨눗과 로건 P. 테일러는 록 뮤직 과 종교 사이에 겹치는 주제들을 상세하게 조사해온 작가들이다.[52]

황홀경은 많은 사람들이 모인 종교 집회나 록 뮤직 콘서트에서 혹은 스포츠 경기를 관람하는 중에 경험될 수 있다. 미국의 흑인문화에서 가스펠 송 부르기와 교회의 예배와 관련된 음악은 팝 뮤직에 심오한 영향을 끼쳤다. 미술작품은 일반적으로 다수의 관객보다는 개인과 소규모의 그룹을 대상으로 하는 것이지만, 많은 작가들은 조용하고 존경심에 찬 미술관의 분위기를 교회와 비교해왔다(행위예술 방식을 전문으로 하는 미술가들은 자신들의 작품이 충분히 대중적이라면 다수의 관객에게 다가갈 수 있다. 로리 앤더슨이 그 예인데, 그녀는 극장의 관객에게 무대 공연을 하고 베스트셀러 앨범을 발매하였다.). 수백만 명이 일요일에 교회의 예배보다는 미술관을 선택하고 예술에서 종교의 초창기의 신자들이 경험했던 정신적인 경험을 찾는다. 물론 어떤 미술관에는 이전에는 교회에 놓여 있던 제단 뒤편에 걸려 있던 장식이나 성화들을 전시하고 있기도 하다.

예술의 영역에서 기독교의 성인과 순교자들의 숭배에 해당하는 것은 반 고흐, 칼로 같은 죽은 화가들에 대한 숭배다. 치료자나 예언자들은 요제프 보이스나 이브 클랭 같은 예술가—샤만이 된다. 유명인 문화의 영역에서 보면 숭배의 대상은 인기 연예인들로, 특히 젊은 나이에 죽은 사람들이다. 이들의 그림과 조각상의 매력과 힘은 이미 논의되었다. 이런 초상이나 조각상들은 분명히 가톨릭교회에서 찾아볼 수 있는 예수, 마리아 혹은 다른 성인들의 성화와 닮아 있다. 고도로 양식화된 성화의 특성은 워홀(가톨릭 신앙을 신봉했다)이 그린 매릴린 먼로와 줄리언 오피의 블러 같은 유명인

들의 단순화된 이미지와 일치한다. 1993년, 캐슬린 콘딜러스(1948 출생)는 먼로의 이미지와 비잔틴 양식에서의 마돈나와 아기 예수의 이미지를 결합시킴으로써 교회의 아이콘과 미디어의 아이콘과의 관련을 분명히 밝혔다.

일류 스포츠 선수들의 열성적인 팬들은 선수들을 신처럼 공경한다. 예를 들어 맨체스터 유나이티드의 팬들은 프랑스 출신의 에릭 칸토나(1966 출생)를 '신' 혹은 '에릭 왕'이라고 부를 정도였다. 칸토나는 재치는 있지만 화를 잘 내는 스트라이커로, 팀에서 1992년에서 1997년까지 활약했다. 그는 추상화를 그리기도 했고 철학자에 시인이 되고 싶어 했다. 그는 영국 축구에서 은퇴한 후 영화 연기와 비치 풋볼에 눈을 돌렸으니 르네상스맨이라 할 만하다. 맨체스터의 화가 마이클 J. 브라운(1963 출생)은 팬들의 길거리에서의 농담과 과장에 영감을 얻어 〈게임의 기술〉(1997)이라는 큰 유화를 그렸는데, 붉은 토가toga[*]를 입은 칸토나는 부활한 예수처럼 그려졌다. 스케치와 특별히 찍은 사진에 근거한 그림은 피에로 델라 프란체스카(〈부활〉, 1472경)와 만테냐(〈시저의 승리〉, 1486경)의 유명한 이탈리아 르네상스 시대의 두 작품을 모방한 포스트모던한 혼성작품이다. 로빈 깁슨은 이렇게 평했다.

* 고대 로마 시대의 겉옷

사람들에게 인식된 칸토나의 신성함과 함께, 그림의 알레고리는 (축구 용어로) 죽음보다도 더 나쁜 운명—셀허스트 파크Selhurst Park에서 야유하는 팬을 걸어찬 것 때문에 1년간의 출장정지를 받은 것—을

35. 〈게임의 기술〉(마이클 J. 브라
운, 1997)

겪은 후 의기양양하게 돌아와서 1995~96년 시즌에 맨체스터 유나
이티드의 불행을 만회한 것을 구체적으로 언급하고 있다. 피에로의
그림에서의 무덤을 지키고 있어야 했을 잠자는 보초병들은 좀 더 주
의 깊은 칸토나의 팀 동료들—필 네빌, 데이비드 베컴, 니키 버트와
게리 네빌로 바뀌었다……. 브라운은 줄리어스 시저를 팀의 감독인
알렉스 퍼거슨(오른쪽 위의 배경에 자리하고 있다)으로 바꾼다. 한

편으로 보면, 이 그림은 오늘날의 축구선수들에게 주어지는 지나친 찬사에 대한 정교한 풍자다……. (하지만) 어떤 단순한 풍자도 브라운이 이 그림에 들였을 수백 시간의 작업 시간과 분명하게 드러나는 칸토나와 예술의 전당의 두 개의 걸작에 대한 그의 진정한 존경심만큼 가치가 있지는 않을 것이다.[53]

브라운의 하이퍼리얼한 그림에서 인물들은 정적이며 시대 의상을 입고 있다. 따라서 축구경기나 칸토나의 공을 다루는 기술 같은 것에 대한 묘사는 없다. 이 기묘하고 조소하는 듯한 유화는 1997년 4월 맨체스터 시립미술관Manchester City Art Gallery에서 처음 전시되었는데, 어떤 기독교의 지도자들은 칸토나를 그리스도처럼 그린 것 때문에 불쾌하게 생각했고, 그림은 '품위 없고' '우상숭배적'이라는 비난을 받았다. 어떤 기자는 '한낱 운동선수를 신격화하는 것'은 '퇴폐적인 시대'의 표시라고 생각했다. 브라이언 애플야드는 현대의 위기—영웅의 종말—와 예술의 위기를 동일시했고, 따라서 브라운은 아이러니에 의존하여 역사적인 이미지에서 차용을 한 셈이다.[54] 퍼거슨 감독은, 축구선수들은 '대중의 영웅'이라고 주장하며 그림을 옹호했다. 3년 후 런던의 국립초상화갤러리에서 그림이 전시되었을 때, 맨체스터의 '붉은 악마the reds'들이 이곳을 방문했다. 그들은 이 그림에 찬탄하고 분석을 했지만, 전시된 다른 그림에 대해서는 거의 신경을 쓰지 않았다.[55] 이 그림은 칸토나가 소유하고 있고, 그림 값으로 7만 5,000파운드를

유명짜한 스타와 예술가는 왜 서로를 탐하는가

지불했다는 소문이 있다.

　　역사에서 어떤 때 그리고 아직도 특정한 종교에서는 신들을 묘사하는 것은 금지되어 왔고, 우상파괴가 있기도 했다. 이런 현상들에 대한 이유의 하나는 분명히 누군가가 어떤 이미지를 받들어 모실 때, 숭배되는 대상이 (현대미술관에 있을 때처럼) 물체 그 자체인지, 그것이 나타내는 사람인지 확실하지 않다는 사실 때문일 것이다. 종교적 아이콘과 유명인의 이미지 사이에 공통된 것은 이것들이 묘사된 사람에게로 향하는 수단이나 매개로써 보는 이와 숭배의 대상을 가까이 이어준다는 믿음이다.

　　성인들의 유품을 수집하는 것이 중세기독교의 특징이었다. 유품에는 예수가 못 박힌 십자가의 조각들, 천 조각Veronicas에 그려진 예수의 얼굴, 그의 시체를 감쌌던 튜린Turin*의 성의, 성인과 순교자들의 피와 뼈 등이 있다. 유품들은 특별히 디자인된, 보석으로 장식된 성물함에 * 이탈리아의 도시 토리노

넣어졌다. 유품들이 많은 순례자들을 끌어모아 수입을 증가시켰기 때문에 성당을 맡고 있는 성직자들은 중요한 유품을 모으는 데 신경을 썼다(순례가 중세의 관광산업이었고 유물 보관소는 공공미술관과 박물관의 선구자라는 주장도 있다.). 순례자들은 종종 봉헌제물(맹세 혹은 신의 개입에 대한 감사의 결과물)로 보석이 박힌 기념품들을 남겼고, 캔터베리 대성당을 방문하는 사람들은 (순교자 성 토머스의 피와 닿았다는) 성수가 든, 주석으로 만든 지갑 모양의 병을 기념으로 사서 집으로 돌아갔다. 사람들은 성수병을 몸에 지니고 다녔다. 대부분의 기독교인들에게 십자가에 매달린 그리

스도상이나 십자가 그 자체는 강력한 상징이었고, 많은 사람들이 자신의 신앙을 알리고 개인의 안전을 비는 뜻에서 작은 십자가를 목에 걸었다(가톨릭신자로 자랐던 팝 가수 마돈나는 교회의 입장에서 보자면 많은 죄를, 그것도 한꺼번에 여러 가지를 지은 셈이다.). 스타의 팬들도 자신의 우상이 그림으로 프린트된 티셔츠나 문신을 하고 가슴에 배지를 달아 장식을 한다.

신자들은 성화나 유품에 접촉하는 것이 도움이 된다고 생각했는데, 이런 물건이 기적과 관련이 있고 건강과 보호의 힘을 갖고 있다고 믿었기 때문이다. 오늘날도 아프거나 불구인 가톨릭신자들이 치유의 희망을 품고 루르드Lourdes*를 방문하고 있다. 실제로 해마다 가톨릭국가에서는 피를 흘리거나 눈물을 흘리는 등의 이상한 징조를 보여주면서 기적을 행하는 것으로 믿어지는 조각상에 관한 언론의 보도가 있기도 하다.

스타와 관련된 물건들은 옷, 편지, 악기 같은 스타의 개인 물품에서부터 화가의 경우에는 붓, 튜브에 담긴 물감, 팔레트와 이젤 등이 포함된다. 이런 물품은 권위 있는 경매장에서 팔리고 팬들이 열심히 수집해서 개인의 소장품으로 보관되지만, 하드록 카페Hard Rock cafes, 명예의 전당, 기념관, 그레이스랜드 같은 세속적 성지 같은 공공장소에 전시되기도 한다. 예술가의 경우, 성지에 해당하는 것이 예술가의 집이나 스튜디오로서, 그가 죽은 후에는 그대로 보존되어 관광명소가 되기도 한다.

1999년의 '천국Heaven' 전시회에서는 실제로 스타의 물건들이 전시

되었다. 영화 〈수잔을 찾아서〉(1985)에서 마돈나가 입었던 보석, 플라스틱 장난감, 메달로 장식된 뷔스티에bustier*, 마이클 잭슨이 1984년 그래미 시상식에서 꼈던 반짝이는 보석이 달린 장갑 등이 나왔다. * 속옷과 비슷한 여성의 상의

또한 1993년에 미국의 화가 제프리 밸런스가 만든, 엘비스의 땀이 묻었다고 말해지는—엘비스는 스카프를 관객들에게 던지곤 했기 때문에 사람들은 그의 신체의 흔적을 소유할 수 있었다—세 장의 새틴 스카프 같은 가짜 유품도 있었다(재미있는 것이 밸런스는 루터교 신자로 자라났지만, 원래 마르틴 루터는 이런 유물 숭배에 대해 반대했었다.). 중세에도 많은 가짜 유물들이 있었으므로, 오늘날 스타의 가짜 유물이 있는 것도 당연하다.

스타들이 입었던 무대의상은 특히 유명하고 수집가들이 열심히 모은다. 예를 들어, 게리 할리웰이 진저 스파이스Ginger Spice였을 때 입었던 유니언 잭 미니 드레스는 1998년 런던에서 열린 자선 경매에서 3만 6,200파운드에 팔려 지금은 라스베가스의 하드록 호텔의 소장품이 되었다. 엘비스가 살이 찌고 인기가 떨어져가던 1970년대에 입던 높은 목 컬러에 넓은 벨트, 판탈롱 스타일의 바지가 달린 키치스러운 백색의 보석이 박힌 내리닫이 옷은 아직도 사람들이 많이 찾는다. 할리우드의 빌 벨루가 60벌 이상의 엘비스의 수트를 디자인했고, 그 중 많은 옷들이 그레이스랜드에 보존되어 있다. 1992년, 알렉산더 가이(1962, 스코틀랜드 출생)라는 화가가 부풀어 있고 속은 비어 있는, 십자가에 달린 그리스도의 모습으로 걸려 있는 엘비스의 옷을 그렸다(아마도 엘비스의 몸은 벌써 천국에 도달했을 것이라는 추

측이 가능하다.). 손이 있어야 할 곳에서 핏방울이 떨어지고 있다. 이 유화에는 〈십자가형〉(1992)이라는 제목이 붙여졌다. 물론 일부 기독교인들은 엘비스의 수난(그의 예술가로서의 타락과 42세의 나이로 음식과 마약 때문에 일찍 죽은 일)을 그리스도의 수난과 동일시하는 것은 신성모독, 아니면 적어도 악취미라고 여겼다.

'천국'에는 랠프 번스가 그레이스랜드에서 열린 기념일 행사에 몇 번 참석해 찍은 기록사진들도 전시되었다. 사진을 보면 일부 엘비스의 팬들이 엘비스의 마네킹을 갖고 있으며, 어떤 팬들은 꽃을 갖다 놓고 촛불을 켜고 밤을 새거나 엘비스의 얼굴이 새겨진 티셔츠를 입고 기념비의 벽에다 글자를 새기거나 엘비스에게 보내는 메시지를 적거나 혹은 엘비스를 흉내 내는 것을 알 수 있다.

기록영화 제작자 가이 길버트는 2000년에 BBC2 TV를 위해 죽은 록스타들의 광적인 팬들을 주제로 영화 시리즈를 제작했다. 이들은 스타들이 죽은 장소나 무덤, 세속적 성지라 할 만한 장소를 방문해 그들을 받든다. 그는 영국과 미국에서 17개 장소를 촬영했다. 록 스타와의 동일시는 팬이 나이가 어릴 때 일어나며, 스타의 음악과 외모가 주는 미적, 정서적 충격에 대한 반응이다. 스타가 죽고 나면, 그 경험은 음악이나 비디오를 통해 재생할 수 있지만, 스타의 부재는 그러한 순간이 노스탤지어와 슬픔으로 약간은 달라짐을 의미한다. 길버트에 관한 기사에서 팀 커밍은 다음과 같이 말했다.

유명짜한 스타와 예술가는 왜 서로를 탐하는가

36. 〈십자가형〉(알렉산더 가이,
1992)

팬들이 느끼는 것은, 내 생각에는 감정 중에서 가장 기본적인 것으로, 가버린 것과 다시는 돌아오지 않는 것에 대한 슬픔이다……. 그리고 그들의 우상의 음악에서 듣는 것은 타오르는 덤불[*]에서 나오는 소리이며 오래되고 영원한 무엇이다. 스타들의 노래를 가이드 삼아, 충실한 팬들은 자신을 젊게 유지하고 그들의 꿈을 유지하기 위해 존경을 표하러 오는 것이다.[56]

일부 헌신적인 팬들은 집에다 스타에 대한 개인적인 성지shrine를 만들기도 한다. 캘리포니아의 미술가 조앤 스티븐스(1933 출생)는 〈엘비스에 대한 오마주〉(1991)라는 7피트의 혼합매체로 아상블라주, 제단, 사당을 만들었다. 그는 작품을 어떻게 만들게 되었는지에 대해 다음과 같이 말한다.

제단은 1960년대의 TV 캐비닛과 그 위에 놓인 외양간 앞에서 소 떼(관객을 가리키는 것일 수도 있고 엘비스가 '실제로는 농장에서 자란 소년'이었음을 시사한다.)에게 노래를 하고 있는 엘비스의 흑백사진이다. 또 제단은 45rpm 골드 레코드에서 나오는 빛으로 밝혀져 있다……. TV의 손잡이를 돌리면 〈러브 미 텐더〉를 읊조리는 엘비스의 목소리와, 오래된 33장의 스크래치가 난 레코드에서 따온 계속 돌아가는 테이프에 녹음된 다른 노래들이 나온다. 이런 주제에 관심을 갖게 된 이유는 집 근처의 중고가게에서 나에게 전화를 걸어

엘비스와 관련된 물건들이 나왔는데 관심이 있느냐고 물었기 때문이었다. 난 가게에 가서 멕시코제의 엘비스의 석고상을 샀다. 엘비스가 나와 같은 세대이기는 했지만 난 그리 열성적인 팬은 아니었다. 나는 풍자적인 표현을 해보기로 마음을 먹었는데, 회색빛 먼지에 덮인 거짓 영광 같은 것을 생각했다. 하지만 작업을 하면서 분위기를 내기 위해 오래된 레코드를 들었다. 나는 엘비스의 마력에 압도되었다. 그 마력은 작품을 사로잡고 있는데, 작품은 아직도 풍자로 읽혀질 수 있다. 천사가 그와 함께 노래하고 있고, 항아리에서는 보석이 떨어지고(그가 누렸던 부를 상징한다), 비명을 지르는 소녀들이 발치에 있다……. 하지만 결국에는 원래의 의도와는 상관없이, 작품은 〈엘비스에 대한 오마주〉가 되었다.[57]

스티븐스의 아상블라주는 1994년의 '엘비스+매릴린: 2×불멸 Elvis+Marilyn: 2×Immortal' 이라는 순회전시에 포함되었고, 비평가들의 찬사를 받으며 《뉴욕 타임스》 일요일판의 예술과 여가 섹션에 사진이 실렸다.

어떤 미술가들은 그들이 그리는 스타의 팬인 척하지만, 어떤 이들은 진정한 추종자들이다. 호주 출신으로 현재 뉴욕에 거주하고 있는 미술가 캐시 테민(1968, 시드니 출생)은 TV 연기자이자 팝 가수인 카일리 미노그가 국제적으로 잘 알려진 연속극 〈이웃들〉에 출연했던 1987년부터 그녀의 팬이 되었다(테민과 '팝의 공주' 인 미노그는 동갑이다.). 2001년 시드니에서

37. 〈엘비스에 대한 오마주〉(조앤 스
 티븐스, 1991)

열렸던 '예술>음악: 록, 팝, 테크노Art>Music: Rock, Pop, Techno' 전시회를 위해, 테민은 〈나의 카일리〉라는 밝은 분홍색의 설치작품을 만들었다. 여기서 카일리가 나온 잡지, 책, 그림퍼즐, CD, 사진, 가구, 거울 타일, 양탄자, 인조모피 등 십대 소녀의 방을 연상시키는 것들을 집어넣었다. 비디오 모니터에서는 카일리의 뮤직 비디오가 나왔고, 그녀에 관한 웹사이트와 연결된 컴퓨터에서 관람객들은 그녀의 주간 스케줄을 확인할 수 있었다. 테민은 수많은 다양한 포즈와 의상의 카일리를 묘사한 펠트pelt*로 만든 평면 패널도 전시했다(카일리는 마돈나만큼이나 그녀의 이미지를 자주 바꿨다.). 테민은 섬유업에 종사했던 배경을 가진 덕분에 '부드러운 조각soft sculpture'의 예를 만들어냈다. 큐레이터 수 크레이머는 '팬이 된다는 것은 좋아하는 사람에게 투영된 자신을 보는 일에 관한 것'이라고 한다. 하지만 테민의 경우 자신의 주제에 관해 비평적인 거리가 부족한 것이 문제가 되는데, 억제된 성장의 예라고나 할까?

> * 양털에 습기나 압력, 열을 가해서 만든 천 모양의 물질

카일리에게 헌정된 아낌없이, 삽화를 넣은 책이 1999년에 나왔는데, 여기에도 많은 미술가들이 기고를 했다. 예를 들면 팀 노블, 수 웹스터, 피에르 에 질, 볼프강 틸만스와 샘 테일러-우드 등이다.[58]

위의 논의를 본다면, 불가지론자와 무신론자들은 마술, 종교, 미신, 주술이 합리주의, 과학, 세속주의 때문에 모두 쇠퇴하고 있다고 생각하겠지만, 이런 것들은 단지 미술과 스타문화의 영역으로 대치되어 온 것이 분명하다.

<div style="text-align: right">

3

포스트모던 사회의 시뮬라시옹과
스타

</div>

　　팬들은 그들의 우상을 모방하는 것을 즐긴다. 스타들처럼 입고 보디 랭귀지와 무대에서의 공연을 따라한다. 이런 팬들은 때로 '트리뷰트 아티스트tribute artist'라고 불리어진다. 특정한 우상을 흉내 내는 사람들는 모여서 누가 가장 비슷한가 경쟁하기도 한다. 엘비스도 한 때 자신을 흉내 내는 시합에 몰래 나갔지만 우승은 못했다고 한다! 현재 3만 5,000명 정도의 엘비스 모방자들이 있는 것으로 추산된다. 시카고에서 활동하는 미국의 미술가이자 사진작가인 패티 캐럴(1946 출생)은 한 때 엘비스의 팬이었다. 1990년대 초에 엘비스 모방자들을 사진으로 기록해서 다중영상 패널에 컬러 프린트를 전시했다. 그 예가 '엘비스+매릴린: 2×불멸' 전[1]에 포함되었다.

　　1999년 5월, 두 명의 유럽 출신 사진기자가 3주일 동안 엘비스의 점프 수트를 입고 케이프를 두른 채 '엘비스와 프레슬리'란 이름으로 미국을 횡단했다(이들은 그레이스랜드도 방문했다.). 로버트 후버(1969, 벨기에 출생)가 '엘비스' 역을 맡았고, 스티븐 반플레터런(1972, 스위스 출생)이 '프레슬리' 역을 맡았다. 이들은 여행 중 서로의 모습을 사진으로 촬영했다. 이 사진들은 이후 미술관에서 전시되었고 책으로 출판되었다.[2] 후버는 자신이 노래도 못하고 춤도 못 추는 모방자를 흉내 냈으므로 '가짜 중에 최

악'이었다고 털어놓았다. 이런 기묘한 퍼포먼스와 여행 목적은 두 명의 엘비스의 출현에 대한 미국 대중의 반응을 살펴보고 기록하기 위한 것이었다.

앞에서 미술가들에 대한 많은 전기영화가 언급되었다. 이런 경우, 배우들은 그 삶이 영화화되고 있는 미술가들을 모방하라는 주문을 받는다. 영화와 록 스타들이 모방되는 것과 비교해볼 때, 미술가들을 흉내 내는 사람들의 경우는 드물다. 하지만 이런 사람들이 있기는 하다. 예를 들면, 롱아일랜드 폴록-크라스너 하우스&연구센터Pollock-Krasner House and Study Center on Long Island의 소장인 헬렌 해리슨은 청바지에 담배를 피우면서 친구들과 카메라에 둘러싸여 폴록의 옛날 집을 방문하는, 폴록과 같은 옷차림의 남자들을 주기적으로 목격했던 것을 전한다. 해리슨은 폴록을 흉내 내는 보디랭귀지와 사진촬영에서 폴록 흉내 내기가 진행중임을 확신했다. 그녀의 목격담은 폴록의 미술과 생애를 찬사하는 글모음집에서 찾아볼 수 있다.[3]

모습이나 목소리가 흡사한 사람들을 전문으로 하는, 대도시의 연예기획사에 등록되어 있는 전문적인 모델들도 있고, 이들은 개인 파티, 기업의 컨벤션, 광고에서 유명인들을 흉내 내며 살아간다. 일부 얼굴이 흡사한 사람들은 자신의 웹사이트도 만들어 놓는다. 예를 들면 크리스 아메리카 Chris America(예명)는 마돈나 흉내를 내는 사람이다. 비슷하게 생긴 사람들을 고용하면 그들이 흉내 내는 스타보다 비용이 훨씬 적게 들지만, 조지 W. 부시와 비슷한 사람은 현재 실제 미국 대통령보다 시간당 돈을 더 많이 번다고 알려져 있다.

점차적으로 유명인을 흉내 내는 사람들은 그들 나름으로 알려지고 연예인으로서 가치가 평가된다. 인터내셔널 셀러브리티 이미지사International Celebrity Images의 매니저인 재나 주스는 이런 사람들의 인기를 "실제든 가짜든 이건 단지 유명인의 아우라aura일 뿐이다. 고객들은 판타지를 사는 것이다"라고 설명한다.[4] 비어 포겔먼은 유명인을 흉내 내는 사람들 중에서도 잘 알려진 사람들을 기록한 두 권의 책을 썼는데(참고문헌 참조), 이들은 유명인 모방자와 트리뷰트 아티스트 국제 길드IGCITA International Guild of Celebrity Tribute Artists라는 직능단체를 조직했다.

미술가들도 유명인사들을 모방하고 싶은 욕구에서 자유롭지는 않다. 이 장에서는 두 가지 예를 다룰 것인데, 한 명의 미국인과 한 명의 일본인이 언급될 것이다. 바로 신디 셔먼과 야스마사 모리무라다. 영국의 예술가인 앨리슨 잭슨의 작업도 언급될 터인데, 자신의 사진과 필름에서 유명인을 흉내 내는 사람들을 다루기 때문이다.

누가 진짜 신디 셔먼인가

셔먼(1954, 미국 뉴저지 글렌 리지 출생)은 뉴욕주립 대학교 버펄로 캠퍼스에서 회화와 사진을 공부했다.[5] 그녀의 스승 중 한 사람은 유명한 연출 사진가인 레스 크림스였다. 미술대학 시절, 그녀는 자화상을 그렸고 대

중매체의 이미지들을 카피했다. 1975년, 그녀는 〈무제 A−E〉라는 다섯 장의 사진을 만들었는데, 이는 그녀의 앞날을 예견하는 것이었다. 사진은 머리에서 어깨까지의 자화상이었지만, 각각의 사진에서 셔먼은 다른 얼굴 표정을 지으면서 다른 분장과 헤어스타일에 모자를 썼다. 학생 시절에 그녀는 또한 헌옷을 구입해 다양한 인물로 차려입고 외출하는 것을 즐겼다. 그녀의 예술을 특징짓는 외모와 아이덴티티의 변화, 차려입고 카메라 앞에서 포즈를 취하는 행위는 매우 일찍부터 형성되었다.

　　물론 셔먼은 나중에 1977년에 뉴욕에서 시작하여 1980년에 완결한 〈무제 영화스틸 사진〉이라는 제목의 69장의 흑백사진으로 미술계에서 유명해졌다. 이 사진들은 1950년대 할리우드의 B급영화, 멜로드라마, 느와르 필름, 유럽의 예술영화들의 홍보용 사진에 기초한 것이었지만, 현존하는 영화스틸 사진을 그대로 모방한 것은 아니었고, 셔먼이 다른 의상과 세팅에서 맡은 특정한 여배우들을 흉내 낸 것도 아니었다. 이미지는 어떤 특정한 분위기와 전조와 미스터리의 느낌과 중단된 이야기를 떠올리게 했다. 셔먼이 흉내 낸 가상의 여배우는 어떤 바닷가 사람들의 눈에 띄지 않는 곳에 있는 멋진 신인스타, 길들여진 섹시한 말괄량이, 매력적인 도서관 사서, 얼음처럼 차가운 세련된 도시 여성, 하층계급의 정열적인 여인, 도시의 밤에 홀로 있는 금발의 여인들이었다. 이 여성들은 언제나 혼자이고 자주 지루해하거나 생각에 잠겨 있거나 소극적이거나 불안에 차 있었다.

　　지시대상의 모호함과 별로 알려주는 게 없는 〈무제〉라는 제목은 셔

유명짜한 스타와 예술가는 왜 서로를 탐하는가

먼이 보는 투사력, 즉 그들이 이미 갖고 있는 영화적 지식을 구속harness하기를 원했다는 것을 보여준다. 영화팬들은 정신적으로, 감정적으로 멜로드라마의 인물들의 역과 자신을 동일시한다. 어떤 사람들은 영화관을 떠나면서 영화에서 그들이 찬미했던 스타와 패션을 모방한다. 셔먼의 대답은 영화적인 판타지와 욕망을 다시 실행하는 것이었고, 이에 따라 사진이라는 도구로 이를 기록하는 것이었다. 앤 프리버그는 "셔먼의 작품에서 보는 이들은 유명인을 인식하는 것이 아니라 유명인의 코드를 인식한다"고 말했다.6

하지만 1982년에 셔먼은 매릴린 먼로라는 잘 알려진 배우를 흉내냈다. 마루에 무릎을 꿇고 앉은 진과 셔츠의 캐주얼한 차림의 모습이었다. 이어서 나온 사진은 독일의 카셀에서 열린 로렌초 세브레로의 오페라 〈매릴린〉의 공연에서 포스터로 사용되었다. 사진은 영국의 포스트모던 잡지인 《ZG》(Zeitgeist의 줄인 말)의 《욕망》호의 표지사진으로 나왔다.7

앞서 설명한 것처럼, 마돈나는 셔먼의 작품에 상당한 관심을 갖고 이에 비유될 만한 카멜레온적인 노력을 기울였다. 컬러사진인 〈무제 #131〉(1983)에서, 셔먼은 마돈나에게 영향을 주었을 것 같은 옷차림을 하고 있다. 그녀는 금색에 주름이 잡힌 원뿔형의 가슴장식이 있는 코르셋 모양의 드레스를 입었는데, 이는 마돈나가 1990년 〈금발의 야망〉 투어 당시에 입었던 것과 유사하다. 장-폴 고티에(1952 출생)가 마돈나의 의상 디자이너였다.

영화스틸을 모방한 그녀의 사진들은 부주의한 프로세스, 과도한 노

출, 부정확한 초점 등의 기술적인 결함으로 비판받기는 했지만, 대중의 지
대한 관심을 낳았고, 큐레이터, 미술중개상, 수집가들과 출판사들의 인기를
끌었다. 초기의 성공 이후, 셔먼은 몇 개의 중요한 작품 시리즈를 제작했다.
대형 컬러사진으로 동화, 패션, 포르노그래피, 호러와 미술에 기초한 작품
들이었고, 비평가들로부터 엇갈린 평을 받았다. 1989년에서 1990년에 이르
는 미술사의 초상화에는 카라바지오, 장 푸케와 라파엘의 특정한 회화에 기
초한 사진들이 포함되었다. 여기에서 셔먼은 세 화가가 묘사했던 인물들,

즉 바카스와 멜룬의 성모, 라 포르나리나의 의상과 머리 스타일을 했다. 이 특정한 시리즈는 모리무라가 1980년대에 했던 유사한 프로젝트(아래 참조) 때문에 여기서 언급한다. 후일의 사진에서 셔먼은 자신의 신체보다는 가면과 보철용 마네킹을 사용했다. 실제 그녀는 사진에서 점차 자신을 제거했다. 연출된 장면은 셔먼이 비판적인 평론가들과 관객들을 혼란시키려고 함에 따라 점점 더 정교하고 그로테스크하고 외설스러워졌다. 오랫동안 영화에 대해 매력을 느끼고 있던 셔먼은 1997년 〈오피스 킬러〉라는 공포영화를 감독해 그 결실을 맺었다. 그러나 영화는 우호적인 평을 받지 못했다.

유명인에 대한 셔먼의 회화적인 모방은 많은 비평적인 언급을 낳았는데, 그 정치적인 의미에 관해 복잡한 말들과 다양한 의견들이 나왔다(작품들이 여성에 대한 성차별주의적 이미지들, 여성을 보는 남성적인 방식을 긍정하고 반복하는가, 혹은 이것을 전복하는가? 작품들이 여성의 힘을 무력화시키는가 아니면 여성에게 힘을 실어주는가?). 다른 표정과 역할을 실연하고 있는 여성들을 묘사한 까닭에 작품들은 페미니스트들과 은폐, 응시에 관심이 있는 사람들에게 특별한 흥밋거리였다. 그녀가 여성 창조자이면서 여성 주체였기 때문에 찬사를 들었다. 한 개인의 그렇게 많은 다양한 이미지에 접하면서 "누가 진짜 신디 셔먼인가?"하는 질문이 종종 나왔다(언론의 사진기자들이 찍은 초상화에서 셔먼은 보통 껍질이 없어진 달팽이처럼 어색하고 남을 꺼리는 듯이 보인다.). 셔먼 자신은 자신의 정체성은 하나의 자아가 아닌 여럿으로 이루어져 있다고 했다. 시골에 있는 자아, 프로페

셔널로서의 자아, 스튜디오에 있는 자아 등. 주디스 윌리엄슨은 보는 이에게 아주 많은 인물을 제공함으로써 셔먼은 자신의 정체성을 고정시키려는 어떤 시도도 손상시킨다고 주장했다. 네이딘 레먼은 셔먼에 대해 회의적으로 진술하면서, "비평가들이 셔먼의 작품을 '진정한 신디'의 전체성을 파괴적으로 부정하는 것 때문에 칭찬하지만, 그녀의 작품의 의미는 유명인 '신디'의 개념에 의존하고 있다"고 했다. 동시에 비평가들은 그녀의 '파괴'를 부분적으로 부정하면서, 독립적인 '미술가—천재artist-genius'로 신화화하고 창조적인 개인에 대한 모더니스트적 영웅화에 귀를 기울이고 있다.[8]

　　　셔먼의 사진들은 실제로 그녀의 내적인 존재를 드러내거나 그녀의 개인적인 삶을 노출시키지도 않는데(트레이시 에민의 미술은 그러하다), 그녀가 추구한 것이 극영화나 패션사진과 같은 미디어의 공적인 영역에 존재하는 여성의 이미지와 타입이었기 때문이다. 그녀는 한 때 "나는 사람들이 나보다는 자기 자신의 어떤 것들을 인식하도록 한다"고 말했다. 물론 개인적인 것과 공적인 것은 우리의 삶과 행동이 대중매체의 재현에 대한 우리의 경험에 좌우되기 때문에 어느 정도까지는 겹친다. 셔먼은 보는 이들 자신의 영향력과 책략에 대한 인식을 끌어냄으로써 많은 의견을 자극했고 시각적인 즐거움 외에 계몽을 제공했다.

유 명 짜 한　스 타 와　예 술 가 는　왜　서 로 를　탐 하 는 가

메이크업을 통해 허구의 인물로 탄생한 야스마사 모리무라

일본의 미술가 모리무라는 일본에서는 잘 알려져 있는데, 1951년에 오사카에서 태어나고 자라면서 작업을 해오고 있다. 1970년대 초반에 그는 교토 국제 디자인학교Kyoto International Design Institute와 쿄토 시립미술대학Kyoto City University of Arts에서 디자인을 공부했다. 1980년대 중반 이후부터, 그는 미술과 연예, 고급, 대중문화의 유명인으로 가장하는 데 즐거움을 느꼈다. 모리무라의 이미지는 '자화상'이라고 주장을 하지만 그의 얼굴은 전반적으로 무표정하고, 그가 역사적인 인물과 여배우로 차려 입고 자신의 성과 정체성을 바꾸는 것을 즐긴다는 것 외에는 그에 대한 개인적인 것들은 아무것도 드러내지 않는다. 모리무라는 자신이 아침에 일어날 때는 실제의 얼굴을 하고 있지만, 메이크업을 하고 나면 허구의 인물이 된다고 말했다. 그는 실제 자신의 얼굴보다는 가상의 얼굴을 훨씬 더 좋아하며, 외모의 변화가 내적인 자아를 바꾼다는 것, 즉 어떤 사람이 성직자의 옷을 입으면 그는 더 성직자처럼 느끼게 된다는 것을 믿는다.[9] 모리무라는 자신의 실체에 만족하지 못한 까닭에 다른 인물로 꾸며 실체를 벗어나려는 듯이 보인다.

그의 정교하고 세심한 재현에 관한 정보는 미술 복제와 글래머 사진에서 나온 것이었다. 세트를 설정하고 옷을 입고 대상으로 포즈를 취한 다음, 모리무라는 조수들의 도움으로 컬러사진을 통해 기록을 만들었다. 하지만 그는 자신을 사진가라기보다는 미술가로 여긴다(그는 또한 인기 있는

일본의 '프린트 클럽' 기계를 가지고 비디오와 조각, 이미지를 만들었는데, 이 기계는 사진부스와 비슷한 것으로, 사용자들이 자신의 얼굴을 유명인의 얼굴에 겹쳐나오게 하는 것이다.). 그는 1985년에 귀에 붕대를 감은 반 고흐의 유명한 자화상을 재현했다. 고흐는 파이프를 피우고 있었지만 모리무라의 버전에서는 파이프의 연기는 배경으로 그려졌다. 원작의 필법은 두꺼운 분장을 통해 재해석되었다. 무리무라는 "나는 내 얼굴에 나의 페인팅을 한다"라고 말했다. 그가 환영적인 게임illusionistic games을 즐기는 것은 분명하다. 그는 〈미술사로서의 초상화〉 시리즈로 반 고흐를 따랐다. 나중에 그는 마네의 유명한 그림인 〈올랭피아〉(1863)에서 창녀로 포즈를 취했고(그는 또한 배경에 서 있는 흑인 여성의 역도 맡았다.), 벨라스케스의 회화에서 인판타 마르가리타의 포즈를 취했다. 후자는 철사와 석고로 인형을 만들 필요가 있었는데, 인형 가운데 구멍을 만들어 머리를 넣을 수 있도록 했다. 이 시리즈에서 원작들이 연상되기는 했지만 새로운 요소들이 도입되었다. 예를 들면, 모리무라가 모나리자의 포즈를 취할 때, 그의 몸은 누드에 임신 중이었다. 마네의 〈폴리 베르제르의 바〉(1881~82)에서 술집 웨이트리스로 포즈를 취할 때, 몸은 나체에 팔짱을 끼고 있었다. 하지만 웨이트리스의 팔의 조각은 팔꿈치에서 잘려진 채 바에 놓여 있었다.

1990년대 초, 모리무라는 더 빠르고 더 쉬운 끼워넣기 방법을 찾아냈는데, 컴퓨터 그래픽을 조작하여 대가의 이미지에 자신의 얼굴을 첨가했다. 예를 들면 렘브란트의 〈툴프 박사의 해부학 강의〉(1632)에 그려진 아홉

명의 남자 모두에(해부 중인 시체까지 포함) 자신의 얼굴을 넣었다. 이런 반복은 명백히 동양인에 대한 서구인들의 인종차별주의적 견해, 즉 '아시아인들은 다 똑같이 생겼다'는 견해를 상기시키려는 목적이 있었다. 〈사이코보그〉(1991) 시리즈에서 그는 같은 기법을 사용했는데, 자신의 얼굴을 마이클 잭슨(호러 뮤직 비디오인 '스릴러'와 마돈나에 나왔던)의 이미지에 덧씌웠다.

2001년 여름, 일본의 하라 미술관Hara Museum은 50점 이상의 대형 사진과 비디오, 혼합매체 작품들로 구성된 새로운 모리무라 자화상 전시회를 개최했다. 이번에는 마돈나의 미술가이자 여성영웅 중의 한 사람인 프리다 칼로에게 바친 오마주였다. 모리무라의 미술사적 간섭은 서양의 미술적 전통의 지배에 대한 동양인의 재치있는 복수 쯤으로 간주할 수 있을 것이다.

1980년대 이후 모리무라의 사진은 개인전과 이탈리아, 호주, 일본에서 1999년과 2001년 사이에 있었던 '오드리 헵번: 여인, 스타일Audrey Hepburn: A Woman, The Style'과 같은 주제전을 통해 전 세계에 소개되었다. 유럽의 상류층 출신이었던 헵번(1923~93)은 1950년대와 1960년대에 가장 매력적이고 우아한 신예스타의 한 사람으로 꼽혔고, 아름답지만 가냘프고 장난꾸러기 같은 이미지로 잘 알려졌다. 모리무라는 파라솔을 들고 아주 큰 모자에 긴 드레스를 입은 헵번—〈마이 페어 레이디〉(1964)에서 엘리자 두리틀의 역으로 분장—을 흉내 냈다. 이 이미지는 모리무라가 바르도, 디트리히, 페이 더너웨이, 리타 헤이워드, 카트린느 드뇌브, 실비 크리스텔 등의 여배우

를 흉내 낸 1990년대의 〈여배우〉 시리즈의 일부였다. 또 그는 클레오파트라 역을 맡은 엘리자베스 테일러, 〈바람과 함께 사라지다〉(1939)에서 스칼렛의 비비안 리, 〈바바렐라〉(1968)의 타이틀 롤을 맡은 제인 폰다, 〈카바레〉(1972)의 샐리 보울즈 역의 라이자 미넬리, 〈택시 드라이버〉(1976)에서 어린 창녀 역을 맡은 조디 포스터를 흉내 냈다. 모리무라는 오사카의 거리에 조디 · 아이리스의 모습으로 나타나 행인들에게 유인물을 배포했다.

　　몇 장의 사진들은 미국 대중문화, 특히 할리우드의 대중문화가 지배하던 시기인 20세기에 미국의 가장 중요한 여배우의 한 사람으로, 모리무라가 손꼽은 스타 매릴린 먼로에 기초한 것들이었다. 모리무라는 이 위대한 여배우의 시대는 끝났다고 생각했기 때문에, 재창조의 프로젝트는 일종의 향수로 간주될 수 있을 것이다. 모리무라는 이유는 밝히지 않았지만 여배우는 이제 남성에 의해서만 연기될 수 있다고 주장했다. 한 사진은 스커트가 날리는 〈7년만의 외출〉의 먼로를 흉내 낸 것이다. 송풍구에서 나온 바람이 스커트를 불어 올리자 그는 찢어지는 비명을 질렀다. 먼로가 입었던 드레스는 흰색이었지만 모리무라는 좀 더 혼란스러운 변주로 검은 드레스를 입었다. 이번에는 스커트가 들어올려지자 사람들은 그가 발기한 핑크빛의 가짜 페니스 외에는 속에 아무 것도 입고 있지 않다는 것을 볼 수 있었다.

　　또 다른 모리무라의 사진인 〈자화상(여배우)/붉은 매릴린을 흉내 낸〉에서는 붉은 벨벳 천 위의 나체의 먼로를 찍은 톰 켈리의 1949년 칼렌다용 핀업 사진(이 사진은 1953년 12월 《플레이보이》지의 첫 호에 게재되었

39. 〈자화상(여배우)/ 라이자 미넬리를 흉내
 낸〉(야스마사 모리무라, 1996)

다)을 재현했다. 이 사진을 위해 모리무라는 긴 가발을 쓰고 가짜 가슴을 달
았다(이 사진은 종이 부채로도 제작되었는데, 부채를 오므리고 펴는 데 따
라 나체가 번갈아 보였다가 감추어졌다.). 1994년 8월, 사진은 젊은 성인 남
성들을 위한 핀업 월간지《판자》의 첫 호에 실렸다. 이런 문맥에서 볼 때, 사
진은 이성애자 독자들의 기대에 도전하고 남성적 시선을 전복시킨다. 하지
만 모리무라의 '여배우' 사진에 대한 여성들의 반응은 어땠을까? 적어도

한 명의 일본 여성—카오리 치노—은 사진이 아름답고 힘이 있다고 생각했다. 그녀는 모리무라가 '종종 여성에게 향하던 남성의 난폭한 응시를 받고…… 그것을 웃어 넘기고, 마침내는 그것을 무효화시킨다……. (그는) 외모뿐만 아니라 생각에서도 여성과 같은 편이다'라고 주장했다.10

모리무라는 가냘픈 몸매에 애처로워 보이는 얼굴과 긴 코를 갖고 있지만, 의상을 입고 분장을 하고 나면 모델과 아주 흡사하다. 그럼에도 불구하고 이미 설명한 것처럼 모시무라는 그가 전유하는 이미지와 똑같은 카피를 추구하지는 않았다. 예를 들면, 그의 사진의 일부에는 배경에 벚꽃과 탑을 도입하여 일본적인 느낌을 주었다.

호르헤 로페즈는 모리무라의 '여배우' 사진이 지닌 성격과 매력을 잘 짚어냈다.

굴복surrender과 전유appropriation의 이중적인 움직임은 전자의 모방적인 충동이 그가 영화배우를 극적으로 흉내 내기를 통해 거의 자기 부정으로까지 진행되는 복잡한 것이다. 그러는 동안 후자는 서구의 아이콘들을 '일본화하기'에 의해 증대된다. 이 시리즈의 진정한 매력은 보는 이와 함께하는 공모의 가능성으로 이루어진다. 이 자화상들(두꺼운 분장을 통해 회화라는 것이 완곡하게 드러나는)의 사진적인 특성은 모리무라의 초대invitation라는 직설적인 면을 부각시킨다. 마이클 터시그의 말을 빌리자면 모리무라의 자아 구성은 '재현하려고

유 명 짜 한 스 타 와 예 술 가 는 왜 서 로 를 탐 하 는 가

시도하는 것과 모방을 통해 일치하는 실제적인 것의 감각적인 의미'를 전달한다. 그리고 그(녀)가 체현하는 대상은 뻔뻔스러울 정도로 에로틱하다. 그 결과는 심미적 거리감이라는 예의를 깨고 시각적 참여의 육욕에 빠지라는 아주 도발적인 초대다. 모리무라의 사진들은 단지 순수한 2차원적 표면 이상이다. '여배우'와 '미술사'는 침략적인 이미지를 거부하기보다는, 이미지를 획득하는 것이 더 유용하다는 것을 증명한다. 정치적 관례로서의 전유는 문화적 기능을 되찾는 것을 의미한다. 이미지의 모방은 우리가 그들의 힘을 공유할 수 있게 해준다. 이것이 미메시스mimesis의 마력이다.[11]

여장한 동성애자의 사례 말고도 모리무라의 성도착적 행동에는 두 가지의 선례가 있는데, 하나는 서구에서 온 것이고, 다른 하나는 동양에서 온 것이다. 우선 첫 번째는 1920년에 마르셀 뒤샹이 '로즈 셀라비Rrose Selavy'라 불리는 여성적 분신을 만들어낸 것이고(뉴욕에서 만 레이가 셀라비로 분장한 뒤샹의 사진을 찍었고, 모리무라는 이 사진의 자화상 패러디인 〈더블내주[마르셀]〉을 만들었다.), 그 다음으로 일본의 가부키 극장에서 남성들이 여성의 역할을 해왔던 역사적 전통이 있다. 모리무라는 일본 무대에서 여성의 역을 맡아 연기와 노래를 했다. 그는 또한 연극감독인 유키오 니나가와, 패션 디자이너인 이세이 미야케와 같이 일했다. 또한 일본에는 남성 시인들이 여성의 감정을 상상하여 여성인 체 가장하는 오랜 전통도 있다.

모리무라와 셔먼은 뉴욕에서 한 번 만난 적이 있다. 두 작가의 작품이 한 단체전에 함께 나오게 되었고, 같은 개인소장가들이 그들의 작품을 구입했다. 그들의 작품에는 강한 유사성이 있는 게 분명하고 모리무라는 셔먼의 단순한 추종자로 비난받을 수도 있을 것이다. 모리무라는 셔먼과의 유사성을 부인하지는 않지만, 이 유사성은 '가족 유사성family resemblance'이라고 주장하는데, 셔먼에 대한 언급은 셔먼에게 바친 자화상 제목에서처럼 그의 〈작은 누이〉(1998)다. 모리무라는 이 사진을 찍기 위해 〈무제 #96〉(1981)에서 오렌지색의 상의에 체크무늬 스커트를 입고 마루에 누워 있는 셔먼의 모습을 흉내 냈다.

모리무라는 그에게서 '예술이란 우리가 감정을 공유하는 슬픔, 분노, 경이로움, 즐거움의 표현'이라고 선언했다. 쿤스와 마찬가지로 그는 예술이 미와 유머를 겸비해야 하고, 예술에 대한 사전 지식이 없는 사람들을 즐겁게 하고, 이들에게 다가갈 수 있어야 한다고 믿는 쇼맨이다. 그의 작품에 대한 반응은 보는 이들의 성과 성적 취향에 따라 엇갈리고, 하나의 아이디어를 과도한 정도로 착취했다고 생각하는 사람들도 있기는 하지만, 화랑과 영화관의 로비, 상점의 윈도우, 혹은 라이브 공연에 접하면서 많은 사람들이 경험하게 되는 놀라움과 즐거움은 그가 자신의 목적을 달성했다는 것을 보여준다.

현실을 앞지른 흉내 내기, 앨리슨 잭슨

잭슨(1960 출생)은 1999년 다이애나비와 도디 알−파예드와 혼혈인 그들의 사생아를 나타낸 흑백사진을 찍어 영국에서 악명을 얻었다. 이 두 사람은 이런 아이가 생기기 전에 죽었기 때문에 사진 자체는 불가능했지만, 잭슨이 다이애나와 도디를 닮은 모델들을 썼기 때문에 사진은 진짜처럼 보였다. 〈멘탈 이미지〉라고 이름이 붙여진 시리즈의 일부인 이 사진들은 기술적으로 확신에 차 있었고, 아름답게 구성되었으며, 성聖가족을 그린 대가의 그림을 연상시키는 방식으로 조명되었다.

잭슨이 다이애나라는 대상에 매혹된 것은 다이애나가 죽었을 때 국가적인 아이콘이었고, 수백만 명이 대중매체로만 접해 왔음에도 그녀의 사망에 애도를 표했다는 사실 때문이었다. 잭슨은 사람들이 다이애나의 애정생활에 환상을 갖고 있다고 생각했다.

잭슨은 첼시 미술대학Chelsea College of Art과 런던의 왕립미술학교RCA에서 1990년대에 수학했다. 처음에는 조각과 라이브 공연을 탐구하면서 기록으로 남기기 위해 사진을 찍었다. '실재'의 이미지와 '실재'하는 것 그 자체의 차이를 부각시키기 위해 사진들은 나중에 공연과 함께 전시되었다. 그 이후로 그녀는 카메라를 좀 더 자주 사용했고, 이미지가 어떻게 기능하고 우리를 매혹시키는지를 알아보기 위해 이미지 이론을 연구했다. 특히 그녀의 관심을 끈 사진의 장르가 있었다. 그것은 설정되고 구성되고 연출되거나

극적인 장면을 담은 사진이었다. 이 장르는 최근 수십 년 사이에 많은 미술가들을 매혹시켰는데, 칼럼 콜빈, 레스 크림스, 신디 셔면, 조 스펜스와 보이드 웹이 이를 증명한다.

잭슨은 왕립미술학교에서 좌파 포토몽타주 작가인 피터 케나드에게 배웠는데, 케나드의 정치적 목적은 사회적 실체에 관한 숨겨진 진실을 드러내기 위해 표피적 외면을 뚫고 들어가는 것이었다. 적어도 잭슨의 사진 중의 하나는 정치적 목적을 달성했다. 이 사진에서는 '난민들'이 추운 바깥에 서서 창문으로 '블레어', '클린턴', '밀로셰비치' 같은 지도자들이 아늑한 실내에서 같이 먹고 마시는 것을 지켜보고 있다. 사진은 도덕적 메시지를 담고 있는 빅토리아 시대의 이야기가 있는 그림을 연상시켰다. 하지만 케나드와는 달리, 잭슨의 전반적인 책략은 흥미를 깨는 것처럼 보인다. 그녀는 대중들을 곤혹스럽게 하고 미디어를 자극하려는 목적으로 현혹시키는 이미지를 던져준다. 하지만 잭슨은 흥미를 깨거나 곤혹스럽게 만들기를 원하지 않았다고 부인하면서, 그녀의 목적은 보는 이들에게 기록사진이 연출되고 구성되었으며 지나가는 순간을 포착한 것임을 상상하도록 일깨워주는 것이라고 말한다. 다른 말로 표현하자면 그녀는 보는 이들이 사진이 주장하는 진실에 의문을 제기하기를 원했던 것이다.

오랜 기간 동안 사진은 카메라가 현실의 외면을 기계적으로 기록하기 때문에 본질적으로 현실을 그대로 기록하는 매체로 여겨져 왔다. 따라서 사진은 기호학적 용어로 지시적인 기호였다. 하지만 장면과 사건이 카메라

를 위해 특별히 고안될 수 있기 때문에, 카메라가 기록하는 것이 허구의 인물과 상황이 될 수 있다(이는 광고사진의 경우에 매우 명백하다.). 잭슨은 무에서 이미지를 디지털로 생성한다거나 수정을 가하는 것 외에는 컴퓨터를 통해 그녀의 이미지를 조작하는 것을 피했는데, 이는 바로 자신의 배우들과 가상의 장면들을 설득력 있게 만들기 위해 전통적인 사진술의 '실제 효과'가 유지되기를 원했기 때문이다. 사진술의 객관성은 또한 인화된 프린트가 보여질 때 발생하는 주관적인 요인, 즉, 관객들의 감정, 욕구, 지식, 기억과 해석 등에 의해 제한된다.

세심한 계획과 준비가 잭슨의 사진찍기에 요구되었다. 가발과 의상 제조업자, 메이크업 아티스트에게 지시를 내려야 했다. 《스테이지》나 《버라이어티》같은 간행물에 광고를 내거나 모르는 사람에게 접근하거나 수전 스캇 같은 런던의 연예기획사에 연락을 해서 닮은 꼴 모델을 찾아야 했다. 그리고 나서는 그녀가 원하는 '표정'을 얻을 때까지 스튜디오에서 몇 시간에 걸친 리허설이 뒤따랐다.

잭슨의 사진 일부는 스타일 면에서 램브란트와 카라바지오의 유화와 스노우든 같은 사진가들의 의례적이고 공식적인 초상화에 빚지고 있다. 하지만 다른 사진들은 포토저널리스트들의 '벼락치기' 혹은 '감시' 한 사진에 빚을 졌다. 예를 들어, 아내의 T자형 끈팬티를 입고 있는 '데이비드와 빅토리아 베컴'의 사진을 시리즈로 찍었다. 잭슨은 누군가 이 부부를 문틈으로 혹은 커튼 사이의 틈으로 보고 있는 느낌을 주도록 액자형의 도구를

사용했다. 이 장치는 사진의 눈에 띄는 거친 입자와 함께 파파라치들이 먼 거리에서 망원렌즈로 찍은 사진을 모방하였다. 이 사진들은 보는 이에게 엿보기 좋아하는 사람처럼 느끼게 만들기 때문에 불안을 야기시킨다.

우리들 중의 많은 사람들처럼 잭슨은 유명인사에 매혹되었다. 팝아티스트들은 이런 관심을 공유했고, 잭슨은 학생으로서 특히 워홀을 존경했다. 수백만의 사람들이 기자들과 파파라치들의 강제적으로 밀고 들어오는 행동을 개탄하지만, 동시에 유명인들의 이미지와 이들의 이야기를 소비하는 관음증을 갖고 있다. 도나 리—카일이 주장했던 것처럼, 오늘날의 섹스심벌들은 고대 그리스와 로마사람들의 생활에서 신들이 그랬던 것처럼 우리 삶에서 똑같이 신화적인 역할을 수행한다.[12]

그러므로 대중매체에 나타난 유명인들의 재현은 잭슨의 출발점이며, 그녀의 작품은 '2차체계second order'(메타 포토그래피 혹은 사진에 관한 사진)로 묘사될 수 있다. 하지만 그녀는 '만약에?'라는 질문을 던지면서 여기에서 더 나아가며 — "다이애나비와 도디가 생존했었더라면? 내가 베컴의 침실을 엿본다면? 찰스 황태자가 그의 연인 카밀라 파커—보울즈와 아들 윌리엄 왕자와 함께 있는 사진을 찍을 수 있다면?" — 대중의 욕망과 환상과 추측을 구체화시킨다(이는 〈멘탈 이미지〉라는 제목을 설명해준다.). 비록 잭슨의 사진이 한편으로는 허구이지만(사진이 유명인의 진짜 초상화가 아니라는 점에서), 또 한편으로는 사진들이 대중의 상상과 소망을 가시적으로 만들어줄 때는 진실이다.

유 명 짜 한 스 타 와 예 술 가 는 왜 서 로 를 탐 하 는 가

잭슨은 사진을 찍는 것 외에도 다수의 단편영화를 감독했다. 다이애나비에 관한 단편영화는 런던의 레스터 스퀘어에 있는 대형 비디오 벽(글로벌 멀티미디어 인터페이스Global Multimedia Interface)에서 상영될 예정이었으나(또한 인터넷으로도 연결될 예정이었다) 큰 물의를 빚을 것으로 예상돼 마지막 순간에 취소되었다(하지만 에딘버러 축제에서는 상영되었다.). 다이애나와 닮은 모델이 샤론 스톤 스타일 — 〈원초적 본능〉(1992)에서의 그 유명한 장면 — 로 다리를 꼬았다가 푸는 장면 때문에 물의가 빚어졌다. 〈원초적 본능〉을 연상시키기는 했지만, 잭슨의 영화는 훨씬 덜 분명했다. 다이애나의 닮은 꼴 모델을 써서 만든 다이애나 흉내 내기는 2001년 7월 아일랜드의 골웨이에서 네덜란드의 사진작가이자 영화제작자인 어윈 올라프(1959 출생)가 컴퓨터의 도움으로 만든 영화가 상영되었을 때 논쟁을 야기시켰다. 올라프의 '다이애나'는 메르세데스 벤츠의 배지가 팔 윗부분에 들어가 피가 흐르는 것을 보여주었다. 사진은 〈왕가의 혈통〉(2001)이라는 제목의 여덟 장의 시리즈 중의 하나였다.

닮은 꼴 모델들을 사용하고 시나리오를 만드는 이점은 잭슨이 타블로이드 신문을 앞서갈 수 있다는 점이다. 타블로이드 신문들이 분명히 윌리엄 왕자가 왕으로 추대되는 장면을 찍을 기회를 열심히 기다리고 있다. 하지만 잭슨은 벌써 이 가능한 미래의 사건을 묘사했다(흉내 내기가 현실을 앞질러버린 것이다.) 그녀의 컬러사진 중의 하나는 가운을 입고 왕좌에 앉은 '윌리엄'이 그의 엄마가 좋아했던 수줍은 시선으로 카메라를 바라보는

장면이다. 윌리엄의 '할머니, 엘리자베스 2세 여왕'은 그의 앞에서 보주寶珠
를 들고 있고, '카밀라'는 한쪽 편에서 이를 바라보고 있다. '찰스 황태자'
는 보이지 않는데 ─ 보는 이는 열심히 생각해본다 ─ 그는 아들 때문에 왕
위를 포기했는가?

　　잭슨의 프로젝트는 확실히 포스트모던한 현대사회에 광범위하게
퍼져 있는 시뮬라시옹Simulation 현상에 관한 것이고, 동시에 이를 보여준다.
이 주제에 관해 광범위하게 글을 썼던 프랑스의 이론가 장 보드리야르는 잭
슨의 사고에 영향을 주었는데, 특히 그의 글 〈시뮬라크라의 우선〉이 그러했
다.13 여기서 보드리야르는 이미지란 '현실의 살인자'이며 시뮬라시옹은
이제 현실에 우선한다고 주장하였다. 한 인터뷰에서 잭슨은 이렇게 말했다.

　　나는 아픈 척 하는 사람과 병의 징후를 보여주거나 흉내 내는 사람
　　의 차이에 관한 그의 언급을 기억한다. 의사는 후자가 아픈지 아닌
　　지에 대해 확신하지 못할 것이다. 보드리야르는 시뮬라시옹이 "'진
　　실'과 '허위', '실제'와 '상상' 사이의 구별을 위협한다"고 주장한
　　다. 이와 유사하게, 닮은 꼴 모델을 쓴 나의 사진들은 실제적인 것,
　　모방된 것, 상상된 것 간의 혼란을 만들어내는데, 이것이 내가 탐구
　　하기 좋아하는 것이다.14

　　잭슨의 사진이 점차 모호해지는 실제와 상상, 심적 환상의 관계를

유쾌하게 이용하기 때문에 지적인 수수께끼처럼 생각될 수도 있지만 사진은 대중적인 호소력을 갖고 있기도 하다. 그녀의 사진은 고급 화랑에서 전시되며 타블로이드 신문과 대중잡지에서 복제되고 'www.Eyestorm.com' 같은 웹사이트를 통해서도 판매되기 때문에, 미술과 대중문화의 경계선을 오가는 셈이다. 실제로 잭슨은 그녀 나름으로 언론에 실리고, 신문에서 논의되고 TV에서 인터뷰를 하는 등 미디어의 유명인사가 되었고, 그녀의 사진과 단편 비디오가 '거슬리고 불건전하고 무미건조하다'는 이유로 대중 취향의 신문의 공격을 받았다. 언제나 그렇듯이 대중 취향의 신문들은 위선적이었다. 신문들은 판매와 이윤을 목적으로 그들이 했던 방식 그대로를 그녀가 모방하고 패러디했기 때문에 잭슨을 비판했다. 심지어는 잭슨을 모함하면서 판매를 늘리기 위해 신문들은 그녀의 예술에 관한 '격분한' 기사를 싣기도 했다. 물론 잭슨은 사건들의 사이클에 흥미를 가졌고, 대중매체가 미디어의 정보에 기초한 작품을 채택했다는 사실에 관심을 가졌다.

잭슨의 〈멘탈 이미지〉 사진들은 영리하고 재치가 있고 미적으로도 즐거움을 준다. 사진들은 단순하면서도 심오하다. 사진이 먼저 보는 이들로부터 자아내는 혼란은 이미지를 풀이해내는 우리의 능력을 시험하면서 우리의 시각적인 독해력을 증가시켜 준다는 점에서 생산적이다. 또한 사진들은 사회적으로도 유용한데, 유명인의 문화와 대중매체의 재현의 진실 혹은 거짓에 관해 생각하도록 자극하기 때문이다. 미디어와 대중의 유명인과 그들의 스캔들에 관한 집착이 가까운 미래에는 사라지지 않을 것임을 놓고 볼

40. 〈감옥에 있는 제
프리 아처와 마거
릿 대처의 닮은꼴
모델을 쓴 광고〉
(앨리슨 잭슨,
2001)

때, 잭슨은 매우 훌륭한 소재를 건드린 셈이다.

2001년, 잭슨은 독창성 있는 런던의 광고기획사인 마더사Mother Ltd로
부터 슈웹스Schweppes 음료수의 도발적인 광고를 의뢰받았다. 광고전략은 유
명인이 선전하는 광고를 패러디하는 것이었다. 예를 들면 한 재미있는 광고
에서는 '제프리 아처 경'(보수당 하원의원을 지낸 아처는 인기 소설가이자
워홀 수집가였는데, 2001년 7월, 위증과 사법부를 악용한 것으로 4년형을
선고받았다)이 감옥에서 오랜 친구인 '마거릿 대처'에게 위로를 받고 있는
모습이 등장했다. 두 개의 띠글에는 '쉬……. 그 사람 있잖아? 쉬……. 정말
은 그들이 아니야'라는 말이 적혀 있었다. 마더사의 로버트 사빌은 광고의
목적이 '사진에서 가짜인 사람들과 진짜인 슈웹스를 나란히 놓는 것'이라
고 하였다.[15]

대중매체가 잭슨의 작품에 열광적으로 반응하는 또 다른 예는 50분 짜리 BBC2의 프로그램인 〈더블 테이크〉였다. 작품은 잭슨이 닮은 꼴 모델들을 기용하여 2001년도에 세간의 관심을 끌었던 사람들을 풍자한 것으로, 의도적으로 조잡하고 감시하는 듯한 태도로 비디오에 담은 짧고 유머러스한 일련의 스케치들로 구성되어 있었다. 잭슨은 아처와 대처 외에도 윌리엄 왕자, 토니와 체리 블레어, 오사마 빈 라덴[16]을 포함시켰다. BBC2의 감사역인 제인 루트는 이 프로그램을 '유명인에 관한 새로운 형태의 엔터테인먼트 쇼'라고 했다.

4

유명영웅의 대안, 무명영웅

영웅에 대한 시선

스코틀랜드의 역사학자이며 철학자인 토머스 칼라일(1795~1881)은 1840년 5월, '영웅, 영웅 숭배와 역사에서 영웅적인 것'이라는 제목으로 여섯 차례 강연을 했는데, 여기서 그는 세계사는 본질적으로 위인들의 역사라고 주장했다. 그는 예언자, 시인, 성직자, 문필가, 국왕 등 몇 가지 범주의 영웅들을 규정했고, 그리스도, 모하메드, 루터, 단테, 셰익스피어, 루소, 크롬웰, 나폴레옹을 예로 들었다. 칼라일은 노섬벌랜드 등대지기의 딸 그레이스 달링이 1838년 9월 7일 보트를 저어 난파한 배의 승객들을 구조했던 일이 있은 지 얼마 지나지 않아 강연을 했지만, 강연의 어디에도 위대한 여성들은 언급되지 않았다. 달링의 구조행위는 언론과 예술가들의 관심을 받았고, 달링의 한 전기작가는 그녀가 '미디어의 주목을 받은 최초의 여성영웅'이라고 주장했다. 더군다나 칼라일은 지오바니 보카치오의《유명한 여성들에 관해》(1360~74)는 읽어보지 못했다(아니면 무시하기로 했을 것이다).[1]

1986년, 미국의 사진—텍스트 미술가인 바버라 크루거는 남성 영웅들을 찬양하는 전통에 반항했다. 크루거의 작품은 소년의 이두박근을 손가

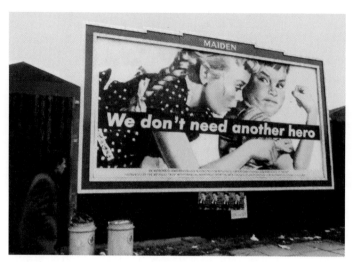

41. 〈우리는 또 다른 영웅을 원하지 않는다〉(바버라 크루거, 1986~87)

락으로 가리키는 소녀와 "우리는 또 다른 유명인을 원치 않는다"라는 슬로 건이 그 위에 걸쳐져 있는 커다란 빌보드 그림이었다(그녀는 이제 "우리는 또 다른 유명인을 원치 않는다"라는 슬로건을 업데이트해야 할 시점이다.). 좌파 극작가였던 베르톨트 브레히트도 1943년의 갈릴레오의 전기에서 "영 웅을 필요로 하는 나라는 불행하다"라고 말했다.

역사상의 '위인'의 개념에 대한 반대 의견의 하나는 과거의 그렇게 많은 '영웅들'이 실제로는 살인, 폭력, 전쟁을 동원해 자신의 제국을 건설 하고 통치한 야만적인 정복자들이었다는 것이다. 칼라일은 그럼에도 영웅

숭배를 지지했다.

어떤 영웅의 숭배는 한 위인에 대한 초월적인 찬미다……. 자신보다 더 고귀한 사람에 대한 찬미보다 더 고귀한 감정은 인간의 가슴속에는 없다……. 사회는 영웅숭배에 기초하고 있다. 인간의 연합이 기초하고 있는 계급의 상층부는 소위 영웅통치Heroarchy 혹은 영웅들의 정부라고 하는 것이다……[2]

칼라일은 민주주의자라기보다는 원시적인 파시스트였다. '투표함, 의회에서의 설득, 투표, 헌법의 제정'을 거부하고, 대신 그는 가장 능력 있는 자들이 최고의 지위에 올라 존경을 받아야 한다고 주장했다(그는 선정을 위해 어떤 장치가 사용되어야 할지는 설명하지 않았다.). 그의 영웅에 대한 비굴한 믿음은 부르주아 개인주의 이데올로기의 극단적인 한 형태로 볼 수 있다. 중요한 저명인사에 대한 미화와 숭배는 이런 이데올로기의 최신의 형태라고 할 수 있을 것이다.

칼라일은 영웅의 생에 대한 연구가 그보다 못한 인간들에게 영감을 줄 것이며, 영웅의 초상화가 글로 쓰여진 전기보다 인물에 대해 훨씬 더 잘 전달해 줄 것으로 확신했다.[3] 빅토리아 시대의 정치가인 파머스톤 경도 영웅들의 그림을 보는 것은 '고귀한 행위, 위대한 정신의 작용과 훌륭한 행위'를 고취시킬 것으로 믿었다.[4] 이런 생각은 19세기에 몇몇 국가에서 국

립초상화갤러리의 설립으로 이어졌다. 런던에서는 1856년에 국립초상화 갤러리가 설립되었고, 유화, 캐리커처, 스케치, 조각과 사진 등의 소장품들은 아직도 늘어나고 있다. 2001년, 소장품의 수는 100만 점 이상이 되었고, 연간 방문객들의 수도 백만 명이 넘었다.

칼라일은 영국의 국립초상화갤러리의 설립에 영향을 주었을 뿐만 아니라 초대 이사회의 일원이었다. 1894년에 프레드릭 토머스가 석조 메달의 형태로 조각한 그의 초상화는 미술관 정문 위의 외벽을 장식하고 있다. 칼라일은 생전에 존 에버렛 밀레 경, 조지 프레드릭 와츠, 제임스 맥니일 휘슬러 같은 당대의 주요 화가들에게 자신의 초상화를 의뢰했다. 1867년, 마거릿 캐머런은 극적인 조명을 사용하여 다양한 각도에서 그의 수염 기른 얼굴을 사진으로 찍었다.

처음에는 생존인물들의 경우 소장품에서 제외되었지만, 현재는 생존인물도 포함된다. 오늘날에는 칼라일의 견해를 따른 영웅들보다는 유명인이라 할 만한 개인들의 초상화들도 전시된다. 예를 들어 2000년의 수집품에는 축구선수 데이비드 베컴, 권투선수 프랭크 브루노, 여배우 바버라 윈저, TV 사회자인 피터 스노우, 심지어는 미술상인 레슬리 웨딩턴도 포함되었다. 같은 해 5월, 국립초상화갤러리에서는 영화배우이자 게이 아이콘인 데임 엘리자베스 테일러의 사진전이 열리기도 했다.

칼라일의 역사상의 '위인'의 개념은 미술사와 같은 분야에까지 확대되고 널리 퍼졌다. 미술사는 위대한 미술가들이 계속 이어진 이야기로 생

각되었고, 그들의 미술은 전기작가들에 의해 설명되었다. 이와 대조적으로, 사회학자들과 마르크스주의자들은 사회집단 — 계급, 혁명적 대중, 정치 장교, 당과 노동조합 — 이 (비록 이들 자신이 스스로 선택하는 상황은 아닐지라도) 역사를 만든다고 주장하였다. 그리고 사회주의 미술사가들은 미술의 생산은 제도, 미술가를 제외한 생산자, 후원자, 비평가, 큐레이터, 관객들의 팀을 포함하는 사회적 과정이며, 미술의 역사는 미술가 외에도 미술작품, 기술, 장르와 스타일의 역사라는 것을 지적했다. 이는 창의적이고 특정한 기술을 숙달한 개인들이 중요한 기여를 하지 않는다는 것이 아니라, 미술 전통의 중요성을 볼 때, 개인이 성취하는 것의 독창성이 과장되는 경향이 있다는 것을 얘기하는 것이다. 데이비드 호크니, 트레이시 에민 같은 일부 미술가들의 작품은 자전적이라고 간주되지만, 다른 미술은 외부 현실에 대한 객관적인 반응과 창작과 구성에 의존한다. 이런 후자의 경우에 전기적인 설명은 그리 도움이 되지 않는다. 더구나 사회주의 미술사가들은 창작과정에 경제적, 문화적, 정치적, 과학적인 요소의 영향을 강조한다.

마르크스주의자들이 역사를 만드는 데 있어 계급과 정당의 역할을 강조하고 있음에도 불구하고, 좌파의 많은 사람들이 예외적인 뛰어난 개인들의 중요성을 강조하는 습관을 버리지는 않았다. 물론 이 개인들은 과거의 정치체제에서 찬미되었던 왕족, 장군, 교황, 정치가들은 아니지만, 위대한 사람들이었다. 톰 페인, 마르크스, 엥겔스, 레닌, 트로츠키, 스탈린, 마오쩌둥, 피델 카스트로, 체 게바라, 에밀리아노 사파타*, 오랜

* 20세기 초 멕시코의 혁명가

기간 좌익이었던 노동당 의원인 토니 벤(그의 초상화는 스코틀랜드의 미술가 엘리자베스 멀홀랜드가 2001~02년에 그렸다) 등이다. 몇몇 여성도 또한 찬미되었는데, 그 중요한 예가 로자 룩셈부르크다. 그리하여 대안적인 영웅의 전당이 생겨났다. 그러지 말았어야 했을 일부 공산당 지도자들이 소위 '개인의 숭배'라는 것을 조장했다. 스탈린은 레닌의 시체에 방부처리를 하여 전시했고, 동시에 트로츠키를 역사의 기록에서 지우고, 나중에는 암살로 그를 세상에서 지워버렸다.

영웅을 묘사하는 또 다른 방법, 동상

1917년의 볼셰비키 혁명 이후, '차르Tsar와 그 하수인들을 위해 세워졌던 기념물들'을 어떻게 해야 할지에 대한 논의가 있었다. 레닌은 미술적, 역사적 가치가 없는 '끔찍한 우상들'은 무너뜨리고 당분간 새로운 작품들로 대체해야 한다고 선언했다. 1918년 8월에 새로운 기념물을 위한 67명의 명단이 발표되었는데, 여기에는 도스토예프스키, 푸쉬킨, 톨스토이 같은 작가들과, 루블레프, 브루벨 같은 화가, 스파르타쿠스, 브루터스, 마라, 로베스피에르, 가리발디, 헤르젠, 바쿠닌, 엥겔스, 마르크스와 같은 역사적 인물과 혁명가들이 포함되었다. 일찍이 19세기에는 쿠르베, 마네, 밀레 같은 화가들이 당대 정치 지도자들보다 그들이 알고 존경했던 칼라일, 보들레르, 프

루동, 러스킨, 졸라 같은 철학자와 작가들을 선호하여 초상화를 그렸다.

1918년 11월 7일의 데드라인까지 단지 몇 개의 새로운 동상만이 제작되고 세워졌다. 로베스피에르와 하이네의 동상이 모스크바에 세워졌고, 마르크스와 라디셰프의 상이 페트로그라드에 세워졌다. 이후 1919년 9월, 보리스 코롤레프가 만든 미하일 바쿠닌의 조각이 모스크바에 세워졌다. 특이하게도 이 조각상은 큐비즘, 미래파 스타일이었다. 이런 기념물들은 값싼 재료로 만들어진 까닭에 오래가지 못했다.

볼셰비키 혁명을 지지했지만 아방가르드에 속한 미술가들은 자연주의적, 아카데미적 스타일로 만들어진 이런 조각상을 의심의 눈초리로 바라보았고 그것을 퇴행적으로 여겼다. 예를 들어 니콜라이 푸닌은 "부담스럽고 서투르고 세련되지 못하며, 그 미술적인 특성에 대해서는 아무런 할 말이 없다"는 식으로 새롭게 만들어진 동상들을 비판했다. 비평가들은 금속과 유리로 만들어지고 움직이는 부분이 있을 예정이었던 실험적 구조물인 블라디미르 타틀린의 〈제3인터내셔널 기념비〉(1920)의 디자인과 모델처럼 개념과 형태에 서 혁명적인 구조물을 원했다. 이 건물은 프롤레타리아를 위한 국제 회합의 장소와 국제 커뮤니케이션 센터로 사용될 것이었다.[5]

나중에 1924년 레닌의 사후, 스탈린의 정치체제는 브론즈와 석조로 항구적인 동상들을 더 많이 건립했는데, 이들 대부분은 따분한 사회주의 리얼리즘의 스타일로 제작되었다. 7만 개로 추정되는 동상들이 레닌을 위해 만들어졌으며, 소련과 동독에서는 스탈린을 위한 수많은 동상들도 있었다.

한 러시아의 관리는 나중에 동상의 난립을 '병적인 복제'라고 묘사했다. 서구인들은 이 동상들을 예술이라기보다는 선전으로, 평범한 아카데미 미술의 예로 간주했다.

하지만 서방세계도 유사한 스타일로 만들어져 이데올로기에 봉사하는 동상과 기념물을 갖고 있었다. 예를 들어 런던에는 올리버 크롬웰, 윈스턴 처칠, 몽고메리 장군과 아더 '바머' 해리스 경과 같은 정치, 군사 지도자들의 청동상이 공공장소의 대좌에 앉혀져 있었다.[6] 1930년대에 독일과 이탈리아에서는 자신들을 위해 봉사할 예술가들을 찾는 데 아무런 어려움이 없었던 파시스트 독재자인 히틀러와 무솔리니의 숭배를 목격하게 되었다. 심지어 이탈리아에서는 아방가르드 운동인 미래파의 멤버들조차도 한동안 무솔리니를 지지했다.[7] 1930년, 이탈리아의 화가 알프레도 G. 암브로시는 무솔리니를 찬미하는 소위 '항공 회화'를 만들었는데, 독재자의 두상이 덧입혀진 로마시를 공중에서 본 광경이었다.

미국에서는 사우스다코타주 블랙힐스의 러쉬모어 산Mount Rushmore에 있는 내셔널 메모리얼National Memorial은 조지 워싱턴, 토머스 제퍼슨, 에이브러햄 링컨, 시오도어 루스벨트 등 대통령 네 명의 두상이 60피트 높이의 부조로 조각되어 있다. 드릴과 다이너마이트를 동원하여 화강암 산의 표면을 깎아 만든 것이다. 1927년부터 1941년까지 400명의 일꾼들이 조각가 거트존 보글럼(1867~1941)과 그의 아들 링컨을 도와 두상의 조각을 만들었는데, 이는 미국역사의 첫 150년을 기념하는 것이었다. 보글럼은 어느 면에서

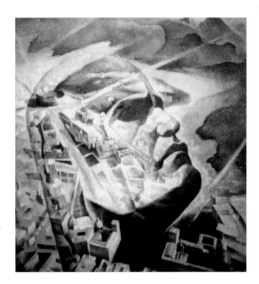

42. 〈배경에 로마의 전경이 있는 베니토 무솔리니의 초상화〉(알프레도 G. 암브 로시, 1930)

나 인종주의적 견해를 갖고 있었고, 쿠 클럭스 클랜KKK의 일원이기도 했다.

한 때 블랙힐을 돌아다녔던 아메리카 원주민들의 후손들이 러쉬모 어 산의 조각 모습이 자신들의 지도자들을 무시하고 있다는 사실에 실망했 던 것은 당연하다. 그리하여 1939년, 아메리카 원주민들은 자신들의 영웅 의 기념비를 만들어줄 조각가를 찾기 시작했다. 폴란드계 미국인 조각가인 코르잭 지올코브스키(1908~82)가 제2차 세계대전이 끝날 무렵 라코타 추 장들의 제의를 받아들였다. 그의 크레이지 호스 기념관Crazy Horse Memorial은 현재도 제작 중인데, 산 한 개를 통째로 3차원으로 조각하는 것으로, 러쉬모 어 산에서 17마일 떨어진 곳에 있다. 이는 세계에서 가장 큰 조각 프로젝트

(높이가 약 171미터에 길이는 약 195미터)로서, 리틀 빅 혼의 전투(1876)에서 조지 A. 커스터 장군에 맞선 주요 전략가의 한 사람이었던 추장 크레이지 호스(1843?~77)의 이름을 따왔다. 조각은 말을 타고 한 팔을 지평선을 가리키며 뻗고 있는 한 아메리카 원주민을 묘사하고 있는데, 이는 크레이지 호스가 '나의 땅은 내가 죽어서 묻히는 곳'이라고 했던 말을 떠올리게 하는 것이다. 조각 외에도, 교육과 문화 프로그램이 크레이지 호스 기념관의 중요한 부분이다. 방문객들을 위한 단지에는 북아메리카 인디언 박물관이 포함되고, 아메리카 원주민을 위한 대학교와 의료센터를 건립하는 장기 계획도 들어 있다. 지올코브스키는 1982년에 죽었지만 그의 아내 루스와 열 명의 아이들과 크레이지 호스 기념재단이 그의 작업을 계승했다. 크레이지 호스의 얼굴은 1998년에 제막되었고, 곧이어 말의 머리를 조각하는 작업이 시작되었다. 프로젝트의 존재 이유에 관해 라코타족의 추장인 헨리 스탠딩 베어는 "나의 동료 추장들과 나는 백인들에게, 그리고 홍인(즉 아메리카 원주민)에게도 위대한 영웅이 있었다는 것을 알리고 싶다"고 했다.[8]

　　　1953년에 스탈린이 죽었을 때, 피카소조차도 공산주의 잡지인《레레트르 프랑세즈》에 싣기 위해 젊은 시절의 스탈린을 실물보다 멋지게 초상화로 그렸다(피카소는 1944년 63세의 나이에 프랑스 공산당에 가입했었다.). 하지만 당의 열성주의자들은 초상화에서 큐비즘의 면분할을 삼가했음에도 불구하고 초상화를 싫어했다. 3년 후, 제일 서기인 니키타 흐루시초프가 당의 20차 총회에서 스탈린의 야만성을 폭로하고 그를 둘러싼 아첨하

43.(a) 〈진행 중인 조각을 배경으로
한 크레이지호스 미모리얼의
1/34 스케일(축소) 모형〉(코르책
지올코브스키, 1998)

43.(b) 〈크레이지 호스의 얼굴 클로즈업〉

유명영웅의 대안, 무명영웅

는 개인숭배를 탄핵하는 '비밀' 연설을 했을 때, 소비에트공산당에 대한 스탈린의 영향력은 사라졌다.

　　1980년대의 소련에서 공산당의 지배가 종말을 고한 다음, 스탈린, 제르친스키, 칼리닌, 레닌, 스베르들로프의 동상들은 습격을 받거나 파괴되거나 '전체주의 예술'이라 이름 붙여진 기념물의 묘지로 옮겨졌다. 레닌그라드는 상트페테르부르크라는 원래의 이름을 찾았고, 알렉산더 2세 황제와 표트르 대제의 조각상이 세워졌다. 이들 기념물보다 더 독창적인 것이 사회

주의 리얼리즘의 수사학을 패러디하고 스탈린 숭배를 비판하는 새로운 러시아 미술이었다. 예를 들면, 알렉상드르 두딘(1953, 모스크바 출생)은 〈데모〉(1989)를 그렸는데, 붉은 깃발과 스탈린의 초상화를 들고 행진하는 젊은 동지들의 그림이었다. 이들의 환희의 제스처는 기묘하게 과장되어 있고, 스탈린의 희생자들인 죄수들과 처형당하고 있는 사람들을 나타내는 암청색의 부분이 이들을 둘러싸고 있다.

1990년대의 러시아 미술의 흥미로운 발전은 블라디미르 두보사르스키(1964 출생)와 알렉산더 비노그라도프(1963 출생)의 집단회화에서 명백히 나타난다. 이들은 사회주의 리얼리즘의 아카데미적 기술과 필수적인 낙관주의를 영국의 엘리자베스 2세와 오스트리아 출신의 미국 영화배우 아놀드 슈워제네거(1947 출생) 같은 서구의 대중문화 아이콘에 적용시켰다. 슈워제네거는 자신의 외국식 이름을 바꾸기를 거부한 몇 명 안 되는 배우 중의 하나였다. 이들이 1995년에 그린 〈야외에서〉는 이 액션히어로가 목가적인 전원을 배경으로 찬미하는 어린이들을 위해 그의 이두박근을 구부리고 있고, 근처에 한 인상파 화가가 이젤 앞에서 그림을 그리고 있다.[9]

일부 동구 국가에서 스탈린에게 바쳐진 기념물은 소련에 있던 것들보다 더 빨리 철거되었다. 예를 들면, 오타카르 슈벡과 지리와 블라스타 스투르사가 만든 일군의 농부, 노동자, 군인들을 이끌고 있는 스탈린의 조각(그 지역 사람들은 이를 '고기의 줄'이라 빈정거렸다)은 1949년에서 1955년 사이에 체코슬로바키아의 프라하시를 굽어보는 언덕에 세워졌었는데,

1962년에 철거되었다. 그 이후, 1996년 9월, 공산주의에서 자본주의로의 경제 이행과 정치적 거인을 기리는 것에서 연예계의 유명인들을 존경하는 것으로 바뀐 문화적 이행은 스탈린이 서 있던 대좌 위에 (물로 채워져) 크게 부풀릴 수 있는, 총알로 된 벨트를 두른 미국의 팝 뮤직 스타인 마이클 잭슨이 서 있게 된 것에서 잘 드러난다.[10] 저널리스트 제프 B. 코플랜드는 냉소적으로 '마이클 잭슨과 조지프 스탈린은 많은 공통점을 갖고 있다. 마

45. 〈야외에서(세부)〉(블라디미르 두보사르
스키&알렉산더 비노그라도프, 1995)

46. (왼쪽)〈스탈린 기념물〉(오타카르 슈벡, 지리 스투르사, 블라스타 스투르사, 1949~55)
(오른쪽) 〈마이클 잭슨의 조각상〉, 1996.

이클은 훈장이 많이 달린 유니폼을 좋아한다. 스탈린도 그러했으며, 이들
모두 언론의 악평을 얻었다'[11]고 말했다. 조각상은 9.1미터 높이로 1995년
할리우드의 타워 레코드 빌딩에 잭슨의 〈히스토리〉 앨범의 판촉물로 처음
등장했다. 나중에 런던에서 이 조각상은 뗏목 위로 옮겨져, 템즈 강을 따라
운행되었다. 홍보 비디오에 대해서 신트라 윌슨은 이렇게 적었다.

 에픽 레코드Epic Records에서는 모든 선전 방법들을 다 동원해 잭슨을
 일종의 신성한 전체주의 황제-장군으로 묘사하여 러시아의 볼로그
 라드에 있는 300피트 높이의 승리의 조각상을 본뜬 그의 조각상을

몇몇 유럽의 도시에서 제막했다. 비디오는 기절해서 끌려가는 사람들을 담았는데, 이미지의 힘이 그들을 압도하고 있다.[12]

엄청나게 부풀려진 자아를 지닌 팝 스타만이 이런 풍선 조각과 비디오를 제작하도록 허락했을 것이다.

워홀, 마오를 만나다

자신의 권위를 높이기 위해 개인숭배를 조장한 또 다른 공산주의 지도자는 마오쩌둥(1893~1976)으로, 그는 1949년부터 1976년까지 중국의 최고지도자였다. 사회주의 리얼리즘 계열의 회화와 조각들이 셀 수 없이 많은 사진과 포스터와 함께 그의 명성에 기여했다. 그의 모습은 농부들의 집담에 걸려 세속적인 아이콘과 감시와 사회적 통제의 값싼 형태로 기능했다.

* 조지 오웰의 소설 《1984》에 등장하는 전체주의 지배자

빅 브라더Big Brother*의 시선은 신의 전지전능한 눈을 대신했다. 서방에서도 1970년대에 마오쩌둥의 정치와 그의 예술과 문화에 관한 저술에 영향을 받은 급진적 지식인들과 예술가들이 있었다. 더 놀라운 것은 그렇게 많은 미국인들의 신랄한 반공산주의를 볼 때, 자본주의의 선구적인 미술가 중의 한 사람인 워홀이 보여준 그에 대한 관심이다.

1972~73년 사이에 워홀은 아주 소형부터 대작에 이르는 마오쩌둥

을 그린 일련의 회화 시리즈를 제작했다. 워홀은 그의 말을 모은 유명한《리틀 레드북Little Red Book》의 마오 주석의 사진 초상화를 이용, 실크스크린으로 만들어 유사 추상표현주의적 방식으로 색채와 붓질을 가해 캔버스에 옮겼다.13 많은 경우에 마오의 얼굴이 손상된 것처럼 보이는 효과를 가져왔다. 이 외에도 스케치와 판화, 석판화로 마오의 패턴을 뜬 자주색과 흰색의 벽지도 있었다. 이 자료가 1974년 파리의 뮈제 갈리에라Musée Galliera에서 전시되었을 때, 그림들은 '마오' 벽지로 장식된 벽면에 걸렸다.

한편으로는 상업적 미술의 대가에 의한 마오의 이미지 전용이 어떤 정치적 이미지—심지어는 경쟁적인 정치체계로부터 가져온 것일지라도—를 전유했다가 다시 만회하여 값비싼 소모품으로 바꾸는 서구의 힘을 보여주기는 했지만, 다른 한편으로는 아이콘으로서의 마오의 존재감은 여전히 드러났다. 마오의 원래 이미지가 중국인들의 숭배와 존경을 요구했다면, 워홀의 확대된 복사본은 1985년 부유한 런던의 수집가인 찰스와 도리스 사치의 개인 소유의 갤러리에서 전시되었을 때도 서구의 관람객들이 경외심을 느끼게 하는 카리스마를 유지했다.

워홀은 '마오가 세계에서 가장 유명한 사람'이라는 사실 때문에 이 그림들을 시작했다고 한 딜러에게 말했다. 1970년대 초는 미국과 중국의 화해가 시작되는 시기이기도 했다. 닉슨 대통령이 1972년 2월 베이징을 방문했고, 1973년 1월 정전협정이 맺어졌을 때 미국은 월남전을 종식시켰다(워홀 자신은 1982년에 베이징과 만리장성을 방문했다.).

위홀의 팝아트 브랜드는 언제나 가장 분명하면서도 진부한 주제, 가장 대중적인 아이콘을 선정, 사용하는 것이었다. 필연적으로 가장 대중적인 이미지는 현대의 사진 복제방식을 사용해 수백만 장의 복사본으로 나온 것들이었다. 서구의 대부분의 개인주의자들은 대중문화와 공산주의 선전과 결부된 동일함과 반복, 스테레오타입을 두려워하고 경멸해왔다. 위홀의 예술가로서의 장점 중의 하나는 바로 이런 특징들을 기꺼이 수용하고 자신의 주제로 삼으려는 것이다.

위홀의 '마오' 초상화는 서구의 자본주의와 중국 공산주의에 어떤 공통된 요소가 있다는 것을 우연히 드러냈다. 둘 다 개인의 숭배, 대중이 동일시할 수 있는 스타와 영웅의 이미지의 필요성 등이 공통되며, 서구 대중문화와 동양의 시각적 선전이 이미지 제작과 분배의 산업적, 기계적 형태에 의존하고 있다는 것 등이다. 1971년에 초현실주의 화가인 살바도르 달리와 사진가 필리페 할스만이 마오와 먼로의 사진을 합성하여 두 스타 시스템(과 두 개의 젠더)을 융합시켰다.14

하지만 전체를 놓고 볼 때, 위홀의 '마오' 시리즈는 동과 서의 이데올로기의 차이점도 드러냈다. 마오의 실크스크린 이미지가 '기계적인,' '반복,' '동일함'과 '획일'을 의미하는 반면, 액션페인팅을 흉내 낸 특징은 '수제hand made', '변화,' '차이', '다양성'을 의미했다. 이런 가치들의 대조는 당시 중국사회와 미국사회의 차이에 대한 일반적인 서구의 의견과 일치했다.

중국에서는 마오가 죽은 후에도 그의 숭배가 계속되고 있다. 1990년

유 명 짜 한 스 타 와 예 술 가 는 왜 서 로 를 탐 하 는 가

47. 〈마오〉(앤디 워홀, 1973)

대 동안, 트럭 운전기사들은 운전석에 마오의 사진을 놓아두었는데, 그가 용의 해에 태어났기 때문에 사고를 예방한다는 의미였다. 1993년, 6미터 높이의 마오의 청동상이 그의 고향 후난성의 샤오샨에 세워졌다. 기자인 이언 부르마가 몇 년 후 샤오샨을 방문했을 때, 그는 판매용의 그림과 흉상, 마오의 연설이 담긴 테이프를 볼 수 있었다. 또한 마오의 초상화는 자수, 동전, 우표, 라이터, 볼펜, 연필, CD, 티셔츠와 찻잔, 건강과 행운을 가져다주는 금색의 부적에 등장했다. 부르마는 "마오쩌둥은 중국의 민속 신들을 위한 신전에 확실히 들어섰다……. 모든 사회에서 신성한 존재들은 구원과 행운을

약속하며, 기적이 있는 곳에는 해야 할 사업이 있다"고 결론지었다. 부르마가 창샤의 한 지방박물관을 방문했을 때, 그는 마오의 속옷을 엄청나게 많이 전시한 것을 포함하여 마오의 유물들을 볼 수 있었다.[15]

리프크네히트와 룩셈부르크

서구의 좌파들은 마오보다도 카를 리프크네히트와 로자 룩셈부르크와 같은 스파르타쿠스당의 혁명주의자들을 더 존경하는 경향이 있는데, 1919년 독일에서 시도했던 당의 모반이 성공했더라면 아마도 소련과 중국보다도 더 민주적이고 인간적인 또 다른 사회주의 사회가 탄생했을 것이기 때문이다. 불행하게도 이들은 준군사조직의 암살자들에 의해 1919년 무참히 살해당했다. 1986년, 런던에서 저자가 주관하여 '혁명, 기억과 혁명 Revolution, Remembrance and Revolution'[16]이라는 타이틀로 두 명의 지도자에게 바쳐진 전시회가 펜튼빌 갤러리Pentonville Gallery에서 열렸다. 살아 있거나 죽은 다양한 국적을 가진 미술가들의 작품과 자료가 전시되었다. 여기에는 루드비히 미스 반 데 로헤Ludwig Mies van der Rohe(나중에 나치에 의해 파괴된 1926년의 벽돌 기념물 사진), 조지 그로스, 케테 콜비츠, R. B. 키타이, 마거릿 해리슨, 지안지아코모 스파다리, 메이 스티븐스가 포함되었고, 마가레트 폰 트로타가 감독한 체코 · 독일의 합작 영화인 〈로자 룩셈부르크〉(1986)의 스

유명짜한 스타와 예술가는 왜 서로를 탐하는가

틸사진 등이 포함되었다.

전시회는 두 명의 사회주의 순교자들의 기념물로 이루어졌지만, 또한 그 기념물의 성격과 가치를 돌이켜보는 것이기도 했다. 예를 들어, 키타이의 〈로자 룩셈부르크의 살해〉(1960)는 A. 뉴마이어가 쓴 〈독일 고전주의에서의 '천재'에게 바친 기념물〉(《바르부르크 연구소 저널》, 1938)이라는 제목의 미술과 역사에 관련된 논문에 일부 기초한 것으로, 다른 종류의 기념물에 대한 인용을 담고 있다. 사진은 "사회주의 순교자의 기념물이 위대한 지도자들에게 바쳐진, 공식적으로 인정된 기념물과 같은 형태를 띨 수 있는가?"하는 질문을 던지는 것 같았다. 회화는 또한 룩셈부르크에게 일어난 일을 역사적으로 정확하게 묘사한다는 목적과, 그녀의 죽음이라는 특수한 환경을 뛰어넘는 기념물을 만들어내려는 목적 사이의 갈등을 보여주었다. 사실 이 그림이 제기하는 문제들은 더 큰 이슈, 즉 설득력 있는 사회주의 신화를 만들어내는 것의 어려움으로, 극단적으로 단순한 성인화와 사회주의 리얼리즘 기념물의 복고적인 시각적 수사학을 피해야 한다는 것이다.

미국의 페미니스트−사회주의자 미술가인 메이 스티븐스가 1970년대 말에 사진, 복사, 손으로 쓴 원고를 이용해 만든 콜라주 시리즈인 〈평범한·비범한〉의 경우, 스티븐스의 노동자계층의 어머니 앨리스와 폴란드 유태인계의 마르크스주의자인 로자의 대조되는 삶과 운명이 비교되었다. 룩셈부르크가 국제적인 명성을 얻었고 명확한 논리를 가졌으며 정치적으로 적극적인 여성이었던 데 비해, 앨리스 스티븐스는 중년의 평범한 근로자에

어머니이자 주부로서 정신병에 걸려 침묵 속으로 사라졌다.

　　콜라주는 '역사에서 숨겨진' 것과 '개인적인 것이 정치적'이라는 두 가지의 페미니스트적인 개념으로 특징지어졌다. 스티븐스는 자신의 어머니를 주제로 다룸으로써 대다수 인간의 운명인 망각에서 한 무명의 삶을 끌어냈다. 어머니의 불행한 기억에 대한 스티븐스의 회상은 개인의 삶이 더 큰 정치적 이슈와 불가분으로 연결되어 있다는 계급적 태도와 성차별주의의 영향을 드러냈다. 스티븐스에게 있어서 룩셈부르크는 미술가와 행동주의자로서 그녀가 개입하려고 하는 더 큰 공적 영역에서의 본보기였다. 이리하여 앨리스와 로자는 스티븐스에게 두 명의 역할모델, 한 사람은 육신의 어머니로, 또 한 사람은 이상적인 어머니로 나타냈다. 스티븐스의 자기 정체성에 대한 탐구와 그 성취는 두 사람 모두를 필요로 했다.

　　영국의 미술가 마거릿 해리슨(1940 출생)도 페미니스트이자 사회주의자다. 그녀의 로자에 대한 헌사는 〈로자 룩셈부르크에서 재니스 조플린까지〉(1977)라는 제목의 이미지와 글로 이루어진 회화의 형태를 취하고 있는데, 이 작품은 베를린에서 1977년에 열렸던 '국제 여성예술가Kunstlerinen International(1877~1977)' 전시회를 위해 만들어졌다. 작품은 또한 〈한 여성은 무명이었다〉로도 알려져 있는데, 일종의 표제처럼 큰 글자로 작품에 쓰여 있기 때문이다. 해리슨은 로자로 시작해서 애니 베전트, 엘리너 마르크스, 애니 오클리, 베시 스미스, 프랑켄슈타인의 신부(메리 셸리가 《프랑켄슈타인》의 작가였다), 먼로와 조플린의 여덟 개의 초상화를 소벽frieze식의

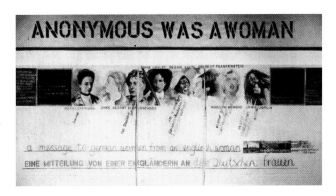

48. 〈로자 룩셈부
르크에서 재니
스 조플린까지〉
(마거릿 해리
슨, 1977)

패널로 집어넣었다. 이런 식으로 그녀의 그림은 다른 분야와 시대에 뭔가를 성취했지만, 결국에는 '그들의 재능이나 의도가 충돌을 일으킨 사회에 의해 짓밟혀지거나 파괴된'**17** 여성들을 기념했다. 이 그림은 특히 이 책의 주제와 잘 맞는데, 정치와 대중연예의 영역에 있던 여성들의 이미지를 결합하고 있기 때문이다.

여성을 찬미하다, 주디 시카고

여성의 업적을 기리면서 역사상의 '위대한 남성'에 대한 칼라일의 개념에 도전했던, 1970년대의 또 다른 작품은 〈디너파티〉(1974~79)다. 이 작품의 주 제안자는 미국의 미술가 주디 제로비츠(1939~)로, 자신의 고향

을 따라 성을 시카고Chicago로 바꾸었다. 그녀는 유태계의 마르크스주의자 지식인 가정 출신으로, 1960년대 말 캘리포니아에서 미술을 가르치면서 헌신적인 페미니스트가 되었다. 〈디너파티〉는 성경의 유명한 장면인 최후의 만찬의 예술적 재현에서 힌트를 얻었지만, 이를 '역사를 통해 요리를 해왔던 사람들'의 관점으로 재해석했다. 작품은 유백색의 타일 기단 위에 세 개의 식탁이 삼각형 형태를 이루고 있으며, 한 개의 길이가 48피트 정도 되는, 상당한 크기에 연극적이며 혼합매체를 사용한 설치작품이다. 작품을 디자

49. (왼쪽)〈디너파티〉(주디 시카고 외, 1979)
 (오른쪽)〈디너파티 중 '버지니아 울프의 식탁 세팅'〉(주디 시카고 외, 1979)

유 명 짜 한 스 타 와 예 술 가 는 왜 서 로 를 탐 하 는 가

인하고 제작하는 데 몇 년이 걸렸으며, 대부분이 자원봉사자였던 400명의 남녀의 노동이 보태어졌다. 자수와 도자기그림이 주로 동원된 공예였는데, 이런 공예는 전통적으로 여성과 관련된 것이었다. 테이블 보와 러너가 테이블을 덮었고, 그 위에 나이프, 칼, 잔, 그리고 그림과 조각이 된 세라믹 접시로 39명분이 세팅되었다. 세라믹 접시에는 나비 문양, 클리토리스, 질 혹은 음문의 이미지가 사용되었는데, 역사적으로 유명한 여성들을 상징하는 것이었다.(시카고는 질을 남성성기 중심의 세계에서 확고한 창조적 상징으로 보았다.). 999개의 이름이 '유산의 마루Heritage Floor'를 구성하는 타일 위에 금으로 새겨졌다. 많은 조사와 고민 끝에 명예의 이름이 선정되었는데, 많은 다른 영역, 국가, 시대의 여성들이 망라되었다. 이슈타르Ishtar와 칼리Kali 여신, 사포Sappho[*], 보디세아Beaudicea^{**}, 엘리자베스 1세, 메리 월스턴크래프트^{***}, 조지 엘리엇, 버지니아 울프, 에델 스미스^{****}, 에밀리 디킨슨 등이 있었다. 꽃과 질의 이미지로 유명한 '추상'적인 그림을 그린 조지아 오키프도 포함되었다.

　　페미니스트 작가이며 유명인을 연구하는 학자인 저메인 그리어는 1985년 런던의 한 창고에 전시되었던 〈디너파티〉를 '반기념물적인 기념물'이라고 설명했다. 비록 일부 비평가들이 작품을 저속하거나 키치라고 평했고, 또 다른 비평가들은 그 선정과 이론적인 배경을 의심했지만, 많은 여성들이 이 작품을 영감을 주는 것으로 보았고, 웅장하고 영향력 있는 성취임은 의심할 여지가 없다. 1979년 이래

* 고대 그리스의 여성 시인

** 잉글랜드에 살았던 고대 켈트족의 여왕

*** 18세기 말 영국의 여성운동가이며 작가

**** 영국의 여성 작곡가

로 작품은 세계 여러 국가에서 15회나 전시되었으며, 100만 명으로 추정되는 사람들이 관람했다. 불행히도 작품은 아직도 항구적인 보관, 전시 장소를 찾지 못하고 있다.[18]

시카고와 유사한 프로젝트의 시도로, 일레인 쇼월터는 2001년에 페미니스트들에게 역할모델이자 영웅이 될 만한 여성들에 관한 역사서를 출판한 미국의 학자다. 그녀는 메리 셸리, 메리 월스턴크래프트, 엘리너 마르크스, 힐러리 클린턴, 오프라 윈프리, 다이애나비 같은 '페미니스트 아이콘'들의 삶과 투쟁, 성취를 기록했다.[19]

예술가들의 영원한 사랑, 체 게바라

서구에서 가장 매력적이고 인기 있는 20세기 후반의 좌익 혁명가는 에르네스토 '체' 게바라 드 라 세나(1928~67)다. 게바라는 '마르크스주의의 역사에서 유일한 섹스심벌'이라고 불려져왔다. 장 폴 사르트르는 체를 만난 후, 그를 '우리 시대의 가장 완전한 인간'이라고 묘사했다. 체는 아르헨티나의 몰락해가는 스페인과 아일랜드 혈통의 귀족가문 출신으로, 젊은 시절 남미를 여행하면서 불평등과 압박, 가난과 미국 제국주의를 경험했다. 시와 일기, 이론서를 썼던 이상주의적이고 열정적이며 박식한 지식인이었던 그는, 대학에서 의학을 공부하다가 멕시코에서 악랄한 독재정권을 타도

하기 위해 쿠바 침공을 준비하고 있던 카스트로의 소규모 혁명군에 가담하게 된다. 천식으로 고생을 했지만 게바라는 의사이자 용감한 게릴라 전투요원이었다. 1959년, 카스트로가 쿠바에서 권력을 장악하자 게바라는 정부에서 직책을 맡았다. 하지만 그는 1965년에 아프리카와 남미에 혁명을 확대시키겠다고 결심하였다. 그와 일군의 동지들은 쿠바를 떠나 콩고와 볼리비아에서의 게릴라 투쟁을 지원하였다. 하지만 두 원정은 실패로 끝났다. 1967년, 그는 볼리비아 군부대에 체포되어 처형당했다(물론 젊은 나이에 생명을 잃은 것과 타인을 위한 불리한 투쟁에서 희생한 그의 삶은 사회 변화를 추구하는 이들에게는 엄청난 호소력을 발휘했다.). 반라의 시체로 들것에 누운 그를 찍은 프레디 알보르타의 사진은 만테냐가 그린 군인들과 관리들에 둘러싸여 죽은 그리스도의 르네상스적 이미지와 유사한데, 그가 죽었다는 것을 증명하기 위해 세계 도처에서 인쇄되었다. 그의 손은 신원확인을 위해 잘려졌는데, 지금은 쿠바에서 포름알데히드액에 보관되고 있다. 그의 시체는 그의 무덤이 순례의 장소가 되는 것을 막기 위해 비밀리에 매장되었다. 하지만 체의 전설과 신화는 사라지기는커녕 점차 커져갔다. 그의 유해는 1997년에 발견되어 발굴된 후 쿠바로 반환되었다.

코르다Korda라는 별명을 갖고 있는 알베르토 디아즈 구티에레즈(1928~2001)는 쿠바의 신문사 사진기자로, 1960년 아바나에서 열린 한 추모예배에서 게바라의 사진을 찍었다.[20] 이 사진은 〈영웅적인 게릴라〉(1960)라는 제목이 붙여졌는데, 길고 멋대로 자란 머리카락으로 둘러싸인,

잘 생긴 얼굴의 한 청년이 담긴 매우 낭만적인 사진이었다. 그의 눈은 어떤 미래의 혁명이나 사회주의 유토피아를 향하고 있는 듯이 보는 이들의 시선을 지나 위로 향하고 있다(코르다는 게바라의 표정을 '강철 같은 저항'의 얼굴로 묘사했다.). 풍경화의 형식으로 된 이 사진의 프린트는 아바나의 혁명광장에 전시되어 있다.

이 사진은 이탈리아의 출판업자인 지안지아코모 펠트리넬리(그는 부유한 사업가로 공산당원이기도 했다)가 1967년 초상화 포스터로 만든 이후 세계적으로 유명해졌다(흑·백이 대조되는 이 사진은 그래픽적인 단순함을 더해주었다.). 사진은 OSPAAAL(아바나에 본부를 둔 아시아, 아프리카, 라틴 아메리카의 연대기구)라는 선전단체에 의해 포스터로도 복제되었고, 1960년대에 체가 젊은 급진주의자들과 히피들 사이에서 컬트 히어로가 되면서 수많은 플래카드와 티셔츠에 복제되었다. 게바라는 소도시에서 무장투쟁을 전개해 자신의 혁명이론과 새로운 사회주의 사회에 대한 자신의 비전을 실천에 옮겼고, 그리하여 그는 엄격하고 절도 있는 지도자로서 세계 공산당과 젊은 급진주의자들에게 다른 모델을 제공했다.

카스트로의 정치체제는 지적재산권을 '제국주의적 사기'로 간주했으므로, 코르다는 게바라의 이미지 사용을 제한하거나 복제에 따른 로열티를 받으려고 하지 않았다. 하지만 그는 2000년에 외설적인 스미르노프 보드카의 선전에 체의 이미지가 상업적으로 이용되고 있는 것에 화가 나서, 영국에서 법적 대응을 통해 자신의 저작권을 행사했다(술병과 망치와 낫의

이미지가 체의 얼굴에 겹쳐졌고, 거기에 첨가된 슬로건이 '자극적이며 강렬한'이었다.). 코르다는 광고가 체의 인격에 대한 모욕이며 그의 역사적 중요성을 하찮게 만들었다고 주장했다. 영국에 본부를 둔 쿠바 연대 캠페인 The Cuba Solidarity Campaign은 코르다의 법정 소송을 지지했고, 2000년 9월, 로우 린타스Lowe Lintas 광고회사와 렉스 피처스Rex Features 사진기획사는 코르다에게 법정 밖에서 배상하기로 합의했다. 코르다는 쿠바의 아동복지시설에 그 돈을 기부하겠다고 밝혔다.

체의 전설과 매력은 21세기에도 사라지지 않고 계속되고 있다. 그의 전기와 저술을 소개하는 웹사이트들이 많이 있으며, 그의 이미지를 담은 제품들을 판매하는 사이트들도 있다. 이 글을 쓰고 있는 현재, 믹 재거와 로버트 레드포드가 두 개의 전기영화를 기획하고 있다는 보도가 있다.*

* 로버트 레드포드가 제작을 맡은 전기영화 〈모터사이클 다이어리〉는 2005년에 개봉되었다.

1997년은 체의 숭배가 최초로 시작된 지 30년이 되는 해였다. 사후 30주년이 되는 해로 몇 권의 전기가 출판되었다. 로스앤젤레스의 파울러 문화사박물관Fowler Museum of Cultural History에서는 전시회에 기초해 데이비드 쿤즐이 편집한 체의 이미지에 관한 책을 출판했다. 또 다른 전기가 페르난도 D. 가르시아와 오스카 솔라에 의해 편찬되었고,21 그의 유해가 쿠바로 되돌아왔다. 체의 유해는 현재 체의 청동상이 있는 산타 클라라라는 지방도시에 보존되어 있고, 혁명사박물관Museó Historico de la Revolución에서는 그의 카메라, 재킷, 피스톨케이스 같은 개인 유품들이 전시되어 있다.

1997년에 조너선 글랜시는 게바라가 승인하지 않았을 거라는 이유

에서 쿠바에서 사회주의 리얼리즘 형식의 공공기념물에는 반대한다고 썼다. 그에 따르면, 쿠바에는 카스트로에게 바쳐진 그런 기념물이 단 하나 있고, 쿠바의 애국자인 호세 마르티에게 바쳐진 엄청난 크기의 '끔찍한' 기념물이 또 하나 있다고 한다.[22]

게바라의 계속되는 인기의 또 다른 표시는 개빈 터크의 초현실주의적 밀랍 조각인 〈체의 죽음〉(2000)으로, 터크 자신이 알보르타의 사진에서 보이는 죽은 게바라의 포즈를 취한 것이다. 명성을 작품의 주제로 삼아온 영국미술가인 터크는 게바라가 살해당한 1967년에 태어났다. 마돈나와 모리무라와 마찬가지로, 터크는 유명한 사람들을 흉내 내는 것을 즐긴다. 밀랍작품은 2000년 4월 런던의 화이트 큐브 2 갤러리에서 열렸던 혼합매체전 '저기 그곳에Out There'에서 처음으로 전시되었다. 터크는 자신의 조각이 그리니치의 밀레니엄 돔Millenium Dome에서 전시되기를 희망했지만, 돔의 관리자들은 이 제안을 거절했는데, (터크에 따르면) 작품이 무기제조회사인 기업 후원자들의 비위를 상할까 우려해서였다고 한다.

2001년 1월, 터크는 예술가의 해 행사의 일환으로 5,000파운드를 수상했는데, 그는 상금을 런던의 쇼어디치의 파운드리The Foundry라는 공간에서 〈체 게바라 (원문대로의) 이야기〉라는 제목으로 2주간에 걸쳐 개최된 행사 겸 토론회를 위해 사용했다. 그는 대중들에게 부탁해 체에 관한 자료를 수집했다(80명이 이에 응했다.). 그는 또한 공개회의와 토론을 가졌고, 음악을 연주하고, 필름과 영화를 상영하고, 《타임즈》지에 매일의 행사를 일기형

50. 〈체의 죽음〉(개빈 터크,
2000)

식으로 썼다.

터크의 많은 작품들이 대중문화의 진부한 표현cliché에서 나오는데,
그는 마담 튀소의 박물관 같은 관광지에서처럼 밀랍을 사용하고 있으며, 코
르다의 게바라 초상화를 그러한 시각적 클리셰로 간주한다(1999년, 그는
코르다의 빌보드 크기의 네 장의 사진에 나온 체의 모습으로 차려입은 자신
의 포스터를 워홀 스타일의 벽장식으로 만들었다.). 그럼에도 코르다는 친
숙한 이미지에는 '일종의 진실이 깃들어 있다'고 생각했다. 그렇지 않다면
이런 이미지들이 그렇게 광범위하게 사람들의 마음을 움직일 수 없을 것이
기 때문이다. 코르다의 사진은 '제3세계의 정치와 혁명을 바라보고 생각하
도록, 그리고 추론을 한다면 우리 자신의 정치적, 문화적 입장도 바라보고
생각하도록 하는 촉매'23로서의 역할을 했다. 터크의 행사는 상당한 언론

의 주목을 받았지만 일부 혹평도 있었다. 미술비평가인 조너선 존스는 터크의 조각을 '초월적인 어리석음을 드러낸 작품'으로 일축하고, "체는 무관심한 시대에 완벽하게 정치적인 영웅이지만, 아무도 그로 인해 어떤 행동을할 것 같지 않다"는 신랄한 평을 했다. 그는 또한 현재 쿠바에서 일어나고있는 동성애자들에 대한 박해를 독자들에게 상기시켰다.[24] 다른 전문가들은 1960년대 이래로 체의 이미지는 탈정치화되어 왔고, 체의 이미지가 "급진적인 반대와 혁명적 변화의 상징에서 상품화된 표현으로 바뀌었다"[25]라고 믿고 있다. 그럼에도 터크의 행사는 미술계의 사람들을 아직도 게바라를찬미하고 쿠바에 구호물품을 보냄으로써 쿠바를 계속 돕고 있던, 정치적으로 깨어있는 나이 많은 행동주의자들과 연결시켜 주었다는 점에서 가치가있다. 또한 미술과 정치와의 연관에 대한 문제를 다시 부각시켰다.

영국의 미술가이자 디자이너인 스캇 킹은 매튜 윌리와 〈크래시!〉라고 알려진 논쟁적인 창작 파트너십을 시작했는데, 체를 '급진적 혹은 세련된 테러주의자'로 변형시키는 패션산업계의 경향(예를 들면, 슈퍼모델 케이트 모스가 체가 그려진 티셔츠를 입는 것 따위다.)에 대한 재치 있는 미술적 대답을 만들어냈다. 킹은 체의 얼굴이 담긴 코르다의 사진을 미국 가수이자 영화배우인 셰어로 바꾸어 〈셰어 게바라〉라는 익살스러운 제목의 포스터를 만들었다. 이 작품은 스타일잡지인 《슬리즈네이션》의 2001년도 2월호 표지로 쓰였는데, 혁명가들이 때로는 연예계로 귀결된다는 생각을 간결하게 전달했다.

51. 〈셰어 게바라〉(스캇 킹, 2001)

영웅을 묘사한 조각상에 대한 논란

　　공공장소에 세워진 유명한 영웅들의 역사적인 조각들의 특징은, 지역 주민은 이런 조각을 항상 무시하는 반면, 외국인 관광객들은 조각의 인물이 누구인지도 모르면서 사진을 찍는다는 것이다. 대부분의 경우 주민들이나 관광객들은 조각으로 묘사된 사람에 대해서는 아무 것도 모르고, 왜 이 사람이 기념이 되는지도 모른다. 하지만 정치체제가 바뀌면서 이런 조각

상들을 없애거나 대체하자는 제안이 생기면 그때서야 대중의 관심을 끌게 된다. 런던의 트라팔가 광장에는 이름과 업적이 오래 전에 잊혀진 대영제국 시대의 장군들의 동상이 있다. 런던의 초대 시장 켄 리빙스턴이 2000년에 이 조각상들을 좀 더 잘 알려진 새로운 인물들의 조각으로 대체하자고 제안 했을 때 논란이 일어났다. (만델라를 제외하고) 누가 영웅인지에 대해 우리 사회에 더 이상 일치된 의견이 없다는 광범위한 견해로 인해 조각을 대체하 자는 논의는 합의에 이르기 어려웠고, 아무런 변화도 일어나지 않았다.

왕립예술협회RSA Royal Society of Arts가 1840년대 이래로 비어 있던 트라 팔가 광장의 네 번째 대좌에 새로운 조각을 세우자고 제안했을 때, 이와 유 사한 논란이 일어났다. 왕립예술협회는 임시방편으로 현대적인 방식으로 작업하고 있는 세 명의 영국 미술가들 — 마크 월링거, 레이철 화이트리드, 빌 우드로우 — 에게 조각을 만들도록 의뢰하여 어떤 것이 가장 적당한지를 결정했다. 1999년, 월링거(1959 출생)가 〈엑시 호모(이 사람을 보라)〉라는 제목의 실물 크기의 그리스도의 조각을 만들었는데, 이 작품은 폰티우스 빌 라도 앞에서 (허리 가리개와 가시관 외에는) 아무 것도 입지 않고 손은 뒤 로 묶인 채 서 있는 그리스도의 모습이었다. 또한 그리스도는 수염을 기르 지 않았고 짧은 머리였는데, 불가지론자인 조각가가 그리스도를 신성한 존 재가 아닌 보통의 인간으로 묘사하기를 원했기 때문이었다. 조각은 모래를 섞은 폴리에스터 수지로 만들어졌는데, 월링거의 스튜디오에 있는 조수의 몸을 모델로 떠왔기 때문에 그 스타일은 하이퍼리얼했다. 그러므로 소재는

52. 〈엑시 호모〉(마크 월링거, 1999)

전통적인 것이었지만, 월링거는 영광과 권력이라는 전통적인 시각적 수사학을 피함으로써 그것을 낯선 것으로 만들었다. 조각의 창백한 색과 허약해 보이는 자세, 대좌와 비교했을 때 작은 크기, 그리고 중앙이 아니라 (마치 군중이나 폭도들 앞에 서 있는 것처럼) 가장자리에 놓여 다른 공공기념물과는 사뭇 달라보였다. 더구나 그리스도는 평화를 주장한 사람이었기 때문에, 그는 근처에 있는 다른 군사적 영웅들과 강한 대비를 이루었다. 월링거

는 정치적 의도를 갖고 있는 미술가로서, 그에게 예수는 박해받는 소수자의 지도자이며, 로마 제국주의와 종교적 불관용의 희생자라고 설명한다.

〈엑시 호모〉가 특히 기독교도들에게 인기가 있기는 했지만, 왕립예술협회는 굿우드조각협회와 함께 비어 있는 대좌의 문제를 해결하는 방법으로 임시 설치라는 프로그램을 계속하는 것으로 결정했다. 다른 작가들이 만든 조각들을 번갈아가며 전시하는 것은 많은 대중적 관심을 끌 것이다. 대중의 참여를 높이기 위해 웹사이트가 만들어졌고, 트라팔가 광장을 이용하는 사람들에게 "다음에는 어떤 작품이?" 오면 좋을지 의견을 물었다.[26]

이 책을 집필하고 있는 현재, 이언 월터스가 트라팔가 광장에 세울 만델라의 청동상을 제작하고 있다.* 연설을 하는 동작으로 양팔을 치켜 올린 만델라의 실물 크기 조각상이 될 것이라고 한다.

* 월링거에 이어 우드로우와 화이트리드의 작품이 설치되었고, 현재는 마크 퀸의 조각 〈임신한 앨리슨 래퍼〉 – 최근 한국을 다녀간 여성 장애인 화가 – 가 세워졌다. 앞으로 찰스 슈츠의 작품이 전시될 예정이다.

평범한 개인에 대한 묘사

19세기에 무정부주의, 민주주의, 사회주의, 노동조합의 출현과 함께 이루어진 예술의 또 다른 발전은 무명의 평범한 개인과 일반 '대중'에 대한 관심이었다. 19세기는 또한 지식인들이 대중문화 혹은 민속문화를 의식하

유 명 짜 한 스 타 와 예 술 가 는 왜 서 로 를 탐 하 는 가

게 되고 민요와 같은 것들을 수집하기 시작한 시기였다. 꾸르베, 밀레, 피사로, 반 고흐 등이 유럽의 농부계급에 공감을 나타내는 그림을 그렸다. 반 고흐가 1888년에 프로방스의 들판에서 씨뿌리는 농부의 고전적인 이미지를 그렸을 때, 그는 저물고 있는 커다란 태양의 궤적을 농부의 머리 뒤에 둠으로써 이 농부는 자연발생적인 후광을 갖게 되고 세속적인 성인이 되었다. 반 고흐는 농부들 외에도 광부, 의사, 우체부, 군인을 그렸다.

꾸르베와 영국의 화가 헨리 월리스는 도로 보수를 위한 자재를 제공하는 채석장의 돌 깨는 인부들을 그렸다. 포드 매독스 브라운은 〈작업〉(1852~65)이라는 복잡한 그림을 10년 이상을 걸려 그렸는데, 빅토리아조의 한 단면과 다양한 종류의 노동(육체노동과 지적노동)을 보여주었다. 그림 중앙에 런던 햄스테드의 수도관 공사장에서 일하는 남자인부 몇 사람을 배치했다(브라운의 그림에 대한 문학적 전거로는 성경을 제외하고 칼라일이 썼던 노동의 필요성과 그 고귀함에 관한 글이 있으며, 이런 이유로 칼라일이 그 그림에 등장한다.). 윌리엄 벨 스캇은 〈철과 강철〉(1861)이란 제목의 유사한 그림을 노섬벌랜드의 월링턴 홀을 위해 제작했다. 망치를 두드리는 세 명의 노동자들은 로버트 스티븐슨의 작품에 나오는 사람들의 초상화였다.[27] 1891년, 영국에서 활약한 독일 태생의 미술가 후베르트 폰 헤르코머 경은 문이 열려진 집 바깥에서 파업으로 인해 일없이 어두운 표정으로 서 있는 육체노동자를 그렸는데, 그의 걱정하는 아내와 아이들은 노동자의 뒤에 그려져 있다.

프랑스 조각가인 에메-쥘 달루는 들판과 공장에서 일하는 노동자들의 점토 모형을 만들었는데, 〈노동에의 기념물〉(1889~1900)이라는 큰 규모의 작품의 일부였지만, 유감스럽게도 완성되지 못했다. 벨기에의 미술가 콩스탕탱 뫼니에도 농부, 공장 노동자, 광부, 항만 노동자들을 기리는 사실주의 조각상을 만들었다. 1896년, 그는 에메-쥘 달루의 작품과 같은 제목의 〈노동에의 기념물〉이라는 작품을 벨기에 정부로부터 의뢰받았지만 작품은 역시 미완성으로 남았다.

19세기에 만들어진 많은 사회주의 리얼리즘의 작품들은 그 다음 세기에 소련과 중국에서 만들어진 사회주의 리얼리즘 계열 작품의 모델이 되었다.

파리나 런던 같은 도시들은 19세기에 엄청나게 커졌으며, 많은 미술가들은 도시의 집단들에 초점을 맞추었다. 꾸르베와 존 에버렛 밀레는 소방관 같은 대중적인 영웅들을 그렸다(이 주제는 나중에 할리우드의 재난영화 제작자들을 매혹시켰으며, 소방서를 무대로 설정한 영국 TV의 일일연속극에서도 계속되고 있다. 2001년 9월 뉴욕 테러 사건 때, 다른 이들을 돕다가 사망한 소방관들은 당연히 영웅으로 간주되었으며, 이 때 자살한 이슬람 테러리스트들도 그들의 지지자들에 의해 영웅이자 순교자로 간주되었다.). 귀스타브 카유보트는 1875년 아파트의 쪽마루를 대패질하는 파리 사람들을 그렸고, 에두아르 마네는 술집의 여급들과 웨이터, 매춘부를 그렸다. 에드가 드가는 발레무용수, 기수, 빨래하는 여자와 행인들을 그렸으며, 툴루

즈-로트렉은 파리의 매춘굴에서 일하는 여성들을 인간적인 모습으로 그렸다. 2장에서 언급한 것처럼, 그는 대중연예인을 묘사한 최초의 미술가 중의 한 사람이기도 했다.

1888년, 반 고흐는 아를르에서 다양한 직업을 가진 몇 명의 초상화를 그렸다. 농부 빠샹스 에스깔리에, 우체부 조지프 룰랭, 의사 펠릭스 레이, 군인 밀리에 중위 등이 그들이다. 그러나 미술가들이 어떤 개인을 묘사하더라도, 그들의 의도는 일반적으로 한 사회집단, 직업을 떠올리게 하는 데 있다. 즉 개인은 일종의 전형으로 제시된다는 것이다. 헨리 메이휴(1812~87)는 19세기 영국의 신문기자로, 분류에 대한 열정을 갖고 1840년대에 마부, 행상, 소매치기, 청소부, 방랑자 등의 하층계급, 직업을 갖거나 갖지 못한 런던 사람들의 생활과 직업을 조사했다. 그의 조사결과는 나중에 책의 형태로 출간되었는데, 사진에 기초한 판화의 형태로 들어간 삽화들은 그가 조사한 길거리에서 만난 다양한 사람들의 유형을 담았다.[28]

1920년대에 독일의 사진가인 아우구스트 잔더(1876~1964)는 이와 유사한 일을 시작했는데, 객관적이고 인류학과 비슷한 방식으로 '20세기 독일의 인간'을 재현해내는 것이었다. 잔더는 소수민족과 다양한 사회계층과 직업을 가진 개인들을 사진에 담기 시작했다. 1929년에《우리 시대의 얼굴》이라는 제목으로 계획된 시리즈의 제1권이 나왔는데, 60개의 초상이 수록되었다. 잔더는 예술가, 권투선수, 서커스 공연자, 요리사, 집시, 유태인, 변호사, 농부, 학생, 실업자 등을 기록했다. 심지어는 잔더의 카메라

53. 〈까마르그의 농부(빠샹스
 에스깔리에)〉(빈센트 반
 고흐, 1888)

54. 〈인터내셔널〉(오토 그리
벨, 1928~30)

앞에 나치의 당원들도 자랑스럽게 제복을 입고 포즈를 취했지만, 이것이 1934년 나치 정권의 탄압에서 그를 구제해주지는 못했다.

소련에서 레닌과 스탈린의 숭배 외에 농민과 노동자를 묘사한 그림과 조각은 사회주의 리얼리즘의 도상학과 국가선전에 필수적이었다. 조각가 베라 무키나와 건축가 보리스 이오판은 1930년대 말에 잘 알려진 전형을 만들어냈다. 그것은 크롬-니켈강으로 100피트 이상의 높이에 망치를 머리 위로 치켜든 남성 산업노동자와 낫을 높이 치켜든 집단농장의 여성을 묘사한 조각기념물이었다. 두 인물은 미래를 향해 의기양양하게 앞으로 발을 내딛고 있는 근육질의 모습이었다. 이 조각은 1937년 파리 국제박람회의 소련관에서 처음 선을 보였다. 박람회가 끝난 후, 노동에 대한 숭고함을 표현한 이 기념물은 모스크바의 '경제성취박람회Exhibition of Economic Achievement'의 석조 대좌 위에 다시 세워져 영구적으로 보관되었다.

집단농장의 쾌활한 노동자들이나 트랙터를 모는 사람들의 그림이 흔해졌다. 서방에서는 예술가가 트랙터 운전기사를 미화해야 한다는 생각은 일반적으로는 우스꽝스럽다고 간주되겠지만, 전쟁과 같은 국가 위기의 시기에는 공업과 농업에 종사하는 노동자들이 새롭게 애국적인 중요성을 갖게 되었다. 노먼 록웰의 미국의 전쟁근로자 로즈 윌 먼로나 리벳공 로지(《새터데이 이브닝 포스트》지의 표지, 1943. 5. 29.)는 유명한 예다. 스탠리 스펜서가 이룩한 예술가로서의 가장 훌륭한 업적 중 하나는 스코틀랜드 조선소의 용접공을 묘사한 그림이다. 조지프 허먼과 같은 다른 영국의 예술가

도 있는데, 이들은 포도 따는 사람이나 광부의 모습을 그리는 것을 부끄러워하지 않았다.

자신들의 계급과 집단적인 힘을 의식하고 있는 집단으로서의 노동자를 묘사한 예는 유럽미술사에서는 드문 편이지만, 주목할 만한 두 가지 예가 있는데, 〈제4의 계급〉(1898~1901)과 〈인터내셔널*〉 <small>* 국제노동자동맹</small> (1928~30)이다. 전자는 쥬세페 펠리자 다 볼페도(1868~1907)가 그렸는데, 이탈리아 사회주의 리얼리즘의 걸작으로 평가받았으며, 조용하고 절도 있는 태도로 보는 이를 향해 어둠 속에서 빛으로 걸어 나오는 노동자의 무리를 묘사했다. 후자는 오토 그리벨(1895~1972)의 작품으로 '인터내셔널'[29]을 노래하면서 어깨를 나란히 하고 서 있는 다양한 국가 출신의 노동자들을 그리고 있다.

1840년대의 사진술의 발명은 사람과 장소에 대한 기록을 만들어낼 수 있는 가능성을 크게 향상시켰으며, 사진이 점차적으로 대중매체가 되어감에 따라 보통사람들도 자신과 사랑하는 사람들의 모습을 가족앨범으로 만들어 간직할 수 있게 되었다. 일부 영국의 귀족가문에서는 수 세기에 걸친 조상들의 초상화를 시골 장원의 벽에 걸었지만, 노동계급의 가족들은 몇 세대만 거슬러 올라간 조상들의 사진을 간직할 수 있을 뿐이다.

기록사진기술 또한 전성기를 맞았고, 루이스 W. 하인과 제이콥 A. 리스처럼 가난한 사람들의 곤경, 비참한 주거환경, 저임금 착취노동을 기록한 사회적-정치적 의식을 지닌 사진가들도 많이 나왔다. 이들은 또한 공장

의 기계공과 철공소 혹은 제철소의 노동자들(이들이 미국 도시에 있는 마천루들의 철제 구조를 세운 사람들이다)이 행하는 힘들고 종종 위험한 작업을 찬미했다.

1930년대에 농업안정국Farm Security Administration(자유주의 개혁주의를 주창한 미국의 '뉴딜' 정부의 한 부서)의 역사분과에서는 로이 스트라이커의 지휘 아래 일단의 사진가들에게 시골지역을 강타한 경제불황을 사진으로 기록하도록 의뢰했다. 잭 델라노, 도로시어 랭어, 러셀 리, 고든 파크스, 매리언 포스트 월코트, 아더 로스슈타인, 벤 샨 등이 이 프로젝트에 참가했다. 워싱턴의 미국 의회도서관에는 1935년과 1942년 사이에 촬영한 27만 점 분량의 엄청난 기록이 보관되어 있는데, 감동적이고 기념할 만한 사진들이 많이 포함되어 있다. 세속적인 성모와 아기로 보이는, 이 시기의 아이콘이 된 한 사진은 랭어가 캘리포니아의 니포마에서 촬영한 〈이주민 엄마〉(1936)로서, 냉철하지만 걱정에 싸인 어머니를 담고 있다. 사진 속의 여인은 사진촬영을 부끄러워 하는 아이들과 함께 있다. 건조지대인 오클라호마로부터 일거리를 찾아 서부로 옮겨가던 그 가족은 매우 가난했다. 계절은 겨울이고, 이들은 콩 따는 사람들의 캠프에서 자동차의 달개지붕에서 살고 있었다. 이 여인은 이름이 플로렌스 닐로 밝혀졌는데, 7명의 자녀가 있었고 80세까지 살았다. 랭어의 사진 속의 두 아이들은 1998년 뉴욕의 소더비에서 그 사진의 프린트가 20만 달러 이상의 가격에 팔리는 것을 목도했다. 그 사진으로 인해서 어떤 경제적인 혜택도 누리지 못했던 것에 유감이기는 했

지만, 이들은 자신들의 어머니가 미국 역사의 한 부분이 된 것을 자랑스러워했다.[30]

 사회적인 기록으로 알려져 찬사를 받은 미국인의 예는 제임스 에이지가 쓰고 워커 에반스가 사진을 찍은 《이제 유명인들을 칭찬하자》(1941)라는 사진집이다. 책의 주제는 세 백인 가족으로, 앨라배마주의 오두막집에서 살고 있는 가난한 소작농들이었기 때문에 책의 제목이 풍자적이다. 1936년 여름, 에이지와 에반스가 이들을 방문하러 올 때까지는 소작농들 중의 어느 누구도 유명하지 않았고, 책에서 이 가족들의 진짜 이름도 쓰여지지 않았다. 제목은 성경에서 따온 것이었다. "그리고 기념물이 없는 사람들이 있다. 그들이 태어나지 않았던 것처럼 그들은 사라졌다. 이 다음에는 그들의 아이들도 그랬다. 그러나 이들은 자비로운 사람들로, 그들의 올바름은 잊혀지지 않았다." 에이지와 에반스의 책은 처음에는 판매가 시원찮았고 곧 잊혀질 듯이 보였지만, 훗날 그 시대의 고전으로 간주되었다.

 사회의 기록이자 사회에 관심을 보인 사진술의 전통이 살아 있는 본보기는 포토저널리스트 세바스티앙 살가도(1944, 브라질 출생)다. 1960년대에 그는 정치적 급진주의자가 되었고, 군부가 정권을 잡았을 때 망명했다. 그는 파리에 정착하여 그곳에서 아마조나스Amazonas라 불리는 자신의 사무실을 차렸다. 살가도는 제3세계 개발경제 전문가로 처음 일자리를 얻었으나 기근의 공포와 노동자들과 이민자들이 겪고 있는 힘든 상황을 알리는데는 사진이 더 낫다고 생각하여 1973년부터 사진을 찍기 시작했다. 살가

도는 남북의 분할과 관련된 불평등을 잘 인식하였고, 전지구적 문제와 상황에 대한 전지구적인 대답을 마련했다.

　　7년간의 조사 끝에 1993년에 발간된 대형의 값비싼 책인 《노동자들: 산업시대의 고고학》은 많은 저개발 국가의 남녀 노동자들의 육체노동을 기록했다. 300장 이상의 2색도 사진은 시실리에서의 참치잡이, 인도네시아 화산에서의 유황 채집, 쿠바의 사탕수수 자르기, 쿠웨이트 유정의 불과 싸우기, 인도에서의 자동차 조립 같은 다양한 활동들을 담았다. 하지만 가장 놀라운 사진들은 브라질에서의 '인간 개미탑human anthill'을 찍은 것인데, 이 사진에는 밖으로 드러난 한 금광에서 5만 명의 광부들이 진흙범벅이 되어 등에 짐을 지고 사다리를 올라가고 있는 모습이 담겨 있다. 이 사진들은 단테의 《지옥》편에 묘사된 장면을 떠올리게 했다.

　　살가도는 원자재에서 완제품까지의 한 특정 산업의 이야기를 하거나 노동과정의 신체동작을 보여주기 위해 일련의 연속된 이미지—미니 포토 에세이—를 만들어내지만, 그는 또한 포즈를 취하고 있지 않은 개별 노동자들의 초상도 보여준다. 그 목적의 하나는 다른 나라에서 벌어지는 유사한 노동의 보편적인 특성과 함께 문화적 차이도 드러내는 것이다. 또 다른 목적은 그가 묘사하는 모든 것이 예를 들면, 운반, 수·출입을 통해 어떻게 서로 연관되어 있으며, 세계 경제와 운송 시스템을 구성하는지를 보여주는 것이다.

　　살가도가 사진을 통해 사람들의 양심을 건드리고 논의와 향상을 촉

55. 〈브라질 세라 펠라다 금광에서 흙자루 운반하기〉(세바스티앙 살가도, 1986)

진하기를 바라는 것은 당연하지만, 그렇지 않다고 하더라도 그의 사진들은 현대 산업사회의 역사적 기록 자료와《헬로!》에 나오는 저명인사들의 삶과는 멀리 떨어진 삶을 살고 있는 사람들에 대한 기록을 제공한다. 살가도는 무신론자이며 휴머니스트이지만, 일부 비평가들은 역광이나 증기나 연기에 둘러싸여 사진이 찍힌 노동자들에게서 어떤 서사시나 종교적인 분위기를 감지한다(그는 또한 "비극을 미화한다"고 비난을 받아왔다.). 살가도의 변명은 그들의 궁핍과 노고에도 불구하고 노동자들은 단순히 희생자가 아니라는 것이다. 실제로는 그들은 아름다움과 존엄성과 고귀함을 지니고 있고, 많은 사람들이 자신의 일에 자부심을 갖고 있으며, 이것이 그가 포착하려는 것이라고 한다.

1996년에 리즈 조베이는 잔학한 만행, 기아, 전쟁의 이미지를 공급

하는 포토저널리즘이 지난 20년 사이에 쇠퇴했는데, 신문사와 잡지 편집자들이 매출을 의식해서 낙관주의와 '유명인에 기초한 연예 저널리즘'의 '눈에 즐거운 것eye candy'을 점차적으로 선호해왔다고 했다.[31] 이런 까닭에 살가도는 전시회와 책, 사진 프린트와 엽서 판매에 점점 더 눈을 돌리게 되었다. 그는 자신의 웹사이트도 열었다.[32] 1998년, 살가도와 그의 아내 렐리아는 브라질에 비영리 환경·영림 프로젝트인 인스티투토 테라Instituto Terra를 창립했다.

살가도와 많은 공통점을 지닌 영국의 종군기자가 존 필저다. 그의 책《영웅들》은 억압적인 정부와 대기업의 착취, 폭력 아래에 놓여 있지만 자신들이 할 수 있는 어떤 방법으로든지 대항해 싸우는 세계도처의 무명의 집단들의 투쟁을 다루고 있다.[33]

이름 없는 영웅들을 기념함

이 단락에서는 두 개의 예가 아주 적절한데, 첫째는 영국의 화가 조지 프레드릭 와츠(1817~1904)의 작품이다. 1887년, 빅토리아 여왕의 즉위 50주년을 맞아 와츠는 다른 이들을 구하기 위해 자신의 생명을 희생한 평범한 남녀 — 지방의 영웅들 — 를 위해 공공기념물을 세우자고 제안했다. 일반적으로 이런 용감한 행위는 지역의 신문에서 짧은 기사로 다루어지고

는 곧 잊혀진다. 당국은 그의 생각을 받아들이지 않았지만, 13년 후, 와츠는 직접 덜튼Doulton 자기의 형태로 유약을 입힌 세라믹 타일에 명판을 디자인, 런던의 열린 공간인 포스트맨스 파크Postman's Park의 벽에 전시했다. 각 명판에는 "앨리스 에어즈, 벽돌공의 딸로, 런던 유니언가의 불타는 집에서 자신의 젊은 생명을 희생하여 용감하게 세 어린이를 구하다" 등의 간단한 설명이 들어 있었다. 와츠가 죽은 뒤, 그의 아내가 한동안 기념물을 계속 만들었다. 오늘날 포스트맨스 파크에는 53개의 명판이 50피트 길이의 벽을 이루고 있는데, 〈와츠의 영웅적 행위의 기념비The Watts Memorial of Heroic Deeds〉라고 알려져 있다. 언론매체는 매일 한 인간이 다른 인간에게 저지른 만행을 보도한다. 이에 대한 반론으로, 인간이 지극한 이타주의를 행할 수 있다고 말해주는 것들이 분명 필요하다. 하지만 팀 게스트는 "그들의 전 생애가 죽음의 광경으로 축소되었다는 것은 기묘한 역설이다"라고 지적했다.[34]

1980년, 런던에서 활동하는 미술가 수전 힐러(1940, 플로리다 출신)가 누구도 돌보지 않던 이 명판들을 발견하고는 여기에 영감을 얻어 〈기념물〉(1980~81)이라는 제목의 작품을 만들었다. 힐러는 원래 인류학을 공부했고, 계속해서 대중문화의 유물 수집에 관심을 가져왔다. 〈기념물〉은 혼합매체의 설치물로서 다른 나라에 세 개의 버전이 있다. 작품은 다양한 형태로 갤러리의 벽에 전시된 명판 사진 41장(그녀의 삶의 한 해에 한 장씩)과, 방문객들이 앉아서 오디오 테이프를 들을 수 있도록 반대쪽에 놓인 공원 벤치와 헤드폰으로 이루어져 있다. 힐러의 음성 녹음은 죽음, 영웅적

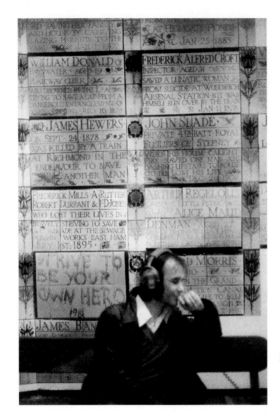

56. 〈기념물(영어판)〉(수전 힐러,
1980~81)

행위, 역사, 기억, 재현과 같은 정치 문제들에 관한 것이다. 〈기념물〉의 영어
버전이 버밍엄의 아이콘 갤러리Ikon Gallery에서 전시가 되었을 때, 힐러는 "너
자신의 영웅이 되기 위해 노력하라"는 근처의 낙서에 기초한 사진판을 추
가했다.35

유 명 짜 한 스 타 와 예 술 가 는 왜 서 로 를 탐 하 는 가

별로 알려지지 않은 사람들에게 바쳐진 또 하나의 기념물은 〈에이즈 기념 퀼트AIDS Memorial Quilt〉인데, 에이즈로 죽은 사람들의 이름과 삶을 기념한 것이다. 그것은 1985년에 게이 권리 행동주의자인 클레브 존스가 아이디어를 냈고, 2년 후에 샌프란시스코의 네임즈 프로젝트 재단NAMES Project Foundation이 설립되면서 시작되었다. 몇 년 내에 퀼트는 1만 4,000개의 다채로운 패널로 만들어졌고, 각 패널은 희생자들의 친구와 친척들이 만들었다. 작품은 무게가 16톤이었고, 14에이커를 덮을 수 있었는데, '세계 최대의 민속예술 작품'으로 묘사되었다. 지금 현재 그 퀼트는 계속 확대되고 있는 중이며 미국 전역에서 전시되고 있다. 패널의 수는 2000년도에 4만 4,000개에 달했다. 재단은 수백만 달러를 모았고, 작품의 역사를 알려주는 웹사이트를 운영하고, 프로젝트가 계속되기 위한 기금을 모으고 재단의 목적을 수행하기 위해 책과 비디오 기록 같은, 작품에 관한 상품들을 판매한다.[36]

평범한 사람들이 자신을 드러내다

대중매체와 선전이 있기 때문에 모든 사람이 15분 동안 세계적으로 유명해질 수 있다는 말은 워홀의 유명한 관찰이다. 지구에 살고 있는 인구 수를 생각해보면, 이는 말 그대로는 불가능하지만, 신문, 라디오, TV, 인터넷에 출연함으로써 잠깐의 명성 혹은 악명을 드높이는 수천 명의 보통사람

들에게는 확실히 해당이 된다. 제리 스프링거 쇼 같은 미국의 토크쇼에 ― 그런 끔찍한 고백이 사실이라고 항상 가정하고 ― 자신에 관해 사람들이 드러낼 준비를 하는 것은 명성에 대한 욕망이 필사적인 정도에 이르렀음을 보여준다.

새로운 미디어 기술이 용이하게 만든 또 하나의 가능성은 보통사람들이 자신을 표현할 수 있는 능력이다. 이들은 자신이 카메라를 사서 사진을 찍고 자신에 관한 비디오를 녹화할 수 있기 때문에, 더 이상 전문적인 영상 제작자에게 의존할 필요가 없다. 이들은 자신의 웹사이트를 만들고, 가정에 설치한 웹 카메라를 통해 수천 명의 낯선 이들이 지켜보는 가운데 자신의 삶을 실시간으로 중계한다. * 결과적으로, 이들은 특정한 업적이 아니라 단순히 자신의 일상적 존재를 다른 이들과 공유하려고만 하면 유명해질 수 있는 것이다. 이런 방식으로, 이들의 삶 전부가 퍼포먼스가 되고 구경거리가 된다. 이들의 작업이 자신에 초점을 맞추고 있는 것을 보면, 길버트&조지, 트레이시 에민 같은 미술가들이 이를 따라하지 않는다는 것이 놀라울 정도다.

소수의 '이미 결정된 저명 인사들' 대신에 '진짜' 인간들을 기리는 솔선수범의 좋은 예가 샌프란시스코에 기반을 둔 'www.peoplecards.net'이라는 회사 겸 웹사이트인데, 여기서는 수집대상품, 구체적으로는 카드를 팔고 선전한다. 카드는 한 쪽에는 보통사람들의 사진 초상화가 있고, 다른 쪽에는 이들의 약력이 적혀 있다. 일반 회원들이 자신에 관한 정보를 제공한

* 예를 들어, 미국인 제니퍼 링글리는 1996년에 'www.Jennicam.com'이라는 사이트를 만들었다. 현재 이 사이트는 폐쇄되었다.

다. 카드의 잠재적인 합계는 60억이 될 것이라 한다! 회사의 설립자는 자신의 카드 중에 "100퍼센트 유명인들은 없다"고 보장하면서 '글래머와 싸우자!' 는 구호를 사용한다. 피플카드가 유명인들을 다룬 카드에 익숙해진 수집가들과 거래인들에게 어필할지는 두고 봐야 할 것이다.

5

미술계의 스타들

현대미술가에 대한 찬사는 엄청난 매출액과 커가는 시장에 의해 촉
진되었다······.[1]

2001년 4월 20일, 영국의 미술가 트레이시 에민이 BBC1 TV의 코미
디 프로 〈당신한테 뉴스가 있어〉에 게스트 패널로 출연했다. 에민은 프로그
램에 출연한 유일한 여성이었고, 자신의 부푼 가슴을 과시하기 위해 목선이
깊히 파인 드레스를 입었다. 이 사건은 대부분의 성공한 전문 예술가들과
소수의 미술계 스타들의 차이를 분명히 드러내는 데 도움이 된다. 후자는
그들의 직업 혹은 미술계를 뛰어넘어 유명해졌으며 ─ 에민이 이 프로그램
에 출연 요청을 받은 것도 이 때문이다 ─ 이들은 셀러브리티 게임에 기꺼
이 참여한다. 그리고 이것이 에민이 진지한 예술 프로그램이 아닌 TV 쇼에
출연하겠다고 동의한 이유다. 물론 에민은 전문적인 미술 프로그램에도 기
꺼이 출연했었다. 실제로 2001년 3월, 그녀는 1990년대의 런던의 이스트엔
드를 중심으로 일어났던 미술 붐에 관한 4부작 다큐멘터리 프로그램 〈뉴 이
스트엔더스〉(BBC2)에 출연했었다(사실 이 시리즈의 제목도 인기있는 영
국 TV의 일일드라마 제목을 패러디한 것이었다.). 에민의 경력은 나중에

더 자세하게 다루겠지만, 먼저 미술가의 숭배의 역사, 그 다음으로는 미술계의 스타 출현의 역사에 대해 검토해볼 필요가 있다.

스타 예술가에 대한 숭배

대부분의 미술사가는 개별 미술가의 숭배가 이탈리아 르네상스로 알려진 초기 부르주아 사회로 거슬러 올라간다고 생각한다. 이 시기에 예술가들은 장인과는 구별되는 전문인의 범주로 떠올랐고, 후원자들과 역사가들은 브루넬레스키, 도나텔로, 레오나르도, 미켈란젤로와 라파엘 같은 인물들을 천재로 분류했다. 조르조 바사리의《미술가 열전》(1550)은 그러한 개인들을 인정하고 이들의 전기를 제공한 최초의 텍스트 중 하나였다. 미술가들의 성격, 이들과 관련된 전기적 일화, 전설, 꾸며낸 이야기, 고정관념을 다룬 좀 더 최근의 많은 학자들의 연구는 반복적인 패턴을 보여주었다.[2]

르네상스 이후, 미술가의 서명과 이름은 수집가들과 미술시장에서 아주 중요한 것이 되었는데, 고물상에서 발견된 오래된 캔버스가 렘브란트의 것으로 신뢰성 있게 추정될 수 있다면, 그것은 매우 가치 있는 작품이 된다. 종종 스튜디오에서 미술가의 직업을 나타내는 도구들을 들고 있는 미술가의 이미지는 선전의 도구로서 중요성을 띠게 되었고, 자화상의 양식을 그린 미술가들 사이에서 인기가 있었다. 렘브란트는 자신의 생애 중 서로 다

른 단계에서 그렸던 자화상들로 유명하다(물론 자기 선전이 그 유일한 기능은 아니었다.). 대부분의 현대미술가들은 자신의 인상적인 초상화 — 자신이 그렸든 다른 사람에 의한 것이든, 회화 혹은 사진이든 간에 — 가 제작되고 유통되는 것을 보장하기 위해 몇 단계를 거친다. 20세기의 극단적인한 예가 로버트 모리스, 린다 벤글리스와 샘 테일러-우드Sam Taylor-Wood 같은미술가들의 경우인데, 이들의 초상화는 보는 이들에게 충격을 주기 위해 만들어졌다.

마찬가지로 낭만주의 시대에 나타난 예술의 표현 이론도 중요한데,

57. 〈미술가의 초상〉(렘브란트, c. 1662)

이 견해에 따르면, 예술이란 예술가의 감정, 성격과 살아온 경험이 직접적으로 옮겨진 것이다.

물론 르네상스 시대에 상업적인 화랑 시스템이나 대중매체는 존재하지 않았다. 하지만 19세기 말이 되면 이런 시스템들이 자리를 잡았고, 수집가들과 대중들이 처음에는 거부했지만, 인상파와 후기 인상파 화가들은 이런 시스템의 혜택을 입었다. 모네는 그가 죽을 무렵에는 인정을 받았고 프랑스 정부로부터 훈장을 받았으며, 세잔, 고갱과 반 고흐는 사후 숭배의 대상이 되었다. 숭배되는 예술가의 한 특징은 그의 집이나 스튜디오가 보전되는 것이다. 세잔이 특정 목적을 위해 지었던 스튜디오는 엑상프로방스 근처에 보존되고 있고, 그의 찬미자들에게는 순례의 장소다. 자신의 스튜디오가 박물관으로 보존되어 온 현대미술가들로는 브랑쿠시, 달리, 폴록, 헨리무어, 바버라 헵워스, 베이컨 등이 있다.

반 고흐로 다시 돌아가 보자. 20세기가 흘러감에 따라 점점 더 많은 수의 사람들이 그의 작품을 보았고 그의 삶에 대해 알게 되었다. 그가 의도했던 것처럼, 원색과 단순화된 스케치, 힘찬 붓자국은 대중의 인기를 얻었지만, 미술가가 되기 위해 노력했던 이야기, 신비스러운 정신 이상의 이야기, 귀의 절단과 마지막 자살 시도 또한 상상력을 자극했다. 주요 미술관이 그의 작품을 수집했고 경매를 통해 엄청난 가격에 작품이 팔리고 순회전시, 복제품, 포스터와 엽서, 잡지의 기사, 삽화집, 학구적인 미술사의 연구서들, 픽션을 가미한 전기, 편지 모음집, 할리우드의 전기영화, 암스테르담의 반

58. 〈빈센트〉(마틴 샤프,
c.1970)

고흐 미술관, 영화와 TV 다큐멘터리, 만화, 팝송, 연극, 다른 미술가들의 오마주 — 마틴 샤프가 디자인한 〈빈센트〉라는 제목의 노란 색조의 사이키델릭한 스타일의 포스터가 그 예다 — 등 이 모든 것이 결합되어 유럽에서 한참 떨어진 일본과 같은 나라에서조차 고흐를 세계적으로 유명한 화가로 만들었다. 정말로 반 고흐 산업이란 것이 생겨난 것이다.[3] 수백만 명의 사람들이 고흐의 스케치와 그림을 보지만, 부정확과 과장, 단순화를 담고 있는 모든 부차적인 자료가 작품으로부터 주의를 분산시킬 수도 있고 대중의 해석을 바꿀 수도 있을 것이다.

미술계 최초의 아트 스타, 피카소와 달리

피카소와 달리는 열정적이고 에로틱한 상상력을 가진 자기중심적인 스페인 사람들로, 현대미술을 싫어하거나 무관심한 사람들을 포함해서 미술계 바깥의 수백만의 사람들이 이들의 이름과 얼굴, 작품에 익숙해졌기 때문에, 20세기가 낳은 최초의 아트 스타라고 할 수 있다. 두 사람 모두 미술가로서 대단한 업적을 이루었지만 둘 다 명성을 멀리하지 않았다. 피카소(1881~1973)는 그의 스튜디오에서, 휴가 중에(윗몸을 드러내고 바닷가에서 선탠을 하면서), 투우장에서(찬미자들에게 둘러싸여 로마 황제처럼 앉아서) 수도 없이 사진이 찍혔다. 그의 친구이자 유명한 사진가였던 브라사

이는 《라이프》지에 실린 그의 초상화를 찍었다. 전기작가인 아리아나 허핑
튼은 이렇게 썼다.

> 피카소는 이런 것이 있다는 것을 세상이 알기도 전에 이미 명성이란
> 게임을 통달했다. 실제로 많은 점에서 그는 이 게임을 창시했고 정
> 의했다. 피카소는 그림으로 들어오는 돈과 화가 주변에 이룩된 전설
> 사이의 아주 기본적인 상관관계를 언제나 인식했었고, 그의 삶의 모
> 든 단계가 이를 확인해주었다. 피카소에게 돈이란 교환의 수단이기
> 보다는 그의 성공을 측정하는 유일하고 명료한 기준이었다.[4]

1956년에 앙리 조르주 클루조는 〈신비로운 피카소〉란 기록영화를
만들었는데, 여기서 피카소는 카메라를 위해 스케치를 하고 그림을 그렸다.
영화의 목적은 작업을 하고 있는 한 천재의 창작 과정을 보여주는 것이었
다. 피카소의 창의성과 생산력, 큐비즘의 창시자로서의 그의 업적, 미디어
와 스타일의 계속적인 변경, 1940년대 나치 점령 하의 파리에서의 체재, 마
티스와의 경쟁, 〈게르니카〉(1937)에서 그림으로 보여준 전쟁의 잔학함에
대한 항거, 프랑스 공산당원으로서의 이력, 투우와 같은 행사에 참석하는
것 등 이 모두가 대중의 흥미를 자극했다. 그의 미술에서 보이는 큐비스트
적인 인간 신체의 파편화와 재구성은 일반 대중에 관한 한 그를 원형적인
현대미술가로 확립시켰다.

59. 〈자클린 로끄(왼쪽)와 장 콕토(오른
쪽), 그의 아이들 팔로마, 마야와 클로
드에 둘러 싸인 투우시합장의 피카소〉
(브라이언 브레이크, c. 1955)

피카소는 작고 땅딸하고 털이 많았지만, 그는 정력적인 이성애자로
자석과 같은 개성을 지니고 있었다. 수많은 젊은 여성들이 그의 매력에 빠
졌고, 그가 거느렸던 몇 명의 정부들은 피카소의 매력과 함께 그들에 대한
피카소의 잔인성을 기술한 회고록을 나중에 출판했다. 1996년, 미술가이자
그의 정부였던 프랑소와즈 질로가 쓴 회고록은 머천트-아이보리Merchant-

유 명 짜 한 스 타 와 예 술 가 는 왜 서 로 를 탐 하 는 가

Ivory 필름이 워너 브라더스사를 위해 만든 〈피카소 살아남기〉라는 극영화로 제작되었다. 앤서니 홉킨스가 피카소로 나왔고, 나타샤 매켈혼이 질로 역을 맡았다. 아일랜드의 미술사학자이며 희곡작가인 브라이언 맥아베라는 《피카소의 여성들: 여덟 개의 모놀로그》(1996)라는 희곡을 썼는데, 수잔나 요크와 제리 홀 같은 여배우들이 나온 성공작이었다.

현대의 유명인사들과 마찬가지로, 피카소의 경제적 수입은 매우 높았으며, 상류사회의 호화로운 생활 — 운전기사가 딸린 자동차, 시골의 성城, 지중해에서의 휴가, 하인 등 — 을 누렸으며, 1973년 그가 죽은 후, 그의 유산은 5억 6,000만 파운드의 가치를 지닌 것으로 추정되었다(아트 스타들의 또 다른 공통점은 그들이 엄청난 재산을 남기지만 유언이 없어 몇 년 동안 법정소송이 이어진다는 것이다.). 그의 미술작품의 일부는 프랑스 정부에 귀속되었고, 1985년에 국립 피카소 미술관Le Musée National Picasso이 문을 열어 파리의 관광객들에게 또 하나의 구경거리를 제공하게 되었다. 다른 피카소 미술관과 재단이 바르셀로나와 말라가에 있다. 현재 영국의 미술사학자인 존 리처드슨은 피카소의 생애와 작품을 자세하게 다룬 몇 권짜리 책을 집필 중이다. 2001년 6월, 리처드슨은 채널 4에 〈피카소: 마술, 섹스와 죽음〉이라는 제목의 TV 미술 다큐멘터리 시리즈를 만들기도 했다.

피카소는 문외한들에게는 돈과 명성, 성공을 낭낭하게 다루었던 사람처럼 보이겠지만, 그의 연인이었던 질로는 1998년의 인터뷰에서 이렇게 말했다.

1950년대에 일어났던 일은 그(피카소)가 이미 유명인이 되어 있었다는 겁니다—그는 한 개인이 될 힘을 잃어버렸어요……. 그는 일종의 소용돌이에 말려서 그가 도망칠 수 없을 때까지 점점 더 깊이 들어갔습니다. 그의 내부에는 계속적인 아첨으로 재확인되어야 할 필요가 있는 어떤 불안감이 자리잡고 있었던 게 분명합니다. 그는 스타가 되기를 선택했고 (그리고 자신의 주위를 '예스맨'들로 가득 채웠지요)…… 물론 그의 예술은 상처를 입었고, 그는 균형감각을 상실했습니다.[5]

일단 명성을 얻고 나면, 많은 유명인들은 그들의 변덕에도 잘 맞추어주고, 아첨을 계속해주고, 그에게의 접근을 통제하는 한 무리의 동반자들을 얻게 된다. 유명인들이 늙고 병들고 도움을 필요로 하게 되면, 그들은 이 무리 혹은 가장 집요한 비서의 실질적인 죄수로서 생을 마감한다. 많은 낯선 사람들이 유명인에게 다가가려고 하기 때문에 문지기와 보호자, 심지어는 경호원이 필요한 것은 당연한 일이다. 부유한 유명인들은 사업 제안이나 공짜 제안, 그와의 만남이나 보증을 얻기 위해 그의 비위를 맞추려는 사람들로부터 온 선물에 둘러싸인다.

어떤 미술비평가들은 만년의 피카소가 훨씬 더 자기비판적이었어야 했고, 그가 세워놓은 높은 기준에 훨씬 못 미치는 그의 작품은 정리했어야 했다고 믿는다.

유명짜한 스타와 예술가는 왜 서로를 탐하는가

피카소보다도 명성을 훨씬 더 추구했던 달리(1904~89)는 스케치와 그림에 대한 그의 재능을 일찍 발견하고 격려해준 중산층의 부모를 두었던 행운아였다. 마드리드의 한 미술학교에서 공부한 후, 파리에 근거를 두었던 초현실주의 운동의 중심 인물이 되었고, 1934년에 그의 지독한 상업주의와 반동적인 정치사상 때문에 '파문'을 당했다. 젊은 시절, 달리는 아주 소심하고 성적으로 억압되어 있었다. 이를 보상하기 위해 그는 '천재의 역할을 해보기'로 결심하고 어른이 되어 외향적이고 화려한 성격을 발전시켰다. "누구도 흉내 낼 수 없는 달리의 개성, 달리의 '유니폼', 달리적인 혐오가 실제로는 그가 가면을 쓰고 있는 동안 언론을 지배했다."[6] 그리하여 그는 길버트&조지 같은 미술가나 보위나 마돈나 같은 팝 스타들의 전략을 예견했다.

달리는 기행과 충격에서 즐거움을 얻는 자신에 집착하는 자기현시자가 되었다. 그는 기묘하게 위로 향한 콧수염을 과시했고, 카메라를 향해 싫은 표정을 지어보이고, 필리페 할스만(1906~79)과 같은 유명인 전문 사진작가를 위해 초현실주의적인 세팅에서 포즈를 취했다. 1954년, 할스만은 달리와 함께 달리의 초상화로 구성된 작은 책을 만들었는데, 모두 달리의 콧수염에 대한 시각적, 언어적 농담으로 가득 차 있었다.[7] 하지만 할스만의 가장 유명한 달리 사진 〈달리 아토미쿠스〉(1948)은 날아다니는 고양이, 의자, 이젤, 물줄기와 함께 공중에 떠 있는 달리의 모습을 보여준다.

달리는 또한 이상한 옷을 입었다. 1936년 런던 전시회의 개막식을

위한 그의 의상은 (무의식의 세계로 내려가기 위한) 심해 다이버의 복장이었는데, 그는 거의 질식할 뻔 했다. 그는 자신의 외설스러운 성적 환상과 자위행위에 대한 열정을 자세히 적은 섬뜩한 자서전을 출판했다. 그는 돈을 벌 욕심으로 부유한 후원자들에게 아첨을 하고, 광고와 진열장 디스플레이, 뉴욕 월드 페어의 오락관을 초현실주의적으로 디자인하고, 한 할리우드 영화(알프레드 히치콕의 1945년 영화 〈망각의 여로〉)에 드림 시퀀스를 위한 스케치를 제공하면서 몇 년을 미국에 머물렀다. 1930년대에 셜리 템플과 매 웨스트를 그린 그림들을 보면, 달리가 미국의 여배우들에게 관심이 있었다는 것을 알 수 있다. 1934~35년경의 구아슈에는 웨스트의 머리가 초현실주의적인 아파트로 그려지고, 그녀의 붉은 입술은 소파가 되었다(실제 소파가 나중에 만들어졌다.). 오늘날 피게레스Figueres에 있는 살바도르 달리 미술관Theatre-Museum Dali의 주요한 구경거리 중의 하나는 '매 웨스트 룸'으로, 카탈루냐의 건축가 오스카 터스케츠가 1970년대에 달리의 비전을 삼차원으로 구체화한 방이다.

달리는 스캔들과 자극적 언사로 악명을 떨쳤고, 꿈에 영향을 받은, 상징으로 가득하고, 녹아내리는 시계와 불이 붙은 기린과 같은 잊기 어렵고 불합리해 보이는 이미지를 표현한 그림으로 유명해졌다. 그는 이런 이미지들을 그럴 듯하게 보이도록 정확하고도 환상적인 방식으로 표현했다. 그의 능란한 스타일과 기묘하고 키치 같은 이미지들에 대한 경도는 별로 세련되지 않은 기호를 가진 수백만 명의 사람들에게 인기가 있었고, 그의 작품은

포스터와 엽서로 널리 복제되었으며, 지금도 그러하다. 초현실주의라는 그의 브랜드는 또한 많은 광고제작자들에게 영향을 주었다.

달리가 만났던, 또 스페인에 있는 그의 집을 찾았던 유명인사들의 이름을 열거하자면 한참이 걸리겠지만, 달리의 교제 방식의 극단적인 면을 보여주는 예를 두 가지만 들겠다. 1938년, 세계에서 무의식을 가장 잘 시각화한 사람이었던 달리는 무의식의 세계적인 거장인 지그문트 프로이트를 런던에서 만났다. 1960년대 중반, 달리는 미국의 여배우 라켈 웰치(1940 출생)와 사진을 찍었는데, 그녀는 비키니를 입고 달리가 그린 그녀의 추상적인 '초상화'와 함께 포즈를 취했다. 웰치가 출연한 영화 〈바디 캡슐〉(1966)의 홍보행사로 뉴욕의 한 가게 윈도우에서 찍은 것이다.

달리가 그의 글과 기자들에게 한 말을 보면, 달리는 모순, 역설, 심술궂은 의견으로 대중들을 혼동시키고 이들의 호기심을 자아내려고 했다는 것을 알 수 있다. 예를 들면, 그가 파시즘을 지지했다는 이유로 비난을 받았을 때, 그는 자신이 "정치에 관심이 없다"고 하면서도 자신이 "군주제 지지자이며 무정부주의자다!"라고 선언했다. 자신의 정체성을 특출한 개인으로 주장하기 위해 달리는 다른 사람과 다르게 보이려고 했고, 이는 그가 사교 모임과 모든 종류의 집단주의를 배격했고, 상업과 대중매체를 좋아하고, 사실과 허구를 흐려놓으려는 태도를 설명해준다. 그가 건축가이자 화가인 르 코르뷔제로 대표되는 합리적이고 사회적으로 진보적인 모더니즘을 반대했던 것은 1970년대와 1980년대에 유행한 포스트모더니즘의 문화를 예견하

게 해주는 것이다.

달리의 말년은 예술적 정신의 쇠퇴와 질병으로 얼룩졌으며, 이 시기 동안 그가 백지에다 사인을 함으로써 달리 시장이 모조품으로 오염되었다는 주장도 나왔다. 1974년, 달리는 자신의 미술관인 살바도르 달리 미술관(여기에 그의 유해가 안장되었다)을 고향인 피게레스에 세웠다. 1990년대에 푸볼Púbol에 갈라 달리 캐슬 뮤지엄 하우스Gala Dalí Castle Museum House가 세워졌고, 포트 리가트Port Lligat에 살바도로 달리 뮤지엄 하우스Salvador Dalí Museum House가 문을 열었다. 2000년에 이 세 미술관을 찾은 사람들의 수는 90만 명이 넘었다. 달리의 작품을 모은 미술관은 런던, 파리, 플로리다주의 세인트 피터스버그에도 있다. 기자인 마이클 글로버는 2000년에 런던의 달리 유니버스Dalí Universe를 방문하고는 그 기묘하고 값비싼 전시에 대해 이렇게 썼다.

어둡게 조명이 된 이 구경거리 중에서 가장 흥미로운 것은 대가 자신이다 — 완벽의 경지로 만들어진 콧수염, 야생적이고 호색적인 반짝이는 눈, 쇼맨, 투우사, 성직자, 광대, 거룩하지 못한 자들의 거룩한 자, 지나치게 부조리한 그의 의식의 주재자의 모습을 보여주는 사진들, 사나운 바다 옆에서 피아노를 두드리는 비디오. 세상에 충격을 주어 아무도 능가할 수 없고 억누를 수 없는 그의 뻔뻔스러움의 천재성을 인식하도록 고안된 슬로건들. "달리의 주위에는 나 자신을 제외하고는 모든 것이 실제다……."[8]

유명짜한 스타와 예술가는 왜 서로를 탐하는가

60. 〈그녀의 추상 '초상화' 앞
 에서 라켈 웰치와 함께 한
 살바도르 달리〉(c. 1965)

오늘날 달리를 기리는 수많은 웹사이트가 있고, 그의 판화와 다른 상품과 기념품을 판매하고 꼭 필요한 진위 감정 서비스를 제공하는 가상 갤러리가 있다.

달리의 초기 회화와 영화(루이 브뉘엘과 함께 만든)의 일부가 현대 미술에 상당한 공헌을 했고, 그의 미술과 인물의 유머와 즐거움은 간과하면 안 되겠지만, 전반적인 그의 경력은 윤리적 순수성과 미학적인 질 대신에 돈과 악명을 추구하는 것의 무서운 결과에 대한 증언이다. 깁슨의 판단에 따르면, 달리는 '부끄러운' 삶을 살았던 억압된 동성애자였다. 깁슨이 1997년에 만든 2부작 TV 다큐멘터리의 제목은 '명성fame'과 '치욕shame'을 연결시켰다.[9]

미국의 아트 스타, 잭슨 폴록

제2차 세계대전이 끝난 후, 뉴욕은 파리를 대신해 세계의 미술 중심지가 되었고, 미국의 추상표현주의자들의 그림이 국내외에서 명성을 얻었다. 폴록(1912~56)은 '실마리를 트는', 즉, 상업적인 성공을 거두면서 대중매체에서 큰 평판을 얻은 세대의 선두주자였다. 미국인들은 유럽의 피카소에 필적할 만한 미국 출신의 아트 스타를 찾고 있었다. 1949년 8월, 폴록은 "그는 미국에 생존해 있는 가장 위대한 화가인가?"라는 질문으로 시작

하는 《라이프》지의 기사에 소개되었고, 아놀드 뉴먼이 찍은 그의 드립 페인팅 앞에 서 있는 사진이 같이 실렸다. 바닥에 놓인 캔버스에 그림을 그리는 폴록의 비관습적인 방법은 호기심을 자아냈고 화젯거리가 되었다. 폴록은 담배를 물고 우울하게 앉아 있는 모습으로 몇 번 사진을 찍었는데, 페인트가 튄 데님과 흰색 티셔츠, 비트족 시인들처럼 어두운 색깔의 옷을 입고 있었다. 한때 잘생겼던 얼굴은 시들었고 이마에는 주름이 졌다. 그러한 초상화는 강인하지만 감성이 있는 장인, 제임스 딘 류의 아웃사이더 또는 반항아의 이미지를 풍겼다(일찍이 폴록은 서부의 코디Cody 출신이었기 때문에 카우보이의 이미지를 갖고 있었고, 한 사진은 라이플과 권총을 찬 카우보이 복장의 그를 보여주었다.). 물론 그가 언론과 인터뷰를 하는 다른 때에는 더 의례적으로 재킷에 어두운 색깔의 바지, 흰 셔츠에 넥타이 차림을 했다.

한스 나무스도 1950년대 초에 롱아일랜드 이스트 햄튼 근처의 더 스프링즈The Springs에 있는, 폴록이 스튜디오로 썼던 목조헛간 안팎에서 그가 액션페인팅을 하는 동안 사진과 영화를 찍었다(폴록과 그의 아내 리 크래스너(1902~84)는 1945년 그곳에 헛간이 딸린 집을 샀다.). 폴록의 해설이 들어간 나무스의 극적인 사진과 영화는 폴록의 명성을 높이고 그의 비범한 창작과정과 테크닉을 알리는 데 큰 영향력을 발휘했다. 1951년 3월, 영국의 사진작가 세실 비튼은 《보그》지로부터 폴록의 그림을 배경으로 패션모델들을 촬영하라는 의뢰를 받았다. 이는 폴록의 작품이 결국에는 그 묵시록적인 힘을 잃어버리고 단순한 벽 장식으로 끝나게 될 것임을 미리 보여주는

것이었다.

　　뉴욕의 미술계에서 우울증과 정신불안(그는 진정제를 처방받았고
정신치료를 받았다), 술 마시기, 공격적인 반사회적 행동, 여성에 대한 폭행
과 강간, 술집에서의 말다툼, 페기 구겐하임의 벽난로에 방뇨하기 등의 폴
록의 개인적 문제는 잘 알려져 있었다(미국의 차용미술가appropriation artist인
마이크 비들로는 1980년대 초에 행위예술과 사진으로 폴록의 악명 높은 방
뇨사건을 다시 보여주었다.). 폴록은 마초처럼 보였고 강인한 듯이 행동했

61. 〈자신의 작품전이 열리고 있던 베닝턴 대학에서 TV 다큐멘터리를 위해
　　'마치 오브 타임'이 잭슨 폴록을 인터뷰하는 모습〉(1952)

지만, 제2차 세계대전 중에는 군대에 갈 수 없을 정도로 허약했다. 1956년, 자동차 충돌로 44세의 나이에 사망한 폴록은 극적이고 격렬한 방법으로 — 제임스 딘과 마찬가지로 — 자신의 생을 끝냈다. 하지만 폴록의 운명에 대해 사람들이 갖는 슬픔은 그가 술을 마셨고 기분이 나빠 있었고, 사고는 과속과 부주의한 운전의 결과였다는 것을 알면 누그러질 것이다. 그는 두 명의 여자 승객을 태우고 있었는데, 그의 애인이었던 루스 클리그먼은 부상을 당했고, 다른 한 명인 이디스 메저는 죽었다. 그가 살았더라도 재판을 받고 살인죄를 선고받았을 것이었다.

폴록과 다른 추상표현주의자들은 가난과 고투, 대중의 무관심을 몇 십 년 겪은 후에 명성과 부를 얻었지만, 이들 중 일부는 갑작스러운 성공을 맞이할 준비가 되어 있지 않았다. 폴록의 죽음은 실질적인 자살이었고, 마크 로스코도 1970년에 자살했다. 폴록이 자신에 대한 관심과 그의 미술에 대한 승인을 원하는 동안, 그는 자기 자신에 대한 의심에 시달렸다. 명성은 보수적인 비평가들과 격분한 대중으로부터 농담과 조롱, 모욕을 불러일으켰기에 완전히 긍정적인 것은 아니었다. 언론의 관심은 마치 '그의 피부가 벗겨진 것'처럼 그를 기괴한 볼거리처럼 느끼게 만들었고, 그는 동료 미술가들의 부러움과 분개를 두려워했다. "그들은 나를 승자로 만들고 싶어 하는데, 그래야만 나를 밀어낼 수 있기 때문이다." 한 전기에서는 폴록이 죽음에 임박해서 시더 바Cedar Bar라는 술집에서 만취해 자신이 '세계에서 가장 위대한 화가'라고 자신을 패러디했고, "자신의 명성에 갇혀버려 연기한다.

매주 점점 더 약해지고 사기꾼같은 생각이 들고, 그의 형제들이 항상 비난 했듯이, 엉터리"라고 큰소리쳤다고 한다.¹⁰ 화가 메르세데스 매터는 슬픔에 차서 "조그마한 성공이 미술계로 들어와서 이것이 비즈니스가 되어버렸고, 모든 게 변했다. 모두 망쳐버렸다"고 말했다.¹¹ 이후의 세대들, 특히 팝 아티스트들은 스포트라이트를 받으며 사는 것이나 미술을 사업으로 여기는 것에 훨씬 더 익숙했고, 미디어의 압력에 대처하는 전략을 개발했다.

폴록이 죽은 지 수 십 년이 지난 지금, 그의 예술가로서의 명성은 전기, 저서, 순회회고전, 경매장에서 엄청난 가격을 부르는 주요 작품들로 인해 커져갔다. 1989년, 스티븐 내이퍼와 그레고리 화이트 스미스가 쓴 (934쪽 길이의) 베스트셀러 전기가 출간되었고 나중에 퓰리처상을 받았다. 폴록의 스튜디오는 보존되어 있고, 폴록−크라스너 하우스&연구센터Pollock-Krasner House and Study Center라는 국립의 역사 명소와 연구 도서관으로 바뀌었는데, 뉴욕 주립대학 스토니 브룩 캠퍼스에서 관리하고 있다. 방문객들은 페인트가 뿌려진 스튜디오의 바닥을 보호하기 위해 패드가 든 슬리퍼를 신어야 한다. 스튜디오의 재현이 1998년 뉴욕의 현대미술관에서 열린 폴록 회고전에 나왔다. 모마의 뮤지엄 숍에서는 재즈 CD, 실크 스카프, 포스터와 같은 폴록과 관련된 상품들을 판매하고 있다. 폴록의 드립 페인팅은 그 복잡함 때문에 그림 퍼즐로 만들어졌다. 1965년 스프링북 에디션에서는 1952년도의 유화 〈수렴〉을 360개짜리 퍼즐로 발매했다.

좀 늦은 감이 있지만 미국의 배우 에드 해리스는 1999년에 전기영

화 〈폴록〉을 만들었다(영화화가 지연된 것은 아마도 폴록이 주로 추상화가로 간주되었기 때문일 것이다.). 해리스는 영화를 감독하면서 폴록의 역을 맡았고, 발 킬머가 그의 주된 경쟁자였던 드 쿠닝을 연기했다. 해리스는 신체적으로 폴록과 유사했고, 그림 기법을 연습하면서 하루의 몇 시간을 보냈다. 일부 장면은 롱아일랜드에서 촬영되었다. 상당한 호평을 받은 이 영화에서 폴록의 개인 생활과 개인적 문제들이 그의 그림만큼 많은 비중을 두고 다루어졌다.

수수께끼 같은 미술가, 프랜시스 베이컨

비록 그가 충분한 영향력을 얻는 데는 몇 십 년이 더 걸리기는 했지만, 1950년대의 런던에서 영국의 전후 미술계의 최초의 스타로 떠올랐던 사람이 동성애자였던 베이컨(1909~92)이었다. 그는 십자가형의 장면, 비명을 지르는 교황들, 벌거벗은 채로 매달린 남성들 등의 충격적이고 잔인한 이미지로 먼저 유명해졌는데, 이는 영화의 스틸사진, 대중매체에 나온 사진들과 과거의 미술을 복제한 것들이었다. 베이컨의 화가다움은 미적인 즐거움이 공포를 진정시킨다는 것을 언제나 확신시켰다. 1957년, 하노버 갤러리에서 열린 한 주제전은 반 고흐 숭배에 대한 그의 반응이자 공헌이었는데, 전시회는 반 고흐의 〈타라스콩으로 가는 길의 화가〉(1888)를 표현주의

적 스타일로 해석한 작품으로 이루어졌다.

베이컨의 화가로서의 명성은 점차 커져서 마침내 세계 최고의 화가 중 한 사람으로 인정되었다. 1971년, 프랑스인들은 파리의 그랑팔레Grand Palais에서 회고전을 열어 그를 기렸다. 베이컨은 개막식에 참석했지만, 그의 연인이던 조지 다이어는 수면제와 알코올 과다복용으로 그들이 묵고 있던 호텔방에서 죽었다. 시간이 지남에 따라 언론은 점점 더 많이 베이컨에 대해 다루었으며, 평론가 데이비드 실베스터는 베이컨을 18번이나 인터뷰했다. 멜빈 브래그는 TV를 위해 그를 인터뷰했고, 그에 관한 기사가 계속해서 미술 잡지에 실렸다. 세실 비튼, 더글라스 글래스와 존 디킨 같은 사진작가들이 런던 스튜디오의 조심스럽게 만들어진 파편 사이에 앉은 베이컨의 사진을 찍었다. 이 쓰레기 더미는 혼란 속에서 나오는 창조성의 생생한 표상 역할을 했고, 깨끗함과 깔끔함 같은 부르주아의 가치에 대한 베이컨의 경멸을 보여주었다. 2001년, 리스 뮤즈Reece Mews 7번지에 있던 켄징턴 스튜디오의 물건들은 ― 먼지까지 포함해서 ― 그가 태어난 도시인 더블린에서의 공공전시를 위해 옮겨졌다.[12] 다른 많은 미술가들의 스튜디오처럼, 이곳도 미술 애호가들의 순례 장소가 될 것이다.

베이컨이 점차 유명해짐에 따라, 그의 개인 생활과 습관에 관한 이야기들이 공적인 영역으로 새어나갔는데, 마구간의 소년들과 잠을 잤던 어린 시절의 버릇이나 그의 어머니의 옷을 입은 것, 1920년대 베를린에서 보냈던 퇴폐적인 시절, 소호의 술집과 클럽에서 심하게 술을 마셨던 것(특히

유 명 짜 한 스 타 와 예 술 가 는 왜 서 로 를 탐 하 는 가

62. 〈자신의 배터시 스튜디오
　　에 있는 프랜시스 베이컨〉
　　(더글러스 글래스, 1950대
　　말)

1962년 화가 마이클 앤드루스가 묘사했던 클럽인 콜로니 룸Colony Room), 친
구들, 프롤레타리아 출신의 하찮은 범죄자와의 격렬한 섹스에 대한 열정,
식탁에서의 잡담과 잔인하거나 관대한 행동들이었다. 이런 과정의 논리적
인 귀결은 솔직한 전기와 전기영화다. 다니엘 파슨은 1995년에 베이컨의
삶을 '도금한 하수구gilded gutter' 라고 정의한 전기를 썼다. 전기영화는 〈사랑
은 악마〉가 있는데, 1998년에 개봉되었다. 존 메이베리가 감독했고 데렉 자

코비가 베이컨 역을 맡았다. 진짜 베이컨의 작품은 영화에는 등장하지 않았는데, 그의 유산을 관리하는 사람들이 허락하지 않았기 때문이다.

사후에도 베이컨에 관한 뉴스가 계속 나왔는데, (1,100만 파운드의 가치가 있는) 그의 유산에 대해 법정 분쟁이 일어났고, 이전에 알려지지 않은 스케치들이 나왔고, 특정 작품의 진위 논쟁이 있었으며, 그의 중개상들이 그에게 수백만 파운드를 속였다는 것이었다. 1940년대에서 1950년대의 베이컨의 그림의 강력한 영향력과 높은 미적인 가치를 부인하는 평론가는 거의 없지만, 그는 나이가 들어감에 따라 되풀이하는 실수를 저질렀다. 하지만 그의 사생활과 수수께끼 같은 성격에 쏠렸던 관심과 명성으로 인해 그가 아트 스타로서 대접받을 자격이 있다는 것이 나의 취지다.

명성이 예술적 가치를 넘어선, 데이비드 호크니

베이컨 이후 유명해진 또 다른 영국의 동성애자 화가는 데이비드 호크니(1937 출생)였다. 비록 그의 작품의 대부분은 팝아트가 아니지만, 그는 1960년대 초반에 왕립미술학교에서 나온 팝아트 세대의 한 사람이었고, 그는 이 주목할 만한 10년과 관련된 창조적인 에너지와 사회적인 자유에 공헌했고 혜택도 받았다. 능숙하고 재치 있는 화가이자 일러스트레이터였던 호크니는 학생 시절부터 자신의 에칭작품을 판매하려고 했다. 이러한 즉각

적인 상업적 성공은 당시로서는 아주 특별한 일이었다. 그는 곧 런던과 뉴욕의 화랑에서 개인전을 가졌다. 이미 언급한 것처럼 그가 전시를 했던 본드 가의 캐스민 갤러리Kasmin Gallery는 빈센트 프라이스와 같은 유명인사 수집가들을 거느리고 있었다. 호크니의 유쾌하고 다채로운 색깔의 아크릴 회화는 수요가 많았다.

외향적이고 표현력이 뛰어났던 호크니는 미술가로서의 재능 외에도 매력적인 성격을 갖고 있었으며, 사교모임에 참석하고 태양 아래 어떤 주제에 대해서라도 기자들에게 인용할 말을 던져주어 명성 게임celebrity game 하기를 좋아했다. 게다가 그는 사진가들에게 어필할 만한 분명한 공적인 이미지의 필요성을 재빨리 깨달았다. 그는 머리를 짧게 깎고 금발로 염색했으며('블론드들이 더 재미있기' 때문에), 큰 안경에 금사가 들어간 재킷을 입고, 여기에 어울리는 쇼핑백을 들었다. 스노우든이 이런 '의상'을 입고 있는 그를 1963년 5월《선데이 타임즈》지의 새로운 컬러판 부록에 싣기 위해 사진으로 찍었고, 이 사진은 1965년《프라이빗 뷰》라는 책에 수록되었다. 사진에 붙은 해설은 호크니가 '그의 세대에는 이미 히어로'였다고 결론지었다. 이 대형의 책은 스튜디오와 집에서 촬영한 예술가들의 컬러사진이 많이 수록되었는데, 영국미술계의 체계적인 기록이었다. 그러므로 이 책은 현대미술계에 대한 대중의 관심이 드러난 첫 번째 예로 인용될 수 있다.

1964년, 호크니는 캘리포니아로 이주했지만, 그가 런던과 파리에서도 시간을 보냈기 때문에 유럽에서 그에 대한 관심은 줄어들지 않았다.

1960년 이후에는 비행기로 외국을 여행하는 일이 훨씬 더 쉬워졌고, 예술가들은 외국의 도시에서 새로운 사람들을 만나고 세계 도처에서 전시회를 하는 점에서 혜택을 입은 셈이다. 쉽게 접근할 수 있을 만큼 재현적인 그의 작품, 그에 대한 단평, 게이로서의 생활방식, 삶에 대한 영상기록, 전기, 진지한 미술사 책들, 그가 직접 쓴 책, TV의 미술 프로그램에 관한 수많은 기사들은 그를 미술계의 훨씬 바깥에서도 잘 알려지도록 했고, 그의 명성이 몇 십 년 후에도 유지될 수 있게 했다. 그는 동성애자의 권리를 지지했고, 영국인의 생활과 테이트 모던 갤러리 같은 기관에 대한 비판은 신문에 기사거리를 만들어주었다. 1991년, 그는 왕립미술원Royal Academy의 회원으로 선출되었고, 1999년에는 왕립미술원에서 개최한 연례 여름 전시회에서 그의 작품에 전시실 한 개 전체를 할애해 그에게 경의를 표했다. 실제보다 훨씬 더 커보이도록 거울로 옆면을 댄 그랜드캐년의 대형 컬러풍경화는 상금 2만 5,000파운드의 월러스턴Wollaston상을 받았다.

미술계에서 성공을 거둠에 따라 필연적으로 다른 명사들과의 접촉이 잇따랐다. 그는 워홀과도 사진을 찍고, 친분을 맺은 사람들의 초상화를 자주 그리거나 스케치를 했는데, 영국의 미술상 존 캐스민, 미국의 큐레이터 헨리 게르트잘러, 작가 크리스토퍼 이셔우드, 패션디자이너 오시 클라크와 셀리아 버트웰, 미술가 키타이와 패트릭 프록터 등이다. 분명히 호크니의 작품의 대부분은 자전적인 데서 영감을 얻었고, 이것이 이후에 등장하는 트레이시 에민과 같은 미술가들의 고백예술confessional art의 선례를 제공했다.

호크니는 다재다능함으로 그의 경력을 계속 새롭게 했다. 그는 무대 디자인과 사진, '팩스 아트', 심지어는 미술사(수세기 동안 화가들이 사용한 렌즈와 카메라 옵스큐라에 관한 책과 TV 다큐멘터리)에도 손을 댔다. 호크니가 성공한 인기 있는 미술가라는 사실에는 이견이 없지만, 현대미술사의 측면에서 보면 그의 공헌은 중요치 않은 것이었다. 평론가 로버트 휴즈는 일찍이 그를 '현대미술의 콜 포터[*]라고 정확히 묘사했다. 그는 명성이 그의 예술적 가치를 넘어선 미술가의 한 사람이다.

[*] 20세기 미국의 작곡가

레논의 그늘을 극복한 미술가, 오노 요코

일본계 미국인 요코(1933 출생)는 자신의 이력을 아방가르드 개념 미술가이자 영화제작가로서, 무명에서 시작하여 유명한 영국의 팝 스타와 결혼, 스타덤에 편승했던 점에서 아주 흥미로운 예가 된다. 그녀는 1960년대 초에 국제적인 플럭서스 운동에 참여했고, 뉴욕과 런던 미술계에서만 알려졌었다. 하지만 그녀가 자기과시에 대한 감각이 있었지만(영국 언론의 관심을 끄는 데 성공했던 그녀가 1966~67년에 만든 〈필름 No. 4 (보텀즈)〉를 보라), 존 레논과의 사랑이 없었다면 그녀가 미술계를 넘어서서 유명해질 수는 없었을 것이다. 그들은 요코가 1960년대 중반 남편과 아이들과 함께 런던으로 이주한 후에 만났다(당시 둘 다 기혼이었다.). 그들의 로맨스

를 이야기하는 사람들 중에는 요코가 의도적으로 레논을 점찍었다고 주장한다. 이 멋진 4인조 그룹의 많은 팬들은 그룹이 해체되었을 때 그녀를 비난했고, 따라서 그녀는 몇 년 동안 적대감을 견뎌야 했다. 후에 그들은 결혼했고, 1970년대에는 정치운동, 영화와 음악을 합작했는데, 이로 인해 요코는 세계적인 명성을 얻었다. 그녀는 새로 얻게 된 명성과 부를 '전쟁은 이제 그만no more war' 같은 정치적 메시지를 세계의 청중들에게 전달하는 데 이용했다(훨씬 뒤인 2002년, 그녀는 런던과 뉴욕, 도쿄의 광고판을 사서 레논의 노래 〈이매진〉에서 인용한 평화의 메시지를 보여주는 데 상당한 돈을 썼다.). 레논과 요코가 누렸던 명성의 혜택에도 불구하고, 언론이 그들을 성가시게 개입한 것이 확실하다. 이는 이들이 영화 〈강간: 필름 No. 6〉(1969)을 통해 언론에 대한 신랄한 저주를 퍼부은 데서 알 수 있다. 영화는 지칠 때까지 무자비하게 쫓아다니는 카메라에 시달리는 젊은 여인에 관한 것이다.

1980년 레논이 살해당한 후, 요코는 단독으로 예술가로서의 이력을 재개했고, 유럽, 일본, 미국의 저명한 화랑에서 전시회를 열었다. 그녀는 새로운 조각을 만들었고 새 앨범을 녹음하기도 했다. 2000년에 뉴욕에 본부를 둔 일본협회the Japan Society는 1971년 이래로 미국에서는 첫 번째가 된 그녀의 대규모 회고전을 열어 그녀를 기념했다.

요코는 레논의 미망인으로서 아직 뉴욕에 살고 있으며, 이제 그를 찬미하는 모든 사람들의 존경을 즐기고 있다. 그녀는 레노노 사진 아카이브Lenono Photo Archive를 관리하고 있으며, 레논의 스케치와 개인 소장품들 — 옷,

기타, 원고 ― 을 클리블랜드에 있는 로큰롤 명예의 전당에 기부하거나 대여했는데, 여기에서는 '레논: 그의 생애와 작품Lennon: His Life and Work'(2001)이라는 제목으로 특별전을 열었다. 2000년도 도쿄 북쪽의 사이타마 뉴 어번 센터Saitama New Urban Centre에도 역시 유품을 기부하거나 대여했다(두 회관들은 웹사이트가 있다.). 일본의 미술관에서 녹음으로 들을 수 있는 레논의 생애는 비틀스의 해체 이후 레논이 발전하는 데 있어서 요코가 얼마나 중요했는지를 강조하며, 궁극적으로는 그녀에 관한 여성차별주의, 인종주의적 의견에 대항하려는 의도로 기획되었다.[13]

2002년 3월, 요코는 (존 레논 국제공항으로 개명된) 리버풀 공항을 방문하여, 그 지역 조각가 톰 머피가 아카데믹한 스타일로 제작한 7피트 높이의 레논의 청동상을 제막했다. 원숙했던 시절에 레논은 둥근 안경과 머리를 그리스를 발라 빗어 넘기고 캐주얼한 수트를 입은 모습으로 보여진다. 머피는 빌리 퓨리와 다이애나비의 조각도 만들었다.

예술가이면서 뛰어난 사업가, 앤디 워홀

미술과 스타에 관한 기록이라면 명싱과 매력이 그의 미술과 삶에 핵심이었기 때문에 워홀(1928~87, 일명 앤디Andy와 드렐라Drella)을 빠뜨릴 수 없을 것이다. 그는 공업도시인 피츠버그 출신으로, 체코에서 이주해온 가톨

릭 노동자계층의 집안에서 태어났다. 물론 가톨릭신자들은 아주 양식화되고 정형화된 성모와 예수를 그린 아이콘들을 받든다. 워홀의 종교적인 뿌리, 민족적 정체성, 카르파소-루신Carpatho-Rusyn 지방의 민속예술과의 관련에 대해서는 레이먼드 M. 허버닉이 연구한 바가 있다.[14] 그는 앤드루 워홀라 Andrew Warhola로 세례를 받았고, 1949년 그가 뉴욕으로 왔을 때, 그는 많은 영화스타들이 그러듯이 이름을 짧게 줄여 영어식으로 만들었다. 리즈와 매릴린 같은 스타들처럼 워홀은 아주 유명해졌기 때문에 사람들이 앤디라는 이름만을 쓸 수 있게 되었다.

워홀의 '사교병' — 매일 파티에 참석하고 어린 시절부터 시작된 유명인에 대한 집착 — 과 그의 스타들에 대한 많은 묘사들은 이미 언급했다. 그는 피츠버그의 카네기 테크Carnegie Tech에서 미술과 디자인을 공부했고, 상업 일러스트레이터로 직장을 구했다. 그가 삽화를 그렸던 최초의 기사 중의 하나는 성공에 관한 것이었다. 바로 《글래머》지에 나온 "성공은 뉴욕에서는 하나의 직업이다"라는 것이었다. 책표지의 초상화를 보고 워홀이 반했던 뉴욕의 명사들 중의 하나는 트루먼 카포티(1924~84)로, 잘 생긴 동성애자 작가였다. 워홀은 열중한 팬처럼 행동했는데, 카포티에게 여러 통의 편지를 쓰고 그의 집 근처를 어슬렁거렸다. 마침내 워홀은 그를 만났지만, 카포티의 어머니로부터 아들을 더 이상 괴롭히지 말라는 말을 들었다. 1952년 휴고 갤러리Hugo Gallery에서 열린 워홀의 첫 번째 개인전은 카포티의 단편소설에서 영감을 얻은 15개의 스케치로 구성되었다. 이 그림들은 카포티의

관심을 끌려는 워홀의 또 다른 시도였다.

　　워홀이 성공한 그래픽 아티스트였고 윈도우 디스플레이어였지만 그는 순수미술가로서 인정을 받고 싶어했다. 잡지와 광고에서 사진이 선묘 線描의 일러스트레이션을 대체하고 있었기 때문에 그가 경제적인 이유로 인해 회화로 전향했을 수도 있다. 워홀은 1960년대 초에 영화계의 스타들과 죽음과 재난에 관한 주제의 그림으로 미술상과 비평가, 미술계 청중들의 주목을 끈 후, 워홀은 그의 포트폴리오에 영화제작을 추가했다. 워홀이 새로운 영화스타를 찾아 나선 할리우드의 거물인 것처럼 그의 스튜디오에는 500명이나 되는 사람들이 3분짜리 스크린 테스트를 받으러 초대되었다. 하지만 워홀은 거의 감독을 하지 않았기 때문에 특이한 영화감독이었다. 스크린 테스트를 위해 그는 카메라를 켜두고는 나가버리곤 했다. 대학생이었을 때 스크린 테스트를 받았던 메리 위로노브는 대본도 없이 카메라의 검은 구멍을 향해 홀로 남겨지는 것이 얼마나 고된 일인지, 사람들의 공적인 자태가 얼마나 빨리 무너지기 시작했는지를 회상하였다.

　　사람들의 표정이 스크린 테스트에서 변하는 방식, 그들의 이미지가 무너지고 그들의 실제의 성격이 적나라하게 드러날 때 그것을 심리적으로 연구하는 것, 불멸성을 알려지지 않은 것에 양도한다는 생각—모든 사람이 민주적으로 명성을 누릴 수 있는 순간—그 모든 것의 귀를 멍하게 하는 말없음. 중세의 종교재판처럼, 우리는 스크린

테스트를 정신 테스트라고 불렀다……. 우리들, 팩토리the Factory*
의 열성팬들이 가장 많이 끌렸던 것은…… 면밀한 조사를 위해 15분
동안 자아를 새장에 가두는 잔인성이라는 게임이었다.[15]

심지어 달리도 그의 스크린 테스트를 시련으로 생각했던 것 같다.
처음에 워홀은 할리우드류의 내러티브 영화의 반대가 되는, 실험적이거나
언더그라운드 무성영화를 16mm 필름으로 만들었다. 대중적인 인기는 없었
지만, 워홀은 곧 개성이 영화제작에 가장 중요한 요인이라고 생각했다. 그
래서 그(와 감독 폴 모리세이)는 가난한 여성, 학생, 사회적 부적격자, 마약
중독자, 복장도착자들로 이루어진, 그의 가까운 서클에서 선정한 자신만의
스타 리스트를 개발하여 할리우드 스튜디오 시스템을 패러디하기 시작했
다. 실제로 남 앞에 나서기 좋아하고 이야기하기 좋아하고 카메라 앞에서
즉흥연기를 하는 사람이면 아무나 될 수 있었다. 워홀은 그들을 '슈퍼스타'
라고 부르면서 과장된 요소를 집어넣었다(언어의 인플레이션은 무자비해
'메가스타' 같은 신조어도 필요로 한다.). 르네 리카드는 앤디의 친구 중 하
나였던 척 웨인이 '슈퍼스타'란 말을 만들어냈다고 주장했지만, 워홀 자신
은 잉그리드 폰 셰플린(혹은 잉그리드 슈퍼스타로 알려졌다)이 그랬다고
했다. 어쨌든 '슈퍼'라는 형용사는 슈퍼맨이라는 만화 캐릭터(워홀이 1961
년에 그렸던 주제)로 친숙했고, 슈퍼맨이라는 단어는 프레드리히 니체의
초인Übermensch의 개념에서 나온 것이었다.

위홀의 슈퍼스타들은 아무것도 아니었지만 동성애자들의 그룹 같은 소규모의 청중들을 즐겁게 해주었고, 위홀의 명성이 퍼져감에 따라 그들의 이름과 얼굴도 같이 알려졌다. 제라드 말란가, 조 달레산드로, 교황 온딘, 에디 세지윅, 잭 커티스, 잉그리드 슈퍼스타, 베이비 제인 홀저, 울트라 바이올렛, 비바Viva, 할리 우드론, 캔디 달링이 그들이었다(이들 중 많은 이들이 팩토리 시절에 관한 회고록을 출판했다.). 캐롤라인 A. 존스가 지적했듯이, 위홀은 슈퍼스타들은 할리우드에서 계약관계에 놓여 있던 스타들과는 달리 '보수를 받지 않았고, 훈련도 받지 않았고, 감독을 받지 않았고, 결국에는 실업자'였다.[16] 이들은 유명한 미술가와 교류하며 개인적인 명성을 얻을 기회에 대한 대가로 착취를 견뎠다. 위홀은 특히 여성의 흉내를 내는 지미 슬래터리(일명 캔디 달링) 같은 남자들을 특히 좋아했는데, 이것이 아주 힘든 일이었기 때문이다. 그는 또한 '이상적인 영화배우가 보여주는 여성상'을 보여주며 걸을 수 있는 여장남성들을 높이 평가했다.

1960년대 말, 모리세이가 위홀의 영화를 감독하기 시작했을 때, 영화는 좀 더 주류에 가까워져서 사운드트랙과 컬러, 스토리라인, 편집을 가미했지만, 주제가 다루어지는 방식은 여전히 코믹하고 전복적이었다. 예를 들어 〈외로운 카우보이〉(1968)는 애리조나에서 촬영된 할리우드의 인기장르인 서부영화 비꼬기였다. 한 무리의 동성애자 카우보이들이 나와 존 웨인 (1907~79, 본명은 듀크 마리온 모리스)같은 울트라 남성적인 스타들이 졸도할 연기를 펼쳤다. 영화들은 세계 여러 곳의 예술영화관에서 상영되었고,

나중에는 비디오와 영화채널에서 널리 볼 수 있게 되었다.

1960년대 중반, 워홀이 그의 영화가 영사되는 복합미디어의 해프닝이라는 대중적인 연예물을 구성하기로 결정을 했을 때, 그는 여기에 반주를 할 생음악을 필요로 했다. 그래서 가장 독창적인 록 뮤직 밴드인 벨벳 언더그라운드Velvet Underground가 모집되었고, 독일 출신의 아름다운 금발의 모델이자 배우이며 가수인 니코가 탄생했다. 니코(본명은 크리스타 파프겐, 1938~88)는 당시 무명의 영화배우였고, 벨벳 언더그라운드의 루 리드는 나중에 세계적으로 알려진 록 뮤지션이 되었다(이 글의 집필 당시, 루의 파트너는 미술가 로리 앤더슨이었다.).

구두 일러스트레이션을 했던 워홀의 경력을 생각해보라. 그가 스타일과 패션, 패션모델에 지대한 관심을 발전시켰던 것이 결코 놀라운 일은 아니다. 만년에 그는 몇 번 패션모델로 서기도 했다(포드 모델 에이전시가 그의 소속사였다.). 일부 예술가들처럼, 그는 단일한 트레이드마크가 된 옷을 입지 않았다. 그는 생애 동안 각각의 시기와 경우에 따라 다른 옷을 입었지만, 옷 중의 몇 가지는 유명해졌고 현재 피츠버그의 앤디 워홀 미술관The Andy Warhol Museum에 보존되어 있다. 워홀은 자신이 평범하거나 혹은 시체나 드라큘라 같은 외모 ─ 보기 싫은 얼굴과 백피증 환자 같은 얼굴색에 좋지 않은 피부─ 를 가졌다고 생각했고 이를 향상시키기 위해 여러 가지 조처를 취했다(그의 지인들은 그를 '드렐라'라고 불렀는데, 드라큘라와 신데렐라를 합친 이름이다.). 마크 프랜시스와 마저리 킹이 이를 간략하게 설명했다.

위홀 자신의 변모는 그가 젊었던 1950년대의 프로페셔널에서 1960년대의 세련된 미술계의 스타로, 1970년대와 1980년대의 사업가적 미술가로 옮겨감에 따라 그의 옷에서 잘 나타났다. 캔디 달링처럼, 위홀은 자신의 사진을 젊은이로 수정했다(그는 코를 얇게 만들었고 머리숱을 더했다.). 1950년대에 그는 자신을 육체적으로 변모시키기 시작했는데, 코를 성형했고 대머리가 되어가는 것을 감추려고 가발을 처음 썼다. 그의 가발은 점점 더 대담해져서 1980년대의 충격적으로 눈에 잘 띄는 흰머리의 가발을 쓰면서 절정에 달했다……. 위홀은 또한 (그의 얼룩덜룩한 피부를 매끄럽게 하기 위한) 화장품, 향수, 연고 등 다양한 제품을 갖추고 있었으며, 그가 총격을 당한 이후 그의 허리를 지지하기 위해 코르셋을 착용했다……. 1980년대 초, 그는 짙은 화장을 하고 가발(50개 이상의 가발을 갖고 있었다)을 써서 거의 여성 같은 다양한 페르소나로 자신을 변모시켜 장식, 재창조, 변형, 여장의 긴밀한 관계를 스스로 표현했다.[17]

병약하고 수줍음 많은 아이였던 위홀은 적극적으로 명성을 추구했지만, 명성에 동반되는 집중적인 언론의 압력에서 자신을 보호하려면 책략이 필요하다는 것을 깨달았다. 그는 일 중독자였지만 ─ 항상 지나치게 활동적이고 바빴다 ─ 참여자이기보다는 소극적이고 침착하고 초연하고 이지적이고 판단을 하지 않는 관음증을 가진 사람처럼 보였다. 소비자 중심주

의를 인정하고 그의 동아리 내에서의 이상한 행동에 대한 관용을 보여준 덕택에, 그는 도덕관념이 없고 정치에도 관심이 없는 것처럼 보였다(실제로 그의 정치철학은 좀 이상했다. 그는 민주당원이었지만 — 그는 닉슨을 반대했다 — 페미니즘과 피델 카스트로를 조롱했고, 나중에는 낸시 레이건이나 이멜다 마르코스 같은 우익 인사들을 찬양했다.). 1960년대에 워홀은 휴머니즘이나 추상표현주의와 관련된 정신적 가치를 거부하면서 사람들을 혼란시켰다. 그는 멍청하고 자폐증 같아 보이는 지속적인 페르소나 혹은 가면을 개발해 그의 외면 뒤에는 아무 것도 없는 것처럼 보이게 했다. 여기에는 인터뷰하러 온 사람들의 질문에 '예', '아니오', '몰라요' 혹은 '와우!'로만 답하는 것과 검은 선글라스로 눈을 가리는 것도 포함되었다. 하지만 그는 가볍고 재치 있고 터무니없는 말도 할 수 있었다(정치적인 권력을 쥐게 되면 무엇을 할 것인가를 질문 받았을 때, 그는 모든 길에다 카펫을 깔겠다고 대답했다!). 워홀은 미술을 일종의 오락으로 간주했고, 그는 대중을 즐겁게 해주겠다고 결심했다. 그는 그의 미술이나 과거, 사생활에 관한 진지한 질문들을 회피하고 거짓말을 얘기했다. 1960년대에는 워홀이 신실한 가톨릭교인으로서 규칙적으로 교회에 나가고 노숙자들을 돕는다는 사실을 아는 사람들이 거의 없었다. 그는 동성애자였지만 그의 성생활의 자세한 것은 비밀로 남아 있었다(그의 사후에, 전기작가들이 그의 연인들의 이름을 밝혔고 학자들이 그의 미술에 드러난 '동성애적'인 측면들을 자세하게 분석했다.).[18] 그는 기자들에게 기계(아마도 카메라 혹은 녹음기 같은 기록하는

유 명 짜 한 스 타 와 예 술 가 는 왜 서 로 를 탐 하 는 가

기계)가 되고 싶다고 말했고, 그는 무엇을 해야 할지 지시받는 것을 좋아했으며, 사람들에게 자주 그림의 주제를 제시해달라고 부탁했다고 한다. 그는 또한 그가 한 일은 누구든지 할 수 있을 것이라고 주장했으며, 한 번은 대학에서 순회강연에 초청되었을 때 이를 증명하기 위해 자신을 꼭 닮은 앨런 미제트를 대신 내보내기도 했었다.

1960년대 동안 워홀은 은색을 좋아했었다. 그의 스튜디오도 은박의 선으로 장식되었다. 스튜디오는 화려했는데, 반짝이는 데다 은막이 있었고, 우주시대를 연상시키는 데다가 거울처럼 빛을 반사시켜 사람들이 그 너머의 세계에 대한 통찰력보다는 자신과 주위에 대한 관찰을 할 수 있게 했다. 벨벳 언더그라운드의 노래 중 하나에는 〈난 너의 거울이 되리〉라는 제목이 있다. 워홀 자신은 거울에 관해 '사람들은 날 항상 거울이라고 부른다'고 말했다. 그가 거울이라면 다른 거울을 들여다볼 때 무엇이 반사되는지 질문을 받으면 그는 아무 것도 없는 공허함이라고 대답했다.

분명히 워홀은 미술가들을 내면의 자아를 표현하는 독특하고 창조적이고 창의적인 사람으로 보는 관습적인 견해를 전복시키고 있었다. 또한 그는 마초macho나 불안으로 가득한 추상을 거부했다. 신문의 뉴스나 실크스크린을 사용해 일관된 작업을 조수들에게 맡기고 그가 홍보담당에게 전화를 하는 장면을 카메라로 촬영하게 하는 것들은 그가 창조성을 가볍게 다루는 다른 방법들이었다. 워홀의 작품은 독특한 시각적인 특성을 만들어냈지만 전통적인 화가의 '서명 스타일'이라기보다는 유명 브랜드나 상표의 인

가받은 상품을 닮았다. 결국 이런 스타일은 아주 익숙해져서 다른 사람들이 배우고 적용할 수 있는 '워홀화Warholisation'라고 불리는 과정이 되었다.

처음 보면, 워홀의 자화상은 내면의 자아를 갖고 있음을 인정하지 않는 그에게는 예외처럼 생각될 것이다. 1963년, 그의 미술중개상 이반 카프가 그에게 자화상을 그리라고 권한 것 같은데, 카프는 대중들이 악명 높은 팝아티스트가 어떻게 생겼는지를 보고 싶어할 것으로 생각했기 때문이었다. 워홀은 카프의 조언을 받아들였지만 그의 자화상에는 별로 드러난 것이 없었다. 1967년의 시리즈에서 그의 머리는 2차원적인 패턴으로 바뀌고 그 반도 어두운 그늘에 가려졌다(인간의 성격의 밝고 어두운 면에 관한 융의 이론을 떠올리게 한다.). 얼굴의 표정에 관해서는 신중하고 침착했다. 캔버스마다 다른 다양한 색채는 변화하는 기분을 나타낸 것으로 해석할 수 있겠지만, 더 그럴듯한 설명은 다른 색깔의 스포트라이트의 작용이다. 손이 그의 턱을 보호하고 있고, 닫힌 입 위에 놓여 있는 한 손가락은 침묵을 재촉하는 듯이 보였다. 워홀은 어떤 의미나 성격의 자취를 찾아보라고 하는 이들에게 도전을 하듯이 카메라를 정면으로 바라보았다(하지만 워홀은 자신의 외모를 이상화시키는 것을 신봉했다. 여드름은 가려지거나 자화상에서 없어졌다.). 더군다나 1980년대에 그려진 후기의 자화상에서 그의 얼굴은 "이 변장을 뚫는 것이 힘들겠지"라고 말하는 것처럼 그의 얼굴에는 카무플라주camouflage*패턴이 겹쳐졌다.

* 변장, 또는 위장수단을 말함

워홀과 그의 주변에 언론의 관심이 쏠린 결과는 그가 하나의 현상이

되었고, 스벵갈리Svengali* 같은 인물로서 그의 예술작품의 어떤 것 * 이기적인 의도로 남을 지배하려는 사람을 말함

보다 커졌다는 것이다. 형식주의 비평가 클레멘트 그린버그는 팝 아트를 '색다른 예술novelty art'로 일축했다. 그는 워홀을, 사람은 '멋지지만' 예술의 매력은 '이미 지나가버린 것'으로 묘사했다. 모든 중요한 예술가의 작품처럼 워홀의 작품이 '역사적 순간에 속한 것'이지만, 그 역사적 순간은 작품이 영원히 지속되는 것을 막지는 않았다.

위홀의 보호적인 책략은 오랫동안 잘 사용되었지만, 그가 스타들의 공통된 운명 ─ 미치광이 팬이나 적에 의한 공격 ─ 을 겪는 것을 막아주지는 못했다. 1968년, 페미니스트 작가인 발레리 솔라나스가 워홀을 총으로 쏘았고, 그는 거의 죽을 뻔 했다. 이 일이 있은 후 그의 삶은 바뀌었다. 그는 더 겁이 많아졌고 안전을 의식하게 되었다. 그의 작업의 근거지는 '오피스 the Office'가 되었는데, 팩토리보다는 덜 개방된 곳이었다. 하지만 워홀이 가슴을 가로질러 나 있는 수술 흉터를 1969년 리처드 애비던에게 사진을 찍게 하여 세상에 보여주려 했던 것은 전형적인 스타의 태도였다. 1년 후, 미국의 존경받는 초상화가 앨리스 닐(1900~84)을 위해 수술 후 코르셋 위로 상체를 드러낸 채 포즈를 취했다. 닐은 사회주의 리얼리즘적인 미술의 전통에 속했다. 그래서 그녀는 워홀을 미술계의 스타라기보다는 상처받은 내성적인 인간으로 묘사했다. 닐에 따르면, 워홀은 '이 시대의 어떤 오염'을 대표하는 '미술계의 인물'이었다.

어떤 면에서 워홀은 다큐멘터리 미술가였고 사회의 기록자였다. 그

는 일기를 썼고 어디든지 카메라를 갖고 다녔으며 전화통화와 인터뷰를 4,000개의 테이프에 녹음했다. 그는 주기적으로 팬들의 편지, 초대장, 잡지, 책, 신문 클립, 이미지와 일지를 마분지 상자에 넣어 날짜를 적고 '타임 캡슐'로 이들을 따로 보관했다(그가 죽었을 때, 600개 이상의 상자들이 있었고, 앤디 워홀 미술관의 문서보관자는 현재 이 내용물을 카탈로그로 옮겨 적고 있다.). 그는 자신의 삶과 시대가 후대를 위해 기록할 만한 가치가 있다고 확신했음이 틀림없다. 그가 죽은 후에 행사한 매력은 그가 옳았음을 증명한다. 그의 무리들 중의 많은 이들, 예를 들면 브리짓 포크, 팻 해켓, 냇 핀클스타인, 빌리 네임 등이 같은 생각을 하고 팩토리와 이곳에서 벌어지는 일들에 관한 많은 음성녹음과 수백 장의 사진을 남겼다. 덕분에 미국의 대중매체는 음성이나 이미지, 가십거리가 결코 끊이지 않았다.

워홀이 자신이 찬미한 유명인에게 접근할 수 있었던 방법의 하나는 자신의 잡지를 위해 인터뷰를 하는 것이었다. 《인터뷰》는 1969년 월간 영화잡지로 처음 창간되었지만, 곧 연예계 모든 분야의 스타들의 화려한 홍보사진과 이들의 인터뷰를 위한 수단이 되었다. 명사들로 하여금 서로를 인터뷰하게 함으로써 명사들을 두 배로 등장시킬 수 있었다(이런 관행은 데이비드 보위가 미술계의 스타들과 인터뷰를 하는 《모던 페인터즈》에서도 계속되고 있다.). 표지는 워홀의 영화배우 그림과 유사하게 보이도록 수정된 사진 초상화로 꾸며졌고, 내용은 떠오르는 사진작가들의 특집기사들이 이어졌다. 《인터뷰》는 아직도 발행되고 있지만, 현재 소유주는 뉴욕의 브랜트

유명짜한 스타와 예술가는 왜 서로를 탐하는가

63. 〈앤디 워홀〉(앨리스 닐, 1970)

Brant 출판사로 바뀌었다. 발행부수는 17만부로 알려져 있고, 마이클 울프는 잡지를 '명성이라는 도시의 지역신문…… 유명한 사람이나 명성이란 직업의 일부가 되고자 하는 사람들의 업계 잡지'라고 묘사했다.[19] 마이클 라셀은 《인터뷰》를 '유명인사들이 자신들이 명사이며 우익의 독재자라는 사실에 탐닉할 수 있는…… 최신의 얼빠진 슈퍼모델들과 친근하게 수다를 떨거나 로큰롤광들과 마약을 할 수 있는 장'이라고 덜 호의적으로 평했다. 프랜

레보위츠는 "앤디 워홀은 명성을 유명하게 만들었다"고 말한다.[20]

여기서 다루어진 많은 주제들은 1997년에 열렸던 순회전시 '워홀 룩: 글래머, 스타일, 패션The Warhol Look: Glamour, Style, Fashion'에서 더 자세하게 다루어졌다. 제목의 '룩'이라는 단어가 단수의 형태를 취하고 있음에도 큐레이터인 마크 프랜시스와 마저리 킹은 워홀과 그의 무리들과 어울리는 일련의 모습들, 스타일의 레퍼토리가 있었고, 그들은 '스타일에 광범위한 영향력'을 갖고 있었다고 설명한다.

미술계 스타들의 또 다른 특성은 이들이 순전히 상업적인 이유로 상품과 서버스를 기꺼이 선전하는 것이다. 사업가이자 미술가인 워홀은 이런 면에 거리낌이 없었고, 에어 프랑스, 브래니프 에어라인, 다이어트 코크, 파이어니어 라디오, 푸에르토리코 럼, 앱설루트 보드카 등을 선전했다.

나이가 들어 사업거래를 다루는 데 좀 더 노련해지자, 워홀은 TV 시리즈, 팝 뮤직 비디오, 잡지 출판, 패션 컬렉션과 시계 디자인 등 더 많은 분야로 넓혀갔다. 1980년대 중반에 대중들이 워홀을 지겨워할 때쯤 되자, 워홀은 떠오르는 소호의 스타인 바스키아로 인해 다시 붓을 들게 되었다.

워홀의 멍해 보이는 행동 뒤에 지적인 정신이 있었다는 사실은 미국 사회, 명성과 유명인에 대한 많은 통찰력을 보여준 그의 책(그가 난독증이었기 때문에 다른 이들의 도움을 받아 쓰여졌다)에서 드러났다. 워홀에게는 끌어올 수 있는 직접적인 경험이 있었다는 것은 분명하다. "미래에는 모든 사람들이 15분 동안은 세계적으로 유명해질 것이다"라는 그의 예언은

유명해졌지만 아직도 일상에서 사용된다. 물론 위홀은 명성을 그보다는 훨씬 더 오래 누렸다.

1981년, 위홀은 뉴욕의 로널드 펠드먼 갤러리Ronald Feldman's Gallery에서 열린 전시회를 위해 〈신화〉라는 제목의, 여러 개이면서도 한 개인 일련의 이미지 회화와 판화를 제작했다. 여기서 문제의 '신화'란 그가 어린 시절부터 대중문화에 나온 미국의 아이콘들로, 대그우드, 드라큘라, 하우디 두디Howdy Doodie(어린이 TV 프로그램에 나오는 복화술사의 인형), 매미 Mammy*, 마타 하리Mata Hari**, 슈퍼맨, 엉클 샘, 산타클로스, 마녀와 미키 마우스 등이었다. 그렉 메트카프가 지적했듯이, 일반적으로는 이름이 잘 알려지지 않은 상업예술가들이 이런 아이콘의 대부분을 만들어냈고, 그래서 이 아이콘들이 창조자들의 전기와 개성과는 무관한 삶을 살게 되었다. 한 그림에서는 이 모든 캐릭터들이 영화필름처럼 세로 띠에 반복해서 나타났다. 이 연속의 오른쪽 끝에는 위홀 자신의 모습을 담은 스트립이 있다. 그 자화상은 그 당시 지친 얼굴을 지닌 그의 일부를 보여주었지만, 이미지의 대부분은 위홀의 옆얼굴의 그림자였다. 이는 아마도 〈그림자〉라고 하는, 1930년대와 1940년대의 유명한 라디오 범죄 시리즈를 연상시키는 것으로, 위홀이 어릴 때 들었던 방송이었다. 위홀은 아이콘의 관찰자이며 소비자로 등장했지만, 그의 이미지의 2차원적인 투사는 그가 이제는 자신을 미국 신화의 하나로 생각하고 있다는 것을 암시했다. 이것은 또한 3차원적인 물체를 평면적 이

* 앤트 제마이마Aunt Jemima: 팬케익 믹스와 시럽의 상표에 등장한 흑인 여성의 캐릭터

** 그레타 가르보가 연기했던 스파이. 제1차 세계대전 당시 독일의 스파이였다는 죄목으로 총살 당함

미지로 변형시키는 그의 예술적 진행과정에 대한 은유로 작용했다.21

위홀은 1987년 2월 22일 58세의 나이로 죽었다. 많은 미술가와 유명인사들을 포함하여 2,000명이 넘는 사람들이 4월 1일 뉴욕의 세인트 패트릭 대성당에서 열린 추도미사에 참석했다. 비평가 캘빈 톰킨스는 이 행사가 '국장'을 방불케 했다고 했다. 위홀은 6억 달러 상당의 유산을 남겼고, 그가 엘튼 존에 비길 만한 쇼핑광이었기 때문에, 그의 27개의 방이 있는 맨해튼의 저택은 아르데코 가구, 미국의 포크아트, 나바호 인디언의 담요, 만 레이 (워홀이 숭배했고 영향을 받았던 미술가)의 작품 등 모든 종류의 잡동사니로 가득 차 있었다. 그의 개인 유품들의 경매는 1988년 뉴욕의 소더비에서 열렸다. 1만 개의 물건들이 기념품을 원하는 사람들을 불러 모았고, 심지어는 134개의 키치 쿠키항아리의 컬렉션이 24만 350달러에 낙찰되었다. 이는 스타와의 관련 때문에 높은 가치를 지니게 되는 수집품 혹은 인류학자들이 '공감의 마술sympathetic magic' 이라고 하는 것의 분명한 본보기였다. 조달된 돈의 일부는 시각예술을 위한 앤디 워홀 재단Andy Warhol Foundation for the Visual Arts 이라는, 젊은 예술가들을 돕는 자선기금을 설립하는 데 사용되었고, 그의 유산은 그의 고향에 있는 앤디 워홀 미술관의 직원들에 의해 보전되고 관리되고 있다. 위홀의 미술은 아주 다면적이어서 미술관의 큐레이터들은 그의 업적을 새로운 방식으로 보여주는 순회전을 매년 개최할 수 있을 정도이다.

위홀이 죽은 이후, 그의 명성은 계속 커져갔고 잘 알려진 배우와 록스타들에 의해 그려진 극영화가 여러 편 나왔다. 예를 들어 줄리안 슈나벨

이 바스키아를 다룬 1996년 영화에서 위홀의 역은 보위가 맡았다. 솔라나스에 관한 매리 해런의 1996년 영화에서는 자레드 해리스가 위홀을 연기했다. 올리버 스톤의 짐 모리슨과 더 도어스The Doors에 관한 1991년 영화에서는 크리스핀 글로버가 위홀의 역을 맡았다. 위홀에 관한 몇 편의 영화와 TV 다큐멘터리가 제작되었지만 장편의 전기영화는 아직 만들어지지 않고 있다. 이런 전기영화는 물론 오래 지체되면 안 되겠지만, 영화제작자에게는 쉽지 않을 일이 될 것이다. 영화의 '주인공'인 위홀이 주인공이 아닌, 허리케인의 중심의 조용한 눈을 흉내 내려고 애를 썼기 때문이다.

위홀의 업적에 관한 탁월한 요약은 연예가 현실을 이제 정복했다고 주장하는 닐 개블러의 책에서 찾아볼 수 있다.

그의 스타덤은…… 궁극적으로는 그의 예술의 부산물이라기보다는 그의 예술의 더 높은 형태였다. 위홀이 깨달았고 그가 작품과 삶에서 조장한 것은…… 20세기의 가장 중요한 예술운동은…… 명성이라는 것이다. 결국 예술가가 누구든지 그가 어떤 유파에 속하든 연예계는 그의 명성을 그의 업적으로 만들었고, 그의 업적으로 명성을 만들지 않았다. 미국 생활에서 다른 것과 마찬가지로 시각예술은 미술가에게는 맥거핀Macguffin* 이었다. 그것은 단지 명성에 이르는 수단이었고, 진짜 예술작품은 명성이었다.22

* 작품 줄거리에는 영향을 주지 않지만 관객의 시선을 의도적으로 묶어 둠으로써 공포나 의문을 자아내게 하는 영화 구성상의 속임수

워홀에 필적한, 요제프 보이스

1970년대에 독일의 미술가 보이스(1921~86)는 카리스마와 명성의 측면에서 유럽에서 워홀의 경쟁자가 되었다. 하지만 보이스는 워홀과는 아주 다른 종류의 예술가적인 관습을 보여주었는데, 이는 보이스가 예술은 신비적 혹은 정신적인 힘이며, 단순히 돈이 되는 비즈니스라거나 대중문화에 대한 비평이기보다는 정치사회적 변화를 위한 촉매라고 믿었기 때문이다. 1989년에 티에리 드 뒤브는 두 사람의 차이에 대해 다음과 같이 요약했다.

과거 20년간의 미술에서 요제프 보이스만이 전설적인 가치 — 즉, 미디어의 가치 — 에 있어서 앤디 워홀에 필적한다……. 그러나 보이스는 영웅이고 워홀은 스타다. 보이스에게 자본주의는 뒤에 남기고 떠나버려야 할 문화적 지평선으로 남아 있던 반면, 워홀에게는 그것이 단순히 천성이었다. 독일의 부르주아였던 마르크스처럼, 보이스는 프롤레타리아 정신의 체화를 원했다. 이민 노동자계층 출신인 미국의 워홀은 기계가 되기를 원했다. 이런 대립관계에는 몇 가지 연관된 사실이 있는데, 보이스는 예술을 의지 위에, 생산의 법칙 위에 두었고, 워홀은 욕망, 따라서 소비의 원칙 위에 예술을 세웠다는 것이다. 보이스는 창조성을 믿었지만, 워홀은 그렇지 않았다. 보이스에게 예술은 노동이었던 반면, 워홀에게 예술은 상업이었다.[23]

보이스는 회화와 조각, 구성 설치에 능했고, 죽은 산토끼와 산 코요테 등의 동물을 동원한 라이브 퍼포먼스를 했던 다재다능한 예술가였다. 그의 유리장식장의 활용은 나중에 이를 좋아했던 데미언 허스트를 예견했다. 1960년대에 그는 오노 요코처럼 변화와 변형을 뜻하는 '플럭스flux'라는 단어에서 영감을 얻은 플럭서스라는 국제적인 실험적 미술운동에 참여했다. 그는 제2차 세계대전으로 인해 황폐해지고 나치예술의 수치를 겪은 후의 독일 예술의 명성을 회복했고, 어느 정도까지는 '예술'이라는 개념 자체를 재정의하고 확장시켰다.

대부분의 예술가들과는 달리, 보이스는 자신을 스튜디오 안에만 고립시키지 않았다. 그는 사람들을 만나기 위해 유럽과 미국을 기꺼이 여행하는 공인이었다. 이는 그가 독일의 전반적인 미술교육과 대학을, 실제로는 민주적인 절차 전체를 개혁하고자 했던 이상주의적인 정치 선동가였고 이론가였기 때문이다. 그는 '창조성과 학제간 연구를 위한 새로운 국제학교'와 '국민투표를 통한 직접 민주주의'를 옹호했고, 독일 녹색당의 창설을 도왔다. 보이스의 후기의 공공조각들 중 일부는 환경운동에 직접 기부하는 형태를 띠었는데, 예를 들어, '도큐멘타 7Documenta 7'(카셀Kassel, 1982)에 직접 심은 7,000 그루의 참나무가 있다.

식물학과 음악에 관심을 가졌던 어린 시절을 보낸 후, 보이스는 1947년부터 1951년까지 뒤셀도르프 아카데미Düsseldorf Academy에서 미술을 공부했고, 10년 후에 그는 이 학교의 기념조각 교수로 임명되었다. 1970년

대 초, 그는 미술을 전공하는 학생의 숫자를 늘리려는 그의 교수방법과 일방적인 시도로 독일에 국민적인 열광을 불러일으켰다(보이스는 수많은 학생들을 매혹시켰다.). 1972년, 그는 교수직에서 쫓겨났지만 명령을 거부하고 수업을 계속 진행했다. 그는 자신을 제거하려면 탱크가 필요할 거라고 선언했지만, 실제로는 몇 명의 경찰만으로도 충분했다.

보이스는 모든 인간이 창조적인 잠재력을 갖고 있으며 예술가가 될 수 있다고 생각했고, 많은 회합과 토론을 개최하여 생태와 사회의 변화를 위한 제안을 했다. 어떤 이들은 그의 생각이 고무적이라고 생각했지만, 어떤 이들은 유토피아적인 환상이라고 했다.

그의 예술과 글에는 자전적이며 자신을 신화화하는 경향이 있었다.

* 제2차 세계대전 당시 독일의 급강하폭격기

제2차 세계대전 동안, 그는 나치의 슈투카Stuka 폭격기*를 탔으며, 1943년에 그의 비행기는 크리미아에서 격추되었다. 유목민 타타르족이 엉망으로 다친 그를 발견하고는 펠트pelt와 동물의 지방을 사용하여 그의 건강을 회복시켰다. 이 재료들은 보이스에게는 일종의 상징적 의미를 갖게 되었고, 나중에 혼합매체를 사용한 설치에서 중요한 구성요소가 되었다. 1950년대에 그는 신경쇠약에 걸려 농사를 지으면서 시간을 보냈다. 그가 나타나자, 비판적 지지자들은 그를 현대의 치유자 혹은 샤먼으로 여겼다. 그의 추종자들은 그를 성인이나 거룩한 사람으로 존경했다. 영국의 비평가 캐롤라인 티스달은 그에게 푹 빠져서 그의 비서 겸 여행의 동반자가 되었고, 그를 여러 차례 촬영했다.[24] 물론 보이스를 '저질 사기꾼,' '정신이

64. 〈요제프 보이스의 초상〉(나이즐 모즐리,
 1993?)

상자,' 혹은 '반동주의자'라고 생각하는 많은 회의론자들도 있었는데, 그가
독일 낭만주의, 연금술, 원시주의, 노르딕과 켈트족의 민속, 루돌프 슈타이
너의 인지학人知學 anthroposophy* 에서 영감을 얻었기 때문이었다.

*자기 훈련을 통하
여 정신세계를 직관
으로 볼 수 있다고
믿는 학문

　　　보이스는 수척한 얼굴에 큰 눈, 마르고 흰 피부의 인상적인
외모의 소유자였다. 그는 펠트모자와 사냥터 관리인이 입는 조끼
로 눈에 띄는 의상을 주로 입었고, 겨울에는 커다란 모피로 안감을 두른 코
트를 입었다. 보이스의 신체적 풍채는 그의 예술이 만들어내는 인상 — 뜻
을 파악하기 어렵고 일시적이고 파편적이며 세련되지 않은 — 에 필수적이
었으므로, 그의 사후에 남아 있는 물건들은 훨씬 덜 중요하게 보였다. 이들

은 버려진 유물 같은 느낌을 주었다. 그가 죽은 후, 대규모의 회고전이 1988년에 베를린에서 열렸고, 경매장에서 그의 작품이 비싼 가격에 매겨지기 때문에 위조작가들이 곧 덩달아 바빠졌다. 미술사 책에서 보이스의 위치는 확고하지만, 그의 예술은 워홀처럼 대중매체를 끌어들이지 않았기 때문에 위홀처럼 미술계를 넘어서는 인기는 별로 없었다. 하지만 영국의 평론가 윌리엄 피버는 '명성은 그의 예술'이며, 명성을 동반한 사회에 영향을 줄 수 있는 힘 때문에 유명해지는 것에 보이스가 민감했었다고 주장했다.[25]

스스로 예술작품이 된, 길버트&조지

길버트 프로쉬(1943, 이탈리아 출생)와 조지 패스모어(1942, 영국 출생)는 런던의 세인트 마틴 예술학교St Martin's School of Art에서 1967년에 학생으로 서로를 만났다. 이후 그들은 함께 살면서 미술가로서 힘을 합치기로 결정했다. 먼저 그들은 성을 버리고 이름만을 쓰기로 했는데, 우연히도 그들의 이름은 같은 'G'로 시작했다. 이미 언급한 것처럼, 새로운 이름을 채택하거나 기존의 이름을 단순화시키는 것은 영화계 스타들의 공통점이다. 둘째로, 이들은 거의 비슷한 머리스타일을 하기 시작했고, 이스트엔드의 양복점에서 맞춘 전통적인 영국 스타일의 양복을 입었다. 또한 트레이드마크로 작용하고 가공의 인물을 표현하는 의상의 선택은 많은 연예인에게서 흔

히 볼 수 있다(예를 들면 찰리 채플린의 방랑자가 그러하다.). 길버트&조지의 모든 작품은 보수적인 요소와 급진적 요소의 특별한 혼합이었다. 예를 들어 히피가 유행하던 시기에 양복을 선택한 것은 퇴보적인 동시에 특별해 보였다. 때때로 그들은 얼굴과 손을 금속가루로 바르고 붉은 화장을 해서 그들의 모습을 바꿔 물체나 외계인처럼 보이도록 했다.

학생 때부터 그들은 세인트 마틴 예술학교에서 지배적이던 조각의 개념 — 추상, 용접한 철제 금속 구조물 — 에 도전했는데, 구조물을 퍼포먼스로 대신하거나 자신들을 '살아 있는 조각'으로 선언했다. 배우나 무용수의 경우처럼, 퍼포먼스와 보디 아트에서 예술가의 살아 있는 신체는 그들의 예술의 수단이자 재료가 되며, 그래서 이 두 사람이 보는 이들의 마음 속에서 혼동을 일으킨 것은 당연하다. 살아 있는 조각의 개념은 그들만의 것은 아니었다. 이탈리아의 미술가 피에로 만조니가 벌써 이를 제안했고, 이의를 제기하는 어떤 사람한테도 이미 토대를 제공했다. 길버트&조지는 보는 이들이 그들을 마치 미술작품처럼 보기를 원했고, 계속해서 그들이 이후에 만들어내는 모든 것을 '조각'이라고 선언, 전통적인 조각 개념을 전복시켰다.

로제타 브룩스는, 함께 작업하고 그들의 개인으로서의 정체성을 공통된 페르소나로 합치시키려는 결정을 두고, '미학적 태도의 인격화'라고 규정했다. 그러한 결정은 특출한 개인들이 그들 내면의 감정적 동요를 캔버스에 과시해보인 결과가 예술이라는 식의 일반적으로 용인된 지식을 손상시키는 것이었다. 더군다나 24시간 예술작품이 되겠다는 결정은 그들이 어

떤 독립된 개인으로서의 삶은 더 이상 갖지 못한다는 것을 의미했다. 모든 것이 공개되었다(만약에 그들이 어떤 사생활을 유지하려고 할 경우 극도의 비밀에 부쳐졌다.). 따라서 이들의 창조적인 제휴는 상당한 희생과 강도 높은 집중과 헌신을 필요로 했다. 이들의 제휴는 많은 결혼한 사람들보다도 훨씬 더 오래 지속되었다.

미술학교를 떠났을 때 그들의 첫 번째 결정은 자신을 적극적으로 시장에 내놓는 것이었다. 그들은 매니저를 고용해서 제안서를 가지고 런던의 화랑에 체계적으로 접근했고(어느 화랑도 이들을 받아들이지 않았다), 가능하면 많은 공개 행사에 참석했다. 행사에는 록 뮤직 콘서트와 축제도 포함되었다. 이런 점에서 이들은 1980년대와 1990년대의 'YBA(영국의 젊은 예술가들)'의 홍보전략을 미리 보여준 셈이다. 길버트&조지는 움직이지 않고 포즈를 취한 개인전에서의 그들의 모습과, 갤러리에서의 긴 퍼포먼스(〈노래하는 조각〉, 1969~73)로 영국의 미술계에서 주목을 받았다. 그들은 그 퍼포먼스에서 떠돌이의 삶에 관한 뮤직홀·노래인 플라나간과 앨런 Flanagan and Allen의 '아치 아래에서Underneath the Arches'의 녹음된 음악에 맞추어 양식화된 패션 차림으로 움직였다(길버트&조지는 보는 이에게 마리오네트나 마임 아티스트 혹은 로봇이나 좀비를 연상시켰다.). 플라나간과 앨런의 파트너십이 보여주듯이, 2인조의 활동은 미술계보다는 연예계에서 더 일반적이다. 유럽과 미국의 미술중개상들은 관심을 갖게 되었고, 1970년대 초가 되자 길버트&조지는 국제적인 명성을 얻게 되었다.

라이브 퍼포먼스는 한계가 있기 마련인데, 쉽게 지치고 공연자들이 한 번에 한 장소에만 있을 수 있으며, 돈을 받지 않는다면 이윤을 남길 만한 판매할 작품이 없다. 팝 스타들이 무대에서 라이브로 공연하는 것 외에 레코드를 취입하고 비디오를 찍는 것이 이런 이유에서다. 길버트&조지는 그들도 전시하고 판매할 작품이 있어야만 한다는 것을 재빨리 깨달았고, 목탄 스케치와 회화, 엽서와 한정판의 책과 비디오를 발매했다. 결국 그들의 주된 매체는 사진이 되었고, 그들은 교훈을 담은 빅토리아 시대의 스테인드글라스를 연상하게 하는 빌보드 크기의, 색이 여러 개인 패널의 사진벽화를 고안해냈다. 하지만 이 모든 작품들이 길버트&조지의 산물이라는 생각을 유지하기 위해 자화상이 거의 항상 포함되었다. 수작업을 했다는 어떤 표시도 제거되었는데, 왜냐하면 이런 것들은 개인의 표현이라는 것을 나타냈기 때문이다. 길버트&조지는 고된 작업, 다재다능함, 세심한 장인정신과 표현을 보여주었다. 그들의 퍼포먼스는 재미있었고, 그들의 사진벽화는 형식과 내용 면에서 (일부 비평가들은 작품들이 너무 순진하다고 생각했다) 다양한 관객들에게 접근할 수 있을 정도로 충분히 컬러풀하고 단순하고 직접적이었는데, 이런 접근성은 대부분의 'YBA'와 비슷한 점이었다.

이들의 가장 유쾌하고 인상적인 업적 중의 하나는 〈길버트&조지의 세계〉(1981)라는 영화였다. '세계'라는 표현이 분명히 나타내듯이, 길버트&조지가 만들려고 한 것은 그들이 관광가이드 역할을 하는 새롭고 이상한 영역이었다. 그들은 스피털필즈Spitalfields의 푸니어가Fournier Street에 위치한

그들의 18세기의 주택을 개인미술관처럼 보이도록 가구와 인테리어 장식을 바꾸었다. 이곳은 정기적으로 그들의 사진, 비디오, 영화의 세팅이 되었고, 그래서 잡지의 특집기사나 TV에 등장하는 명사의 집에 비견할 만하다.

길버트&조지는 후에 모스크바(1990)나 베이징(1993) 같은 도시를 포함하여 세계 도처에서 사진벽화를 가지고 대형전시회를 열었다. 그들은 공산주의가 도래한 이래로 중국에서 전시회를 가졌던 최초의 생존해 있는 영국인 예술가였다. 길버트&조지는 이런 전시회에 직접 참석하는 것을 중요시했고, 이런 덕택에 그들은 수백만 명의 사람들에게 알려질 수 있었다.

길버트&조지가 채택했던 또 다른 홍보 전략은 '모두를 위한 예술Art for All'이라고 명명한 '예술철학'을 만든 것이었다. 그것은 상식을 벗어난 의견들(종종 정치적으로 올바르지 않은)이 들어간, 부자연스러운 스타일로 쓰여진 짧고 간단한 성명으로 되어 있었고, 선언서로 배포되고, 인터뷰하는 사람들에게 주문처럼 반복해서 들려졌다. 간단히 말하자면, 그것은 일종의 '떠벌임spiel'으로, 사전에 미리 주의 깊게 만들어지고 연습한 것이었다. 워홀이 1960년대에 이와 유사한 방식으로 인터뷰를 할 때 행동했고, 쿤스는 나중에 자기만의 '쿤스피크Koonspeak'를 개발해, 앤서니 헤이든-게스트에 따르면, 이것을 '숨찬 진지함'으로 낭독했다고 한다. 이런 '떠벌임'들은 언론의 침입으로부터 명사를 보호하는 갑옷의 역할을 하지만, 방심한 상태에서의 고백이나 인정은 불가능하게 한다. 또한 이 발화의 진지함이나 진실성을 판단하기가 매우 어렵기 때문에 당황스럽기도 하다.

유 명 짜 한 스 타 와 예 술 가 는 왜 서 로 를 탐 하 는 가

1970년대에 길버트&조지는 상업적으로 성공했고, 술 파티에 돈을 뿌렸으며, 술 파티 때문에 한 명이 체포되는 사태에 이르렀다. 이들의 술주정은 그들의 미술작품에 모두 기록되었다. 겉으로는 나르시시즘으로 보임에도 불구하고, 길버트&조지는 예술은 그들 주변의 도시 생활에 관한 것이라야 한다고 생각하고, 젊은 스킨헤드족과 떠돌이, 소수민족들을 사진과 영화로 기록하기 시작했다(길버트&조지는 명사들보다는 무명의 사람들을 묘사하는 것을 더 좋아했다.). 그들이 항상 소년이나 남자들을 묘사한다는 사실은 길버트&조지의 성적 취향에 관한 추측 — 즉 이들이 동성애자인가? — 을 불러일으켰다. 그들은 이를 인정하기를 거부했지만, 절대로 '게이 미술'을 하지는 않았다고 주장했다(하지만 그들은 에이즈 자선기금을 후원해왔다.). '파키스Pakis'[*]들이 관음증적으로 서로를 구경하는 묘사로 인해 인종차별주의라는 논란을 일으키기도 했지만, 그들은 이를 부인했다. 몇 년 동안 이들은 영국의 왕실과 보수당의 정치인 에드워드 히스(그는 이들의 개인적 친구다), 마거릿 대처와 윌리엄 헤이그를 좋아하고 좌파 비평가들을 싫어한다는 사실을 인정했다.

 그들의 성생활과 정치에 관한 진실이 무엇이든 간에, 언론에서의 논란은 그들의 명성을 드높여주었다. 신문들은 그들의 욕과 외설적인 낙서, 스와스티카swastika[**], 자신들의 피, 배설물, 오줌과 나체 사진을 제목으로 보도했다. 2000년도에 이들이 미술중개상을 앤서니 도페이Anthony d' Offay에서 'YBA'의 전문가인 재이 조플링으로 바꾼 것은 2001년도에 조플

[*] 영국에 이주한 파키스탄인들

[**] 나치스의 십자가상

링의 화이트 큐브 2 갤러리에서 첫 번째 전시회를 가졌을 때만큼 뉴스거리였다. 이 전시회는 '새로운 호색적 그림들New Horny Pictures'라는 제목으로, 신문에서 찾은 남창들의 광고사진들로 이루어졌다. 이는 길버트&조지가 더 젊은 세대의 예술가들 및 미술사업가들과 연계하여 자신들을 새롭게 하려는 것으로 볼 수 있다.

요약하자면, 길버트&조지는 충격이라는 전략으로 높은 대중적 명성을 유지하려고 했다는 것이 분명하지만, 역설적으로 이들은 미술시장과 미술협회나 공공미술관이라는 견지에서 확립된 인물이 되었다. 길버트&조지가 종교적으로 보수적인 사람들을 화나게 했지만 미술계의 단골손님들을 놀라게 하는 것은 배은망덕한 일이 되었다. 왜냐하면 이들은 이미 질려버려서 이제는 실제로 충격을 잘 견디어낸다. 이들의 수수께끼 같은 이미지는 아주 잘 팔리기 때문에 미술서적 출판사들이 이들을 좋아한다.

조너선 존스는 길버트&조지의 비디오 〈젊은 예술가들의 초상〉을 평하면서, 이것이 전통적인 의미의 초상화인지 아니면 '공허함을 감추고 있는 가면이나 조명이 비추어진 이미지'가 아닌가 의아해했다. 길버트&조지의 연구자인 볼프 얀은 이들이 창조한 이미지가 '삶의 완전한 공허와 추상성'을 요약하고 있다고 주장했다. 존스는 이렇게 덧붙였다.

길버트&조지는 때로는 그들의 작품 자체를 보기가 어려울 정도로 명사가 되었다. 이들은 농담꾼이자 이야기꾼이며, 현대 영국미술의

유 명 짜 한 스 타 와 예 술 가 는 왜 서 로 를 탐 하 는 가

수호성인이다. 이들 이전에 앤디 워홀이 그랬던 것처럼, 길버트&조지는 세상에 확실하면서도 단호한 이미지를 제시하며, 어쨌든 이 공허함 때문에 이들은 더 큰 문화로부터 나온 의미들로 채워지게 되었다. 이들의 미술은 사회사를 투과한다. 이 예술작품을 가장 잘 이해하는 방법은 팝 음악과의 연관에서다. 이 비디오가 만들어진 1972년은 팝 문화에서 글램glam의 절정기였고, 이 작품은 글램이다. 길버트&조지의 엄청나게 양식화된 포즈는 자의식적인 데카당스, 끝없이 세련된 탐미주의자의 그것으로, 록시 뮤직Roxy Music[*]이 * 글램 록을 연주하는
나 데이비드 보위가 창조한 이미지와 같다.[26] 밴드의 하나

길버트&조지가 1980년대에 팝 뮤직, 특히 펫 샵 보이즈(크리스 로우와 닐 테넌트로 구성)에 영향을 주었다는 주장도 나왔다. 영국의 광고회사들도 길버트&조지의 작품 이미지를 도용했다.

2001년 11월, 한 한국 출신의 여자 학생의 살인사건으로 인해 길버트&조지가 디자인한 상품이 영국에서 매스컴을 탔는데, 그녀의 시체가 테이트 모던 갤러리를 통해서만 판매되는 길버트&조지의 선물포장 테이프로 묶여 있었기 때문이었다.

황소 같은 예술가, 줄리안 슈나벨

1980년대는 자본주의를 지탱한다는 이유로 탐욕이 찬미되던 때였다. 월스트리트에서의 교역은 많은 신흥 억만장자들을 낳았고, 이들은 자신들의 남는 이윤을 현대미술에 썼다. 뉴욕에서 미술시장의 붐과 확장은 바스키아, 헤링, 슈나벨 같은 미술가들이 새로운 영화나 록 스타처럼 간주되는 상황을 낳았다. 슈나벨은 이런 의견에 동의하지 않았고, "버트 레이놀즈에 견줄 만한 어떤 유명한 미술가가 있는가?"라고 물었다. 그럼에도 불구하고 이런 미술가들의 작품과 개성은 유럽과 일본, 호주와 마찬가지로 북미에서도 아주 잘 알려지게 되었다.

실제로는 엄청난 자기확신을 갖고 있던, 실제보다 과장된 인물인 슈나벨(1951 출생)은 유태계의 중산계급 가정에서 태어난 후 14년을 브루클린에서 보냈다. 체코슬로바키아에서 이민 온 그의 아버지 잭은 육류거래와 부동산업에서 성공했으며, 어머니 에스더는 줄리안을 미술관과 유태인의 자선봉사단체에 데리고 다녔다. 슈나벨은 텍사스의 휴스턴 대학교University of Houston에서 미술을 공부한 후 1973년 뉴욕으로 돌아와, 휘트니 미술관의 개별스터디 프로그램에 등록했다. 그는 미술가, 평론가와 거래상들이 자주 오는 음식점에서 요리사로 일하면서 손님들을 그의 스튜디오로 초대, 자신의 미술을 보여주었다. 마침내 젊고 자기주장이 강한 미술거래상 메리 분 — 그녀 자신도 미디어의 스타가 되었다 — 이 그의 가능성을 점찍었다. 예약

판매 덕분에 1979년에 뉴욕에서 최초로 열렸던 슈나벨의 개인전은 개막도 하기 전에 모든 작품이 판매되었다. 영국인 소장가 찰스와 도리스 사치가 그의 작품을 산 최초의 고객들에 포함되었고, 후일 이들은 1982년에 많은 영국의 기성 미술가들이 누려보지 못한 런던 테이트 모던 갤러리에서 슈나벨의 작품이 전시되도록 하는 데 결정적인 역할을 했다.[27]

경제적으로 이야기하면, 슈나벨은 1980년대의 미술 붐과 1970년대의 개념주의conceptual, 페미니스트적이며 정치적인 미술에 대한 반작용이었던 신표현주의의 유행의 수혜자였다. 거래상들과 소장가들이 안심한 것은 슈나벨과 프란체스코 클레멘테, 게오르그 바젤리츠 같은, 유럽에서 그의 상대가 될 만한 사람들이 개별 작가의 특색을 담고 있는 독특하고 휴대 가능하고 판매할 수 있는 상품을 공급했다는 것이다. 미국의 미술계는 기자들이 생각하기에 폴록에 비견할 만한 '어떤 영웅을 받아들일 만큼 성숙' 했었다.

슈나벨은 작가가 넘쳐나고 경쟁적인 뉴욕의 미술계에서 두각을 나타내기 위해 어떤 예술가적인 트릭이나 상표가 필요했는데, 그것은 바로 깨어진 토기 조각에 그려진, 무르고 조야하게 표현된 구상적인 이미지였다. 바르셀로나 여행에서 보았던 안토니오 가우디의 타일 모자이크가 그에게 영감을 주었다. 슈나벨은 (도자기 가게에서는 주로) 황소에 비유되었고, 뉴욕에서의 그의 주된 경쟁 상대였던 데이비드 살르는 여우에 비유되었다. 슈나벨은 검은색과 붉은색의 벨벳 같은 특이한 표면에도 그림을 그렸고, 그의 부조에는 사슴의 뿔 같이 색다른 것들이 추가되었다. 그의 '서툴고' 과장된

그림에는 많은 내용이 들어 있었다. 미술사와 대중매체로부터 마구 가져다 쓴 유사 종교적 상징, 내재된 이야기와 뒤섞여 있는 도상 등이 포함되었다. 예를 들면, (슈나벨의 우상의 한 사람인) 프랑스의 작가 앙토냉 아르토의 자화상이 도용되어 훨씬 큰 캔버스에 옮겨졌다. 앞서 언급한 것처럼, 슈나벨은 영국의 록 뮤지션 이언 커티스를 추모하는 그림을 그렸다. 데이비드 보위가 슈나벨을 인터뷰했고 엘튼 존이 그의 조각을 수집했다.

많은 작품을 만들어낸 수다스러운 슈나벨은 엄청난 과대광고의 대상이었고 '신동'으로 부각되었다. 그에 대한 카탈로그는 과장된 소개와 시의 인용, 말론 브랜도 스타일의 조끼를 입고 야외에 선 슈나벨의 사진으로 꾸며졌다. 강인하고 마초 같으면서도 낭만적인 이미지가 조장되었다. 1981년, 르네 리카드는《아트포럼》에서 슈나벨이 "미술계를 재창조했다"고 주장했다. 휴즈는 슈나벨이 미술계에서 람보나 록키 발보아 역을 맡은 영화배우 스탤론에 비교되는 인물이라고 생각했다. 그는 영국의 미술가 제이크 채프먼에게 '보스,' 즉 미국의 록 스타 브루스 스프링스틴을 연상시켰다.

후일 범포帆布와 방수포防水布에 그려진 대형 회화는 슈나벨의 치솟는 야망을 나타낸 것이었다. 그는 오래된 공장에다 엄청난 크기의 스튜디오를 만들어 조수들을 고용했고, 수많은 인터뷰에 응하면서 썩 대단치는 않지만 미디어의 스타가 되었다. 그는 롱아일랜드의 브리지햄턴에 침실이 10개나 되는 별장을 구입했고, 이곳의 수영장과 테니스코트는 야외 스튜디오가 되었다(그는 실크 파자마를 입은 채 빗속에서 그림 그리는 것을 좋아했다.).

65. 〈망토를 두른 줄리안 슈나벨의 초상〉(티모시 그
린필드-샌더스, 1989)

그의 프로필과 대형 사진, 그의 아내와 뉴욕의 호화로운 아파트가 미술잡지
가 아닌 《아메리칸 보그》,《하우스 앤 가든》,《배니티 페어》 등에 실렸다.

　　슈나벨은 36세에 자신을 신격화한 《C.V.J.—호텔지배인들의 별명과
삶에서의 다른 발췌》(뉴욕: 랜덤 하우스, 1987)란 제목의 자서전을 쓸 정도
로 허영심이 강했다. 이 책은 값이 비쌌지만 지금은 수집 대상이다. 최초의
원고는 추상화가 브라이스 마든과의 주먹싸움, 비평가 그린버그와 휴즈와
의 충돌을 다루었다(휴즈는 자신이 결코 슈나벨을 만난 적이 없었다면서
자신에 대한 언급을 지우라고 했다.). 비평기사에서 휴즈는 이 책을 '무감
정한, 잡담이 뒤섞인 공허한 자화자찬' 이라고 규정지었다. 1984년에 휴즈

* 그리스 비극에서 신
들에 대해 도전하는
인간의 오만함을 가
리킴

는 풍자시를 출판, 슈나벨의 지나치게 부풀어 오른 명성에 구멍을 뚫어 가라앉히려고 했다. 그 시의 일부는 다음과 같다.

그리고 이제 휴브리스Hubris*의 잡종이 온다—
줄리언 스노클이 그의 열 개의 살찐 엄지손가락을 쳐들고!
 신물 날 정도로, 그는 지껄이네, 울어대네, 수다를 떠네
삶과 죽음에 대해서, 경력과 깨진 접시들
(조그만 머리에는 과한 주제들)
그리고 그의 희생자들이 졸면, 그는 또 야단을 치네—
불쌍한 소호SoHo의 북극성, 미술중개상의 꿈,
큰 바람, 하찮은 재능에 엄청난 자만심이라니.[28]

휴즈의 공격은 이익을 챙기기에 혈안인 소장가들의 열광에 아무런 효과가 없었다. 유감스럽게도 탐욕과 과장 앞에서 비판은 무기력했다. 슈나벨의 상업적 성공은 그가 평론가들의 적대적인 의견을 무시하고 명성의 보답을 누릴 수 있었다는 것을 의미했다. 슈나벨은 미식가들이 가는 음식점에서 좋은 자리를 차지했고, 외국 여행 때는 최고급 호텔에 머물 수 있었다.

1996년, 슈나벨은 알고 지냈던 동료화가 바스키아를 인상적으로 묘사하면서 영화로 발을 넓혔다(바스키아는 슈나벨을 조롱했었다.). 첫 시도였음에도 영화 〈바스키아〉(1996)는 잘 만들어졌고 이야기를 생생하게 전

달했다. 한 평자가 언급했던 것처럼, 영화는 '냉소적으로 이용되고 있는 성공과, 유명세에 희생당하고 삶을 앗아간, 마약중독에 빠졌던 바스키아의 슬픈 이야기'를 잘 그렸다. 슈나벨 자신의 높은 명성과 다른 명사들과의 교분으로 인해 그는 스타들한테 영화 출연을 설득할 수 있었다. 보위가 워홀을, 데니스 호퍼가 미술거래상을, 코트니 러브가 열렬한 팬을, 크리스토퍼 워큰이 기자 역을 맡았고, 윌렘 데포가 미술가이자 전기공 역을 맡았다. 존 케일이 음악을 담당하고, 영국 배우 게리 올드만이 슈나벨 자신에 기초한 인물인 마일로 역을 맡았다. 바스키아 역을 맡았던 무명의 배우 제프리 라이트는 슈나벨이 '바스키아의 기억을 통해 자신을 과장했다'고 생각했다. 바스키아의 유산관리자는 어떤 바스키아의 진품도 영화에 등장하는 것을 허락하지 않았다. 그래서 슈나벨과 그의 조수들은 모작을 만들어야 했다.

　　슈나벨이 감독하고 (투자한) 두 번째 전기영화는 〈비포 나잇 폴스〉(2000)였는데, 내용은 동성애자라는 이유로 쿠바에서 박해를 받았던 쿠바의 시인이자 소설가인 레이날도 아레나스(1943~90)에 관한 것이었다. 아레나스는 뉴욕에서 망명생활을 하다가 에이즈가 아닌 자살로 생을 마쳤다(그러므로 슈나벨의 두 개의 영화 모두 젊은 나이에 죽은 예술가를 다루었다.). 슈나벨의 친구인 영화배우 숀 펜과 조니 뎁이 영화에서 단역을 하기로 했다. 앞서 언급한 것처럼, 슈나벨은 호퍼 — 그는 슈나벨을 '대작big opera'이라고 부른다 — 와도 친하고 그의 초상화를 그렸다. 영화는 〈바스키아〉보다 완성도가 더 높았고 호평을 받아 마땅했다. 영화는 또한 카스트로의 정치체

제의 부정적인 면을 그렸기 때문에 논란이 되었다. 슈나벨이 계속 그림을 그리고 조각을 하고 있지만, 그의 경력의 마지막에는 미술가보다는 영화감독으로 더 존경받을지도 모른다.

미술시장에 의해 자살을 당한 장-미셸 바스키아

1960년, 브루클린의 중류가정에서 태어난 바스키아는 다양한 인종적 배경을 지녔다. 아버지는 아이티 출신의 회계사였고, 어머니는 푸에르토리코인으로 의상디자이너였다. 어머니는 어린 아들을 미술관에 데려가곤 했다. 그는 피카소의 그림을 좋아했고, 후일 그가 반어적으로 끌어다 쓴 '원시주의' (아프리카 미술의 이용)를 처음 접한 것도 피카소의 그림을 통해서였다. 바스키아는 스케치와 그림 그리기를 좋아했고, 병원에 입원했던 기간 동안 《그레이의 해부학》 책 한 권을 갖게 되었다. 그는 자신을 제외하고는 모두 백인인 사립학교에서 교육을 받았다. 아버지와 다툰 이후 바스키아는 15살 때 집을 나와 한동안 힘든 시절을 보냈다. 1970년대 말, 친구 알 디아즈와 함께, 그는 소호와 이스트 빌리지의 화랑 지역의 벽에 비밀스러운 글자와 그림을 스프레이로 그렸다. 이들의 그라피티는 SAMO ('same old shit'의 약자)라는 글자와 저작권을 나타내는 기호인 ⓒ로 표현되었다. 나중에 바스키아가 미술가로 인정받았을 때, 그는 그라피티가 그의 작품에 계속 영

향을 주었지만 자신이 그라피티 아티스트로 분류되는 것은 싫어했다.

1980~81년 사이에, 바스키아는 〈뉴욕 비트〉라는 유사 다큐멘터리 영화에서 주연을 맡았는데, 나이트클럽에서 멋진 여자들을 찾아다니면서 그림을 팔려고 애쓰는, 가난에 찌든 젊은 화가의 하루에 관한 내용이었다. 사진작가인 에도 베르토글리오가 감독하고 글렌 오브라이언이 대본을 썼다. 데비 해리와 몇몇 힙합 밴드, 그리고 바스키아 자신의 밴드인 그레이Gray 가 배역을 맡았다. 랩 뮤직도 다루어졌다. 유감스럽게도 바스키아는 이 영화로부터 아무런 혜택을 얻지 못했는데, 영화가 2000년에 와서야 〈다운타운 81〉이라는 제목으로 개봉되었기 때문이었다.

바스키아는 정규 미술교육을 받지 않지만, 그가 좋아하던 재즈 아티스트인 파커와 길레스피의 그림에 대해 설명했듯이, 그는 자신에 맞는, 빠르고 원작을 가져다쓰는 즉흥적 스타일을 발전시켰다. 또한 미술관의 전시품과 미술책을 통해 미술사를 알고 있었고, 피카소, 폴록, 프란츠 클라인, 장 뒤뷔페와 사이 톰블리 같은 20세기 미술가들의 작품을 베꼈고, 마네나 레오나르도 같은 과거의 거장들을 참고할 수 있었다. 언어는 그에게 이미지로서 중요한 역할을 했고, 그의 그림의 복잡한 도상학은 아프리카의 암각화, 부랑자들의 사인과 미국의 상업, 대중문화에서 따온 요소들을 담고 있다. 그가 흑인영웅들을 찬미했던 것은 이미 언급한 바와 같다.[29]

바스키아는 흑인·히스패닉계의 미국인으로 국제적인 명성을 얻은 최초의 화가였고, 짧지만 유성과 같이 반짝이는 명성을 누렸다. 그의 그림

들은 중요한 소장가들 뿐만이 아니라 데비 해리, 리처드 기어, 폴 사이먼 같은 스타들에게도 팔렸다. 그라피티의 붐과 관련된 다른 소수민족 출신의 미술가들이 1980년대 초 화랑들로부터 주목을 받았지만, 바스키아가 백인이 지배적인 미술계에서 가장 잘 받아들여진 사람이었다. 그의 전기작가 피비 호반은, 바스키아의 명성은 그를 '미술계의 색다른 사람으로 동료들로부터 분리시킨 거의 제도화된 역인종차별주의' 의 덕택이었다고 지적했다. "(그는) 살아 있는 생애 동안 다문화적인 히어로로서, 죽은 후에는 희생양으로서 (다루어졌다)."[30] 바스키아는 미술에서 흑인들이 거의 그려지지 않는다는 것을 알고 있었고, 이를 시정하기 위해 종종 흑인의 얼굴과 자신을 그렸지만, 그는 흑인을 위해 흑인미술을 하는 흑인미술가로 분류되기를 원치 않았다. 바스키아의 미술은 여러 문화를 종합했지만, 그는 아마도 문화적인 동기보다는 돈을 목적으로 수집했던 부유한 백인 소장가들 뿐만이 아니라, 자신과 친구들, 그리고 지적으로 대등한 사람들을 위해서도 이 일을 했다. 바스키아의 미술을 내용면에서 본다면, 노예의 역사, 인종차별주의, 흑인들의 정치에 관한 것들이 많은데, 확실히 백인 관람객들을 동요시키기 위한 의도가 들어 있었다. 바스키아의 그림에 대한 수요는 엄청나서 스튜디오를 방문했던 수집가들은 반쯤 그려진 미완성의 그림들까지 사가곤 했다.

바스키아는 미술거래상들에게 호방한 태도를 지니고 있었다. 그래서 그는 여성들과 마찬가지로 거래상들과도 금방 친분을 맺었다. 1981년 바스키아가 거래상인 애니나 노제이에게 픽업되었고, 프린스가에 있는 그

녀의 소호 갤러리의 지하를 스튜디오로 쓰도록 허락받았다. 그를 방문하는 수집가들에게는 아주 편리했는데, 이들은 작업 중인 미술가를 만나보고 아직 물감이 마르지 않은 상태의 그림을 살 수도 있었다. 하지만 어떤 이들은 이 일을 두고 노예제나 신기한 동물을 보기 위한 동물원이나 서커스 쇼 같은 느낌이 난다고 생각했다. 그가 지하 스튜디오에서 보냈던 기간은 그의 '감옥시절'이라고 불렸다. 일련의 방문객들 중에는 믹 재거도 있었다. 바스키아는 현찰을 받았고, 명품 의류와 마약, 책, 레코드, 비디오, 비싼 음식과 포도주, 리무진, 나이트클럽 가는 일 등에 돈을 금새 다 써버렸다. 그는 조수를 고용해서 돈의 상당 부분을 주어버리기도 했다. 이탈리아인이자 '트랜스아방가르드' 화가인 프란체스코 클레멘테가 이 당시 뉴욕에 거주하면서 작업했는데, 그는 패션잡지에 아르마니 양복 모델로 나왔다. 바스키아는 한 술 더 떠서 아르마니 양복을 입고 맨 발로 그림을 그렸다. 그의 외모의 또 다른 특징의 하나는 삐죽삐죽 솟은 왕관 같이 생긴 헤어스타일이었다. 왕관은 그의 그림에 종종 모티브의 하나로 등장했다. 한 번은 주제가 무엇인지에 대한 질문을 받고, 그는 '왕권, 영웅주의, 그리고 길거리'라고 대답했다.

　　나중에 바스키아가 유럽으로 가서 브루노 비숍버거와 로버트 프레이저 같은 유럽의 수집가들과 거래상들을 만났을 때, 단기간에 전시회를 열 수 있을 만큼의 그림을 그리도록 장소와 재료가 _그_에게 주어졌다. 말하자면 그는 순회 영업하는 기술공 내지는 연예인이 된 것이다. 일종의 상업적 책략으로 비숍버거가 제안한, 1984~85년에 걸친 워홀과의 공동작업은 이미

언급했다. 두 미술가가 같은 캔버스에 그림을 그린 작품이 전시되었을 때, 두 사람에게는 명성의 새로운 파도가 밀어닥쳤지만 평론가들의 칭찬은 듣지 못했다. 공동작업은 우호적인 분위기 속에서 이루어졌지만, 이것이 경쟁을 포함했다는 사실은 두 미술가가 한 우스꽝스러운 포스터에 나왔을 때 잘 드러났다. 포스터는 1985년에 열렸던 합동전시회를 선전하기 위한 것으로, 두 사람은 격렬한 시합을 앞두고 자세를 취하고 있는 권투선수들처럼 옷을 입고 있다. 두 미술가들은 서로의 초상화도 그렸다.[31]

바스키아의 명성은 그가 1985년 2월《뉴욕 타임즈 매거진》의 표지에 실리면서 소개되었을 때 확고해졌다. 그의 친구 아든 스캇에 의하면, 바스키아에게 명성은 그의 미술의 질보다도 더 중요했다. 그는 유명해지고 싶어 했고, 먼저 부자가 된 후 그림 그리기를 배우고 싶어 했다.[32] 한 때 바스키아는 단순히 '화랑의 마스코트'이기보다는 '스타'가 되고 싶다고 말한 적이 있었다. 클라우스 케르테스는 바스키아가 〈유명한 흑인 운동선수들〉 같은 제목으로 명성을 기원했고, "명성이 바스키아의 표면을 냉소적으로 쓸고 지나갔고, 명성은 그의 삶을 에워쌌다……. 바스키아의 짧은 생애가 내리막을 치닫기 시작했을 때, 명성은 때로 인종주의의 독니를 가진 오명으로 변했다. 그가 죽은 후에도 오명은 계속되었다"라고 주장했다.[33] 리처드 마샬도 "바스키아는 미술 때문에 먼저 유명해졌고, 그 다음에는 유명한 것 때문에 유명해졌고, 그 다음에는 악명으로 유명해졌다……"고 말했다.[34]

바스키아는 중독성이 있거나 없거나 간에 모든 종류의 마약에 빠져

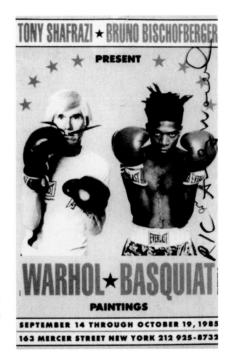

66. 〈워홀 * 바스키아, 회화〉(1985, 뉴욕 토니 샤
 프라지 갤러리에서의 공동전시회를 위한 포스
 터)

있었고, 재정적인 성공 덕택에 그의 친구 워홀이 죽은 지 한 해 후인 1988년 헤로인 과다복용으로 죽을 때까지 마약 복용량을 늘릴 수 있었다.(아르토가 주장했듯이, 반 고흐가 '사회에 의해 자살을 당한 것'이었다면, 바스키아는 미술시장에 의해 자살을 당한 셈이다.). 그는 말년에 정신과 육체 건강이 심각하게 나빠져 작품 수준도 떨어지고 말았다. 그림은 변화를 멈추었고, 반복만을 한 채 자기 패러디로 전락했다. 호반은 이렇게 평했다.

성공에는 지탱하기 어려운 대가가 있다……. 시장의 냉혹한 현실에서 중요한 것은 이윤뿐이라는 사실을, 마약조차도 바스키아에게 숨길 수 없었다. 그리고 바스키아가 더욱 더 성공할수록, 그의 미술의 질은 실제로는 점점 덜 중요해졌다……. 바스키아는 마약으로 자신을 마취시키려 했지만, 그가 언제나 추구했던 바로 그 성공이 자신을 파멸시키고 있다는 사실을 피해갈 수 없었다.[35]

아마 바스키아는 젊은 나이에 맞은 자기파괴적인 죽음이 경력의 마지막을 기록해 신화적인 지위를 보장해 준다는 것을 깨달았을 것이다.

언제나 그렇듯이, 후일 그의 미술의 중요성에 관해 논쟁이 있었고 (로버트 휴즈는 바스키아가 "깃털처럼 가볍다"고 결론지었다), (수백만 달러에 이르는) 그의 유작과 재산 처리에 관한 논란이 있었는데, 현재는 아버지 제라드가 관리하고 있는 중이다. 바스키아의 작품이 경매장에서 높은 가격이 매겨지기 시작하고 대부분의 현대미술관들이 그의 작품을 적어도 한 점씩은 소장하게 되자 위작도 나왔다. 1990년, 제프 던롭이 채널4에서 바스키아의 삶에 관한 미술 TV 프로그램('유성', 〈벽 바깥에서〉, 1990. 11.)을 제작했고, 1992년 휘트니 미술관은 리처드 마샬이 큐레이터가 되어 바스키아 추모전을 열었다. 개막식에 2,000명이 넘는 사람들이 참석한 것을 보면 바스키아에게 아직도 많은 팬들이 있음이 분명했다. 4년 후, 슈나벨의 추모 영화가 개봉되었다. 호반의 상세하고도 흥미로운 전기는 1998년에 출판되

었다. 호반은 미술을 전공하는 학생들의 눈에 바스키아가 '미술의 영웅'으로 보이기 때문에 이들이 그에 관한 논문을 쓰고 있다고 책을 결론지었다.

마돈나에 관한 단락에서 이미 설명한 것처럼, 바스키아나 헤링 같은 예술가들은 그라피티와 록 뮤직, 클럽들과 연관이 있었다. 그래서 이들은 미술계뿐만이 아니라 거리에서도 진정성이 있었다. 더군다나 데얀 수직은 "미술가들은 이제 사교잡지에 사진이 실리고 있다. 이들은 또한 그들의 미술 때문에 높은 가격을 받기 시작했다. 이들은 굶주리는 것을 그만 두었고, 이제는 멋진 레스토랑에서 식사하는 모습을 볼 수 있다. 갑자기 쉽게 돈 버는 일에 뛰어들 수 있었다"라고 언급했다.[36]

아이디어 맨, 제프 쿤스

쿤스는 1955년에 태어났고 펜실베니아주의 요크에서 자랐다. 쿤스는 사업가적인 감각과 대중문화에 대한 열정 덕택에 워홀의 후계자로 널리 인식되고 있다. 가구점을 소유하고 인테리어 디자인을 했던 사업가 아버지와 웨딩드레스를 판매했던 어머니를 둔 쿤스는 자신을 세일즈 하는 것에 대해 잘 알고 있다. 전업 미술가가 되기 전에 쿤스는 뉴욕의 모마에서 회원권 판매를 했었고 월스트리트에서 증권 중개인으로 일했었다. 어릴 때 쿤스는 그림 그리기를 즐겼고 그의 아버지는 가구점에 아들의 작품을 전시해서 판

매도 하곤 했다. 쿤스는 달리의 작품을 좋아했는데, 그가 뉴욕에 와있다는 말을 듣고 달리에게 전화를 했다. 놀랍게도 달리는 그를 만나주었다. 그의 미술교육은 1970년대 초 볼티모어의 메릴랜드 미술학교Maryland Institute College of Art와 시카고의 아트 인스티튜트School of Art Institute에서 이루어졌다. 시카고에서 이미지스트Imagist 화가인 에드 파쉬키가 그에게 영향을 주었고, 기성품과 팝 문화에 관심을 갖도록 이끌었다. 쿤스는 1977년에 뉴욕으로 옮겼고 주관적인 방식 대신에 객관적인 작업방식을 채택했다.

* 1980년대 뉴욕에서 일어난 미술의 한 경향으로, neo-geometrical을 줄인 말

1980년대에 쿤스는 네오 지오neo-geo*라는 운동에 참여했는데, 그의 경우에 이것은 유리 케이스에 스폴딩Spalding 농구공과 후버 진공청소기 같은 새로운 소비재를 전시하고 공기를 넣어 부풀릴 수 있는 토끼 장난감과 모형기차를 스테인리스 스틸로 주조하는 것을 의미했다. '아이디어 맨'인 쿤스는 기성품을 사용하거나 자신이 만들어야 할 조각을 이탈리아의 장인 같은 다른 이들에게 위임해서 핑크 팬더의 대형 목재조각이나 경찰관과 함께 있는 곰, 강아지 줄을 들고 있는 한 쌍의 남녀까지, 쿤스가 제시하는 사진이나 엽서에서 조각을 만들어내게 했다(2000년까지 그는 뉴욕에 큰 스튜디오를 갖고 있었는데, 여기에서는 많은 조수들이 그의 감독 하에 조각을 만들고 컴퓨터로 빌보드 크기의 그림을 만들어냈다.). 이탈리아에서 만들어진 마이클 잭슨과 그의 침팬지 도기상은 이미 언급했고, 세일즈맨의 주문 혹은 출판이나 인터뷰를 위해 쿤스가 개발한 '뉴 에이지의 모호한 말'인 그의 '쿤스피크'도 소개되었다. 예를 들면, '어떤 이

들은 나를 죄인이라 보지만, 실제로 나는 성인이다. 신은 항상 내 편이었다……. 나는 영원의 일에 관계하고 있다' 등이다.[37]

쿤스는 자신을 미술계 언론을 통해 팔기 위해 돼지와 비키니를 입은 묘령의 여성들과 함께 자신의 전시회를 위해 연출된 총천연색 사진광고에 모습을 나타냈다(《아트 매거진 애즈》, 1988~89, 그렉 고먼 촬영). 쿤스는 광고에 대한 예찬을 표시해왔는데, 광고가 대개는 긍정적이고 낙관적이기 때문이다. 그는 예술을 통해 마찬가지의 가치를 전달하려고 한다. 1930년대 소련의 사회주의 리얼리즘의 낙관주의와 마찬가지로, 그의 미술에서도 낙관주의는 필수적이다. 상표등록된 제품과 저작권이 있는 타인의 사진을 도용하는 일은 표절이라는 널리 알려진 법정 소송으로 확대됐다. 아마 쿤스는 위험과 벌금을 감수하더라도 이로 인해 파생되는 공짜 선전이 충분한 가치가 있다고 여겼을 것이다. 허스트도 나중에 유사한 전략을 채택했다.

쿤스는 일련의 다른 의상을 입었고, 보이스나 길버트&조지에 비견할 만한 유니폼 같은 옷은 입지 않았다. 그럼에도 불구하고 D. S. 베이커는 그의 외모가 중요하다고 생각했다. "그는 매우 잘 생긴 백인 증권 중개인이며 플레이보이다……. 자신만만한 부르주아 사업가다……. 말 잘하고 잘 생긴 섹스심벌이자 언론의 슈퍼스타다."[38] 1998년, 《모던 페인터즈》지에서 그를 인터뷰했던 보위는 쿤스를 '위대한 미국인 예술가'로 생각했지만 그가 '제정신은 아니고' 그의 작품은 '불온하게 역기능적'이라고 했다.[39]

상업화랑과 공공미술관에서는 열렬하게 쿤스의 깜찍한 디즈니 스

타일의 미술품을 애호했지만, 대중적인 아이콘과 키치 공예품을 사용함으로써 그는 미술계를 넘어서 대중에게 어필할 수 있었다. 지금까지 가장 인기 있는 그의 작품은 〈강아지〉(1992)인데, 토기로 만들어진 엄청나게 큰 웨스트 하일랜드 테리어와 숲과 철제 프레임에 달려있는 수천 송이의 꽃으로, 호주와 유럽, 미국의 공공장소에서 전시되었다. 작품은 전시되는 곳마다 수많은 사람들을 끌었다.

쿤스의 작품을 1960년대 대부분의 팝아티스트들과 구별짓게 하는 것은 키치와 진부함에 대한 그의 진지한 열정이다. 거리감, 비꼬기, 비판의 흔적 같은 것은 없었다. 길버트&조지처럼 쿤스는 '모두를 위한 예술'을 원했고, 대중매체의 힘을 조정해야 할 필요를 깨달았고, 그래서 가능하면 마돈나와 마이클 잭슨처럼 사람들을 즐겁게 해야 할 필요가 있다고 생각했다. 팝 뮤직 스타들은 각기 다른 주제에 기초한 일련의 앨범을 내놓고 콘서트를 한다. 쿤스는 다양한 전시회를 위해 일정한 정도의 충격을 주면서도 기자들이 쉽게 소화할 만한 한 그룹의 작품들을 만들어내면서 이들을 모방했다. 우선 그는 작품 판매로 생긴 수익으로 작품을 만들었다. 나중에는 거래상들과 소장가들한테서 받은 경제적 후원에도 의존했지만, 그의 가장 야심찬 프로젝트들은 제작비가 너무 높아 그는 몇 번이나 파산을 해야만 했다.

〈천상에서 만들어진〉(1989~91)이란 제목의 악명 높은 일련의 작품은 사진, 빌보드 포스터, 석판화와 나무, 유리로 된 조각으로 이루어졌는데, 쿤스가 일로나 스톨러와 섹스를 하는 모습을 묘사했다. 1980년대 말, 쿤스

는 이탈리아에서 '라 치치올리나La Cicciolina' ('포옹', '작은 만두', '작고 맛
있는 한입', '작은 꼬집어볼 수 있는 사람' 등의 여러 가지로 옮겨진다)로
알려진 헝가리 출신의 포르노 스타였던 일로나 스톨러에게 반했다. 포르노
외에도 그녀는 유럽에서 1987년부터 1992년까지 급진당의 일원으로 이탈
리아 국회의원에 뽑힌 것으로 유명했다.

쿤스는 스톨러에게 구애를 했고, '천국에서 이루어진' 결혼 — 다른
두 분야의 스타들이 만났으므로 — 은 1991년 부다페스트에서 열렸다. 1년
후 이들은 아들을 얻었고 루드비그 맥시밀리언이라 이름을 지었다. 하지만
결혼은 오래 가지 않았고 현재는 이혼했다. 아들의 양육권을 둘러싼 모질고
엄청난 돈이 걸린 소송이 이어졌는데, 쿤스는 위선적으로 그의 미술에서 가
져다 썼던 포르노배우라는 직업을 들어 스톨러가 엄마로서는 부적격이라
는 주장을 폈다. 이 책을 집필하고 있는 지금, 스톨러는 로마에서 루드비그
와 살고 있고, 쿤스는 주로 미국에 머물고 있다. 돈을 벌기 위해 그녀는 때때
로 대중 앞에 모습을 드러내고 자신의 포르노 웹사이트인 'www.cicciolina.
com'을 통해 춘화를 팔고 있다. 그녀는 또한 자서전을 집필 중인 것으로 알
려지고 있다. 한편 쿤스는 새로운 파트너를 만났는데, 남아프리카 출신의
미술가 저스틴 휠러로 그의 스튜디오의 조수였다. 현재 이들은 숀이라는 아
들을 두고 있다.

〈천상에서 만들어진〉의 전시회는 쾰른, 런던, 뉴욕과 베니스에서 열
렸다. 성에 대해 노골적으로 묘사한 작품이 화랑에서 선을 보였던 적이 일

찍이 없었기 때문에, 전시회는 엄청난 유명세를 탔다. 쿤스는 자신과 일로나가 포르노 배우가 아니라는 이유로 작품들이 포르노그래피라는 것을 부인했다. 그는 또한 자신들이 '대중들에게 스타라는 것이 어떤 느낌인지를 보여줌으로써 나르시시즘을 조장했다'고 주장했다.

많은 전문가들은 쿤스를 미술계의 선도자는 아니지만 슈퍼스타라고 간주한다. 하지만 그의 '최소한의 공통분모-매스-프랜차이즈 미술'이란 것의 질에 관해서는 의혹도 있었다. 그는 진지한 문화를 침묵시키고 상업주의에 매도되었고 어른들이 유아기의 상태로 퇴보하는 데 일조했다는 이유로 비난을 받았다. 확실히 쿤스는 질리도록 즐기는 달콤한 쾌락에서 즐거움을 찾는 것이 마이클 잭슨과 닮았다. 추상표현주의는 미국의 상업적 대중문화를 무시했기 때문에 한계가 있었다. 쿤스의 후기 자본주의 팝아트는 세상에 존재하는 고통과 비극을 외면하고 있고, 또한 소비주의를 찬미하는 그의 예술은 비참한 생태학적인 결과를 전혀 고려하지 않기 때문에 그의 예술은 역시 제한적일 수밖에 없다.

영국의 가장 악명 높은 미술가, 데미언 허스트

1988년과 1996년 사이에 허스트(1965 출생)는 미국의 슈나벨과 쿤스에 비길 만한 인물로서 영국의 가장 악명 높은 미술가가 되었다. 허스트

유 명 짜 한 스 타 와 예 술 가 는 왜 서 로 를 탐 하 는 가

의 작품을 다룬 기사가 언론뿐만이 아니라 타블로이드 신문과 라이프 스타일 잡지에 실렸다. 실제로 그의 거래상인 재이 조플링은 타블로이드 신문의 기자들에게 허스트의 전시회를 방문하도록 부추겼는데, 어떤 조롱거리라도 홍보가치가 있고, 이같은 홍보는 진지한 비평가들이 쓴 평론보다 더 가치 있을 거라는 판단에서였다. 허스트는 찰스 사치에 의해 그의 노스 런던의 갤러리에 올려진 일련의 전시회 때문에 'YBA(영국의 젊은 예술가들)'라고 불리는 영국의 새로운 예술가 세대의 선두주자로 평가되었다줄리언 스톨라브래스는 '가벼운 고급예술High Art Lite'이라는 가장 신랄한 이름을 좋아한다.). 사치는 허스트의 주된 후원자였고, 그의 총아인 허스트가 언론의 보도를 충분히 누리도록 해주었다. 허스트 또한 자기 홍보와 마케팅에 감각이 있었다. 그의 후원자와 마찬가지로 그는 이상한 제목을 단 잡다한 전시회를 기획하고 다양한 벤처사업에 손을 댔던 사업가였다.

허스트는 브리스톨의 가난한 프롤레타리아 계층의 가톨릭 집안에서 태어났다. 사생아였던 그는 진짜 아버지가 누군지 몰랐다. 그의 어머니는 그림을 그렸고 아들이 자신을 본받도록 했다. 학교 친구들은 그의 이름을 성자 데미언보다는 공포영화 〈오멘〉(1976)에 나오는 사탄의 아들과 연관지었다. 원기왕성한 유년과 거친 십대시절을 보낸 그는 짓궂은 장난을 즐겼다. 그는 영국 북부의 공업도시인 리즈에서 성장하면서 조지프 크레이머 미술학교Joseph Kramer School of Art에서 공부했고, 리즈 미술학교Leeds School of Art(1985)에서 기초과목을 들었다. 그의 죽음에 관한 관심은 일찍이 그가 16

세가 되던 해 시체를 스케치하러 병원 영안실에 드나들면서, 잘려진 머리 옆에서 웃고 있는 자신의 초상화를 그리게 했을 때부터 이미 나타났다. 그가 존경했던 화가 프랜시스 베이컨처럼 그는 자신이 훔친 병리학 교과서에 있는 그림들에 매혹되었는데, 이 그림들이 공포와 아름다움을 결합시켰기 때문이었다. 그는 나중에 알약 형태의 약에 마음을 빼앗겨, 약병, 실험실의 표본과 외과수술용 기구들이 진열된 많은 캐비닛을 만들었다.

허스트는 1986년에서 1989년까지 사우스 런던의 골드스미스 칼리지를 다녔고, 이곳의 미술강좌를 들었던 아트 스타 중의 한 사람이 되었다. 개념미술은 그에게 주된 영향을 주었고, 예술가의 아이디어가 중요한 것으로 여겨졌다. 어떤 매체도 사용될 수 있고, 작품을 만드는 일은 재정이 허락되면 조수들에게 맡겨도 되는 부차적인 문제였다. 리처드 웬트워스, 존 톰슨, 마이클 크렉-마틴 같은 선생들 덕택에 학생들은 자신을 전문적인 예술가로 여기고 상업적인 화랑 시스템을 부수는 일에 초점을 맞추었다. 자신과 친구들을 홍보하기 위해 허스트는 이제는 전설적인 학생전이 된 '프리즈 Freeze'(1988)를 다클랜드Docklands의 한 오래된 건물에서 열었고, 전시회를 영향력 있는 큐레이터들과 수집가들이 볼 수 있도록 했다. 그는 후원금을 모았고 멋진 카탈로그를 제작해서 런던의 미술거래상들에게 배포했다.

미술계를 넘어서 허스트를 정말 유명하게 만든 것은 죽은 동물들-소, 양, 물고기와 상어—의 전체 혹은 부분을 잘라서 포름알데히드를 붓고 커다란 유리병에 보존시킨, 충격과 공포를 주는 조각 설치였다(동물들은

67. 〈파리가 있는 데미언 허스트의
　　초상화〉(퍼거스 그리어, 1994)

재현된 것이 아니라 실제 그대로 보여졌다. 그래서 본을 만드는 기술은 필
요하지 않았다. 허스트의 목적은 현실을 묘사하는 것이 아니라 바로 현실을
미술에 직접 갖고 들어오는 것이었다.). 허스트가 지적했듯이, 인간들은 종
종 동물을 보기 위해 죽여왔다(하지만 이것이 이런 관행을 계속할 이유가
되는가?). 이 작품들은 자연사박물관에서 볼 수 있는 전시품과 유사했고 쉽
게 이해할 수 있어 인기를 끌기도 했으나, 예술파괴자, 풍자만화가, 패러디

광고의 주의를 끌었고, 동물권리 옹호론자들로부터는 격렬한 항의를 받았다. 항의에 참가한 일부 동물 옹호론자들이 체포되어 벌금형을 받기도 했다.[40] 동물과 죽음에 대한 허스트의 집착은 여우사냥이 논쟁거리가 되고 국내의 가축들이 구제역과 같은 심각한 질병으로 집단 살육을 당하는 20세기 후반의 영국의 상황에 아주 적절했다.

지지자들은 허스트의 미술이 삶과 죽음이라는 심각한 문제를 다루고 있다고 주장한다. 쿤스처럼 그는 감정과 생각을 상징화하는 은유적인 방식으로 물리적인 것들을 사용하며(예를 들면, 상어=죽음), 포토몽타주나 초현실주의에서처럼 그는 이미지와 물체를 결합시켜 새로운 의미를 만들어낸다. 그가 새로운 통찰력은 거의 더하지 않는다고 생각하는 사람들이 있다. 하지만 〈천 년〉(1990)은 정말로 소름끼치는 성과였다. 유리로 된 상자 속에서 삶과 죽음의 순환이 썩어가고 있는 소의 머리, 구더기, 파리와 살충기를 통해서 일어났다. 작품에 대한 허스트의 많은 아이디어들은 1960년대에서 왔고, 이보다 선행하는 것이 1960년대의 환경미술이었다(2002년, 허스트는 미래의 숲이라는 환경단체의 캠페인을 지지하기 위해 이산화탄소의 배출에 관한 작품을 만들면서 환경문제에 눈을 돌렸다.).

허스트의 철제와 유리 장식장은 이성적인 구조와 미니멀아트의 세련된 마무리를 하고 있지만, 안에 든 것은 죽은 동물의 고기다. 시체의 냄새와 화학약품으로부터 관람객을 보호하는 유리 장식장은 역설적인데, 관람객들이 안을 들여다볼 수 있게는 하지만 들어가거나 냄새를 맡거나 만질 수

는 없기 때문이다. 고든 번은 이것과 명성과의 관련성을 찾아냈다.

명성이란 것은 통제와 거리를 뜻한다. 인간들 사이에 필연적으로 존재하는 공간에 공간을 더해서 무리로부터 떨어져 있음을 의미하는 것이다. 그것은 분리와 개인적인 차단의 정도에 관한 것이며, 제프 쿤스가 확실히 그랬듯이, 너 자신의 육체라는 감방을 또 하나의 깨지지 않는 컨테이너 탱크에다 넣는 선택에 관한 것이다.[41]

허스트의 가장 인기 있는 작품 시리즈 중의 하나는 불안한 마음과 정신적인 것의 마지막 흔적을 추상화라는 장르에서 없애려는 의도로 일부러 침묵하는 추상화로 이루어져 있다. 이런 그의 '트레이드 마크'가 되는 작품들은 두 종류인데, 전통적으로 윤이 나는 페인트를 사용한 '점'으로 된 그림으로, 다양한 색깔의 원반이 캔버스를 가로질러 수평으로 줄을 맞추어 배열된 것이고, '스핀' 혹은 '소용돌이' 그림은 원형의 지지대가 돌아가는 동안 지지대 위에서 액체로 된 페인트 캔을 부어 만드는 것이다. 이전에 워홀이 그랬던 것처럼, 허스트는 패션 디자이너 리팻 오즈벡의 옷감에 사진의 '디자이너의 색채도표'가 프린트되는 것을 좋아했다. 애시드 하우스Acid-house류의 '스핀' 페인팅은 아이들의 활동을 반복한 셋으로, 아이들에게 인기가 있었다. 그림들은 조수들이 제작했는데, '오리지널' 허스트의 작품을 구하려고 줄을 선 수집가들에게 공급하기 위해 빠른 속도로 만들어졌다. 세

번째의 시리즈는 죽은 나비가 붙어 있는 단색조의 캔버스로 구성되었다.

스톨라브래스는 이런 무한히 확장 가능한 회화 시리즈는 '화가의 개성을 나타내는 하나의 로고'처럼 기능하며, 허스트는 그의 유명인으로서의 지위 때문에 회화 시리즈들을 성공적으로 판매할 수 있었다고 주장했다.[42] 명성에 관한 허스트 자신의 생각은 다음과 같다.

당신이 스타가 된 다음이라야 명성을 손상시키고 그것을 혹평하고 사람들에게 명성과 실생활 사이에 아무런 차이가 없음을 사람들에게 보여줄 수 있다. 명성이란 대부분 거짓말이다. 말하자면, 내가 마술을 할 것인데, 이 마술을 멋지게 하고 싶다. 하지만 누군가가 나에게 어떻게 하는지를 물으면 나는 어떻게 하는지를 정확하게 보여줄 것이다. 나는 당신들이 두 번 놀라기를 바란다. 마술이 불가능한 것처럼 보이기 때문에 한번 놀라고, 이게 엄청 쉽기 때문에 또 한 번 놀란다. 명성은 이런 것이다.[43]

허스트의 명성에 대한 경험을 요약하는 작품 하나를 간단하게 설명하겠다. 1994년, 허스트는 BBC1 TV의 〈옴니버스〉 프로그램에 출연했고, 그 다음해 터너상을 수상했다. 그는 TV 출연으로 전국적으로 수백만 명의 사람들에게 알려졌다. 허스트는 언제나 대중 중심주의에 대한 생각을 갖고 있었다. 그는 미술은 공공미술관에서 직접 볼 수 있을 때만 사람들에게 어

필할 수 있다고 생각한다. 허스트의 작품들에 매겨지는 엄청난 가격을 보면 일반 대중들은 그의 작품들과는 거리가 멀다는 것을 의미하지만, 허스트는 인터넷의 가상화랑을 통해서 더 싼 가격으로 판화와 포스터를 팔고 있다.

일단 수입이 늘어나게 되자, 그는 작품 활동을 가속화시키고 다양화시켰다. 그의 후원자인 사치처럼, 허스트는 소호에 있는 쿠오바디스Quo Vadis 나 노팅힐에 있는 파머시The Pharmacy를 비롯한 런던의 레스토랑과 바에 투자하면서 사업가가 되었는데, 그의 미술작품으로 이곳들을 장식, '브랜드'화시키거나 '테마'를 부여했다. 1999년, 허스트와 쿠오바디스의 동업자이며 요리사인 마르코 피에르 화이트와의 말다툼이 언론에 보도되었다. 화이트는 영업이 시원찮은 데다 손님들이 허스트의 작품에 실망했다고 주장하고는, 허스트의 작품 대신 자신이 직접 그린 허스트를 모방한 작품을 내걸었다. '파머시'도 매스컴을 탔는데, 상호가 사람들이 진짜 약국으로 착각하게 만든다는 불평 때문이었다. 파머시의 내부에는 알약으로 가득 찬 약장들이 있었지만 모두 허스트의 작품이었다.

워홀처럼 허스트 또한 앱설루트 보드카 같은 상품을 광고하고 빌보드와 TV에서 선전을 하고 팝 뮤직 비디오를 감독하거나(블러의 〈컨트리 하우스〉), 레코드 재킷(유리스믹스, 조 스트러머의 레코드)을 디자인했다. 슈나벨처럼 그는 영화감독도 했는데, 〈행잉 어라운드〉(1996)가 그것이다. 영화평론가들은 1996년 헤이워드 화랑Hayward Gallery에서 상영된 이 음침한 역작에 별로 감명을 받지 않았다. 허스트와 디자이너 조너선 반브룩이 종이

가 팝업되게 만든 값비싼 자서전《난 내 삶의 나머지를 모든 곳에서, 모두와 함께, 하나씩, 언제나, 영원히, 지금 보내고 싶다》가 1998년 부스-클리본 에디션사Booth-Clibborn Edition에 의해 출판되었다(아마도 이 책은 워홀의 1967년의 유명한 책《인덱스 북》에서 영감을 얻은 듯한데, 팝업 페이지가 들어 있었다.). 화성에 화성인들이 있다면, 이들은 1999년에 발사된 영국 우주선의 내용물에서 허스트의 작품을 찾아볼 수 있을 것이다.

작고 땅딸막한 체구를 가진 허스트는 외향적인 성격이며, 그가 받고 있는 언론의 관심에 아주 즐거워하는 듯하다. 그의 용기와 자신에 대한 신념은 워홀이 만들어냈던 종류의 보호 전략 혹은 길버트&조지가 채택했던 그런 새롭고 인위적인 정체성은 필요로 하지 않는 것 같다. 하지만 번은 허스트가 '미술계의 건달'이라는 캐릭터를 만들어냈다고 생각한다. 1970년대의 펑크 로커들처럼, 허스트는 카메라를 향해 노려보고 찡그리고 웃어보이기도 했고, 면도를 하지 않고 길거나 아주 짧은 머리 스타일로 큰 사이즈의 부츠와 이상한 옷을 조화시켜 걸침으로써 꼬마요정 퍽Puck과 같은 이미지를 개발했다. 그의 패션은 기본적으로 앤티패션이지만, 필요한 경우에는 초록색의 가는 줄무늬 수트를 기꺼이 입기도 했다. 로렌조 애지어스의《배니티 페어》(1997. 3.)에 실린 '런던 스윙즈 어게인London Swings Again!' 기사에 실린 사진을 보라. 전시회의 오프닝에 참석할 때 허스트는 떠돌이 같은 복장과 회사 중역 같은 옷을 번갈아가며 입어, 보는 이들을 어리둥절하게 만들었다. 어떤 미술 잡지에서 화랑의 전시회를 보여주는 사진 초상화에서 허

유명짜한 스타와 예술가는 왜 서로를 탐하는가

스트는 표정을 일그러뜨리기 위해 입 안에 뭔가를 물고 있었다. 스노우든이 찍은 1991년의 사진에서는 생선과 게와 함께 유리 병 속에서 나체로 포즈를 취했다. 허스트는 그가 잘 생긴 것 때문이 아니라 그가 사람들을 즐겁게 해주고, 유쾌하고 거의 만화 '캐릭터'(의심할 바 없이 그가 즐겨 읽는 《비즈》에서 따온 것인)처럼 굴기 때문에 그는 포토제닉이라 할 수 있다.

인터뷰를 할 때면, 허스트는 모순된 진술을 하는 경향이 있고, 그의 의견이 그 다음날에는 다를 수 있다고 시인하기 때문에 그의 말은 조심스럽게 읽을 필요가 있다. 미술과 명성과 스타에 관해 그는 이렇게 말했다.

예술은 삶에 관한 것이고, 미술계는 돈이고, 돈과 스타성은 삶의 작은 일면일 뿐이다. 그러므로 당신이 이것에 관해 당신의 시각을 견지한다면 좋다. 나는 미술이 명성을 다룰 수 있어야 한다고 생각한다. 당신들이 명성을 미술보다 더 중요하게 간주하지는 않을 것이고, 나는 명성이 예술의 일부라고 생각한다. 유명해지고자 하는 욕망은 예술에서는 아주 근본적인, 영원히 살고자 하는 욕망이라고 생각한다.**44**

이 의견은 노숙자들이 거리에서 파는 잡지에 실렸는데, 허스트는 이 잡지에 독자 경품으로 4만 파운드의 가치가 있는 스핀 페인팅 한 점을 내놓았다. 대부분의 스타처럼 그는 좋은 목적을 가진 일을 기꺼이 후원한다.

웨일즈 출신의 배우이자 코메디언인 키스 앨런이 허스트의 친한 친구다. 이들은 팻 레스라는 팝 그룹 혹은 '장난 예술집단prank art collective'을 조직해서는 블러의 알렉스 제임스와 함께 〈빈달루〉(1998), 〈예루살렘〉(2000) 같은, 축구에 바치는 시끄러운 노래를 녹음했다. 허스트는 〈빈달루〉의 레코드 재킷을 디자인했고, 두 음악을 홍보하기 위해 뮤직 비디오도 만들어졌다. 1998년 1월, 허스트와 얀 케네디는 터틀넥Turtleneck이라는 레코드 회사를 차렸다. 한동안 허스트와 그의 친구들은 술집과 클럽을 돌아다니며 담배를 피고 취해서 그들의 성기와 엉덩이를 노출시키며 법석을 떨었다. 허스트는 또한 마약(코카인)도 했다. 그는 '훌리건 천재hooligan genius,' '과도하게 타락한 사람' 또는 미술계의 건달로 불렸고, "나는 근본적으로 점점 더 건달처럼 되어가고 있다. 이건 본능적이다"라고 허스트도 시인했다. 테니스 스타인 존 맥켄로처럼, 허스트는 과격한 행동이 사람들의 관심과 언론의 보도를 끌어낸다는 것을 깨달았다.

술을 먹고 필름이 끊기는 일을 몇 번 경험한 이후, 허스트는 생활습관을 바꾸었다. 그는 런던의 환락가와는 멀리 떨어진 데번Devon에 땅과 농가를 샀고, 현재 그의 동반자인 마야 노먼(미국 출신의 보석 디자이너로, 허스트의 거래상인 재이 조플링과 데이트하던 사이였다)과 그들의 두 아들인 코너와 캐시어스와 함께 살고 있다. 기자들은 그의 시골생활을 취재하러 허스트를 찾아가는 일을 좋아했고, 농가를 여름별장으로 개조하는 일도 TV 프로그램의 기사거리를 제공해주었다. 그럼에도 불구하고 허스트는 2002

유 명 짜 한 스 타 와 예 술 가 는 왜 서 로 를 탐 하 는 가

년 5월까지 런던의 그라우초 클럽Groucho Club의 컨트리 멤버였는데, 이 클럽은 1990년대에 미술계와 언론계의 사람들이 자주 가는 곳으로 유행에 민감한 곳이었다. 트레이시 에민은 여기서 리셉션을 열고 자신의 영화를 보여주면서 손님들을 대접했다. 그는 또한 글로스터셔의 스트라우드Stroud 근처에 창문이 없는 큼직한 스튜디오를 샀는데, 마음의 안식을 얻고 4년 만에 미국에서 처음 열리는 그의 첫 개인전을 위한 새로운 일련의 작품들을 만들기 위해서였다. 새 작품들은 매우 야심차고 복잡한 작품들이라 10개월의 준비기간에다 수많은 조수들과 기술 전문가들의 도움이 필요했다. 작품들은 제작경비가 아주 많이 들었는데, 허스트는 쿤스처럼 거래상들과 수집가들에게 미리 돈을 가불해서 써야 했다.

2000년 4월, 허스트는 〈찬가〉라는 제목의 20피트 높이에 10톤 무게의 페인트로 칠한 청동 조각상을 선보였는데, 노먼 엠스가 디자인하고 험브롤사Humbrol Ltd.에서 판매하는 젊은 과학자의 해부 도구를 크게 만든 것이었다(인체의 내부를 보여주는 수많은 조각전이 1990년대 말에 있었다.). 쿤스가 〈퍼피〉에서 보여주었듯이, 작품의 거대함은 대중의 관심을 끄는 한 방법이었다. 허스트는 (험브롤사를) 표절했다는 비난을 받았고 법정 바깥에서 타협하기 위해 자선기관에 기부를 함으로써 배상을 했다. 아마도 쿤스처럼 그는 법정 소송이 가져온 특별한 선전이 비용을 치를 만한 가치가 있다고 생각했을 것이다(허스트의 대리인들은 상업적인 회사들이 허스트의 저작권이 있는 이미지들을 허가 없이 쓸 때마다 법에 호소해왔다.). 〈찬가〉에 대

해 100만 파운드라는 엄청난 돈을 지불함으로써, 사치는 언론에서 또 한 번 머리기사로 허스트가 다루어지도록 했다.

허스트는 미국의 미술계와 대중매체에 상당한 영향을 준 소수의 생존해 있는 영국 미술가의 한 사람이다. 1996년, 뉴욕에서 그가 개인전을 열었을 때, 뉴욕시 보건 당국의 검사관들은 전시된 동물의 시체가 미국인들에게 위험이 될까봐 염려를 했다. 2000년 9월, 그는 뉴욕의 가고시언 갤러리 Gagosian Gallery에서 또 다른 개인전을 열었는데, '데미언 허스트: 이론, 모델, 방법, 접근법, 가정, 결과와 소견'이라는 제목이었다. 창작에서의 많은 노력이 불길한 제목을 만드는 데 쓰여지는데, 이런 제목이 그 자신도 어색하고 사람들을 혼동시키려는 의도로 붙여진다고 인정한다. 개막식에는 사람들이 넘쳤고, 전시기간 동안 10만 명이 관람했다. 어떤 관람객들은 전시회가 '재미있고, 재치 있고 신랄하다'고 생각했고, 많은 미국의 비평가들에게 전시회는 깊은 인상을 남겼다. 제리 살츠는 허스트를 '진정한 팝-스타 아티스트'라고 했으며, 모든 작품들이 대중들에게 공개되기 전에 이미 팔렸다.

아마도 허스트의 미국에서의 영향력은 그가 어떤 미국적인 특징과 가치들을 드러냈기 때문일 것인데, 제작비용이 많이 들고, 비싸고 통속적인 그의 작품들이 그러하며, 야망, 뻔뻔스러움, 에너지와 자기확신이 그러하며, 적극적인 판매와 미디어에 우호적이며 연예계에 감각이 있는 것이 그러하다. 다른 말로 하자면, 그린버그 같은 미국의 비평가들이 영국미술에는 꼭 붙어 다닌다고 불평하곤 했던 전통적인 영국적 자제심이나 세련된 기호

의 흔적이란 없었다. 당연히 뉴욕 전시회는 2000년 12월 28일 런던 위크엔드 TVLondon Weekend Television가 방송한 한 시간짜리 미술 다큐멘터리인 〈삶과 죽음과 데미언 허스트〉의 주제로 다루어졌다.

허스트에게는 많은 팬과 지지자들이 있지만, 그를 비난하는 사람들도 많다. 허스트의 적들은 그의 미술이 외설적이고 고상하지 않으며 사기라고 불평했고, 그가 후배 미술가들에게 역할모델이 되는 것을 유감스럽게 여긴다. 이들은 허스트를 그의 쇼맨십이 미술의 품위를 떨어뜨리는 경박한 광대라고 생각한다. 대중 앞에 성기를 노출시키는 그의 버릇은 일부 여성들을 화나게 했다. 몇몇 비평가들은 그의 작품이 마거릿 대처와 우익의 정치제제와 연관된 영국 문화의 침묵과 조잡화, 저속화에 기여했다고 생각한다.

한 스타를 지나치게 미디어에서 많이 다루게 되면, 대중들은 결국 지겨워하고 염증을 일으키게 된다. 기자들은 'YBA(영국의 젊은 예술가들)'에 대한 반발을 예견하기 시작했고, 1998년의 한 기사는 허스트에 대한 반발을 보여주었다. 그 기사는 허스트가 한물갔다고 하면서, '미술의 스타는 따분한 사람'이라 주장하는 더 젊은 미술가들의 말을 인용했다. 자신의 미술도 논란과 광범위한 언론의 관심을 자아냈던 레이철 화이트리드 같은 다른 'YBA'에 속한 미술가들도 스타가 되는 것 따위에는 관심이 없다는 것을 인터뷰에서 반드시 이야기했다.

1998년 이후, 허스트는 달리나 위홀 같은 선배들처럼 능숙하게 스타로서의 책략을 사용했지만, 그가 나이를 먹음에 따라 대중들도 점차 쇼크에

단련이 되기 때문에 앙팡 떼리블enfant terrible*의 이미지를 반복하는

것은 점점 어려워진다. 그는 모든 중요한 스타들이 맞닥뜨리는 도

전에 직면해 있는데, 자신을 어떻게 재창조할 것이며 이전의 성과들이 역류

되는 것을 피하기 위해 신선한 아이디어를 어떻게 생각해낼 것인가. 명성

과 성공과 관련된 압박을 허스트가 결국 느끼기 시작했다는 것은 2000년도

에 번에게 한 그의 말에서 드러난다.

> 미술계란 아주 피상적이고 좁으며, 그 정상에 도달하기는 아주 쉽
> 죠. 근데 정상에 한번 모습을 드러내고 나면 대체 어디로 가야할 지
> 를 알 수 없어요. 정말이지, 저들은 모두 내가 죽기를 기다려왔어요.
> 이제 저들은 모두 전화를 돌려대고 있어요. 내 뒤에는 엄청 많은 사
> 람들이 있어서 이들이 나에게 뭘 만들라고 잘못된 방향으로 나를 떠
> 밀고 있어요. 이들에게 그냥 가버리라고 말하는 데는 끊임없는 노력
> 이 필요합니다.45

번은 허스트를 '자신이 창조한 괴물에 의해 갇혀버린 사람'으로 표

현하면서 허스트가 자신에게로 칼이 향해 있음을 느끼고 있다고 말했다. 뉴

욕에서 전시된 한 조각작품이 허스트의 위태로운 심경을 잘 요약하고 있는

데, 작품은 흰색의 비치볼이 기류를 타고 기단부를 떠돌아 다니는데, 기단

에는 날카로운 사바티에 단도들이 수직으로 꽂혀 있다. 이 작품은 〈고통의

역사The History of Pain〉(1999)라는 제목이 붙여졌지만, 한 친구는 의미심장하게도 제목을 〈명성의 역사The History of Fame〉로 잘못 알아들었다.

찰스 황태자 같은 풍경수채화가와 비교하면 허스트는 아방가르드 미술가이지만, 그는 사회에서 아웃사이더도 아니고 정치적인 급진주의자도 아니다. 미술시장과 현대미술의 전시관들이 그를 존경하고 있으며, 100년 내에 그는 그의 시대의 세잔이기보다는 부그로로 평가받게 될 것이다.

고백의 예술, 트레이시 에민

1990년대에 인터뷰, 가십거리, 빈정거림, 캐리커처, 사진 등이 언론과 패션, 미술잡지와 인터넷에 넘쳐나면서, 에민은 허스트만큼이나 영국에서 유명해졌다. 그녀는 또한 TV에도 몇 번 출연했고, 2001년 TV 예술 편집자 멜빈 브래그가 〈사우스뱅크 쇼〉의 한 회를 에민으로 꾸미면서 허스트처럼 영예를 얻게 되었다. 허스트처럼 에민은 영국의 전통적인 고정관념들, 즉 조심성 있고 공손하고 사생활을 존중하고 곤경을 꿋꿋이 참는 것 등에는 신경을 쓰지 않았다.

그녀의 삶은 어느 정도는 상세히 알려져 있는데, 에민 자신이 자기 미술의 주요한 주제로 삼았기 때문이다. 그녀의 미술은 덕분에 '고백적', '성난 질vagina', '희생자의 미술'로 불려졌다(그녀의 미술은 또한 '나, 나, 나 미술'이나 '불행의 미술'이라고 불려져도 좋을 것이다.). 그녀는 자신의

상품화를 새로운 경지까지 가져간 미술가다. 에민은 화랑을 가톨릭신자들이 고해실을 이용하듯이 자신의 죄를 고백하는 데 이용했다. 많은 TV쇼와 자서전들이 사람들이 대중 앞에서 기꺼이 고백하는 것 — 특히 어린 시절 학대받은 경험들 — 이 최근 들어 아주 유행임을 보여주고 있다(스타들이 털어놓지 않는 것이 단 한 가지가 있는데, 바로 그들의 개인적인 경제사정이다.). 하지만 에민의 사진들 중의 하나는 돈과 그녀의 육체와의 관계를 풍자적으로 논평하고 있는 것이 있다. 사진에서는 그녀가 마루에 나체로 앉아 허벅지 사이의 지폐를 밀고 있고, 앞에는 동전들이 놓여 있다. 사진의 제목은 〈난 모든 것을 다 가졌어〉(2000)다.

마돈나 신디 셔먼과는 달리 에민은 페르소나나 가면을 사용하지 않는다. 그녀의 경우 일부러 만들어낸 것은 없고 진정성뿐이다. 그녀는 2001년 7월, 라디오 4와의 인터뷰를 "난 진짜다"라고 주장하면서 끝냈었다. 하지만 진실성 그 자체가 고품격의 예술을 보장해주는 것은 아니다.

에민은 1963년에 런던에서 태어났고, 마게이트Margate라는 저소득층 상대의 해변 휴양지에서 자랐다. 마게이트가 미술의 견지에서 내세울 수 있는 것이라고는 J. M. W. 터너(1775~1851)가 여러 시기에 걸쳐 그곳에 살면서 작업을 했다는 것이다(마게이트에서는 2004년에 더 많은 관광객들을 끌기 위해 터너 센터를 열 계획을 갖고 있다.). 에민의 별명 중 하나는 '마게이트 출신의 미친 트레이시'인데, 에민은 한때 "난 마게이트에서 자랐고, 누군가가 언젠가는 지독하게 그 대가를 치를거야"라고 화가 나서 대꾸했었

다. 출생으로 보면 에민은 절반만 영국계다. 아버지 엔버 에민은 아프리카계의 조상을 가진 터키계의 사이프러스 사람으로, 요리사이자 호텔 지배인이었다. 어머니 파멜라 캐신은 영국인으로 호텔의 객실담당 메이드였다. 두 사람은 처음 만났을 때 이미 결혼을 한 상태였고 ,이들은 7년을 동거했다. 에민의 계모는 현재 에민의 퀼트를 바느질하면서 에민을 돕고 있다. 에민은 쌍둥이 동생 폴이 있는데, 그는 에민이 가족들에게 가져온 유명세를 불평하면서 그녀의 미술을 '터무니없는 짓거리'로 무시해버렸다.

에민 자신의 설명에 따르면, 그녀는 살아오는 동안 많은 고통과 불행을 겪었다. 13세에 강간을 당했고, 미성년이었을 때 성적인 경험이 있었고, 두 번의 낙태수술과 한 번의 유산, 식욕부진, 몇 번의 우울증, 한 번의 자살기도, 여러 차례의 과음, 좋지 않은 건강과 지나친 흡연 등이다. 데니스 호퍼의 경우처럼 그녀의 많은 문제들은 자기파괴적인 행동 때문이었다. 13세에 학교를 떠나면서 그녀의 교육은 일찍 끝났고, 덕분에 에민은 정확한 철자법을 배우지 못했다. 하지만 에민의 자수 디자인에 보이는 수많은 문법과 철자의 에러들과 거꾸로 적힌 글자들은 현재는 매력과 예술적 효과의 일부로 여겨진다. 에민은 자신의 전시회에 '나의 모든 부분이 피를 흘리고 있다 Every Part of Me is Bleeding'와 같은 멜로드라마 같은 제목을 붙이고, 네온사인의 하나에는 "나의 성기는 두려움으로 젖어My Cunt is Wet with Fear"라고 적기도 했다. 에민이 다른 사람을 다룬 몇 안 되는 작품들 중의 하나는 그녀의 삼촌인 콜린에 관한 것인데, 이 사람은 불쌍하게도 자동차 사고로 죽었다.

학력이 거의 없는 데도 불구하고 에민은 1980년대에 몇 개의 미술 학교를 다니며 자신의 비참한 배경을 넘어서려고 했다. 채텀의 메드웨이 칼리지Medway College에서 패션을 공부했고, 런던의 존 캐스 경 미술학교Sir John Cass School of Art(1982~83)로 옮겼고, 메이드스톤 미술학교Maidstone School of Art(1983~89)에서 미술을 공부했고, 왕립미술학교(1991~93)에서 회화와 스케치를 공부했다. 그녀는 판화도 배워서 사우스워크 협회Southwark Council에서 어린이들을 지도하기도 했으며, 런던 대학교의 버크벡 칼리지Birkbeck College에서 철학 강좌를 시간제로 듣기도 했다. 1992년, 그녀는 절망감으로 당시까지 만들었던 모든 작품을 파기시켜버렸다.

1980년대에 에민의 발전에 지대한 영향을 준 것은 반체제적 태도를 지니고 있던 연상의 빌리 차일디시(1959 출생, 본명은 스티븐 햄퍼)였다. 미술가, 펑크 뮤지션에 난독증을 가진 시인이며 소규모 출판업자였던 그는, 유년시절에 학대받은 기억을 갖고 있었다. 그들은 1982년 채텀에서 처음 만나 4년간 열렬하게 사귀었다. 차일디시에 관한 기사를 보면 에민의 미술은 그에게서 영향을 받은 것이다. 그의 미술이 표현주의적이고 자전적이기 때문이다.[46] 차일디시는 전통적인 공예기술과 회화 같은 미술 형태의 옹호자로서 개념미술을 경멸한 데 비해, 에민은 그가 (과거에) '매여 있다!stuck, stuck, stuck!'고 비난하면서 서로 다투었다. 그는 이 비난을 수용했는데, 다른 사람들과 '스터키즘, 최초의 재再현대주의자 미술그룹Stuckism, the first Remodernist art group'이라는 것을 결성해서, 정기적으로 스터키스트들이 제외

되는 터너상Turner Prize을 비난하고 있다(이후 차일디시는 이 그룹을 떠났다.). 차일디시는 아마추어리즘과 독립, 스스로의 조직을 좋아하며, 공식적인 미술계와 에민이 현재 속해 있는 스타의 문화를 거부한다. 하지만 그는 판매를 위해 자신의 웹사이트를 유지하고 있고, 대중매체는 점차적으로 그에게 관심을 기울이고 있다.[47]

차일디시는 나중에 에민과의 관계를 이용했는데, '빌리 차일디시와 트레이시 에민: 채텀에서 살고 잘 지내고 죽어가는'(런던: 퓨어 갤러리Pure Gallery, 2000. 11.) 전시회에서 차일디시의 작품과 나란히 에민이 나체 혹은 반라의 모습을 1980년대 초에 찍은 유진 도이언의 사진들을 전시했다. 꾸미지 않은 한 사진에서는 앞니가 없는 에민을 보여주었다.[48] 다른 사진에서는 에민이 글래머 모델의 역할을 하는 것에 즐거워하는 것을 볼 수 있다.

에민의 표정은 '야성적'이고 '방탕한 집시'로 특징지어져왔고, 어떤 이들은 그녀가 프리다 칼로를 닮았다고 생각한다. 데이비드 보위가 그녀를 만났을 때, 그는 에민의 '탄력있는 입술, 부서진 이빨과 반쯤 감긴 눈'을 보았지만, 동시에 그녀가 '섹시하고 자극적'임을 알았다. 그녀의 매력의 일부는 에민이 에로틱 잡지의 모델처럼 기꺼이 과시하려는, 성적으로 도발적인 그녀의 육체라는 사실은 의심의 여지가 없다. 하지만 에민은 자신의 누드 사진이 《스타》지의 세 쪽에 걸쳐 실린 것에 격분했다. 그녀는 또한 자신의 성생활의 세세한 것들을 밝히는 데 주저하지 않는다. 몇 명의 남자들과 잤는지를 자랑하지만, '음탕한 여자'라고 비난 받으면 불평을 한다. 그녀는

또한 '외설적인 트레이시'라고 불리기도 했고, 자신을 '사이코 매춘부'라고 아플리케 담요 작품에서 규정하기도 했다. 그녀의 작품에서는 1970년대의 신체미술과 페미니스트 미술의 많은 흔적을 찾을 수 있다.

에민은 다양한 미술 형식을 사용해오고 있다. 스케치, 회화와 조각 외에도, 서적, 다이어리, 판화, 비디오, 슈퍼 8 필름, 네온사인, 아플리케 의자, 텐트, 벽걸이, 혼합매체의 설치와 라이브 퍼포먼스 등을 제작했다.

자기선전과 마케팅에 관해 알려진 두 가지 예를 들자면, 하나는 그녀와 그녀의 '나쁜 여자' 친구이자 동료 미술가인 새라 루카스가 런던의 이

68. 〈빌리 차일디시와 트레이시 에민, 시집을 위한 사진, 채텀〉(유진 도이언, 1981)

스트 엔드에 1993년에 문을 열었던 전시와 판매를 겸한 공간인 '더 숍The Shop'이며, 다른 하나는 위털루 로드에 있던 트레이시 에민 미술관Tracey Emin Museum(1995~98)이다. 1990년대 중반 동안, 칼 프리드먼은 에민의 연인들 중의 한 사람이었고, 그가 전시회의 큐레이터로 활약했다는 사실은 에민의 경력에 도움이 되었다.

찰스 사치가 비록 그녀의 작품을 평가하는 데 시간이 걸렸고 그녀도 처음에는 사치의 회사광고가 보수당을 지지한다는 이유로 그에게 작품 팔기를 꺼렸지만(에민은 노동당을 지지한다), 허스트와 마찬가지로 사치의 작품수집에 대한 열정과 홍보 능력에 크게 도움을 받았다. 1997년에 로열 아카데미에서 열린 그의 '센세이션Sensation' 전에는 〈내가 같이 잤던 모두 1963~1995〉라는 제목이 붙은 102명의 이름과 함께 내부가 수놓여진 에민의 자그마한 캠핑용 텐트가 포함되었다. 이름들 중의 일부만이 에민의 섹스 상대자였고, 에민은 그 텐트 — 관람객들은 제대로 보기 위해 안으로 기어들어가야 했다 — 가 섹스보다는 오히려 친밀함에 관한 것이라고 언급했다.

1997년, 에민은 '회화는 죽었는가?'라는 문제를 토론하는 한 TV 예술프로그램에 출연했다. 그녀는 엉망으로 술이 취해 있었다. 그녀는 다수의 남성 비평가들에 의해 지적인 토론이 진행되는 것을 무시하면서 경멸적인 언사를 내뱉고 욕을 하고는 엄마에게 전화 하러 집에 간다면서 스튜디오를 비틀거리며 나와 버렸다. 이런 무례한 행동은 많은 미술가들이 반지성적이라는 견해를 강화시키는 데 기여했고, 그녀는 즉시 악명을 떨치게 되었다.

1998년에 에민은 팝 뮤직 스타인 보이 조지와의 공동작업으로 〈버닝 업〉이라는 제목의 음반 작업을 했다. 조지가 음악을 맡았고, 에민은 자신이 직접 쓴 가사를 낭송했다.[49] 1999년, 에민은 터너상 후보에 올랐고, 테이트 브리튼에서 몇 개의 작품을 전시했다. 주요 작품은 〈나의 침대〉라는 제목으로 매트리스, 얼룩이 묻은 시트와 베개, 방종의 흔적인 더러운 속옷, 사용한 콘돔, 빈 보드카 병, 담배꽁초, 슬리퍼 등으로 구성되었다(이 아상블라주는 에민이 침대에서 술에 취해 뻗어 있던 며칠 동안을 기념하는 것이었다.). 다른 말로 하자면, 작품은 예술가의 손으로 만들어진 조각이 아닌, 뒤샹 식의 기성품으로, 작가가 선택한 물건들이었다. 허스트처럼 역시 작품은 표현이라기보다는 제시였다. 그럼에도 그 물건들은 상징적으로 기능했는데, 즉, 이것들이 '상실, 병, 다산, 성교, 임신과 죽음'과 같은 주제를 환기시켰다. 미국의 미술가 로버트 라우셴버그가 일찍이 1955년에 침대를 전시했던 적은 있었지만 이때의 침대는 어느 정도 변형이 되었다. 그는 침대에 페인트를 칠해서 벽에다 걸었다. 터너상을 받지는 못했지만, 에민의 침대는 가장 많은 관심과 관객을 끌었다(테이트 모던 갤러리가 에민을 일종의 특가품으로 이용했다는 주장도 나올 만하다.). 두 명의 중국인 예술가 지안 준 시와 유안 차이가 침대 위로 뛰어올라 베개로 싸움을 했다. 이런 풍자적인 행동은 더 많은 언론의 보도를 끌어냈다. 〈나의 침대〉가 얼마나 많이 주목받고 있는지를 알게 되자, 사치는 작품을 15만 파운드에 구입했다.

1년 후, 사치는 에민이 켄트주 휫스테이블Whitstable의 바닷가에서 건

져 올린 낡은 푸른색 목조 방갈로(여기서 그녀는 연인과 한동안 살았었다)의 값으로 에민에게 7만 5,000파운드를 지불했다. 그 집은 〈내가 너에게 했던 마지막 말은 날 여기 두고 가지마였어〉라고 제목이 붙여져, 현재 그녀의 남자친구이자 미술가인 매트 칼리쇼가 찍은, 방갈로에서 벌거벗은 채 쪼그리고 있는 에민의 사진들과 함께 사치 갤러리에서 전시되었다. 2001년 9월, 이 사진 중의 하나가 《가디언》지에 브리티시 텔레콤과 테이트 모던 갤러리 후원 콘테스트의 홍보 광고로 몇 번 실렸고, 이 사진은 상품 중의 하나였다.

2001년 런던의 크리스티 경매에서는 〈내가 만든 최후의 그림 추방〉(일명 스웨덴의 방)이라는 에민의 설치작품이 경매에 붙여졌는데, 이전에 스웨덴의 한 화랑(Galerri Andreas Brandstrom, 스톡홀름, 1996)에서 전시되었던 작품이었다. 작품은 10만 8,250파운드에 팔렸다. 에민이 작품을 검사해보고는 소유주가 작품을 아주 험하게 다루었다고 불평했고, 작품의 일부인 속옷이 그녀가 제공했었던 원래의 것이 아니라고 말했다. 에민은 벌거벗은 채로 설치작품 안에서 보름 동안을 살았다. 관람객들은 작품을 에워싼 벽에 뚫려진 어안렌즈가 달린 구멍을 통해 그녀가 6년 간의 작품의 공백기를 넘어서려는 것을 볼 수 있었다. 이 작품은 관음증이 있는 사람들에게 어필했고, 그래서 섹스산업의 핍쇼peep show와도 크게 다를 것이 없는 셈이었다. 한동안 에민은 자신의 신체를 붓처럼 사용하여 캔버스에 흔적을 남겼다. 이 작품은 1960년의 이브 클랭의 〈인체측정학〉을 재현했고, 여기서 파생된 것이므로 미술에 관한 미술이라는 근친상간적인 요소가 있다. 스톡홀름의 전시는 라

이브 퍼포먼스와 설치를 결합한 것이었기 때문에 작품의 새로운 구매자인 찰스 사치는 실제는 작품의 반쪽만을 구매한 셈이 되었다.

그녀가 스칸디나비아에서 시도한 작품은 미숙하고 파생적인 또 다른 작품으로, 뭉크의 불안에 관한 유명한 작품 〈절규〉에 관한 것이다. 에민은 벌거벗은 채로 서서 목이 터져라 고함을 지르는 모습을 오슬로 근처의 들판에서 촬영했다.

에민이 2001년 코미디 프로그램 겸 뉴스 퀴즈 〈당신한테 뉴스가 있어〉에 초청된 것은 그녀가 새롭게 명사의 지위에 올라섰음을 보여주는 표시였다. 하지만 그녀의 퍼포먼스에 관한 비평은 무례할 정도였다. 필립 헨셔는 그녀를 '머리가 나쁘고', '아둔하다'고 묘사하면서, 머리가 너무 나빠 개념미술가는 될 수 없다고까지 주장했다.[50] 한 여성은 에민이 '언론의 창녀'라고 비난하는 편지를 썼다. 하지만 에민은 그 편지를 쓴 사람은 에민 자신이 얼마나 많은 초청을 거절하고 있는지를 모른다고 주장했다. 언론의 압력이 커지자, 전화를 걸러내기 위해 개인조수를 두었음에도 불구하고 그녀도 '사생활이 없음'을 불평하기 시작했다. 한 미술가가 일정한 정도의 유명세를 얻게 되면, 다른 사람들이 그 미술가의 높은 뉴스 가치를 쫓아다녀 제의들이 스스로 쏟아져 들어오기 때문에 명성을 쫓아다닐 필요는 없어진다.

이런 제의들 중에 두 가지 예를 들어보자. 첫 번째로, 에민이 영국의 화제의 패션디자이너 비비엔 웨스트우드를 만난 다음, 에민이 파리의 패션쇼에서 웨스트우드의 모델을 하도록 초대된 것이다(에민은 웨스트우드의

광고에도 등장했고 슈퍼모델 케이트 모스와도 친구가 되었다.). 두 번째 예는 대영박물관에서 최근에 나일강 크루즈를 했던 에민에게 카이로를 방문해서 카이로 비엔날레에서 전시를 하도록 부탁했는데, 말하자면 고대 세계에서의 주요한 명사였던 클레오파트라에 관한 전시(2001)를 하도록 한 것이다. 클레오파트라의 재현은 이집트와 로마 시대의 조각에서 테다 바라*와 엘리자베스 테일러의 영화까지 다양하다. 영국의 중요한 문화 기관이 홍보와 관객몰이를 위해서 한 사람은 고대의,

또 한 사람은 동시대의 두 유명인사의 명성에 의존할 필요가 있었다는 것은 시대의 징후였다. 한 비평가는 그 전시회는 '압제적이고 냉소적인 실습으로 마케팅과 학문의 신성하지 못한 결합'이라고 묘사했다. 에민의 유명세에 관한 또 다른 언급은 그녀가 벡스Beck's 맥주나 봄베이 사파이어 진Bombay Sapphire Gin과 같은 상품을 광고하러 나선 것이다. 그래서 에민은 그녀의 술주정과 나쁜 건강에 기여했던 바로 그 술을 광고한 셈이다.

비록 에민이 직접 그린 스케치 같은 미술작품을 만들기는 했지만, 그녀의 개인 물품이나 그녀의 과거를 연상시키는 물건들을 화랑에서 환유적으로 제시한 것은 회의적인 관람객들에게는 필연적으로 가톨릭교인들이 숭상하는 성인과 순교자의 유품을 떠올리게 한다. 물건들 그 자체로는 내재적인 의미가 거의 없지만, 중요한 것은 성인들과의 관련성 때문이다. 유진도이언은 에민이 자신의 물건들을 '신성시'한다고 말했다. 에민은 분명히 성인이 아니지만 그녀의 고통이 아마도 그녀를 순교자의 반열에 올려놓는

것 같다. 반 고흐와 칼로의 고통은 동정을 불러일으켰고 이들에 대한 사후 숭배에 기여했다. 다이애나 황태자비가 모든 것을 고백하고 상처받은 감정을 드러내려고 했던 것도 대중들의 공감대를 자극했다. 그러므로 에민은 어떤 점에서는 다이애나를 닮은 셈이고, 그녀의 고백은 확실히 그녀의 정직함과 나약함을 동경하는 젊은 여성들과 미술학과 학생들 사이에서 추종을 불러일으켰다. 에민이 《영혼의 탐색》(1994)과 같은 자신의 책을 읽는 행사를 런던의 미술학교에서 열었을 때, 행사는 사람들로 넘쳐났다. 인터넷에 글을 올린 다른 젊은 여성들은 에민의 미술이 자신들을 자유롭게 하고 영감을 주며 힘을 준다고 주장했다. 신경증에 걸린 기능장애의 많은 젊은 여성들이 감옥에 갇혀 결국에는 자신의 신체를 훼손하게 된다. 미술계는 적어도 에민에게 자신의 비참함을 돈과 경력으로 바꿀 수 있는 수단을 제공했다.

사람들은 에민이 자신의 삶을 얼마나 더 오래 작품 주제로 삼을 것인지를 궁금해 한다. 에민의 상업적 성공과 언론에서의 성공 이후로 그녀의 삶은 상당히 달라졌고, 성공이라는 주제는 그녀의 투쟁의 시기만큼 많은 작품을 낳지는 못하는 것 같다. 에민은 또한 〈탑 스팟〉이라는 마게이트에 관한 극영화를 만들겠다는 결심을 밝혔는데, 이 휴양지를 매혹적인 면으로 보여주겠다는 것이다.

최근 에민은 자신의 예술이 사고나 통제 혹은 기술과는 아무 연관이 없는 것처럼 단순히 자신의 개인적인 경험을 거르지 않고 표현한 것일 뿐이라는 지배적인 의견에 우려를 했다. 이것은 그녀가 2001년에 "그것은 모두

편집되었다. 모두 계산된 것이다. 그건 모두 결정된 것이다. 이야기의 전체가 아니라 진실의 이 부분 혹은 저 부분을 보여주겠다고 내가 결정한다"라고 주장한 데서도 알 수 있다.[51]

에민의 예술의 질에 관한 비평적 의견은 둘로 나뉜다. 그녀는 찬미자들이 있지만, 줄리언 스톨라브래스에 따르면 그녀의 비평가−팬들은 사춘기의 성과 불안에 관한 계시적인 작품들을 보면서 다음과 같이 주장한다.

> 자신들이 '이론'에 관해 알고 있는 모든 것들을 잊어버리며, 특히, 표현주의와 진정성, 작가의 죽음, 자기 분열, 재현의 젠더화된 정치에 대한 비판 등을 잊는다. 정말, 종교와 영혼에 관한 글에서 이들은 한 '영국의 젊은 예술가'에 관해 쓰여진 가장 비겁한 난센스의 일부를 만들어냈다.[52]

부정적인 의견에는 '멀건 죽', '집안의 쓰레기', '끔찍한 클리셰의 그림', '드라마의 여왕', '그녀는 창녀가 되었다', '고문 받는 난센스' 등이 포함된다. 조너선 존스는 이와는 대조적으로 2001년 4월 화이트 큐브 2 갤러리에서 열린 에민의 개인전 '당신은 내 영혼에 키스하는 것을 잊었어You Forgot to Kiss My Soul'가 부드럽고 열정적이며 시적이라고 칭찬했다. 한 전시작은 타틀린의 〈제3세계에 바치는 기념비〉(1920)을 연상시키는 헬터 스켈터 Helter Skelter*를 높은 목조로 재현한 것이었다. 이 경우 작품은 러시 　　*나선형의 미끄럼틀

아 구성주의constructivism에 대한 언급이 아니라 에민이 바닷가에서 보낸 어린 시절에 대한 것이다. 구성은 비교적 명백한 은유로, 아래로 향하는 나선형이다. 에민은 자신의 삶을 '지랄맞은 헬터 스켈터'라고 언급한 적이 있다.

일부 수집가들이 줄을 서서 그녀의 미술에 높은 가격을 지불하는데다, 딜러들과 큐레이터들은 세계 도처에서 작품을 전시하려고 나서고, 출판업자들이 많은 선금을 기꺼이 지불하는 것을 보면(에민은 소설을 쓰는 계약을 맺었다.), 일부의 부정적인 비평에도 불구하고 사람들이 그녀의 작품을 가치 있게 여기는 것이 분명하다. 그런 부정적인 비평들이 TV의 미술비평 프로그램에서 반복되었을 때, 한 여성 패널리스트는 "그녀는 엄청나게 훌륭한 미술가는 아니지만, 난 그녀가 환상적이고 비범한 인물이라고 봐요"라고 하면서, 관습적인 미학의 판단기준이 그녀의 경우에는 들어맞지 않음을 시사했다. 비슷한 맥락에서 데이비드 리는 "트레이시는 예술가는 아니지만 놀라운 자연의 힘이다"라고 말했다. 평론가 리처드 도먼트는 그녀가 '교양이 없는 사람들의 여왕, 즉 지식인들의 문화와 교양 없는 이들의 오락 사이의 불확실한 중간지대로서, "그녀가 훌륭한가?"라는 질문이 단순히 적용되지 않는 곳'에 있다고 했다. 또한 호크니의 경우처럼, 에민이 누리고 있는 명성과 그녀의 미술의 가치 사이에는 간극이 있다. 하지만 그러한 삶과 미술은 에민의 경우 아주 밀접하게 얽혀 있다. 그래서 비평가 로라 커밍이 "퍼포먼스는 에민이 가장 잘 할 수 있는 것이다. 극화시키고 자신을 무대 위로 내보내는 일……"라고 언급한 것은 아마 올바른 지적일 것이다.[53]

에민과 허스트는 'YBA' 즉 영국미술의 새로운 세대가 낳은 가장 촉망받는 미술가이며, 그러므로 이 세대에 관해 앞으로 만들어질 어떤 미래의 극영화에서도 중요인물이 될 가치가 있다. 2001년 1월, 유명인에 관한 웹사이트인 '피플뉴스닷컴www.peoplenews.com'에서는 'YBA'에 관한 전기영화가 기획중이며, 존 메이베리가 감독으로 물망에 오르고 있다고 보도했다. 영화는 '유명해지기 전의 이들의 삶을 다루고 있으며, 그룹 내부의 근친상간적인 관계와 과도한 음주와 마약 복용, …… 사람들을 타락시키는 명성의 영향…… 을 보여줄 것'이라고 한다. 사람들은 허스트와 에민에게는 자신의 역할을 직접 맡도록 섭외가 들어오지 않을까 궁금해 하고 있다.

명성의 비틀기

일부 현대미술가들은 명성을 자신들의 작품의 주제로 삼았다. 일례로, 1965~67년에 리처드 해밀턴은 《타임》지의 표지모델로 모자를 쓰고 시가를 피우고 있는 자화상을 스크린 인쇄으로 만들어냈다(《타임》지는 표지로 사용하기 위해 미술가들에게 초상화를 그리도록 의뢰하는 것으로 유명하며, 전시회와 책으로 《타임의 얼굴들》(1998)이 나왔다.). 해밀턴은 꽤 유명하기는 하지만 《타임》지의 표지가 될 만큼 유명하지는 않았다. 1975년, 그는 또한 푸른색 바탕에 노란색의 굵은 글씨로 그의 이름인 RICHARD를

담은 투명 에나멜 사인을 만들었다. 그 이름은 나중에 유리물병(1978)과 재떨이(1979)에도 나왔다. 해밀턴은 그의 세례명이 남프랑스의 아니스 과 일향이 나는 대중적인 음료인 프랑스 상표 RICARD만큼이나 유명하다는 평계를 댔다.

팀 노블(1966 출생)과 수 웹스터(1967 출생)는 영국의 미술가 듀엣으로, 둘은 노팅엄 폴리테크닉Nottingham Polytechnic에서 만났는데 무례하고도 저돌적인 자기 홍보로 유명하다. 이들의 작품 또한 자기반영적인데self-reflexive, 이들의 조각 중의 하나는 〈신야만인〉(1997~99)이라는 제목이 달려 있는데, 자신들을 작고, 이마가 낮은 벌거벗은 네안데르탈인으로 묘사하고 있다. 아상블라주와, 밑에서 불이 켜지면 나타나는 그림자 실루엣의 표현으로 초상화를 만들어낸 쓰레기 더미들은 1990년대 말 그들에게 예술가로서의 명성을 확립시켰다. 매튜 콜링스는 다음과 같이 말했다.

그들은 전형적인 현대미술의 성공 스토리이며, 또한 전형을 벗어난 성공 스토리인데, 성공이라는 것이 그들의 주제임을 숨겨진 방식이 아닌 공개적이고 솔직한 방식으로 밝히기 때문이다. '묵시록 Apocalypse'(전시, 로열 아카데미, 2000)에서 그들의 설치작품은 반대 쪽에 네온의 일몰에 비친 쓰레기 더미 위의 자신들의 그림자 이미지 였다. 작품은 마치 이들이 쌓아올린 더미의 꼭대기까지 올라가서 이 제는 이들이 낭만적이고 도시적인 쓰레기의 풍경을 훑어보고 있는

듯한 느낌을 주었다. 이들은 성공과 명성이라는 주제를 아주 영리하게 표현하지만, 또한 '그건 단지 쓰레기야!' 라고 말하는 것처럼 성공으로부터 거리를 두고 있기도 하다.[54]

또한 노블과 웹스터는 팻시 켄싯과 리암 갤러거의 얼굴 이미지 대신 포토몽타주를 이용해 자신들의 얼굴 이미지로 대체했는데, 켄싯과 갤러거의 얼굴 이미지는 '런던 스윙즈 어게인!London Swings Again!' 특집이 실렸던 《배니티 페어》(1997. 3.)의 표지 커버에 유니언 잭Union Jack* 을 배경으로 한 모습이었다.　*영국 국기

개빈 터크 또한 한 대중잡지의 표지에 나온 자신과 아내와 새로 태어난 아기를 묘사했는데, 유명인들에 관한 잡지인 《헬로!》를 본 따서 사진과 스크린 인쇄, 〈정체성의 위기〉라는 제목의 라이트박스lightbox를 사용했다. 이것은 백인 핵가족을 목가적으로 묘사한 것이었다. 터크는 자신의 경력을 통하여 계속 명성의 문제를 다루어왔고, 작가로서의 예술가라는 개념과 예술가의 서명의 역할을 비판해왔다. 그가 시드 비셔스와 체 게바라를 조각으로 '흉내 내기' 한 것은 이미 논의했다. 다른 '흉내 내기'에는 이미 죽은 마라Marat와 현대의 떠돌이도 포함되었다.

1991년 왕립미술학교에서 〈동굴〉이라는 제목으로 열렸던 터크의 석사학위 전시회는 논란을 일으켰다. 전시회는 흰색으로 칠해진 방으로 이루어져 있었는데, 방에는 역사적으로 유명한 인물들의 런던 주소를 기념하

는 용도로 벽에 붙이는, 푸른색으로 된 잉글리시 헤리티지English Heritage의 명판 같은 것 외에는 아무 것도 없었다. 명판에는 '켄싱턴 구, 개빈 터크, 조각가, 여기서 작업하다, 1989~1991'이라고 쓰여졌다. 원형의 세라믹 명판은 그를 이미 유명 예술가인 것처럼, 그를 이미 죽은 사람처럼 다루었다. 경력의 시작을 알리는 전시회가 역설적으로 그 종말을 나타낸 것이다. 학교의 심사위원들은 좋아하지 않았고 학위 인증을 거부했다. 하지만 이들의 결정이 터크의 앞길을 가로막지는 않았고, 그 명판은 후일 한정판으로 나왔다.

마크 월링거(1959 출생)는 개인의 명성과 영국의 정체성이라는 개념, 영국인의 경마와 축구에 대한 열정을 주제로 작업을 한 또 다른 영국미술가다. 1994년, 그는 자신의 이름을 커다란 유니언 잭에 가로질러 문장처럼 장식을 했는데, 유니언 잭은 아마도 십중팔구는 '마크 월링거'가 누구인지 몰랐을 한 무리의 축구 팬들에 의해 높이 쳐들어졌다. (영국의 축구 팬들은 종종 유니언 잭에 자신의 연고 축구팀의 이름을 새겨넣는다.) 월링거는 국기─종종 극우파의 것으로 보존되었던─를 자신과 예술을 위해 되찾은 셈이다. 마지막 작품은 MDF판에 얇게 막을 입힌 모습을 찍은 대형 컬러사진이었다. 〈우주, 은하계, 태양계, 세계, 유럽, 영국, 잉글랜드, 런던, 캠버웰, 캠버웰 뉴 로드, 헤이에스 코트 31번지, 마크 월링거〉라는 긴 제목은 어린이들이 즐겨하는 방식으로 그의 정확한 위치를 써나간 것이었다.

마지막으로 제시카 부어생거의 작품 〈아트 스타즈〉는 1998년 런던에서 한시적으로 전시되었다. 작품은 122개의 다양한 색깔의 콘크리트 판

유 명 짜 한 스 타 와 예 술 가 는 왜 서 로 를 탐 하 는 가

69. 〈아트 스타즈〉(제시카 부어
생거, 1998)

을 보도블록처럼 배열해 현존하는 미술가, 비평가, 큐레이터들의 이름과 손
자국을 새겨 넣은 것으로, 일부는 잘 알려진 사람들이고, 일부는 별로 유명
하지 않은 사람들이었다. 영국의 예술가 중에는 글렌 브라운, 그룹 BANK,
매튜 콜링스, 마틴 크리드, 텍스터 달우드, 매튜 힉스, 코넬리어 파커, 개빈
터크, 리처드 윌슨 등이 있었다. 이 작품은 할리우드에 있는 영화스타들의
손과 발의 프린트와 서명으로 유명해 연간 200만 명의 관광객을 끌어 모으
는 그로먼의 차이니즈 극장Grauman's Chinese Theater의 앞마당을 모방한 것이 분
명하다. 나중에 부어생거의 프로젝트에는 리버풀의 마이클 오웬과 같은 영
국의 유명 축구선구들의 신발 프린트를 떠서 전시하는 것도 포함되었다.

비록 위에 언급한 미술작품이 약간은 빈정거리는 투이기는 하지만,
이 작품들은 많은 미술가들이 중요한 스타로서의 지위를 얻고자 하는 열망
을 확실하게 드러낸 것이다.

명성의 종말과 재등장

명성의 장점

이제 명성과 예술가의 문제에 관해 찬반론을 정리할 때다. 직업적인 미술가들이 스타가 될 때의 이점은 확실하다.

· 국제적인 명성은 해외여행과 외국에서의 체류로 이어진다. 오늘날의 커다란 명성은 (확실히 보장해주는 것은 아니지만) 미술가들이 후세 사람들에 의해 기억될 가능성을 높인다.
· 비평가들과 화랑의 관람객들로부터 아첨, 칭찬과 찬미를 듣는다.
· 딜러, 수집가들, 미술관의 큐레이터, 동료 미술가와 명사들로부터 작품에 대한 수요가 높아진다.
· 위임, 사업과 상업적 선전의 기회, 서훈, 수상의 기회가 많아지며, 여기에다 미술가가 생산하기로 한 상품(티셔츠, 넥타이, 복제품 등)의 판매액이 높아진다.
· 언론으로부터 인터뷰와 사진촬영 의뢰가 많아지며—여기에는 실제로 거의 모든 주제에 관한 미술가의 의견이 중요하게 여겨진

70. 〈마돈나〉(피터 하우슨,
 2002)

다―이들에 관에 사진이 반드시 함께 나오는 기사, 책과 TV 프로그램이 필수적이다.

· 음식점과 거리에서 사람들이 알아보게 된다. 사교적 초대와 다른 명사들을 만나고 어울릴 기회―명성은 다른 VIP들, 심지어는 정부의 각료와 국가원수들을 만나볼 기회를 보장한다―가 생기며, 미술가들이 자신이 선택한 자선기관과 정치적인 운동을 돕게 해준다.

· 미술가들이 유명인사들을 그리면 대중매체에서 보도를 내고 사진을 게재한다. 한 예로, 2002년 4월에 피터 하우슨은 마돈나의 허가도 받지 않은 채, 실제보다도 못한 (근육질의 나체로 그려진) 마돈나의 작품 두 점과 함께 다양한 스케치와 판화들을 스코틀랜드 에어 Ayr의 맥로린 갤러리McLaurin Gallery에서 1인전으로 열었을 때 대규모의 국제적인 관심을 받았다. 몇몇 마돈나의 지지자들은 그림들이 '혐오스럽고' '추악하며' 사진에서 따온 것이라고 생각했다. 하우슨은 '관음증', '자기홍보'에 "마돈나의 슈퍼스타로서의 명성에 무임승차한다"는 비난을 들었다.

· 마지막 이점은 미술가들에게 좀더 안정적이고 더 사치스러운 생활 수준을 즐기도록 해주며, 잘 입고, 잘 먹고, 땅과 저택들을 사들이고, 더 크고 잘 꾸며진 스튜디오를 소유할 수 있게 해준다. 그들은 더 많은 재료를 살 수 있으며, 스튜디오에 조수와 비서들을 고용하거나 전문적인 기술자들을 고용할 수 있다. 또한 슈나벨이나 셔먼이 영화

감독을 하거나 허스트가 레스토랑 사업을 했던 것처럼 다른 분야로 다양한 진출을 할 수도 있다. 미술가가 죽었을 때 재산이 남아 있다면 자선재단이 설립될 수도 있는데, 앤디 워홀 재단에서는 다른 곤궁한 미술가들을 돕고 있다. 심지어 사후에도 미술가의 재산과 이름은 그 상속자들과 자선기관에 계속 수입을 가져온다.

여가 시간에 미술을 하는 명사들은 이미 명사로서의 지위를 누리고 있다. 하지만 이들의 명성과 부는 그들이 해외에서 전시를 하고 작품을 파는 일을 보장해준다. 또한 이들은 작품을 자선경매에 내놓을 수도 있다. 이들의 미술이 형태와 내용면에서 가치가 있는 경우—돈 반 블리엣과 데니스 호퍼의 경우처럼—이들에 대한 존경은 통상적인 팬의 기반을 넘어서서 확대된다.

유명인들의 미술과 스타 아티스트들이 대중에 미치는 혜택을 구체적으로 밝히기는 더 어렵지만, 이들이 오락과 연예의 원천이고 가십거리임은 의심할 여지가 없다. 타일러 코웬은, 명성은 경제적 성장과 비례해서 증가하며, 명성을 제공한 이면의 상업적인 힘의 경쟁적인 성격은 다른 영역에서 다양한 명사가 생기게 하기 때문에 대중들이 혜택을 입는다고 주장했다. 미술가들 사이의 경쟁은 이들이 우월적인 위치를 점하기 위해 더욱 열심히 노력하기 때문에 관람객들에게는 혜택이 된다. 마티스와 피카소, 폴록과 드 쿠닝, 바스키아와 워홀, 슈나벨과 살르의 경쟁을 떠올리면 될 것이다.

명성의 단점

이제 단점을 한번 살펴보자.

· 영화계의 스타나 록 스타와 같은 유명인사에 의해 만들어진 미술은 그 매체, 내용, 형식과 기교면에서 전통적이고 관습적인 경향이 있다. 별로 모험성이 없고 종종 아마추어적이며 평범하고 다른 미술가들에게서 유래한 것이다(인상주의, 야수파, 표현주의 같은 과거의 양식에 기대고 있다). 더구나 대중들은 일반적으로 작품의 미적인 가치보다는 누가 그려졌는지 혹은 누구를 그렸는지를 갖고 작품을 평가한다.

· 명사들을 묘사한 회화와 조각들은 그 스타일 면에서 자연주의적이거나 포토리얼리즘의 경향을 띠며, 미적인 질에서는 수준이 낮다. 키치이거나 키치를 모방한다.

· 아트 스타들은 미술계와 언론의 관심을 탐하는 경향이 있고, 대부분의 진지하고 가치있는 미술가들은 주목을 덜 받고 그들이 누려야 할 지원을 덜 받게 된다.[1]

· 아트 스타들의 개성과 라이프 스타일에 대한 강조는 그들의 미술작품이 종속된 위치를 차지하거나 미술가의 표현 내지는 유물 정도로 간주된다는 것을 의미한다. 그런 미술가들이 죽고 나면, 이들의

작품은 같은 수준의 관심을 유지하기가 불가능하다. 이는 보이스가 남긴 작품에 확실히 적용되며, 에민의 작품도 그럴 가능성이 있다. '개념미술'의 유행에 대한 평론에서 런던의 현대미술협회Institute of Contemporary Art 회장인 이반 매소우는 "현재의 트렌드는 미술을 미술가로 대체한 것 같다. 미술가 자신들로 보면 이들은 '모양새가 좋아야' 하며, —그렇지 않으면 명성의 게임을 더 잘 아는 사람들에 의해 대체될 위험을 감수해야 한다"고 주장했다.[2] 미술보다 미술가를 우선시하는 경향의 귀류법reductio ad absurdum은 '더 쓰리The Three'에서 나타나는데, 무명의 3인조 패션모델, 개념미술가인 이들은 작품은 전혀 만들지 않고 그들에 대해 언론에 나온 모든 것을 전시만 한다.[3]

· 돈과 명성, 언론의 관심을 끌고 관람객들에게 충격을 주거나 이들을 즐겁게 해주려는 욕심에서 아트 스타들이 만든 미술은 종종 진정한 미학적 특성과 지적인 복합성이 부족하다. 미술의 상업화와 아트 스타들에 대한 숭배는 예술적 성취와 명성의 분리를 낳는다.

· 명사의 삶을 살면서 다른 명사들하고만 어울리게 되면 미술가들은 자신의 뿌리와 보통사람들과의 접촉을 잃게 되며, 이것이 미술가들의 작품의 특성에 부정적인 영향을 주게 된다. 1970년대 워홀이 그린 유명인들의 천박한 초상화가 그 예다. 아트 스타들은 아첨꾼들의 무리에 둘러싸여 자아를 엄청나게 발전시키며, 극도로 이기적이고 거만하게 되고, 자기비판 능력의 기능을 상실하면서 그들의 작품

이 형편없을 때 이를 더 이상 인식하지 못하게 된다.

· 명사와 관련된 언론의 압력은 미술가의 고립이나 자기소외를 가져올 수 있으며, 자신의 내적 자아를 보호하기 위해 가면을 쓰거나 기계와 같은 방식으로 행동하게 만들 수 있다. 위홀이 좀비처럼 행동했던 것이 그 예일 것이다. 아트 스타들은 자신의 이전의 업적을 뛰어넘기 위해 주기적으로 자신을 재창조해야 한다는 엄청난 부담을 안게 되는데, 이것이 일련의 새로운 가상의 자아를 낳게 하며, 이는 비진정성의 느낌을 초래한다.

· 유명인사가 되는 것의 압력을 견딜 수 있다고 하더라도 미술가들은 새로운 작품을 만들기 위해 평화와 안정을 찾는 것이 어렵다는 것을 알게 된다. 이것이 허스트 같은 미술가들이 농장을 사거나 미술거래의 중심인 도시 한복판에서 멀리 떨어진 곳에 스튜디오를 구하는 이유 중의 하나다.

· 어떤 미술가들은 유명인사가 되는 일의 압력을 견디지 못하고 과시주의적이고 반사회적인 행동에 빠지고 알코올과 마약의 과도한 소비에 의존하게 되는데, 때로는 폴록과 바스키아의 죽음이 실제로 그러했듯이 자살로 치닫게 된다.

· 전문 미술가들이 스타가 되는 경우 일어나는, 작품에 대한 수요의 갑작스런 증가에 대처하기 위해, 어떤 이들은 지나치게 빨리 작업을 하거나 평범하고 형편없는 작품이 전시되고 팔리는 것을 눈감

아준다. 바스키아의 후기작들이 그 예로 언급될 수 있다. 부풀어 오른 자아와 지갑은 과장된 미술—엄청난 크기의 캔버스에 공허한 수사법이 넘치는—을 낳는데, 슈나벨의 경우가 그러하며, 쿤스와 허스트의 경우에는 엄청난 크기의 조각품이 나오게 된다. 이들은 언론과 대중의 관심을 계속 유지하기 위해서 충격요법을 사용하기도 하는데, 쿤스와 허스트의 경우에 이런 일이 분명히 있었다. 하지만 충격에 충격이 거듭되면, 그 정서적인 충격은 감소하기 때문에 미술가들은 계속해서 극단적이 될 수밖에 없다.

· 아트 스타들은 캐리커처, 농담, 호된 비판, 경멸, 질투와 협박 편지의 대상이 되기 쉽기 때문에 뻔뻔해져야 할 필요가 있다. 일부는 워홀이나 숄트가 그랬던 것처럼 스토킹이나 신체에 대한 공격을 당할 수 있다.

· 일부 아트 스타들은 갑작스런 관심의 상실에 적응해야 할 필요가 있는데, 언론에의 과도한 노출은 언론과 대중이 결국은 지루함을 느끼게 되기 때문이다.

· (위홀의 경우처럼 그러한 행동이 계산된 상업미술 전략의 일부가 아니라면) 미술가들이 광고와 TV의 퀴즈 프로그램에 나오고 상품을 선전하는 것은 고급예술과 저급예술 사이의 차이를 없애버리고 미술가의 독립성을 타협시키며 미술과 미술가들이 받아야 할 존경을 감소시킨다. 어떤 유명인들은 그들이 좋아하지도 않고 사용하

지도 않는 제품을 냉소적으로 선전하고, 또 어떤 유명인들은 그들의 직업과는 무관한 제품을 선전한다. 이들이 전문적인 지식이 있는 제품—예를 들어 크레용의 브랜드—을 선전하거나, 상품을 홍보하고도 돈을 받지 않는다는 것을 사람들이 알게 된다면, 그 쪽이 훨씬 더 신뢰가 갈 것이다. 죽은 미술가들이 그들의 이름과 명성을 상품 판매에 사용하도록 허락해줄 수가 없기 때문에 이런 경우는 비윤리적인 관행임이 분명하다.

미술가들이 자선단체와 정당을 지지하는 것은 훨씬 더 가치 있는 것처럼 보이지만, 비판적인 분석과 판단의 결여를 드러낼 수도 있다. 개별 자선단체들이 사회문제에 대한 해결책이란 말인가? 예를 들어 노숙자들을 돕는 단체에 도움을 주기 위해 미술작품을 판매하도록 기부하는 것 대신에, 미술가가 이 문제를 자신의 미술의 내용으로 삼으면 안 되는가? (허스트가 전자의 일을 한 반면, 월링거는 후자를 선택했다.)

미학적 우수성과 지적인 성실성, 정치적 헌신을 보여주는 미술은 (마크 로슨의 말을 빌리면) '명성에 열광한 시대', 즉 런던의 현대미술협회의 이사인 필립 도드의 견해를 인용하자면, "나는 예술 이전에 오락을 믿는다. 예술은 오락에 의해 전달된다……"[4]라고 하는 연예와 시장의 힘이 지배하는 시대에도 여전히 만들어지고 있다. 하지만 이런 미술이 존경과 대중의

인정을 얻기는 점점 더 어려워지고 있다. 국제적인 명성을 지녔지만 스타는 아닌 미술가들, 예를 들어 콘래드 앳킨슨과 테리 앳킨슨, 빅터 버긴, 한스 하케, 마거릿 해리슨, 메리 켈리, 피터 케나드, 존 스티제이커와 제이미 왜그 같은 이들은 상업화랑에서의 판매보다는 미술학교에서 받는 봉급에 의존해야 했다. 이들의 미술이 표현하는 가치는 명사의 미술과 관련된 가치들에 의해 점차적으로 위협받고 있다. 미술 교육이 큐레이터와 수집가, 딜러와 관람을 하는 대중 쪽에서 더 많은 분별을 가져올 수 있기만을 바랄 뿐이다. 피상적이고 형편없는 미술에 지나치게 오래 접하게 되면, 정크푸드를 과하게 섭취하는 것과 마찬가지로 결국에는 혐오감을 자아내게 되면서, 더 높은 질의, 더 심오한 시각문화에 대한 요구를 촉진시킬 수도 있다. 이미 그러한 변화를 요구하는 목소리가 있다.

한편, 전시회와 화랑에 관한 페이지에서 목록에 관한 잡지를 한 번 보기만 해도 현재 미술이 연예와 여가활동의 한 카테고리로 존재하고 있음을 알 수 있다. 하지만 이런 카테고리 내에 유명인 미술의 대안이 되는 작품을 아직도 제시하고 있는 미술가, 화랑과 (많은 공적인 지원을 받는) 단체들이 있다. 더구나 우리가 살펴본 것처럼 토니 벤이나 만델라 같은 영웅들을 계속해서 신봉하고 전통적인 스타일로 이들을 기념하는 엘리자베스 멀홀랜드나 이언 월터스 같은 화가와 조각가들이 있다.

많은 그래픽 아티스트들이 캐리커처와 카툰을 통해서 유명인들을 풍자해왔고, 그들의 이미지가 상기시키는 미소와 웃음은 그것을 보는 사람

71. 〈토니 벤의 초상〉(엘리자베스 멀홀랜
 드, 2002)

들에 관한 한 치료적인 효과를 갖고 있는 듯하다. 하지만 유명인들이 캐리
커처에 등장한다는 사실 그 자체가 이들의 명성을 확고하게 해주며 종종 이
런 이미지들은 재치가 번뜩인다기보다는 사랑스럽다. 영국의 보수당원인
케네스 베이커와 노동당 의원인 토니 뱅크스 같은 일부 정치인들은 캐리커
처와 카툰을 이해하고 이를 수집하기도 한다. 거의 10년 동안 런던에 근거
를 둔 미술가집단인 BANK는 조야한 전시회와 공격조의 신문을 통해 아트
스타들과 영국미술계의 가식에 대한 전면적인 공격을 했지만, 그들의 기생
적인 비판이 모든 책략을 소진하자 이를 그만두었다. 멤버의 한 사람인 존
러셀은 "누군가가 유명하다면 그의 작품은 많은 가치가 있으며, 이들은 사

람들의 입에 회자된다. 이것은 마술과 같은 효과다. 그리고 여기에 대항해 경쟁하는 것은 불가능하다"[5]라고 결론지었다.

유명인의 문화에 대해 악담을 퍼붓는 것이 가능하고 실제로도 몇몇 작가들이 그래왔다. 하지만 현재 유명인의 문화는 너무나 광범위하게 퍼져 있어서 만연한 질병과 유사하다. 평론가인 매튜 콜링스는 "명성이란 현재 영국에서는 하나의 질병이다"라고 할 정도다.[6] 대중문화의 아이콘들은 실제로 모든 이를 매혹시키며, 심지어는 좌파의 학자들과 비평가마저 약간은 거리를 두기는 하지만 이 매혹을 공유한다. 유명인의 문화를 종식시키기 위해서는 저널리스트 수전 무어가 말한 것처럼 '언론산업 전체를 파괴시켜야 할 것'이며, 이는 자본주의 자체를 파괴하는 것을 의미하지만, 우리가 살펴본 것처럼 20세기의 '공산주의' 사회들도 개인의 숭배로부터 역시 자유롭지 못했다.[7] 그러므로 우리는 매력적인 인물에 대한 우리의 심리적인 필요를 생각해보고, 우리가 이들 없이 더 잘 지낼 수 있을지에 대해 생각해볼 필요가 있다. 아마도 우리의 탐닉을 인정하고 유명인 현상의 유혹을 이해하려고 하는 것이 그 주문을 푸는 첫 번째 단계일 것이다. 명성과 유명인이라는 주제를 비판적으로 다루는 미술, 예를 들어 개빈 터크와 앨리슨 잭슨의 미술은 이런 점에서 가치가 있다. 터크는 "과대선전과 홍보의 관습이 나의 흥미를 자아내고 나를 불쾌하게 만든다"라고 했다.[8] 나는 앨리슨 잭슨이 그녀의 시각적인 시뮬레이션을 통해 언론의 유명인 숭배를 타파하는 데 가장 효과적이었다고 생각한다.

명성의 종말과 재등장

 2001년 9월 11일에 일어났던 뉴욕과 워싱턴에 대한 테러 공격과 뒤이은 아프가니스탄의 탈레반 정권에 대한 전쟁으로 새로운 심각한 시대가 시작되었는데,《옵서버》지의 칼럼니스트 바버라 엘렌은, 이 시대는 '우리가 알고 있는 바의 명성의 종말'을 기록했다고 선언했다. 확실히 9 · 11사태는 유명인의 문화를 새로운 견지에서 보게 해주었는데, 이전보다 더 피상적인 것으로 보이게 해주었다. 하지만 유명인 문화의 종말에 대한 예견은 아직 시기상조인데, 이것이 곧 다시 나타났기 때문이다. 공격이 있은 직후, 할리우드 스타들이 TV에 출연해 희생자들의 가족을 위한 기금을 모으고 (데이비드 보위와 폴 매카트니를 포함한) 팝 뮤직의 스타들이 뉴욕에서 자선 콘서트에서 공연했다. 광고 수입의 감소와 같은 경제적인 영향은 일부 잡지들을 파산하게 만들었지만, 유명인을 다루는《헬로!》와《OK!》같은 잡지들은 계속해서 나오고 있으며, 서방의 언론에는 이전과 마찬가지로 유명인들에 관한 많은 보도가 이어지고 있다. 악명을 얻은 새로운 이미지가 추가되었는데, 그것은 바로 오사마 빈 라덴의 얼굴이다. 또한 미국인들은 영웅을 재발견했다. 바로 뉴욕의 경찰과 소방수들, 그리고 뉴욕 시장인 루디 줄리아니였다. 조 맥넬리가 촬영한 실물 크기의 폴라로이드 초상화 형태의 구조작업반에 대한 찬사는 '그라운드 제로의 얼굴들Faces of Ground Zero'(뉴욕: 밴더빌트 홀, 그랜드 센트럴 터미널, 2002)이란 제목의 전시회에서 보여졌다.

9월 11일의 인명과 건축물, 심지어는 예술작품의 파괴(예를 들면 로댕의 조각작품들)와 그 이면의 이유들은 또한 이 사건을 어떻게 기념할 것이며, 사진, 영화, TV에서 이미 제공되었던 스펙타클한 이미지들을 능가하는 이 주제에 관한 미술을 어떻게 만들어갈 것인지에 관해 미술가들에게 엄청난 도전을 제시해주었다.

주

스스로 뉴스를 만들어 내는 이름, 유명인

1) Ziauddin Sardar, 'Trapped in the human zoo', *New Statesman*, Vol. 14, No. 648 (19 March 2001), pp. 27~30.

2) Janis Bergman-Carton, 'Media: like an artist', *Art in America*, Vol. 81, No. 1 (January 1993), pp. 35~39.

3) Rosie Millard, *The Tastemakers: U.K. Art Now* (London: Thames and Hudson, 2001), p. 74.

4) Chris Rojek, *Celebrity* (London: Reaktion Books, 2001), p. 102.

5) 최근의 탁월한 설명은 Rojek, *Celebrity* 참조.

6) 십대 팬들의 심리에 관해서는 다음을 참조: Andrew Evans and Glenn D. Wilson, *Fame: The Psychology of Stardom* (London: Vision publishing, 1999), pp. 101~103.

7) Daniel J. Boorstin, *The Image or What Happened to the American Dream* (London: Weidenfeld and Nicolson, 1962), p. 67.

8) Neal Gabler, *Life the Movie: How Entertainment Conquered Reality* (New York: Alfred A. Knopf, 1998), p. 146.

9) Irving Rein, Philip Kotler and Martin Stoller, *High Visibility: The Making and Marketing of Professionals into Celebrities* (Chicago, IL: NTC Business Books, 1997), pp. 14~15.

10) Joseph Campbell, *The Hero with a Thousand Faces* (Princeton, NJ: Bollingen Foundation/Princeton University Press, 1949).

11) Boorstin, *The Image*, p. 70.

12) Boorstin, *The Image*, p. 55.

13) Camille Paglia, *Sex, Art and American Culture: Essays* (New York: Vintage Books/Random House, 1992), p. 264. 미의 주제를 재검토하고 있는 최근의 저서로는: Beauty Matters, ed. P.Z. Brand (Indianapolis, IN: Indiana University Press, 2000); 미술가 야스마사 모리무라에 관한 논문을 포함하고 있다.

14) 예는 다음을 참조: Dennis Loy Johnson, 'Authorial beauty contest', Mobylives (16 July 2001), <www.mobylives.com/Authorial_Beauty_Contest.html>과 Joe Moran, *Star Authors: Literary Celebrity in America* (London and Stirling, VA: Pluto Press, 2000).

15) 참조: <www.forbes.com>

16) Joey Berlin and others, *Toxic Fame: Celebrities Speak on Stardom* (Detroit, MI: Visible Ink Press, 1996), p. xi.

17) Paglia, *Sex, Art and American Culture*, p. 105.

18) 후자의 예로 다음을 참조: Paul Trent and Richard Lawson, *The Image Makers: Sixty Years of Hollywood Glamour* (New York: Harmony Books/Crown, 1982).

19) Rojek, *Celebrity*, pp. 147~148.

20) Robert Katz, *Naked by the Window: The Fatal Marriage of Carl Andre and Ana Mendieta* (New York: The Atlantic Monthly Press, 1990) 참조.

21) Arianna Stassinopoulos Huffington, *Picasso: Creator and Destroyer* (London: Weidenfeld and Nicolson, 1988), p. 12.

22) Richard Schickel, Intimate Strangers: *The Culture of Celebrity in America* (Garden City, NY: Doubleday, 1985).

23) Sharon Krum, 'Stars in their eyes: what do the new celebrity mags say about American Women?' *Guardian (G2)* (26 April 2001), p. 11.

24) Ed Helmore, 'Meet the enforcer', *Observer* (3 June 2001), p. 23.

25) Maria Malone, *Popstars: The Making of Hear' Say* (London: Granada Media, 2001).

26) 그의 저서의 5장 'Fame' 참조: *From A to B and Back Again: The Philosophy of Andy Warhol* (London: Michael Dempsey/Cassell and Co. Ltd., 1975).

27) 참조: Gerald Scarfe, *Scarfe, on Scarfe* (London: Hamish Hamilton, 1986). Sebastian Krüger and Michael Lang, Stars (Beverly Hills, CA: Morpheus International, 1997) and <www.krugerstars.com>. Wendy Wick Reeves and Pie Friendly, *Celebrity Caricature in America* (New Haven, CT and Washington, DC: Yale University Press/National Portrait Gallery, Smithsonian Institution, 1998).

28) 참조: John Lloyd and others, *The Spitting Image Book (The Appallingly Disrespectful Spitting Image Book)* (London: Faber and Faber, 1985). L. Chester, *Tooth and Claw: The Inside Story of Spitting Image* (London: Faber and Faber, 1986).

29) Michael Joseph Gross, 'Signs of the times', *Sunday Telegraph Magazine* (12 August 2001), pp. 20~22.

30) 예로 다음을 참조: Jeffrey Deller, *The Uses of Literacy* (London: Book Works, 1999)—매닉 스트리트 프리처스의 팬들의 시와 사진이 있다.

31) Gary Lee Boas and others, *Starstruck: Photographs from a Fan* (Los Angeles, CA: Dilettante press, 1999).

32) 이 비디오는 뉴욕의 휘트니 미술관의 1993년 비엔날레전에서 공개되었다.

33) Paglia, *Sex, Art and American Culture*, pp. 102~103.

34) 폴 매카트니의 말은 다음에서 인용: Barry Miles, *Paul McCartney: Many Years from Now* (London: Vintage, 1998), p. 303.

35) David Buckley, *Strange Fascination: David Bowie: The Definitive Story* (London: Virgin Books, 1999), p. 15.

36) 그러한 잘못된 페르소나에 관한 설명은 다음을 참조: Maud Lavin, 'Confessions from *The Couch*: issues of persona on the Web', in *Clean New World: Culture, Politics, and Graphic Design* (Cambridge, MA and London: MIT Press, 2001), pp. 168~181.

37) Cleveland Amory, *Who Killed Society?* (New York: Harper and Brothers, 1960), Chapter 3, 'Celebrity', pp. 107~188.

38) James Monaco and others, *Celebrity: The Media as Image Makers* (New York: Dell Publishing Co., 1978), p. 4.

39) Deyan Sudjic, *Cult Heroes: How to be Famous for more than Fifteen Minutes* (London: André Deutsch, 1989), p. 43.

40) 자선기관에 대한 유명인의 후원에 관한 분석은 다음을 참조: Polly Vernon, 'The price is right', *Evening Standard* (10 August 2001), pp. 25~27 and Andrew Smith, 'All in a good cause?' *Life: The Observer Magazine* (27 January 2002), pp. 45~47.

41) Cintra Wilson, *A Massive Swelling: Celebrity Re-Examined as a Grotesque, Crippling Disease and Other Cultural Revelations* (New York: Viking Penguin, 2000), p. xix.

42) Tyler Cowen, *What Price Fame?* (Cambridge, MA and London: Harvard University Press, 2000), p. 169.

1 미술을 사랑한 유명인, 유명인을 사랑한 미술

1) 이러한 영화에 대한 자세한 정보는 저자의 책을 참조: *Art and Artists on Screen* (Manchester and New York: Manchester University Press, 1993).

2) 참조: Paige Rense (ed.), *Celebrity Homes: Architectural Digest Presents the Private Worlds of Thirty International Personalities* (Los Angeles, CA: Knapp Press, 1977); Charles Jencks, Daydream Houses of Los Angeles (New York: Rizzoli, 1978).

3) 전기는 다음을 참조: Edward G. Robinson (with Leonard Spigelgass), *All My Yesterdays: An Autobiography* (London and New York: W. H. Allen, 1974).

4) Wendy Baron and Richard Shone (eds), *Sickert: Paintings* (New Haven, CT and London: Royal Academy/Yale University Press, 1992), pp. 344~345.

5) 1971년에 언급한 이야기는 다음에서 인용: Jane Robinson and Leonard Spigelgass, *Edward G. Robinson's World of Art* (New York: Harper and Row, 1971), p. 113.

6) 프라이스의 전기는 다음을 참조: Victoria Price, *Vincent Price: A Daughter's Biography* (New York: St Martin's Press, 1999; London: Sidgwick and Jackson, 2000).

7) Victoria Price, *Vincent Price*, p.186에서 인용.

8) Vincent Price, *I Like What I Know: A Visual Autobiography* (Garden City, NY: Doubleday and Co., 1959).

9) <http://members.aol.com/vpgallery/Collection.html>.

10) Judith Thurman, 'Sylvester Stallone: life on the grand scale for the actor in Miami', *Architectural Digest*, Vol. 54, No. 11 (November 1997), pp. 212~221, 280~282와 겉표지.

11) Frank Sanello, *Stallone: A Rocky Life* (Edinburgh and London: Mainstream Publishing, 1998), pp. 121~122.

12) Danielle Rice, 'Rocky too: the saga of an outdoor sculpture', <[pdf]tps.cr.nps.gov/crm/archive/18-1/18-1-4.pdf>와 *Philadelphia Inquirer*의 기사 참조.

13) Henry J. Seldis, *Hollywood Collects* (Los Angeles, CA: Otis Art Institute of Los Angeles County, 1970).

14) Tod Volpe and Peter Israel, 'Going, going, gone!' *Life: Observer Magazine* (21 January 2001), pp. 22~28.

15) 저명인사들이 그린 꽃 그림의 복제 컬렉션은 다음을 참조: Victoria Leacock and Justin Bond, *Signature Flowers: A Revealing Collection of Celebrity Drawings* (New York: Broadway Books/Melcher Media, 1998).

16) 짐 맥멀런과 딕 고티에의 책 두 권이 이 분야를 다루고 있다. *Actors as Artists* (Boston, MA: Charles E. Tuttle, 1992); *Musicians as Artists* (Boston, MA: Journey Editions/Charles E. Tuttle, 1994).

17) Mariella Frostrup, 'It's like...', Life: *Observer Magazine* (2 December 2001), pp. 8~13.

18) Ronnie Wood and others, *Wood on Canvas: Every Picture Tells a Story* (Guildford: Genesis Publications, 1998). 또한 다음을 참조: Ron Wood and Bill German, *The Works* (London: Fontana/Collins, 1987).

19) Anthony Quinn, *The Original Sin: A Self-Portrait* (London: W. H. Allen, 1973), p.138.

20) 베리모어, 데커와 그의 친구들에 관한 비극적이고도 희극적인 회고록은 다음을 참조: Gene Fowler,

Minutes of the Last Meeting (New York: The Viking Press, 1954).

21) 참조: Wendy Wick Reaves and Pie Friendly, *Celebrity Caricature in America* (New Haven, CT and London: Yale University Press; Washington, DC: National Portrait Gallery, Smithsonian Institution, 1998), pp. 260~261.

22) Quinn, *The Original Sin*, p. 287

23) Anthony Quinn, (with Daniel Paisner), *One Man Tango: An Autobiography* (London: Headline Book Publishing, 1995), pp. 337~338

24) 스탤론의 인터뷰는 <eonline.com/Celebs/Qa/Stallone/interview4.html>에서 인용

25) *LA Weekly* <www.laweekly.com/ink/00/03/art-harvey.shtml>. 또한 Baird Jones, 'Celebrity art', <www.artnet.com/magazine/news/jones/jones1-12-99.asp> 참조.

26) 호퍼 인용은 *Dennis Hopper: A Madness to His Method*, by Elena Rodriguez (New York: St. Martin's Press, 1988), p. 95.

27) 호퍼 인용은 *Groovy Bob: The Life and Times of Robert Fraser*, by Harriet Vyner (London: Faber and Faber, 1999), p. 115.

28) Jim Hoberman, *Dennis Hopper: From Method to Madness* (Minneapolis, MN: Walker Art Center, 1998), 40페이지 짜리 소책자.

29) Rudi Fuchs and Jan Hein Sassen, *Dennis Hopper* (A Keen Eye): Artist, *Photographer, Filmmaker* (Amsterdam: Stedelijk Museum; Rotterdam: NAi Publishers, 2001). 비엔나에서의 전시회(MAK, May~October 2001)는 다른 책으로 출판되었다: Peter Noever (ed.), *Dennis Hopper: A System of Moments* (Ostfildern-Ruit: Hatje Cantz Verlag, 2001).

30) Sarah Schrank, 'Picturing the Watts Towers: the art and politics of an urban landmark', in *Reading California: Art, Image, and Identity, 1900~2000* eds Stephanie Barron, Sheri Bernstein and Ilene Susan Fort (Los Angeles, CA: Los Angeles County Museum of Art/University of California Press, 2001), pp. 372~386.

31) Fuchs and Sassen, *Dennis Hopper*, p. 83.

32) Lynn Barber, 'American Psycho', *Life: Observer Magazine* (14 January 2001), pp. 10~14.

33) Shirley Dent, 'Turning art into a peepshow', <www.spiked-online.com> (11 December 2001).

34) Vince Aletti, 'Ray of Light' (1998 interview with Madonna), *Life: Observer Magazine* (12 December 1999), pp. 12~19. 더 긴 버전은 다음의 책에 수록되었다: *Male Female: 105 Photographs* (New York: Aperture Books, 1999), pp. 44~51.

35) 'Keith Haring' by John Gruen, <www.haring.com>에서 인용.

36) 참조: Phoebe Hoban, Chapter 15, 'Who's that Girl?' *Basquiat: A Quick Killing in Art* (London: Quartet Books, 1998), pp. 164~174.

37) Andrew Morton, *Madonna* (London: Michael O'Mara Books Ltd, 2001), p. 115.

38) Madonna, 'Me, Jean-Michel, love and money', *Guardian* (5 March 1996).

39) 한 영화는 줄리 테이머가 감독하고 스타인 샐마 헤이엑이 칼로로 나왔고, 다른 영화는 루이 발데즈가 감독하고 제니퍼 로페즈가 칼로의 역을 맡도록 되어 있었다. 하지만, 전자만이 실제로 2002년에 영화화되었다. 이전에 나온 영화—*Frida, Natulareza Viva* (1984)—는 폴 레덕이 감독하고 칼로역은 오펠리어 메디나가 맡았다.

40) 마가렛 A. 린다우어의 프리다 혹은 칼로광狂에 대한 책 참조: *Devouring Frida: The Art History and Popular Celebrity of Frida Kahlo* (Hanover, NH and London: Wesleyan University Press/University Press of New England, 1999).

41) Janis Bergman-Carton, 'Like an artist', *Art in America*, Vol. 81, No. 1 (January 1993), pp. 35~39.

42) <http://daswww.harvard.edu/users/students/Zheng_Wang/Madonna/Mnws9705.html>.

43) Camille Paglia, 'Madonna 1: Animality and artifice' (1990), *Sex, Art and American Culture: Essays* (New York: Vintage Books/Random House, 1992), pp. 3~5.

44) Paglia, *Sex, Art and American Culture* pp. 103, 193.

45) P. David Marshall, *Celebrity and Power: Fame in Contemporary Culture* (Minneapolis, MN and London: University of Minnesota Press, 1997), p. 194.

46) Richard Corliss, 'Madonna goes to camp', *Time* (25 October 1993).

47) Stephen Holden, 'Madonna: the new revamped vamp', *International Herald Tribune* (21 March 1989), p. 20.

48) <www.salon.com/ent/music/feature/2000/10/10/madonna/>.

49) Dylan Jones, 'Madonna: the most famous woman in the world interviewed', *Independent* (10 February 2001).

50) George Tremlett, *The David Bowie Story* (London: Futura Publications Ltd, 1974), p. 152.

51) Tremlett, *The David Bowie Story*, p. 120.

52) David Buckley, *Strange Fascination: David Bowie: The Definitive Story* (London: Virgin Books, 1999), p. 9.

53) 보위의 인용은 Tremlett, *The David Bowie Story*, p. 102.

54) 'proto-types and Polaroids' 라는 삽화가 들어간 16페이지 짜리 브로슈어가 전시회에 맞추어 출간되었다: *David Bowie: Paintings and Sculpture, New Afro-Pagan and Work 1975~1995* (London:

Chertavian Fine Art, 1995).

55) Holly Johnson, 'Real people in Cork Street', *Modern Painters*, Vol. 8, No. 2 (summer 1995), pp. 48~49.

56) Damien Hirst and Gordon Burn, *On the Way to Work* (London: Faber and Faber, 2001), p. 221.

57) David Bowie talking to Emma Brockes, 'Tomorrow's rock'n'roll', *Guardian Unlimited* (15 January 1999), <www.guardian.co.uk>.

58) 매카트니의 미술에 관심을 갖는 것에 대한 정보는 다음의 두 가지의 주요한 출처에서 나옴: Paul McCartney & Barry Miles, *Paul McCartney: Many Years from Now* (London: Secker and Warburg, 1997); Karen Wright's interview with him, 'Luigi's alcove', Modern Painters, Vol. 13, No. 3 (autumn 2000), pp. 102~105.

59) 팝 뮤직과 시각예술의 상호작용에 관한 설명은 저자의 책: *Cross-Overs: Art into Pop/Pop into Art* (London and New York: Comedia/Methuen, 1987).

60) Brian Clarke and others, *Paul McCartney: Paintings* (Boston, MA, New York and London: Little, Brown and Co., 2000), p. 43.

61) Clarke and others, *Paul McCartney: Paintings*.

2 미술가들의 영원한 주제, 유명인

1) 마담 튀소의 전기는 다음을 참조: Pauline Chapman, *Madame Tussaud: Career Woman Extraordinaire* (London: Quiller Press, 1992).

2) Clive James, 'Prince Philip as James Cagney (and other horrors)', *Observer Magazine* (31 August 1980), pp. 16~17과 표지 참조.

3) 참조: Tracy Bashkoff and others, *Sugimoto Portraits* (New York: Guggenheim Museum Publications/Harry N. Abrams, 2000).

4) *Toulouse Lautrec and the Spirit of Montmartre: Cabarets, Humor and the Avant-Garde 1875~1905* 라는 전시회가 2001년 3월 샌프란시스코의 레종 도뇌르 드 영 미술관Legion of Honor de Young Museum에서 열렸다. 참조: Philip Cate and Mary Shaw (eds), *Toulouse Lautrec and the Spirit of Montmartre: Cabarets, Humor and the Avant-Garde 1875~1905* (New Brunswick, NJ: Jane Voorhees Zimmerli Art Museum/Rutgers University Press, 1996).

5) 참조: Robin Gibson, *Max Wall: Pictures by Maggi Hambling* (London: National Portrait Gallery, 1983)이라는 36쪽 짜리 카탈로그.

6) George Melly and Maggi Hambling, 'Life support', *Observer* (13 August 2000).

7) Xan Brooks, 'Cary Grant country', *Guardian* (Friday Reiew) (17 August 2001), pp. 1~5. 또한 <www.carygrant.co.uk> 참조.

8) <www.morecambe.co.uk/Ibbeson/grahamibbeson/website.html>.

9) 그린에 관해서는 다음을 참조: David Mellor, Jane England and Dennis Bowen, *William Green: The Susan Hayward Exhibition* (London: England and Co., 1993), 24페이지의 카탈로그. John A. Walker, 'The strange case of William Green', *Art and Outrage: Provocation and the Visual Arts* (London and Sterling, VA: Pluto Press, 1999), pp. 37~42.

10) David Mellor, *The Sixties Art Scene in London* (London: Barbican Art Gallery/Phaidon, 1993), p.139. 레잉의 기법과 유사하게 점을 사용하여 사진에 기록된 것처럼 스타의 모습을 뽑아내는 더 젊은 영국의 예술가는 프랜시스 존 풀이다. 2000년과 2001년에 풀은 쟈비스 카커, 타미 힐피거, 찰스 사키, 쟈넷 스트릿 포터 등을 그렸다.

11) 레잉이 2001년 8월 27일에 저자에게 보낸 편지에서 자료 얻음.

12) 참조: Donald H. Wolfe, *The Assassination of Marilyn Monroe* (London: Little, Brown and Co., 1998).

13) William V. Ganis, 'Andy Warhol's iconophilia', *In[]visible Culture: An Electronic Journal for Visual Studies*, No. 3(2000), <www.rochester.edu/in_visible_culture/issue3/ganis.htm>.

14) 워홀의 유명인의 이미지에 대한 통찰력 있는 설명은 다음을 참조. Cécile Whiting, 'Andy Warhol, the public star and the private self', *Oxford Art Journal*, Vol. 10, No. 2 (1987), pp. 58~75. 이 논문에는 제임스 길과 테렉 말로우 같은 미술가가 그린 먼로의 이미지도 들어 있다.

15) 참조: Robert Rosenblum, '*Andy Warhol: court painter to the 70's*', in Andy Warhol: Portrait of the 1970s, ed. David Whitney (New York: Whitney Museum of American Art, 1970), pp. 18~20; David Bourdon, 'Andy Warhol and the society icon', Art in America, Vol. 63, Nos 1 & 2 (January-February 1975), pp. 42~45; Andy Grundberg, 'Andy Warhol's Polaroid pantheon', in *Reframing Andy Warhol: Constructing American Myths, Heroes and Cultural Icons*, ed. Wendy Grossman (College Park, MD: The Art Gallery at the University of Maryland, 1998), pp. 15~17.

16) David Kirby, 'Marilynmania', *Art News*, Vol. 99, No. 9 (October 2000), pp. 158~161.

17) 참조: Sharon Krum. 'Happy birthday, Marilyn', *Guardian (G2)* (29 May 2001), pp. 8~9.

18) 키타이와 영화에 관해서는 다음을 참조: Alan Woods, 'Shootism, or whitehair movie maniac Kitaj and Hollywood kulchur', in *Critical Kitaj: Essays on the Work of R.B. Kitaj*. eds James Aulich and John Lynch (Manchester: Manchester UniversityPress, 2000), pp. 169~180.

19) Christine Keeler (with Douglas Thompson), *The Truth at Last: My Story* (London: Sidgwick and Jackson, 2001).

20) 보티에 관해서는 다음을 참조: Sue Watling and David Alan Mellor, *Pauline Boty: The Only Blonde*

in the World (London: Whitford Fine Art and Mayor Gallery, 1998); John A. Walker, *Cultural Offensive: America's Impact on British Art* (London and Sterling, VA: Pluto Press, 1998), pp. 93~95.

21) John A. Walker, *Cross-Overs: Art into Pop, Pop into Art* (London and New York: Comedia/Methuen, 1987). 또한 다음을 참조: David S. Rubin, *It's Only Rock and Roll: Rock and Roll Currents in Contemporary Art* (Munich and New York: Prestel-Verlag, 1995).

22) 비판적인 전기는 다음을 참조: Christopher Anderson, *Michael Jackson Unauthorized* (New York: Simon and Schuster, 1994).

23) Doreet Levitte Harten (ed.), *Heaven: An Exhibition that will Break your Heart* (Ostfildern-Ruit: Hatje Cantz Publishers, 1999), p. 92.

24) Anderson, *Michael Jackson Unauthorized*, p. 14.

25) 저자에게 보낸 버크의 편지, June 2001.

26) Julian Stallabrass, *High Art Lite: British Art in the 1990s* (London and New York: Verso, 1999), p. 44.

27) Cedar Lewisohn, 'An interview with Gavin Turk', n.d., <www.boilermag.it/english/arts/gavin.htm>.

28) Brian Sewell, 'Young guns fire blanks', *Evening Standard* (20 April 1995).

29) Richard Dorment, 'Could this be the real thing?' *Daily Telegraph* (5 April 1995).

30) Christopher Miles, 'Elizabeth Peyton', *Artforum*, Vol. 38, No. 5 (January 2000), p. 119.

31) Gean Moreno, 'High noon in desire country: the lingering presence of extended adolescence in contemporary art', *Art Papers*, Vol. 24, No. 3 (June 2000), <www.artpapers.org/24_3/adolescence.htm>.

32) Jon Savage, 'True Brits', *Guardian* (Friday Review) (20 December 1996), pp. 1~3, 19.

33) Jacqueline Cooper, 'Controlling the uncontrollable: heavy emotion invades contemporary painting', *New Art Examiner*, Vol. 28, No. 10 (September 1999).

34) Linda Pilgrim, 'An interview with a painter', *Parkett*, No. 53 (1998).

35) 예로 다음을 참조: Miranda Sawyer, 'Self-portrait in a single-breasted suit with hare', *Life: Observer Magazine* (11 November 2001), pp. 10~15와 앞표지.

36) Andrew Billen, 'There is more to me than cancer and celebrities', *Evening Standard* (21 November 2001), pp. 27~28.

37) 역사에 관해서는 다음을 참조: Walker, *Cross-Overs: Art into Pop/Pop into Art.*

38) Jonathan Jones, 'A Gainsborough for the 21st Century', *Guardian* (28 February 2001).

39) 1981년의 Organ 초상화와 그 파괴에 관한 분석은 다음을 참조: John A. Walker, *Art and Outrage:*

Provocation, Controversy and the Visual Arts (London and Sterling, VA: Pluto Press, 1999), pp. 113~118.

40) David Hearst, 'Small thanks Moscow monumentalist scales down for Diana', *Guardian* (5 July 2001), p. 16.

41) 뒤랑과 네오 모더니즘에 관한 자세한 정보는 다음을 참조: <www.arachne-art.net/web/news/html>.

42) *Hello!* No. 422 (31 August 1996).

43) Richard Cork, 'Heavenly bodies in earthly poses', *The Times* (15 December 1999), p. 34.

44) 이 주제의 일부에 관한 리프린트는 다음을 참조: *Karen Kilimnik Paintings* (Zürich: Edition Patrick Frey, 2001); Drawings by *Karen Kilimnik* (Zürich: Edition Patrick Frey/Kunsthalle Zurich, 1997).

45) Jonathan Jones, 'Portrait of the Week No. 12: Karen Kilimnik's Hugh Grant (1997)', *Guardian* (1 July 2000).

46) Adriane Searle, 'Heaven isn't all it's cracked up to be', *Guardian (G2)* (14 December 1999), pp. 12~13.

47) Jonathan Jones, 'Art: Queen of hurts draws adulation', *Guardian* (22 July 1999), p. 18.

48) 갤러리 홍보책자.

49) 삽화는 다음의 카탈로그 참조: *John Keane: Making a Killing* (Rupert, Charles and Diana), *Paintings and prints* (London: Flowers East, 2000).

50) John Davison, 'Leading artist stages voodoo protest at "destabilising" influence of Saatchi', *Independent* (23 November 1999).

51) 그레이스랜드의 내부장식의 역사에 관해서는 다음을 참조: Karal Ann Marling, 'Elvis Presley's Graceland, or the aesthetic of rock'n'roll heaven', *American Art*, Vol. 7, No. 4 (fall 1993).

52) 참조: Jan Koenot, *Hungry for Heaven: Rockmusik, Kultur und Religion* (Düsseldorf: Patmos Verlag, 1997); Rogan P. Taylor, *The Death and Resurrection Show: From Shaman to Superstar* (London: Blond, 1985). 또한 다음을 참조: Gary Vikan, 'Graceland as Locus Sanctus', in *Elvis + Marilyn: 2 × Immortal*, ed. Geri DePaoli (New York: Rizzoli, 1994), pp. 150~167; Chris Rojek, Celebrity (London: Reaktion Books, 2001), pp. 51~99; and John Maltby and others, 'Thou shalt worship no other gods—unless they are celebrities……', *Personality and Individual Differences*, Vol. 32, No. 7 (2002), pp. 1173~1184.

53) Robin Gibson, *Painting the Century: 101 Portrait Masterpieces 1900~2000* (London: National Portrait Gallery Publications, 2000; New York: Watson-Guptill Publications, 2001), pp. 262~263.

54) 언론자료를 제공해준 맨체스터 시립미술관Manchester City Art Gallery 직원들에게 감사의 말을 전한다. Brian Appleyard, 'Painted into a corner by history', *Sunday Times* (20 April 1997).

55) <www.rednews.co.uk/features/featoe06.htm>.

56) Tim Cumming, 'Hopelessly devoted', *Guardian* (7 March 2001), pp. 16~17.

57) 미술가가 저자에게 보낸 편지, 2001년 6월.

58) Kylie Minogue and others, *Kylie* (London: Booth-Clibborn Editions, 1999).

3 포스트모던 사회의 시뮬라시옹과 스타

1) 다음을 참조: Geri DePaoli (ed.), *Elvis+Marilyn: 2 ×Immortal* (New York: Rizzoli, 1994), p. 72.

2) 2001년 12월에서 2002년 1월 사이에 리버풀의 오픈아이 갤러리Open Eye Gallery에서 전시회가 열 렸다; 책: *Elvis and Presley* (Hamburg: Kruse Verlag, 2001).

3) Helen Harrison (ed.), *Such Desperate Joy: Imagining Jackson Pollock* (New York: Thunder's Mouth Press, 2000), p. 1.

4) 주스는 다음에서 인용: David Greenberg, 'Familiar faces', *Los Angeles Business Journal* (23 April 2001), <www.findarticles.com>.

5) 셔먼의 작품에 관한 설명은 다음을 참조: Amada Cruz and others, *Cindy Sherman: Retrospective* (Los Angeles, CA: Museum of Contemporary Art; London and New York: Thames and Hudson, 1997), 순회전의 책/카탈로그.

6) Anne Friedberg, 'Fame and the frame', in Fred Fehlau and others, *Hollywood, Hollywood: Idnetity under the Guise of Celebrity* (Pasadena, CA: Pasadena Art Alliance/Alyce de Roulet Williamson Gallery, Art Center College of Design, 1992), p. 22.

7) *ZG*, No. 7 (1982).

8) Nadine Lemmon, 'The Sherman phenomena: the image of theory or a foreclosure of dialectical reasoning?' *Part 2*, n.d., <www.brickahus.com/amoore/magazine/Sherman.html>.

9) 진술은 다음의 다큐멘터리 필름/비디오에서 행해졌다: *Go on Stage Morimura*, Yasuhi Kishimoto 감 독 (Kyoto: Ufer! Art Documentary, 1996).

10) 참조: Kaori Chino, 'A man pretending to be a woman: on Morimura's "Actresses"', in *Beauty Matters*, ed. Peg Zeglin Brand (Bloomington, IN: Indiana University Press, 2000), pp. 252~265.

11) Jorge Lopez, <www.arts.monash.edu.au/visarts/globe/issue4/morimtxt.html>.

12) Donna Leigh-Kile, *Sex Symbols* (London: Vision Paperbacks, 1999), p. 2.

13) Jean Beaudrillard, 'The Precession of Simulacra', *Art and Text*, No. 11 (spring 1983), pp. 2~46. 1978년 불어로 먼저 간행됨.

14) John A. Walker, 'Keeping up appearances' (Interview with Alison Jackson), *ArtReview*, Vol. LIII (February 2001), pp. 36~39.

15) Saville은 다음에서 인용: Meg Carter, 'Looks the part', <http://Media.Guardian.co.uk> (22 October 2001).

16) 타이거 애스펙트 프로덕션Tiger Aspect Productions 젬마 로저스Jemma Rodgers가 프로그램의 프로듀서였고 2001년 12월 27일과 30일에 방송되었다.

4 유명영웅의 대안, 무명영웅

1) 최근의 번역으로는 다음을 참조: Giovanni Boccaccio, *Famous Women*, ed. Virginia Brown (Cambridge, MA: Harvard University Press, 2001).

2) Thomas Carlyle, *On Heroes, Hero-Worship and the Heroic in History* (London: J. M. Dent, 1902), p. 14.

3) 1967년 미술평론가 존 버거는 초상화에 대해 제기된 주장에 회의적인 〈초상화는 이제 그만No more portraits〉이란 제목의 논문을 썼다. 그의 견해는 과거의 그려진 초상화들은 어떤 깊은 심리학적인 통찰을 제공하지 못했고, 현대에는 초상화들이 사진술 발명과 자본주의 사회에 의해 제공된 사회적 역할의 사회적 가치에 대한 믿음의 상실로 인하여 힘을 더 잃었다는 것이다. 참조: *Arts in Society*, ed. Paul Barker (Glasgow: Fontana/Collins, 1977), pp. 45~51.

4) Richard Ormond and John Cooper, *Thomas Carlyle 1795~1881* (London: National Portrait Gallery, 1981), 전시회에 맞추어 나온 소책자. *Thomas Carlyle: A Hero of His Time*이라는 제목의 또 다른 전시회가 2001년 에딘버러의 스코틀랜드 국립초상화미술관 (Scottish National Portrait Gallery)에서 열렸다.

5) 존 볼트(John Bowlt)의 V. 타틀린(V. Tatlin)과 S. 딤쉬츠-톨스타야(S. Dymshits-Tolstaia)의 '메모랜덤……. 1918Memorandum……. 1918'의 번역과 서론 참조, *Design Issues*, Vol. 1, No. 2 (fall 1984), pp. 70~74.

6) '조각상 매니아'의 역사에 대해서는 다음을 참조: Sergiusz Michalski, *Public Monuments: Art in Political Bondage 1870~1997* (London: Reaktion Books, 1998).

7) 미래파와 파시스트의 관계는 복잡하다. 그 역사에 관해서는 다음을 참조: Richard Jensen, 'Futurism and fascism', *History Today*, Vol. 45, No. 11 (November 1995), pp. 35~41; Emily Braun (ed.), *Italian Art in the 20th Century: Painting and Sculpture 1900~1988* (London and Munich: Royal Academy of Arts/Prestel-Verlag, 1989); Dawn Ades and others, *Art and Power: Europe under the Dictators 1930~45* (London: Hayward Gallery, South Bank Centre/Thames and Hudson, 1995).

8) 크레이지 호스 기념관의 공보담당관인 마이클 마렉에게 정보 제공에 대해 감사를 표한다.

9) 참조: Gemma de Cruz, 'Two Russians, one result', *ArtReview*, Vol. LIII (September 2001), pp. 64~65, plus front cover.

10) Pavel Büchler, 'Stalin's shoes (smashed to pieces)', *Decadent Public Art: Contentious Term and Contested Practice*, eds David Harding and Pavel Buchler (Glasgow: Foulis Press, 1997), pp. 26~39.

11) <www.eonline.com/News/Items/Pf/0,1527,111,00.html>.

12) Cintra Wilson, *A Massive Swelling*⋯⋯. (New York: Viking Penguin, 2000), pp. 45~46.

13) 더 자세한 설명은 다음을 참조: John A. Walker, 'Unholy alliance: Chairman Mao, Andy Warhol and the Saatchis', *Real Life*, No. 15 (winter 1985/86), pp. 15~19.

14) 이미지는《보그*Vogue*》(December 1971~January 1972)의 불어판의 표지에 나왔다.

15) Ian Buruma, 'Cult of the Chairman', *Guardian (G2)* (7 March 2001), pp. 1~3.

16) John A. Walker, *Rosa Luxemburg and Karl Liebknecht: Revolution*, Remembrance, and Revolution (London: Pentonville Gallery, 1986), catalogue.

17) 마거릿 해리슨은 *Margaret Harrison: Moving Pictures*, by Lucy R. Lippard and others (Manchester: Faculty of Art and Design/Manchester Metropolitan University, 1998), p. 11에서 인용.

18) 더 자세한 정보는 다음을 참조: <www.judychicago.com>.

19) Elaine Showalter, *Inventing Herself: Claiming a Feminist Intellectual Heritage* (New York: Scribner, 2001).

20) Stuart Jeffries and Vanessa Thorpe, 'Now fight begins to save Che legacy', *Observer* (27 May 2001), p. 3.

21) David Kunzle (ed.), *Che Guevara: Icon, Myth, and Message* (Los Angeles, CA: UCLA/Fowler Museum of Cultural History, 1997); Fernando D. García and Óscar Sola (eds), *Che: Images of a Revolutionary* (London and Sterling, VA: Pluto Press, 2000), 초판은 1997년 스페인에서 발행되었다.

22) Jonathan Glancey, 'Don't put Che on a pedestal', *Guardian* (G2) (14 July 1997), pp. 10~11.

23) Gavin Turk and others, 'You ask the questions', *Independent* (31 January 2001), <www.independent.co.uk>.

24) Jonathan Jones, 'Glad to be Che', *Guardian* (22 January 2001), <www.guardian.co.uk>. 줄리안 슈나벨이 감독한〈밤이 되기 전에*Before Night Falls*〉(2000)는 탄압을 받은 쿠바의 동성애자였던 작가 레이날도 아레나스에 관한 영화로 비평가들로부터 높은 찬사를 받았다.

25) 참조: Hanno Hardt, Luis Rivera-perez and jorge A. Calles-Santillana, 'Death and resurrection of Ernesto Che Guevera: U.S. Media and the deconstruction of a revolutionary life', <www.che-lives.com>. 이 중요한 논문은 1967년과 1997년 사이 체에 대한 미국언론의 달라진 반응을 검토하

고 있다. 체의 이미지와 유증에 관련된 의미는 시기에 따라 차이가 나며, 논평자와 보는 사람들의 국적과 정치적 견해에 따라서도 다르다.

26) 참조: Lynn Barber, 'For Christ's sake', *Observer Review* (9 January 2000), p. 5 and <www.fourthplinth.com>. 또한 다음을 참조: Lynn Barber, 'Someday, my plinth will come', Life: The Observer Magazine (27 May 2001), pp. 30~35

27) 린다 노클린의 저서, *Realism* (Harmondsworth: Penguin Books, 1971)이 여기에 요약한 종류의 미술에 관해 더 상세한 개관을 제공해 준다.

28) Henry Mayhew, *London Labour and the London Poor*……. 4 Vols (London: 1861~62).

29) 펠리자 다 볼페도의 그림은 밀라노의 Civic Gallery of Modern Art에 있으며, 그리벨의 그림은 베를린의 German Historical Museum에 있다.

30) Peter Lennon, 'Whatever happened to all these heroes?' *Guardian (G2)*, (30 December 1998), pp. 2~4.

31) Liz Jobey, 'In the age of celebrity journalism…….', *New Statesman*, Vol. 10, No. 455 (30 May 1997).

32) <www.terra.com.br/sebastiosalgado/>.

33) John Pilger, *Heroes* (London: Vintage, 2nd edn 2001).

34) Tim Guest and Susan Hiller, *Susan Hiller 'Monument'* (Birmingham: Ikon Gallery; Toronto: A Space, 1981), p. 5.

35) 참조: Fiona Bradley and others, *Susan Hiller* (Liverpool: Tate Gallery, 1996), pp. 77~80.

36) <www.aidsquilt.org>.

5 미술계의 스타들

1) Rosie Millard, 'The Tastemakers', *The Times Magazine* (6 October 2001), p. 24.

2) 참조: Ernst Kris and Otto Kurz, *Legend, Myth and Magic in the Image of the Artist: A Historical Experiment* (New Haven, CT: Yale University Press, 1979), and Catherine M. Soussloff, *The Absolute Artist: The Historiography of a Concept* (Minneapolis, MN and London: University of Minnesota Press, 1997).

3) 참조: John A. Walker, 'The van Gogh industry', *Art and Artists*, Vol. 11, No. 5 (August 1976), pp. 4~7, reprinted in Van Gogh Studies: Five Critical Essays (London: JAW Publications, 1981), pp. 41~46; Kōdera Tsukasa (ed.), *The Mythology of Vincent van Gogh* (Tokyo and Amsterdam: TV

유 명 짜 한 스 타 와 예 술 가 는 왜 서 로 를 탐 하 는 가

Asahi and John Benjamins, 1993); Nathalie Heinich, *The Glory of van Gogh: An Anthropology of Admiration* (Princeton, NJ: Princeton University Press, 1996).

4) Arianna Stassinopoulos Huffington, 'Picasso: creator and destroyer', *The Atlantic Monthly*, Vol. 262, No. 6 (June 1988), pp. 37~78.

5) John Whitley and Françoise Gilot, 'Life with Picasso was a bullfight', Sunday Times Lifestyle (27 September 1998).

6) Robert Descharnes, 'Introduction', in *Salvador Dalí* (Montreal: Montreal Museum of Fine Arts, 1990), p. 13.

7) Salvador Dalí and Philippe Halsman, *Dalí's Mustache*: A Photographic Interview (Paris: Flammarion, 1954).

8) Michael Glover, 'Dalí in County Hall? It doesn't get any more surreal', *Independent* (27 June 2000), <www.independent.co.uk>

9) Ian Gibson, *The Shameful Life of Salvador Dalí* (London: Faber and Faber, 1997; new edn 1998); 'The Fame and Shame of Salvador Dali', Omnibus (BBC1, October 1997).

10) Steven Naifeh and Gregory White Smith, *Jackson Pollock: An American Saga* (New York: C.N. Potter, 1989; London: Barrie and Jenkins, 1990), p. 759.

11) 매터의 말은 Naifeh and Smith, *Jackson Pollock*, p. 763에서 인용함.

12) 참조: John Edwards and Perry Ogden, *7 Reece Mews: Francis Bacon's Studio* (London: Thames and Hudson, 2001).

13) Jonathan Watts, 'Japanese see Yoko's take on life of Lennon', *Guardian* (10 October 2000), p. 17.

14) Raymond M. Herbenick, *Andy Warhol's Religious and Ethical Roots: The Carpatho-Rusyn Influence on his Art* (Lewiston, NY: Edwin Mellen Press, 1997).

15) Mary Woronov, 'My 15 minutes with Andy', *Guardian* (Saturday Review) (21 July 2001), p. 4. 또한 그녀의 회고록을 참조: *Swimming Underground: My Years in the Warhol Factory* (Boston, MA: Journey Editions, 1995). 〈스크린 테스트*Screen Tests*〉는 런던의 ICA에서 〈앤디 워홀과 사운드와 비전*Andy Warhol and Sound and Vision*〉 시즌에서 몇 회 상영되었다. (July-September 2001)

16) Caroline A. Jones, *Machine in the Studio: Constructing the Postwar American Artist* (Chicago, IL and London: University of Chicago Press, 1996), p. 236.

17) Mark Francis and Margery Kind (eds), *The Warhol Look: Glamour, Style, Fashion* (Boston, MA, New York, London, Toronto: Bullfinch Press/Little, Brown and Co.; Pittsburgh, PA: the Andy Warhol Museum, 1997), p. 190.

18) 참조: Jennifer Doyle, Jonathan Flatley and José Muños (eds), Pop Out: Queer Warhol (Durham, NC: Duke University Press, 1995).

19) Michael Wolff, 'Fametown', *New York Magazine* (23 October 2000), <www.newyorkmag.com/page.cfm?page_id=3955>.

20) Michael Lassell, 'Saving face(s) or: I con, you con, we all con those icons', in *Hollywood, Hollywood: Identity under the Guise of Celebrity*, eds Fred Fehlau and others (Pasadena, CA: Pasadena Art Alliance/Alyce de Roulet Williamson Gallery, Art Center College of Design, 1992), p. 28.

21) 〈신화*Myth*〉와 그의 자화상에 대한 좀 더 자세한 분석은 카탈로그의 논문을 참조: Wendy Grossman (ed.), *Reframing Andy Warhol: Constructing American Myths, Heroes and Cultural Icons* (College Park, MD: The Art Gallery at the University of Maryland, 1998).

22) Neil Gabler, *Life the Movie: How Entertainment Conquered Reality* (New York: Alfred A. Knopf, Inc., 1998), p. 135.

23) Thierry de Duve, 'Andy Warhol, or The machine perfected', *October*, No. 48 (spring, 1989), pp. 3~14.

24) Jonathan Jones, 'The man who fell to earth', *Guardian* (19 July 1999), pp. 14~15. 또한 다음을 참조: Caroline Tisdall, *Joseph Beuys: We Go this Way* (London: Violette Editions, 1998).

25) William Feaver, 'The absent friend', *Observer* (28 February 1988).

26) Jonathan Jones, 'Portrait of the Week No 15: Gilbert & George: *A Portrait of the Artists as Young Men* (1972)', Guardian (Saturday Review) (22 July 2000), p. 4.

27) 이 전시에 대한 비판은 다음을 참조: John A. Walker, 'Julian Schnabel at the Tate', *Aspects*, No. 20 (autumn 1982), 페이지 없음.

28) Junius Secundus, 'The SoHoiad: or, the Masque of Art, a Satire in Heroic Couplets Drawn from Life', *New York Review of Books* (29 March 1984), p. 17.

29) 바스키아의 도상학과 그의 문화적 정체성에 관해 논하고 있는 논문들은 다음의 전시회 카탈로그를 참조: Richard Marshall and others, *Jean-Michel Basquiat* (New York: Whitney Museum of American Art, 1992).

30) Phoebe Hoban, *Basquiat: A Quick Killing in Art* (London: Quartet Books, 1998), pp. 16, 351.

31) 바스키아와 워홀의 관계와 그들의 초상화에 관한 통찰력 있는 설명은 다음을 참조: Jonathan Weinberg, *Ambition and Love in Modern American Art* (New Haven, CT and London: Yale University Press, 2001), pp. 211~241.

32) 호반의 말은 *Basquiat*, p. 350에서 가져옴.

33) Klaus Kertess, 'Brushes with beatitude', in Marshall and others, *Jean-Michel Basquiat*, p. 55.

34) Richard Marshall, 'Repelling ghosts', in Marshall and others, *Jean-Michel Basquiat*, p. 15.

35) Hoban, *Basquiat*, p. 309.

36) Deyan Sudjic, 'Art for Art's Sake', in *Cult Heroes: How to be Famous for more than Fifteen*

유명짜한 스타와 예술가는 왜 서로를 탐하는가

Minutes (London: Andre Deutsch, 1989), p. 115~127.

37) Robert Rosenblum and Jeff Koons, *The Jeff Koons Handbook* (London: Thames and Hudson/Anthony d'Offay Gallery, 1992), pp. 39, 36.

38) D. S. Baker, 'Jeff Koons and the paradox of a superstar's phenomenon', *Bad Subjects*, No. 4 (February 1993), <http.//eserver.org/bs/04/Baker.html>

39) David Bowie, 'Super-Banalism and the innocent salesman', *Modern Painters*, Vol. 11, No. 1 (spring 1998), pp. 27~34와 앞표지.

40) 사례연구는 다음을 참조: John A. Walker, '1994: Hirst's Lamb vandalised', in *Art and Outrage: Provocation, Controversy and the Visual Arts* (London and Stirling, VA: Pluto Press, 1999), pp. 181~187.

41) Gordon Burn, 'Hirst World', *Guardian* (Weekend) (31 August 1996), pp. 10~14와 앞표지.

42) Julian Stallabrass, *High Art Lite: British Art in the 1990s* (London and New York: Verso, 1999), pp. 29~30.

43) 허스트는 다음에서 인용함: Gordon Burn, 'The height of the morbid manner', *Guardian* (Weekend) (6 September 1997), pp. 14~21과 앞표지.

44) Steve Beard, 'Nobody's Fool' (interview with Hirst), *Big Issue* (1-7 September 1997), pp. 12~14.

45) In Gorden Burn, 'The knives are out', *Guardian* (G2) (10 April 2000), pp. 1~4. 또한 다음을 참조: Damien Hirst and Gordon Burn, *On the Way to Work* (London: Faber and Faber, 2001), p. 49.

46) 참조: Graham Bendel, 'Being Childish', *New Statesman* (3 July 2000).

47) 테드 케슬러의 차일디시에 관한 증언: 'My Hero is Vincent van Gogh·······.', *Life: Observer Magazine* (24 March 2002), pp. 10~14.

48) 이 사진들 중 일부가 인터넷에 나왔다: Mick Brown, 'The growing pains of Billy Childish'. <www.southlife.net/childish/bc.htm>

49) 책 〈우리는 당신을 사랑해 *We Love You*〉에 있는 오디오 CD에 들어있다. (London: Booth-Clibborn Editions/Candy Records, 1998).

50) Philip Hensher, 'Bad news Tracey you need brains to be a conceptual artist', *Independent* (27 April 2001).

51) Lynn Barber, 'Show and tell', *Life: Observer Magazine* (22 April 2001), pp. 8~12.에서 에민 인용함.

52) Stallabrass, *High Art Lite*, p. 42.

53) Laura Cumming, 'What a sew and sew', *Observer Review* (29 April 2001), p. 11.

54) Matthew Collings, *Art Crazy Nation: The Post-Blimey! Art World* (London: 21 Publishing Ltd, 2001), p. 175.

1) 미국의 비평가 제드 펄이 그의 책 *Eyewitness: Reports from an Art World in Crisis* (New York: Basic Books, 2000)에서 토로한 불만이다. 그는 심지어 "아트 스타들이 미술을 파괴하고 있다"고 믿고 있다 (p.5).

2) Ivan Massow, 'Why I hate official art', *New Statesman* (18 January 2002).

3) 더 쓰리는 영국의 미술 비평가이자 이론가인 에이드리언 대냇의 후원을 얻어 런던의 퍼시 밀러 갤러리(Percy Miller Gallery)에서 전시회를 열었다 (2001. 12.~2002. 1.). 또한 다음을 참조: Simon Mills, 'This page is a work of art', *Evening Standard* (10 December 2001), p. 32. <www.art-online.org/percymiller/current.html>. A. Dannat, 'The Three', <www.lacan.com/lacinkVII5.htm>.

4) 도드는 다음에서 인용: Rosie Millard, *The Tastemakers*: U.K. Art Now (London: Thames and Hudson, 2001), p.112.

5) 러셀은 다음에서 인용: Millard, *The Tastemakers*, p.146.

6) Matthew Collings, *Art Crazy Nation: The Post-Blimey! Art World* (London: 21 Publishing Ltd, 2001), p.196.

7) Suzanne Moore, 'Worshippers at the shrine of St Tara of Klosters', *New Statesman*, Vol. 12, No. 582 (22 November 1999), pp. 36~37.

8) 터크는 다음에서 인용: Millard, *The Tastemakers*, p. 86.

참고문헌

일반적인 연구서에 한정함. 출판연도 순으로 배열.

Carlyle, Thomas, *On Heroes, Hero-Worship and the Heroic in History* (London: Chapman and Hall, 1840).

Campbell, Joseph, *The Hero with a Thousand Faces* (Princeton, NJ: Bollingen Foundation/Princeton University Press, 1949).

Amory, Cleveland, *Who killed Society?* (New York: Harper and Brothers, 1960).

Morin, Edgar, *The Stars: An Account of the Star-System in Motion Pictures* (New York: Grove Press, 1960). 1957년 프랑스에서 초판 간행.

Boorstin, Daniel J., *The Image or What Happened to the American Dream* (New York: Atheneum, 1962).

Klapp, Orrin E., *Heroes, Villains, and Fools: The Changing American Character* (Englewood Cliffs, NJ: Prentice-Hall, 1962).

Lubin, Harold, *Heroes and Anti-Heroes: A Reader in Depth* (San Francisco, CA: Chandler, 1968).

Walker, Alexander, *Stardom: The Hollywood Phenomenon* (London: Michael Joseph, 1970).

Barthes, Roland, 'The face of Garbo', in *Mythologies* (New York: Hill and Wang, 1972).

Schickel, Richard, *His Picture in the Papers: A Speculation on Celebrity in America based on the Life of Douglas Fairbanks, Sr* (New York: Charterhouse, 1973).

Thomson, David. *A Biographical Dictionary of Film* (New York: William Morrow and Co., 1976).

Margolis, Susan, *Fame* (San Francisco, CA: San Francisco Book Co., 1977).

Goode, William J., *The Celebration of Heroes: Prestige as a Social Control System* (Berkeley, CA: University of California Press, 1978).

Monaco, James, and others, *Celebrity: The Media as Image Makers* (New York: Dell Publishing Co., 1978).

Dyer, Richard, *Stars* (London: BFI, 1979; 2nd edn 1997).

Sinclair, Marianne, *Those who Died Young: Cult Heroes of the Twentieth Century* (London: Plexus, 1979).

Trent, Paul, and Lawson, Richard, *The Image Makers: Sixty Years of Hollywood Glamour* (New

York: Harmony Books/Crown, 1982).

Brooks, Rosetta (ed.), *'Heroes Issue'*, *ZG*, No. 8 (1983).

Nash, Jay Robert, *Murder Among the Rich and Famous: Celebrity Slayings that Shocked America* (New York: Arlington House, 1983).

Schickel, Richard, *Common Fame: The Culture of Celebrity* (London: Pavilion/Michael Joseph, 1985).

_____, *Intimate Strangers: The Culture of Celebrity in America* (Garden City, NY: Doubleday, 1985; with a new Afterword, Chicago: Ivan R. Dee, 2000).

Taylor, Rogan P., *The Death and Resurrection Show: From Shaman to Superstar* (London: Blond, 1985).

Vermorel, Fred and Judy, *Starlust: The Secret Life of Fans* (London: W. H. Allen, 1985).

Braudy, Leo. *The Frenzy of Renown: Fame and its History* (New York: Oxford University Press, 1986; Vintage Books, 1997).

Pilger, John, *Heroes* (London: Jonathan Cape, 1986; new edn Vintage, 2001).

Dyer, Richard, *Heavenly Bodies: Film Stars and Society* (London: Palgrave/Macmillan, 1987).

Roche, George, *A World without Heroes: the Modern Tragedy* (Hillsdale, MI: Hillsdale College Press, 1987).

Hebdige, Dick, *Hiding in the Light: On Images and Things* (London and New York: Routledge, 1988).

Fuhrman, Candice Jacobson, *Publicity Stunt! Great Staged Events that Made the News* (San Francisco, CA: Chronicle Books, 1989).

Sudjic, Deyan, *Cult Heroes: How to be Famous for More than Fifteen Minutes* (London: André Deutsch, 1989).

DeCordova, Richard, *Picture Personalities: The Emergence of the Star System in America* (Urbana, IL: University of Illinois Press, 1990).

Lang, Gladys Engel and Kurt, *Etched in Memory: The Building and Survival of Artistic Reputation* (Chapel Hill, NC: University of Carolina Press, 1990).

Gledhill, Christine (ed.), *Stardom: Industry of Desire* (London and New York: Routledge, 1991).

Magnum Photos Ltd, *Heroes and Anti-Heroes* (New York: Random House, 1991).

Williamson, Roxanne Kuter, *American Architects and the Mechanics of Fame* (Austin, TX: University of Texas Press, 1991).

Bacon-Smith, Camille, *Enterprising Women: Television Fandom and the Creation of Popular Myth* (Philadelphia, PA: University of Pennsylvania Press, 1992).

Fowles, Jib, *Starstruck: Celebrity Performers and the American public* (Washington, DC: Smithsonian Institution Press, 1992).

Jenkins, Henry, *Textual Poachers: Television Fans and Participatory Culture* (New York and London: Routledge, 1992).

Lewis, Lisa A. (ed.), *The Adoring Audience: Fan Culture and Popular Media* (London and New York: Routledge, 1992).

Paglia, Camille, *Sex, Art, and American Culture: Essays* (New York: Vintage Books/Random House, 1992).

Editors of Time-Life Books, *Death and Celebrity* (Alexandria, VA: Time-Life Books, 1993). True Crime series, chief editor Janet Cave.

James, Clive, *Fame in the Twentieth Century* (New York: Random House, 1993).

Parish, James R., *Hollywood Celebrity Death Book* (Los Angeles, CA: Pioneer Books, 1993).

Stacey, Jackie, *Star-Gazing: Hollywood Cinema and Female Spectatorship* (London and New York: Routledge, 1993).

Gamson, Joshua, *Claims to Fame: Celebrity in Contemporary America* (Berkeley, CA: University of California Press, new edn 1994).

Harrington, C. Lee, and Bielby, Denise D., *Soap Fans: Pursuing Pleasure and Making Meaning in Everyday Life* (Philadelphia, PA: Temple University Press, 1995).

Keyes, Dick, *True Heroism in a World of Celebrity Counterfeits* (Colorado Springs, CO: NavPress Publishing Group, 1995).

Berlin, Joey, and others, *Toxic Fame: Celebrities Speak on Stardom* (Detroit, MI: Visible Ink Press, 1996).

Lahusen, Christian, *The Rhetoric of Moral Protest: Public Campaigns, Celebrity Endorsement and Political Mobilization* (Berlin and New York: Walter de Gruyter, 1996).

Rodman, Gilbert B., *Elvis after Elvis: The Posthumous Career of a Living Legend* (London and New York: Routledge, 1996).

Cass, Devon, and Filimon, John, *Double Take: The Art of the Celebrity Makeover* (New York: Reganbooks, 1997).

Chadwick, Vernon (ed.), *In Search of Elvis: Music, Race, Art, Religion* (Boulder, CO: Westview Press, 1997).

Marshall, P. David, *Celebrity and Power: Fame in Contemporary Culture* (Minneapolis, MN and London: University of Minnesota Press, 1997).

Rein, Irving, Kotler, Philip, and Stoller, Martin, *High Visibility: The Making and Marketing of Professionals into Celebrities* (Lincolnwood, IL: NTC Business Books, 1997).

Wills, Gary, *John Wayne's America: The Politics of Celebrity* (New York: Simon and Schuster, 1997).

Alexander, Bruce, *Celebrity Homes Tour of Los Angeles* (West Hollywood, CA: New Star Media, 1998).

Divola, Barry, Fanclub: *It's a Fan's World, Popstars just Live in it* (St Leonards, NSW: Allen and Unwin, 1998).

Fogelman, Bea, *Copy Cats: World Famous Celebrity Impersonators* (New York: iUniverse.com, 1998).

Fogelman, Bea, *Who's not Who: Celebrity Impersonators and the People Behind the Curtain* (New York: Universe.com, 1998).

Gabler, Neil, *Life the Movie: How Entertainment Conquered Reality* (New York: Alfred A. Knopf, 1998).

Harris, Cheryl, and Alexander, Alison (eds), *Theorising Fandom: Fans, Subculture, and Identity* (Cresskill, NJ: Hampton Press, 1998).

Dixon, Wheeler Winston, *Disaster and Memory: Celebrity Culture and the Crisis of Hollywood Cinema* (New York and Chichester: Columbia University Press, 1999).

Leigh-Kile, Donna, *Sex Symbols* (London: Vision Paperbacks, 1999).

Borkowski, Mark, *Improperganda: The Art of the Publicity Stunt* (London: Vision On, 2000).

Cowen, Tyler, *What Price Fame?* (Cambridge, MA and London: Harvard University Press, 2000).

Giles, David, *Illusions of Immortality: A Psychology of Fame and Celebrity* (Basingstoke: Macmillan, 2000).

Moran, Joe, *Star Authors: Literary Celebrity in America* (London and Stirling, VA: Pluto Press, 2000).

Sanders, Mark, and Hack, Jefferson (eds), *Star Culture: Collected Interviews from Dazed and Confused Magazine* (London: Phaidon, 2nd edn 2000).

Scheiner, Georganne, *Signifying Female Adolescence: Film Representations and Fans, 1920~1950* (Westport, CT: Praeger, 2000).

Turner, Graeme, Bonner, Frances, and Marshall, P. David, *Fame Games: The Production of Celebrity in Australia* (Cambridge: Cambridge University Press, 2000).

Wilson, Cintra, *A Massive Swelling: Celebrity Re-Examined as a Grotesque, Crippling Disease and Other Cultural Revelations* (New York: Viking Penguin, 2000).

Barbas, Samantha, *Movie Crazy: Fans, Stars, and the Cult of Celebrity* (New York: Palgrave, 2001).

Carter, Graydon, and Friend, David (eds), *Vanity Fair's Hollywood* (London and New York: Thames and Hudson, 2001).

DeAngelis, Michael, *Gay Fandom and Crossover Stardom: James Dean, Mel Gibson and Keanu Reeves* (Durham, NC: Duke University Press, 2001).

Rojek, Chris, *Celebrity* (London: Reaktion Books, 2001).

Sanders, John, *Celebrity Slayings that Shook the World* (London: Forum Press, 2001).

Showalter, Elaine, *Inventing Herself: Claiming as Feminist Intellectual Heritage* (New York: Scribner, 2001).

Tseelon, Efrat (ed.), *Masquerade and Identities: Essays on Gender, Sexuality and Marginality* (London and New York: Routledge, 2001).

Grand, Katie (ed.), 'The Icon Issue', *Pop*, No. 4 (spring-summer 2002).

Maltby, John, and others, *'Thou shalt worship no other gods-unless they are celebrities...'*, Personality and Individual Differences, Vol. 32, No. 7 (2002), pp. 1173~84.

Yates, Robert (ed.), 'Celebrity Uncovered', *Life: Observer Magazine* (27 January 2002), pp. 1~62.

도판 크레디트

1. 〈넬슨 만델라의 흉상*Bust of Nelson Mandela*〉(이언 월터스Ian Walters, 1985)
 공공조각, 청동, South Bank, London. Photo ⓒ Roderick Coyne.

2. 〈의회 벽에 투영된 게일 포터의 이미지*Image of Gail Porter Projected on the side of the Houses of Parliament*〉(믹 헛슨Mick Hutson, 사진가, 1999. 5. 10.)
 Photo courtesy of Cunning Stunts, ⓒ FHM magazine, London.

3. 〈세 개의 캐리커처 — 잭 니콜슨, 로버트 드니로, 마돈나 — 《스타즈》에서*Three caricatures — Jack Nicholson, Robert DeNiro and Madonna — from the Book Stars*〉(세바스티안 크뤼거Sebastian Krüger, 1997)
 ⓒ Sebastian Krüger, courtesy of Edition Crocodile, Switzerland.

4. 〈행복은……*Happiness*……〉(휴 맥클리오드Hugh MacLeod, 2001)
 《가디언》에 나온 펜과 잉크 카툰, 2001. 4. 20. p.19. ⓒ Hugh MacLeod/Gapingvoid.com.

5. 〈마돈나와 침대에서*In Bed with Madonna*〉(일명 〈진실 혹은 대담Truth or Dare〉, 1991)에서의 마돈나
 Mirimax Production Company. Publicity still courtesy of the British Film Institute (Stills, Posters, and Designs), and Rank Film Dists Ltd.

6. 〈잭과 질*Jack and Jill*〉(월터 R. 지커트Walter R. Sickert, c. 1936~37)
 회화, 캔버스에 유채. Painting, oil on canvas, 62×75cm. Private Collection. ⓒ Estate of Walter R. Sickert, 2002, All Rights Reserved, DACS.

7. 〈영화배우 빈센트 프라이스를 모델로 한 스피팅 이미지의 한 멤버*A member of Spitting Image modelling film star Vincent Price*〉(앤드루 맥퍼슨Andrew Macpherson, 1984)
 Photo ⓒ Andrew Macpherson, Los Angeles.

8. 〈록키*Rocky*〉(A. 토머스 숌버그A. Thomas Schomberg, 1980)
 공공조각, 청동, 필라델피아 미술관 야외에서 촬영. Photo courtesy of the artist and Cynthia Schomberg.

9. 〈크레이프와 검은 램프*Crepe and Black Lamps*〉(돈 반 블리엣Don van Vliet, 1986)
 회화, 캔버스에 유채, 148×122 cm. Photo courtesy of Michael Werner Gallery, Cologne.

10. 〈믹 재거의 그림과 함께 선 로니 우드*Ronnie Wood with one of his paintings of Mick Jagger*〉(존 폴 브룩John Paul Brooke, 2001)
 Photo ⓒ John Paul Brooke.

11. 〈뉴욕 스튜디오에서의 앤서니 퀸*Anthony Quinn at work in his New York studio*〉(1980s)
 (조르바의 그림은 1984년 브로드웨이에서 그 역할을 연기하는 자신의 사진에 기초한 것이었다.)

Photo courtesy of Center Art Galleries, Hawaii.

12. 〈피터 폰다와 에드워드 G. [로빈슨]*Peter Fonda and Edward G. [Robinson]*〉(데니스 호퍼Dennis Hopper, 1964)
 젤라틴 은판, 61×41cm, Photo ⓒ Dennis Hopper.

13. 〈TV에 나온 터너상 수상식에서의 마돈나와 마틴 크리드*Madonna and Martin Creed at the Turner Prize event as seen on TV*〉(이즈마일 사레이Ismail Saray, 2001)
 Photo ⓒ Ismail Saray.

14. 〈키스 헤링 디자인의 스커트를 입은 마돈나*Madonna wearing skirt with Keith Haring designs*〉(마이클 퍼트랜드Michael Putland, 1983)
 Photo ⓒ M. Putland/Retna Pictures Ltd, London.

15. 〈아프로-페이건Ⅲ*Afro-PaganⅢ*〉(데이비드 보위David Bowie, 1995)
 컴퓨터 프린트, 107×76cm. ⓒ David Bowie, courtesy of Chertavian Fine Art, London.

16. 〈폴 매카트니와 윌렘 드 쿠닝, 이스트 햄턴*Paul McCartney with Willem de Kooning, East Hampton*〉(린다 매카트니Linda McCartney, 1983)
 Photo ⓒ the Estate of Linda McCartney.

17. 〈토하는 보위*Bowie Spewing*〉(폴 매카트니Sir Paul McCartney, 1997)
 회화, 캔버스에 유채, 50.5×41cm. ⓒ Sir Paul McCartney.

18. 〈피카소의 밀랍인형*Waxwork of Picasso*〉(마담 튀소 전시관Madame Tussaud's, 1985)
 Photo ⓒ Madame Tussaud's.

19. 〈맥스 월과 그의 이미지*Max Wall and His Image*〉(매기 햄블링Maggi Hambling, 1981)
 회화, 캔버스에 유채, 167.6×121.9cm. ⓒ Tate, London, 2002. Tate Britain Collection. Photo courtesy of Tate Enterprises Ltd and the artist.

20. 〈브리지트 바르도*Brigitte Bardot*〉(제럴드 레잉Gerald Laing, 1963)
 회화, 캔버스에 유채, 183×124.5cm. Private collection. ⓒ Gerald Ogilvie-Laing.

21. 〈M M 10〉(클라이브 바커Clive Barker, 1999)
 청동조각 (12개 변주 중의 하나), 높이 35.9cm. ⓒ Clive Barker. Photo courtesy of the artist and Whitford Fine Art, London.

22. 〈여섯 개의 매릴린 (매릴린 6개 들이)*The Six Marilyns (Marilyn Six-Pack)*〉(앤디 워홀Andy Warhol, 1962)
 회화, 캔버스에 합성 폴리머 페인트 바탕에 실크 스크린 잉크, 109×56cm. Collection Emily and Jerry Spiegel. ⓒ Andy Warhol Foundation for the Visual Arts/ARS, NY and DACS, London 2002.

23. 〈스캔들*Scandal*〉(폴린 보티Pauline Boty, 1963) 회화는 분실됨

24. 〈마이클 잭슨과 버블즈*Michael Jackson and Bubbles*〉(제프 쿤스Jeff Koons, 1988)
세라믹, 세 개 중의 하나, (Edition of three), 106.7×179 ×81.3cm. Santa Monica: The Broad Art Foundation. Reproduced courtesy of the Jeff Koons Studio, New York.

25. 〈호른 연주자*Horn Player*〉(장-미셸 바스키아Jean-Michel Basquiat, 1983)
캔버스에 아크릴과 혼합 매체, 244×190.5cm. Santa Monica: The Broad Art Foundation, photo. Douglas M. Parker Studio, reproduced courtesy of the Estate of Jean-Michel Basquiat, New York. ⓒ ADAGP, Paris and DACS, London, 2002.

26. 〈커트 코베인의 죽음, 시애틀*The Death of Kurt Cobain, Seattle*〉(샌도우 버크Sandow Birk, 1994)
회화, 캔버스에 오일과 아크릴, 35.5×46cm (액자 없음).
Los Angeles: collection of Michael Solway and Angela Jones. ⓒ Sandow Birk. Photo Courtesy of the artist.

27. 〈팝*Pop*〉(개빈 터크Gavin Turk, 1993)
조각, 유리, 황동, MDF, 파이버 글래스, 밀랍, 의류, 권총, 279×115×115cm. London, Saatchi Gallery. ⓒ Gavin Turk. Photo Hugo Glenning, courtesy of Jay Jopling/White Cube, London.

28. 〈라이너 파스빈더*Rainer Fassbinder*〉(엘리자베스 페이튼Elizabeth Peyton, 1995)
종이에 잉크, ⓒ The artist, courtesy of Sadie Coles HQ, London.

29. 〈셸프리지의 사진벽화를 배경으로 선 샘 테일러-우드와 엘튼 존*Sam Taylor-Wood and Sir Elton John with Selfridge's photonmural in background*〉(2000)
Digital photo published on the Internet.

30. 〈블러의 네 명의 멤버들의 초상화*Four Portraits of Members of Blur*〉(줄리언 오피Julian Opie, 2000)
〈베스트 오브 블러*Best of Blur*〉의 CD 재킷 디자인. ⓒ Julian Opie and courtesy of EMI Records.

31. 〈포르투나*Fortuna*〉(앙드레 뒤랑André Durand, 2000)
회화, 캔버스에 유채, 203.2×203.2cm. London: artist's collection. Photo ⓒ Camera Press/André Durand.

32. 〈마돈나로서의 다이애나*Lady Diana as a Madonna*〉(루이지 바기Luigi Baggi, 1999)
각, 채색한 보리수 나무, 69.5×186cm. Producer: Demetz Factory. Photo courtesy of Luigi Baggi.

33. 〈캠브리지의 학교에서 트위기*Twiggy at School in Cambridge*〉(카렌 킬림닉Karen Kilimnik, 1977)
회화의 세부, 캔버스에 수용성 유채, 51×41cm. ⓒ Karen Kilimnik. Photo courtesy of Emily Tsingon Gallery, London.

34. 〈더 큰 죽임*A Bigger Killing*〉(존 키언John Keane, 1999)
회화, 캔버스에 오일, 90×168cm. ⓒ John Keane, photo Gareth Winters, courtesy of Flowers East Gallery, London.

35. 〈게임의 기술*The Art of the Game*〉(마이클 J. 브라운Michael J. Browne, 1997)
회화, 캔버스에 유채, 304×243cm. France: Collection of Eric Cantona. ⓒ Michael J. Browne.

36. 〈십자가형*Crucifixion*〉(알렉산더 가이Alexander Guy, 1992)
회화, 캔버스에 유채, 208×175cm. Glasgow: collection of Gallery of Modern Art ⓒ Alexander Guy. Photo. ⓒ Glasgow Museums.

37. 〈엘비스에 대한 오마주*Homage to Elvis*〉(조앤 스티븐스Joanne Stephens, 1991)
아상블라주, 혼합 매체, 213.5×109×53cm. Las Vegas, Nevada: House of Blues. Photo courtesy of the artist.

38. 〈매릴린*Marilyn*〉(신디 셔먼Cindy Sherman, 1982)
《*ZG*》지 표지, 7호, 〈욕망*Desire*〉 특집호(1982), ⓒ Cindy Sherman.

39. 〈자화상(여배우)/ 라이자 미넬리를 흉내낸*Self-Portrait (Actress)/After Liza Minnelli*〉(야스마사 모리무라Yasumasa Morimura, 1996)
일포크롬 사진Ilfochrome photograph, edition of 10, 120×90cm. ⓒ Yasumasa Morimura, courtesy of Natsuko Odate, Tokyo.

40. 〈감옥에 있는 제프리 아처와 마거릿 대처의 닮은 꼴 모델을 쓴 광고*advert featuring look-alikes of Jeffrey Archer and Margaret Thatcher in prison*〉(앨리슨 잭슨Alison Jackson, 2001)
광고주: Schweppes, 기획사: Mother. Photo courtesy of Jackson and Mother.

41. 〈우리는 또 다른 영웅을 원하지 않는다*We don't need another hero*〉(바버라 크루거Barbara Kruger, 1986~87)
TV 시리즈인 〈스테이트 오브 디 아츠*State of the Art*〉와 함께 영국의 15개 도시의 장소들에 세워진 아트앤젤 트러스트Artangel Trust에 의해 위촉된 빌보드 포스터(채널 4, 1987. 1.). Photo by John Carson courtesy of Artangel.

42. 〈배경에 로마의 전경이 있는 베니토 무솔리니의 초상화*Portrait of Benito Mussolini with View of Rome Behind*〉(알프레도 G. 암브로시Alfredo G. Ambrosi, 1930)
회화, 캔버스에 유채, 124×124cm. Rome: Private collection.

43. (a) 〈진행 중인 조각을 배경으로 한 크레이지호스 미모리얼의 1/34 스케일(축소) 모형*1/34th scale model for the Crazy Horse Memorial with mountain sculpture in progress in background*〉 (코르작 지올코브스키Korczak Ziolkowski, 1998)
모형조각, ⓒ Korczak Ziolkowski. Photo Robb DeWall, courtesy of the Crazy Horse Memorial.
(b) 〈크레이지 호스의 얼굴 클로즈업*Close-up of face of Crazy Horse*〉, ⓒ Press Association, London.

44. 〈데모*Demonstration*〉(알렉상드르 두딘Aleksandr Dudin, 1989)
회화, 캔버스에 유채, 100×130cm. Photo courtesy of Camden Arts Centre, London.

45. 〈야외에서(세부)En Plein Air(detail)〉(블라디미르 두보사르스키&알렉산더 비노그라도프Vladimir Dubosarsky&Alexander Vinogradov, 1995)
회화, 캔버스에 유채, 240×240cm, reproduced courtesy of the artists and Vilma Gold Gallery, London

46. (왼쪽)〈스탈린 기념물Monument to Stalin〉(오타카르 슈벡Otakar Švec, 지리 스투르사Jiří Štursa, 블라스타 스투르사Vlasta Štursa, 1949~55) Prague.
(오른쪽) 〈마이클 잭슨의 조각상Statue of Michael Jackson〉(1996)
Photo ⓒ Thomas Turek/Associated Press, CTK.

47. 〈마오Mao〉(앤디 워홀Andy Warhol, 1973)
회화, 캔버스에 아크릴과 실크 스크린, 66×56cm. ⓒ Andy Warhol Foundation for the Visual Arts/ARS, NY and DACS, London, 2002.

48. 〈로자 룩셈부르크에서 재니스 조플린까지From Rosa Luxemburg to Janis Joplin〉(마거릿 해리슨, 1977)
두 부분으로 된 회화, 캔버스에 아크릴과 콜라주, 31×287 cm and 114×287cm. ⓒ Margaret Harrison. Photo eeva-inkeri, courtesy of the Ronald Feldman Gallery, New York.

49. (왼쪽)〈디너파티The Dinner Party〉(주디 시카고 외 Judy Chicago and others, 1979)
설치, 혼합 매체, ⓒ 주디 시카고. Photo ⓒ Michael Alexander, courtesy of Through the Flower Corporation.
(오른쪽)〈디너파티 중 '버지니아 울프의 식탁 세팅'Virginia Woolf place setting from The Dinner Party〉(주디 시카고 외Judy Chicago and others, 1979)
설치, 혼합 매체, 48×42×3피트. ⓒ 주디 시카고. Photo ⓒ Michael Maier, courtesy of Through the Flower Corporation.

50. 〈체의 죽음Death of Che〉(개빈 터크Gavin Turk, 2000)
조각, 혼합매체, ⓒ Gavin Turk. Photo Stephen White, courtesy of Jay Jopling/White Cube, London.

51. 〈셰어 게바라Cher Guevara〉(스캇 킹Scott King, 2001)
포스터, 59.4×84cm. ⓒ Scott King and courtesy of the Magnani Gallery, London.

52. 〈엑시 호모Ecce Homo〉(마크 월링거Mark Wallinger, 1999)
공공조각, 실물크기, 백색의 대리석 무늬의 수지, 금박, 가시철사, 런던의 트라팔가 광장의 대좌에 세워짐. ⓒ Mark Wallinger, photo courtesy of Anthony Reynolds Gallery, London.

53. 〈까마르그의 농부(빠샹스 에스깔리에)Peasant of the Camargue (Patience Escalier)〉(빈센트 반 고흐Vincent van Gogh), 1888)
스케치, 백색 워브 종이(그물 무늬를 넣은 고급 종이—옮긴이)에 석묵 위에 갈색 잉크, 49.4×38cm. Courtesy of the Fogg Art Museum, Harvard University Art Museums, bequest of Grenville L.

Winthrop,. Photo: Katya Kallsen. ⓒ President and Fellows of Harvard College.

54. 〈인터내셔널*Die Internationale*〉(오토 그리벨Otto Griebel, 1928~30)
회화, 캔버스에 유채, 126×180cm. Berlin: Deutsches Historisches Museum. Photo ⓒ the Museum.

55. 〈브라질 세라 펠라다 금광에서 흙 자루 운반하기*Transporting bags of dirt in the Serra Pelada gold mine, Brazil*〉(세바스티앙 살가도Sebastião Salgado, 1986)
사진 ⓒ S. Salgado, courtesy of Network Photographers, London.

56. 〈기념물*Monument*(영어판)〉(수전 힐러Susan Hiller, 1980~81)
설치, 혼합매체, 41 c-type 사진, 공원 벤치와 오디오테이프. Birmingham: Ikon Gallery. (작품은 1994년 테이트 미술관에서 구매했다) Photo courtesy of Susan Hiller.

57. 〈미술가의 초상*Portrait of the Artist*〉(렘브란트Rembrandt Harmensz van Rijn, c. 1662)
회화, 캔버스에 유채, 114.3×94.2cm. London: The Iveagh Bequest, Kenwood House. Photo ⓒ Iveagh Bequest, courtesy of English Heritage.

58. 〈빈센트*Vincent*〉(마틴 샤프Martin Sharp, c.1970).
포스터, published by Big O Posters, London. 71×48cm. ⓒ Martin Sharp, Sydney, Australia.

59. 〈자클린 로끄(왼쪽)와 장 콕토(오른쪽), 그의 아이들 팔로마, 마야와 클로드에 둘러 싸인 투우시합장의 피카소*Picasso at a bullfight with Jacqueline Roque(left) and Jean Cocteau(right) with his children Paloma, Maya and Claude behind him*〉(브라이언 브레이크Brian Brake, c. 1955)
ⓒ Brian Brake/Photo Researchers, New York.

60. 〈그녀의 추상 '초상화' 앞에서 라켈 웰치와 함께 한 살바도르 달리*Salvador Dali with Actress Raquel Welch in front of an abstract 'portrait' of her*〉(c. 1965)
ⓒ Hulton/Archive, Getty Images Inc., London.

61. 〈자신의 작품전이 열리고 있던 베닝턴 대학에서 TV 다큐멘터리를 위해 '마치 오브 타임'이 잭슨 폴록을 인터뷰하는 모습*Jackson Pollock being Interviewed and filmed by The March of Time for a television documentary, at Bennington College where an exhibition of his work was being held*〉(1952)
Photo ⓒ Pollock-Krasner Papers, Archives of American Art, Smithsonian Institution, Washington DC.

62. 〈자신의 배터시 스튜디오에 있는 프랜시스 베이컨*Francis Bacon in his Battersea studio*〉(더글라스 글래스Douglas Glass, 1950대 말)
Photo ⓒ J. C. Christopher Glass.

63. 〈앤디 워홀*Andy Warhol*〉(앨리스 닐Alice Neel, 1970)
회화, 캔버스에 유채, 152.4×101.6cm. New York: Whitney Museum of American Art collection. Gift of Timothy Collins. Reproduced courtesy of the Alice Neel Estate, New York.

64. 〈요제프 보이스의 초상*Portrait of Joseph Beuys*〉(나이즐 모즐리Nigel Maudsley, 1993?)
Photo ⓒ Nigel Maudsley, courtesy of Anthony d' Offay Gallery, London.

65. 〈망토를 두른 줄리안 슈나벨의 초상*Portrait of Julian Schnabel wearing a cape*〉(티모시 그린필드-샌더스Timothy Greenfield-Sanders, 1989)
오리지널 컬러사진에서 변환(conversion), 50×60cm, 폴라로이드 20×24 스튜디오 카메라로 촬영됨. 《뤄모 보그L' Uomo Vogue》의 표지로 나옴. Photo ⓒ Timothy Greenfield-Sanders, New york.

66. 〈워홀 * 바스키아, 회화*Warhol * Basquiat, Paintings*〉(1985, 뉴욕, 토니 샤프라지 갤러리Tony Shafrazi Gallery에서의 공동전시회를 위한 포스터)
Photographer Michael Halsband. Pittsburgh: the Andy Warhol Museum collection. ⓒ 2002 Andy Warhol Foundation/ADAGP, Paris/Artists Rights Society (ARS), New York. All rights reserved.

67. 〈파리가 있는 데미언 허스트의 초상화*Portrait of Damien Hirst with Flies*〉(퍼거스 그리어Fergus Greer, 1994)
Photo ⓒ Fergus Greer, Los Angeles.

68. 〈빌리 차일디시와 트레이시 에민, 시집을 위한 사진, 채텀*Billy Childish and Tracy Emin, photograph for poetry book, Chatham*〉(유진 도이언Eugene Doyen, 1981)
Photo ⓒ Eugene Doyen.

69. 〈아트 스타즈*Art Stars*〉(세부)(제시카 부어생거Jessica Voorsanger, 1998)
설치, 122개의 콘크리트 판, 각 46×56cm, at 7 Vyner Street, London. Photo courtesy of the artist.

70. 〈마돈나*Madonna*〉(피터 하우슨Peter Howson, 2002)
회화, 캔버스에 유채 214×153cm. Photo Gareth Winters, reproduced courtesy of the artist.

71. 〈토니 벤의 초상*Portrait of Tony Benn*〉(엘리자베스 멀홀랜드Elizabeth Mulholland, 2002)
회화, 고어텍스 천 위에 유채, 124.5×129.5cm. Artist' s collection. Photo supplied by artist.

옮긴이의 말

스타와 미술이라는 문화현상은 현대를 살아가고 있는 모든 사람들의 흥미를 끌만한 주제임이 분명하다. 모든 분야에서 대중은 자신들의 스타를 만들어내고, 그들의 일거수일투족이 대중의 관심을 끌고 있는 것이 오늘날의 현실이다. 그런 점에서 미술계를 넘어서 대중들의 관심과 사랑을 받고 있는 미술가들과 미술을 좋아하는 다른 분야의 스타들의 이야기는 우리가 단편적으로나마 이미 친숙하게 알고 있는 소재가 된다.

존 A. 워커는《대중매체 시대의 예술Art in the Age of Mass Media》(London, Pluto, 1983)을 비롯하여 대중문화와 미술이라는 주제로 많은 책을 써온 미술비평가다. 이 책에서도 그는 미술과 명성, 미술계와 다른 분야의 스타들의 역할에 대한 자신의 견해를 설득력 있게 제시하고 있다. 이를 위해 저자는 미술뿐만 아니라 일반 대중을 대상으로 한 잡지나 신문의 인터뷰, 기사, 다른 분야의 학술저서까지 동원하여 다양한 참고자료를 활용하고 있다. 소재의 대중성이나 흥미, 혹은 가벼움에도 불구하고, 워커의 책은 진지한 학술서로서 제대로 된 체계를 갖추고 있다. 이런 체계를 바탕으로 저자는 스타와 미술이라는 주제를 일목요연하게 풀어나가면서 자신의 주장을 편다.

자신들의 명성을 이용해 많은 상품과 서비스를 홍보하고, 돈을 벌면서도 대의를 위하여 자선행사에 참석하고 작품을 기증하는 스타들에게 "노숙자들을 돕는 단체에 도움을 주기 위해 미술작품을 판매하도록 기부하는 것 대신에, 미술가가 이 문제를 자신의 미술의 내용으로 삼으면 안 되는가?"라는 질문을 던짐으로써 그는 스타의 어설픈 사회의식을 비판한다.

워커 역시 미술작품보다 미술가가 더 평가받는 명성의 시대는 바로, 스타를 원하는 우리의 심리적 욕구와 언론의 필요를 충족시키는 하나의 사회현상임을 인정하고 있다. 하지만 이로 인해 미술가와 미술작품의 향유자인 일반인들이 얻는 것보다는 잃는 것이 더 많음을 지적하면서 워커는 명성과 스타의 문화를 넘어설 수 있는 균형감각을 우리에게 요구하고 있다.

역자후기를 써달라는 말을 들으니 요즘 말로 대략난감이다. 호기심은 많아서 전공은 제쳐두고 여기저기 다른데 기웃거리다가 제풀에 지쳐 그만 두어버리거나 옆길로 새버리기 좋아하는 내가 진지하게 한 가지 일을 끝내고 그 소감 같은 걸 써보기는 오랜 기간 고생했던 박사학위 논문을 마치고 감사의 글을 써본 이후 처음이지 싶다. 번역을 끝냈다는 느낌은 아직 낯

유명짜한 스타와 예술가는 왜 서로를 탐하는가

설다. 아직 미완성이고 계속 고쳐야한다는 의무감이 더 많이 남아 있는 게 솔직한 심정이니까 말이다.

현실문화연구로부터 이 책을 번역해달라는 부탁을 받은 것이 2년 전 여름이었다. 미술을 전공하지 않은 문외한인 내가 번역을 하는 것이 과연 올바른 일인지 걱정이 앞섰기 때문에 많이 망설였었다. 하지만 이 책이 미술전공자 뿐만이 아니라 미술에 관심이 있는 일반인도 읽을 수 있도록 비전공자가 번역하는 게 나을 거라는 감언이설(?)에 용기를 얻어 겁도 없이 도전을 하게 되었다.

방학을 이용해서 금방 끝낼 수 있을 것 같았던 번역은 생각보다 오랜 시간이 걸렸다. 이런저런 이유로, 또 학기 중에는 손도 대지 못하고 지내다 보니, 어느덧 2003년에 출간된 책의 일부 내용이 시대의 흐름에 뒤쳐지는 안타까운 상황에 이르렀다. 엄청난 양의 최신 정보들이 인터넷 같은 매체를 통해 쏟아지는 지금, 저자가 힘들여 모았던 최신 자료들이 게으른 번역자를 만난 탓에 그 의미가 퇴색되어버렸다. 역주에서 이런 부분을 업데이트하여 미안한 마음을 조금이나마 덜어보려 했는데, 의도만큼 되었는지는

자신이 없다. 독자들의 이해를 구해야 할 대목이다. 또한 미술계 스타들의 단순한 소개에 그치지 않고 저자의 비판적인 시각과 우려까지도 담아내고 있는 까닭에, 번역 과정에서는 저자의 학구적 태도와 견해를 전달하면서도 이것이 자칫 딱딱함으로 비쳐져서 읽는 이들의 공감과 흥미를 저하시키지 않도록 유의하였다.

영국 시인 제프리 초서의 말을 흉내 내자면, 독자들이 이 책을 읽고 마음에 드는 것들은 저자인 워커의 덕택이며 독자의 마음에 들지 않는 것들은 번역자의 무지에서 비롯된 것이다. 그러니 독자 여러분에게 번역자의 잘 못을 너그러이 보아주기를 또한 바로잡아주기를 부탁드린다. 마지막으로 항상 늦되는 자식을 걱정하시는 부모님과 현실문화연구의 이시우님께 그 간의 수고와 기다림에 감사를 전한다.

2006년 7월 옮긴이 홍옥숙

인명 및 용어색인

유명짜한 스타와 예술가는 왜 서로를 탐하는가

유명짜한 스타와 예술가는 왜 서로를 탐하는가

유 명 짜 한 스 타 와 예 술 가 는 왜 서 로 를 탐 하 는 가

유명짜한 스타와 예술가는 왜 서로를 탐하는가
Art and Celebrity

지은이 존 A. 워커
옮긴이 홍옥숙
펴낸곳 현실문화연구
펴낸이 김수기

편집 이시우 좌세훈
디자인 권 경
마케팅 박성경 오주형
제작 이명혜

첫 번째 찍은 날 2006년 8월 7일
등록번호 제1999-72호
등록일자 1999년 4월 23일
주소 서울시 서대문구 충정로 2가 190-11 반석빌딩 4층
전화 02)393-1125
팩스 02)393-1128
전자우편 hyunsilbook@paran.com
값 16,500원
ISBN 89-92214-01-4 03600

작품색인

유명짜한 스타와 예술가는 왜 서로를 탐하는가

유명짜한 스타와 예술가는 왜 서로를 탐하는가